KB042034

세상을 바꾼 영광스럽고 충격적인 순간들

음악 혁명

"나의 끝은 나의 시작이요,
나의 시작은 나의 끝이니"

MUSICAL
REVOLU
TION

음악 혁명 MUSICAL REVOLUTION

MUSICAL REVOLUTIONS: How the Sounds of the World Changed by Stuart Isacoff
Copyright ©2022 by Stuart Isacoff

All rights reserved including the right of reproduction in whole or in part in any form.
This Korean edition was published by Youngjin.com, Inc. in 2023 by arrangement with Alfred A.
Knopf, an imprint of The Knopf Doubleday Publishing Group, a division of Penguin Random House,
LLC through KCC(Korea Copyright Center Inc.), Seoul.

Grateful acknowledgment is made to Concord Music Group for permission to reprint excerpt
from "Adventures Underground" by David Del Tredici and Lewis Carroll, copyright ©1979 by
Boosey&Hawkes, Inc., A concord Company.
All rights reserved.Reprinted by permission of Concord Music Group.

ISBN : 978-89-314-6802-1

이 책은 (주)한국저작권센터(KCC)를 통한 저작권자와의 독점계약으로 영진닷컴(주)에서 출간되었습니다.
저작권법에 의해 한국 내에서 보호를 받는 저작물이므로 무단전재와 복제를 금합니다.

독자님의 의견을 받습니다.
이 책을 구입한 독자님은 영진닷컴의 가장 중요한 비평가이자 조언가입니다. 저희 책의 장점과 문제점이 무엇인지, 어떤 책이 출판되기를 바라는지, 책을 더욱 알차게 꾸밀 수 있는 아이디어가 있으면 팩스나 이 메일, 또는 우편으로 연락주시기 바랍니다. 의견을 주실 때에는 책 제목 및 독자님의 성함과 연락처(전화 번호나 이메일)를 꼭 남겨 주시기 바랍니다. 독자님의 의견에 대해 바로 답변을 드리고, 또 독자님의 의견을 다음 책에 충분히 반영하도록 늘 노력하겠습니다.
파본이나 잘못된 도서는 구입하신 곳에서 교환해 드립니다.

이메일 : support@youngjin.com
주 소 : (우)08507 서울특별시 금천구 가산디지털1로 128 STX-V타워 4층 401호 (주)영진닷컴 기획1팀
등 록 : 2007. 4. 27. 제16-4189호

STAFF
저자 스튜어트 아이자코프 | **번역** 이수영 | **총괄** 김태경 | **기획** 윤지선 | **디자인·편집** 김유진
영업 박준용, 임용수, 김도현 | **마케팅** 이승희, 김근주, 조민영, 김민지, 김도연, 김진희, 이현아
제작 황장협 | **인쇄** 제이엠

"나의 끝은 나의 시작이요, 나의 시작은 나의 끝이니."

_ 기욤 드 마쇼(c. 1300-1377), <캐논>

• CONTENTS •

이 책은 음악의 역사 속에서 급진적인 변화가 일어난 순간, 서구 문화에서 대담한 진전이 연속적으로 일어난 순간에 대해 다룬다. 그중 일부는 11세기에 있던 음악 기호의 발명이나 16세기 오페라의 탄생, 20세기 초 미국의 재즈가 프랑스의 파리를 향해 날개를 펼친 것과 같이 영광스럽고도 방대한 순간이다. 그러나 일부는 오스트리아 출신 작곡가 아르놀트 쇤베르크^Arnold Schoenberg와 그의 제자들이 '협화음'과 '불협화음' 사이의 차이를 없애 서구 음악 속 '화음' 개념의 근간을 무너뜨린 것이나, 존 케이지^John Cage와 그의 추종자가 동전 던지기의 불확정성에 근거해 음악을 구성한 것과 같이 충격적인 것들이었다. 이러한 순간은 음악을 각각 새로운 방향으로 이끌었고, 그중 일부는 보이지 않는 궤도를 좇는 행성처럼 지나간 후에나 알아차릴 정도로 예상치 못한 것이기도 했다. 이따금 이런 순간들은 당시의 세간에서 격렬한 역풍을 맞기도 했다(바흐의 생전 복잡한 스윙이 단순한 스윙에 보였던 반응이 그 예시이다. 이는 바흐 스스로 초월한 경향이었고 그의 음악 속에 이런 흐름은 잘 드러난다).

그러나 이러한 변화는 대체로 화산 폭발처럼 한순간에 발생하는 것이 아니라 서서히 드러나는 법이다. 변화의 순간 이전에 복선이 있고 모범 사례가 있으며, 변화를 뒤따르는 장기간의 여파도 변화 그 자체에 포함된다. 이와 같은 패턴은 니콜라우스 코페르니쿠스^Nicolaus Copernicus가 1543년 집필한 저서 〈천구의 회전에 관하여^On the Revolutions of the Celestial Spheres〉에서 제시한 '공전'의 개념이 반영되어 있다. 코페르니쿠스의 관점에서 '공전'은 태양 주위를 회전하는 행성이 타원형의 궤도 운동을 하는 것처럼, 주기적으로 돌아온다. 혹은 코페르니쿠스의 이론에 기반해 갈릴레오가 제시한 조수간만의 차에 대한 해석과 같이 주기적인 반복을 의미하는 것이었다. '공전^revolution'이라는 단어가 혁명^revolution의 이미지와 결부되기는 하지만 보다 정확하게는 대포알보다는 진자 운동에 가까운 개

념이다. 버나드 코헨I. Bernard Cohen이 〈과학에서의 공전Revolution in Science,1985〉에서 지적했듯, 공전은 깊이와 총체적인 영향, 맥락의 연쇄를 의미한다.

새로움이 가져다주는 파괴적인 충격에도, 혁명적인 변화 속에서도 균형은 명징하게 존재한다. 마크 트웨인Mark Twain이 지적했듯, 역사는 반복되지 않지만 그 흐름은 반복된다. 세상은 수많은 연결고리 속에서 펼쳐지는 하나의 대서사시인 것이다. 그러나 하나의 특정한 음악적 현상을 해석하기 위해서는 그 현상의 기원을 어디까지 추적해야 하는 것일까? 음악이 없던 순간은 존재하지 않았기에 이러한 추적에는 정답이 없을지도 모른다.

고고학자들은 독일 남서부의 한 동굴에서 최소 35,000년 된 대머리수리의 뼈 속을 비워서 만든 피리를 발견했다. 피리는 벽화와 조각된 형상들에 둘러싸여 고이 모셔져 있었다. 프랑스 남부에서는 18,000년 전 구석기 시대 소라 껍데기로 만든 나팔이 발견되기도 했다. 악기로 만들기 위해 의도적으로 깎아내고 구멍을 낸 흔적도 확인됐다. 분명한 점은 음악과 예술이 인류의 삶에서 항상 핵심이 되어 왔다는 것이다.

물론 이 책에서 언급하는 변화의 순간은 임의로 추린 것이다. 음악에서 변화의 순간이라는 것은 끝도 없이 있어왔을 것이기에 모든 순간을 담아내겠다는 의도는 없었다. 그렇기에 세계 전체의 음악을 반영한 보다 포괄적인 책도 충분히 나올 수 있으리라 본다. 서구의 고전을 뛰어넘는 보다 거대한 세상이 존재하고, 나는 다만 나의 정체성과 내가 살면서 겪은 것들에 초점을 맞추었을 뿐이다. 더불어 나는 이 책에서 언급한 것 외의 주제를 다룰 전문성을 갖추고 있지도 않다.

고백하자면 서구 음악에서 아주 중요한 요소인 장르 하나를 생략할 수밖에 없었다. 바로 록rock인데, 1950년대 십 대의 불안과 과열된 리비도에서 태어나

커다란 흔적을 남긴 이 스타일리시한 음악은, 한편으로 현재를 파괴하고자 하는 목적을 갖고 있으며 세대 간의 갈등이라는 혼란과도 떼놓을 수 없다. 이 책에서 다루고 있는 다른 장르와 마찬가지로 록 역시 지속적으로 변화해 왔다. 초반의 록은 그 변화 양상이 그리 격렬하지 않았다. 예를 들면, 엘비스 프레슬리Elvis Presley는 흑백 인종 구분을 초월한 아티스트라는 개념이 어색했던 대중을 충격에 빠뜨렸고, 엉덩이를 까딱하는 것만으로 십 대 소녀를 손쉽게 광란의 도가니에 몰아넣기도 했다.

　시간이 지남에 따라 음악의 중심에서 퍼져가던 허무주의가 파괴적 성향으로 폭발하기도 했다. 음악이 사회가 규정한 가드레일과 충돌하기도 했다. 피아니스트 제리 리 루이스Jerry Lee Lewis는 〈그레이트 볼스 오프 파이어Great Balls of Fire〉를 연주하며 피아노에 실제로 불을 질렀고, 밴드 더 후The Who의 피트 타운젠드Pete Townshend는 무대 위에서 기타를 산산조각 냈다. 비틀즈The Beatles가 다른 밴드와 '브리티시 인베이전British Invasion'을 이끌었지만, 록 뮤지션들은 점차 추방자와 무법자라는 명성을 받아들이면서 록 음악의 대중성과 반문화성을 동시에 보여주었다. 포크 록에서부터 그런지 록, 일렉트로닉, 힙합에 이르기까지 다양한 트렌드가 록이라는 장르에 예상하지 못한 방향으로 영향을 주었지만, 록의 궤적은 이 장르가 세분화됨에 따라 다시금 변화했다. 만약 록의 역사를 저술해야 한다면 나보다 전문적인 사람이 그 역할을 맡는 것이 나을 것이다.

　그렇기에 이 책에서 다루는 음악의 범위는 한정되어 있다. 그러나 이 책에서 언급할 주요한 순간들, 지금도 계속되는 전통의 양상은 한 권의 책으로 엮인 적이 드물기는 하지만, 내 생각에 창의력과 과감함이 눈에 띄는 순간들이다. 이러한 순간들은 언급하고, 축하해야 마땅하다.

일러두기

1. 외국어는 국립국어원 외국어 표기법에 따르되, 국내 사용 실정에 맞게 적절히 수정했다.

2. 반복되는 인명은 성으로 표기하는 것을 원칙으로 하되, 이름 뒤에 성 대신 출신지가 붙는 경우
 에는 이름으로 기재했다.

3. 곡명과 도서, 잡지 등은 한국에 배급된 제목을 기준으로 옮기되 정식 배급 사례가 없는 경우
 대중에게 익숙한 제목(음차 / 의미역)으로 옮겼다.

CHAPTER

01

상징에서 음악으로

Singing from Symbols

. . .

"음악은 귀로 밀려 들어왔고,
진리가 가슴으로 스며 들어왔다…"

_ 아우구스티누스 St. Augustinus, 〈고백록 Confessions〉

아우구스티누스[354-430]는 성당의 제단에서 무릎을 꿇고 기도하고 있었다. 성가대 남녀의 목소리가 단순하고도 매혹적인 멜로디로 합쳐지며 퀴퀴한 공기 속에 퍼지는 향 연기처럼 꿈틀대던 순간, 그는 잠시 무릎을 꿇고 성당의 기둥처럼 우두커니 멈춰야 했다. 성가대의 노래는 아찔하고, 감각적이며 심지어는 매혹적으로, 아담을 꾀어낸 이브의 치명적인 유혹처럼 교활하고 위험하게 성당의 벽을 타고 퍼져 나갔다. 합창이 선사하는 기쁨 속에서 아우구스티누스는 눈물을 흘렸다. 가벼운 죄였지만, 순간에 취해 하나님의 말씀을 잊었다는 사실에 그는 죄책감에 사로잡혔다.

몇 세기 동안이나 철학자들은 슬픔을 불러일으키고, 열정에 불을 붙이며, 이성을 쇠약하게 하는가 하면 감정을 쥐락펴락 하는 음악의 능력에 대해 경고해 왔다. 아우구스티누스도 이러한 위험을 직접 경험하고 저서 〈고백록〉에 기록했다. 아우구스티누스의 고백 이후 400년이 흐른 뒤에도 교회는 여전히 이 문제로 골머리를 앓고 있었다. 다만 논점은 더 이상 유혹에 대한 경고가 아니라, 아우구스티누스를 하나님의 가르침에서 벗어나게 만들었던 음악을 이제 교회의 소명에 부합하게 사용하려고 한 데서 비롯한 것이었다.

아우구스티누스의 생전, 교회의 통치 아래 있는 지역들은 각자 다른 언어를 사용했고, 각기 다른 방식으로 찬송에 음을 붙였다. 중세 초기를 이끌었던 문학과 음악 전문가였던 말더듬이 노트케르[Notker the Strammerer, c. 840-912]는 '각 주(州), 아니 구(區)나 도시마다 하나님을 찬송하는 방식에 얼마나 큰 차이가 있는지 나조차도 믿기 힘들었다' 기록하기도 했다. 교회가 생각하기에 이러한 통일성의 부족은 왕권과 교권이 제 힘을 발휘하게 하지 못하는 원인이었다.

교회는 생각했다. '만약 이 동떨어진 집단들을 구슬려 하나의 목소리로 노래하게 하고, 나날이 거대해지는 영토에서 서로 다른 말로 떠드는 사람들이 하나로 힘을 합치게 할 수 있다면?' 그렇게만 된다면 교황청은 마침내 이 질서를 잃어버린 세상에서 승리를 거머쥘 수 있을 것이었다. 다만 이 정도 규모의 질서를 달성하는 일은 필멸자의 능력 밖에 있는 것처럼 보였다.

이 거대한 과업은 샤를 대제로도 알려진 카롤루스 대제[Carolus Magnus, 742-814]가 이어받았다. 그는 분열된 지역을 통합한 공적을 인정받아 800년 성탄절, 교황 레오 3세[Leo III]에게 신성로마제국의 황제로 봉해진다. 카롤루스 대제는 프랑크족을 지배하던 단신왕 피핀[King Pepin the Short]의 아들이었다. 단신왕 피핀은 한 방

에 사자의 목을 꿰뚫고 황소의 머리를 잘라내며 의도적으로 무력을 과시했다. 노트케르에 따르면 단신왕 피핀 수하에 있던 여럿이 이 광경에 놀라 자빠졌고 이내 왕이 만인을 지배할 권리가 있다고 선언했다 한다.

카롤루스 대제는 아버지의 기세를 물려받았고 '신앙의 수호자'라는 명칭을 이어받았다. 그는 그 당시의 평균 신장을 아득하게 뛰어넘을 정도로 키가 컸다고 한다. 축일에 입는 금사(金絲)로 수를 놓은 로브를 입고 있든, 평상시에 입는 튜닉 차림이든 카롤루스 대제는 항상 손잡이는 금으로 만들고 칼집에는 보석이 박힌 칼을 차고 있었다. 당시 프랑크족이 입던 평상복은 붉은 끈이 달리고 금박칠을 한 가죽신, 마를 두껍게 엮은 치마, 두껍게 광을 낸 가죽 칼집이었다. 오른손에 사과나무 가지를 들고 다니는 것이 전통이었는데, 어느 기록에 따르면 오른손에 든 나뭇가지에는 '옹매듭이 지어져 있는데, 아주 단단하고 보기에 형편없었다' 전한다. 카롤루스 대제의 무력은 적의 사기를 꺾지 못하는 법이 없었다. 카롤루스 대제의 아들 니타르두스Nithard와 딸인 베르타Bertha 는 부왕이 '적당한 공포'로 프랑크족과 야만인의 '거칠고 완고한 성정'을 길들이는 데 성공했다고 주장하기도 한다. 사실 카롤루스 대제의 이름은 이러한 두려움 때문에 '카롤루스의 기도'라는 이름으로 마귀에 맞서 적과 재해, 병해로부터 주님의 도움을 청하는 마법의 주문 속 일부가 되기도 했다.

그러나 만인을 주님의 왕국에 복속하게 하고, 모두가 같은 방식으로 주님을 찬송하게 한다는 생각은 그의 무력으로도 극복 불가능한 난관에 부닥치게 된다. 어떤 민족은 '프랑크족의 영광을 시기하여…(중략)…다른 방식으로 찬송하기로 했다. 하여 (카롤루스의) 왕국과 그의 수하가 하나로 융합되고 통일되는 기쁨을 누리지 못하게 했다'라는 노트케르의 기록이 남아있기도 하다. 그래서 교황 그레고리 1세Gregory I (찬송가의 장르 중 하나로 이름이 남게 된 6세기의 성자)의 이름을 딴 그레고리오 성가와 신성로마제국은 음악사의 바벨탑과 다름없었다.

이탈리아의 밀라노에서는 암브로시오 성가라는 양식이 유행했는데 현재도 일부 교회에서 들을 수 있다. 스페인 남부에서는 서고트족의 지배 하에서 모자라빅 성가 양식이 유행했다. 다만 게르만족은 양식을 하나로 통일하지 못했는데, 중세 교회의 연대기를 기록한 부제요한John the Deacon의 말에 따르면 '게르만족은 폭음으로 목이 상하여 목소리가 천둥과 같이 거칠고 부드럽게 음을 바

꿀 수도 없기 때문'이었다.

그러나 게르만이든 아니든, 모두가 같은 방식으로 같은 노래를 하게 가르친다는 꿈은 실패할 수밖에 없는 일이었다. 이를 위해서는 실제 노래를 하는 사람들이 멜로디를 익힐 수 있게 어딘가에 적어 둬야 했는데, 그 방법이 없기 때문이었다. 따라서 성가대를 교육하기 위해서는 끊임없이 반복하고 암기하는 수밖에 없었다. 하나의 현으로 만들어진 모노코드와 같은 악기로 찬송가의 첫 음을 연주하면, 성가대가 그 음을 흉내 내면서 기억하도록 하는 식이었다. 그러나 이 같은 교육법은 고된 것은 당연하고 부정확하기까지 했다. 세비야의 대주교이던 성 이시도로^{St. Isidore, c. 560–636}가 지적했듯, 암기식의 교육법은 사상누각이었다. 성 이시도로는 '인간이 음을 기억할 수는 있겠지만 기억은 사라진다'고 적었다.

이러한 한계를 극복하기 위해 역사적으로 다양한 방법이 시도되었다. 시구의 어조를 표현하는 데 사용되었던 고대 히브리어의 영창 속 작은 강세 표시가 기호처럼 사용되기도 했고, 티베트의 승려들은 땅의 흔들림을 표현한 지진파처럼 목에서부터 올라오는 울림을 표현하기 위해 구불구불한 선을 사용했다. 클루니의 수도원장 오도^{Odo}는 알파벳을 사용하는 그리스의 방식을 부활시키기도 했다. 중국이나 시리아 같은 곳에서는 음악을 그림으로 표현하기도 했다. 기원 전 1400년까지 거슬러 올라가는 고대 후르리어^{Hurrian1} 노래가 석판 위에서 발견되기도 했는데, 음정의 이름과 수를 기록한 것으로 추정된다. 그러나 이러한 시도 모두 추상적인 단서를 줄 뿐, 실제로 기호를 해독하면서 노래를 부르기란 여간 힘든 것이 아니었다.

이 온갖 노력 중에서도 유럽에서의 반환점은 이탈리아인 수도사 아레초의 귀도^{Guido of Arezzo, 990–1050}가 마련했다. 어린이에게 성악을 가르치는 교사였던 그는 완벽하게 조화된 화음을 내는 것이 어렵다는 것을 매일같이 체감하고 있었다. 귀도는 학구적이었고, 헌신적이었으나, 사회성은 다소 떨어졌다. 상급자가 보는 앞에서도 불평했고, 무엇보다 극도로 심약했다. 그러나 모노코드의 소리를 흉내내는 교육법을 '유아적'이며 초심자에게나 효과가 있는 방법이라고 단호하게 비판하는 모습을 보이기도 했다. 음악의 교습법을 다룬 논문을 모두 연구하

1 역주 아나톨리아(현재의 터키)와 북 메소포타미아(현재의 이라크) 지역에 살던 청동기인 후르리인(人)
 이 사용하던 언어.

고 자신의 학생들에게 시험을 해본 결과, 귀도는 표식을 실제 노래와 연결하는 방법을 찾아낸다. 그러나 이러한 성공은 귀도 개인에게는 슬픔을 안겨주었다. 귀도의 음악 교습법이 축하를 받을 행위가 아닌 도발로 인식된 탓이었다.

귀도는 주변으로부터 어떠한 실질적인 도움도 받지 못한 채, 자신만의 세상 속 외로운 선구자로서 스스로 타오르는 열정의 희생양이 되었다. 의도하지는 않았겠지만 귀도는 혁명의 주도자가 되었다. 무엇이 혁명을 구성하는 것일까? 19세기의 무정부주의자였던 세르게이 네차예프Sergey Nechayev는 〈혁명의 교리문답Catechism of a Revolutionary〉에서 '혁명가의 끝은 파멸이다. 혁명가는 개인적인 흥미도, 관심사도, 감정도, 인연도, 재산도, 심지어는 이름조차 없는 존재이다. 혁명가는 그 자신을 온전히 하나의 목적, 사상, 정열에 투신한다'고 선언했다. 귀도는 급진적인 해결책을 통해 보수적인 목표(만인을 교황의 지배 하에 놓는 것)를 달성하는 데 기여했을지언정 정치나 사상에 의해 움직이지는 않았다. 그러나 그에게 붙은 혁명가라는 꼬리표는 일견 적절해 보이기도 한다. 음악을 바라보는 새로운 방식에 혁신을 가져왔다는 점에서, 그리고 기존의 방식과 삶의 보편적인 양식을 버리고 자신의 관점을 제시했다는 점에서 귀도의 업적은 일종의 반란이었다.

귀도는 폼포사Pomposa의 수도원에 있는 자신의 동료 미카엘 수사Brother Michael에게 자신의 심경을 담은 편지를 전한다. 편지에서 귀도는 수도원의 사제들이 자신의 업적을 '시기하고 비꼬는' 눈으로 본다고 적었다. 귀도는 또한 수도원 사제들의 즉물적인 적개감으로 '가슴이 찢어지는 슬픔'을 느꼈고, 그로 인해 '소외감과 부담감'을 짊어졌다고 전한다. 주변의 환경이 견딜 수 없는 지경에 다르자 귀도는 테오달두스Theodaldus라는 주교의 도움으로 폼포사의 수도원을 떠나 아레초Arezzo 근처 도시의 성당 부설 학교에서 성악 교사로 자리를 옮긴다.

미카엘에게 쓴 편지에서 귀도는 스스로가 처한 상황을 '깨지지 않는 유리잔을 아우구스투스 시저에게 바친 장인'에 비교했다. '다른 이는 할 수 없는 것을 하면 다른 이보다 큰 보상을 받으리라는 생각에 그리했지만 그는 보물의 대가로 사형을 선고받았다. 그러나 장인이 바친 유리잔이 겉으로 보기에 아름다울 뿐 아니라 실제로 깨지지 않는다는 것을 알았다면, 유리잔은 온갖 금속으로 들어찬 제국의 보물보다 귀한 취급을 받았을 것이다. 에덴동산에서 쫓겨나고 오랜 시간이 흘렀는데도 인간의 시기와 질투는 여전히 인간에게 귀중한

보물을 얻을 기회를 빼앗는다'고 적었다.

그럼에도 귀도는 굴하지 않았다. 귀도는 자신의 저서 〈음악의 훈련에 대한 소론^{Micrologus de disciplina artis musicae}〉에서 자신의 교습법을 설명했는데, 미카엘 수사의 도움으로 자신의 방식을 적용하여 주석을 작성한 찬송가 목록을 기재하기도 했다. 귀도의 아이디어는 예상치도 못하게 높은 곳의 도움으로 증명이 된다. 교황 요한 19세^{John XIX}가 '우리(귀도의) 학교의 명성을 접하고, 전에 없던 방식으로 아이들이 찬송가를 배우고 있다는 소식을 접했다'고 귀도에게 전해온 것이다. 또한 귀도는 '(교황께서는) 큰 흥미를 느끼셨고 3명의 사절을 보내주셨다. 그래서 우리 시대 최고의 지식인인 수도원장 돔 그룬발트^{Dom Grunvald}와 우리 교회의 사제장이신 아레초의 돔 베드로^{Dom Peter}와 함께 로마로 향했다'고 적었다.

로마에 도착한 뒤, 귀도가 회상하길 교황과 '많은 주제'에 대해 이야기를 했다고 하며, 교황은 저서 속 찬송가 모음집을 보고는 '자연의 기적 같다'는 감탄을 전한다. 교황은 직접 귀도가 개발한 방법을 시도해보고는 난생 처음 보는 음악도 한번 훑어보는 것만으로도 모르는 멜로디를 노래할 수 있다는 것에 칭찬을 아끼지 않았다. 귀도의 승리가 확정되는 순간이었다.

한때 궁지에 몰려 있던 그에게 이제 사방의 문이 활짝 열린 셈이었다. 그러나 로마의 뜨거운 날씨는 그의 병약한 몸에 썩 좋은 영향을 주지 않았고, 결국 귀도는 곧바로 토스카나의 언덕으로 돌아와야 했다. 그러나 교황의 열렬한 지지는 귀도에게 자신의 성악 교습 방식이라면 10년 걸려 배울 것을 5개월이면 터득할 수 있게 하리라는 확신을 주었다(아마도 귀도의 이러한 자신감이 동료들로부터 많은 시기를 불러일으킨 이유였을지도 모른다). 이제 귀도의 혁신이 수용되는 것은 당연지사였다.

그렇다면 귀도의 방식은 대체 무엇이었을까? 현대의 악보 표기법에 익숙한 사람이라면 귀도의 방식에 담긴 기본적인 요소를 알아볼 수 있을 것이다. 귀도는 현재 사용하는 악보와는 달리 4개의 보표^{staff2}를 그리고 그 위에 음표를 그렸다. 땅의 위치를 표현하기 위해 경도(동서를 잇는 선)와 위도(남북을 잇는 선)를 사용하는 지리좌표처럼, 악보 상의 선과 선 사이의 간격은 하나의 곡 안

2 역주 현재 보편적으로 사용하는 오선지 악보에서 가로줄

에서 피치pitch3의 상대적인 위치를 나타낸다. 선에서 높은 위치에 있다면, 피치
도 더 높은 것이다. 사다리가 있다고 할 때, 사다리의 가로대에 음표를 올려놓
고 사다리를 오르내리는 것을 떠올리면 된다. 보표가 바로 음계의 오르내림을
명확하게 보여주는 방법이다. 정확한 리듬을 표현하지는 않았지만 글을 읽는
것과 같이 좌에서 우로 진행하도록 구성되어 있다.

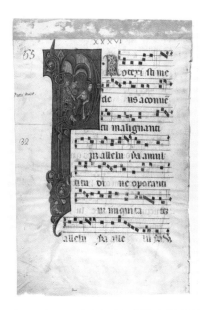

이니셜 P로 성 베드로(St. Peter)의 순교를 표현한 미사용 합창 악보 일부.
이탈리아 남부, c. 1270 – 1280

　　귀도가 개발한 방식은 완벽할 정도로 논리적이지만 현대인의 관점에서는
놀랄 만한 것은 아니다. 그러나 수직의 공간 상에 피치를 배치한다는 생각은
당시로서는 상상도 못한 일이었다. 왜냐면 음의 높이가 상승할 때 사용하는
방향이라는 것이 다분히 임의적이기 때문이다. 피아노 키보드에서 높은 음을
찾으려면 오른쪽으로 손을 움직여야 하는 반면, 첼로에서는 현을 쥔 손을 아
래쪽으로 내려야 한다. 그러나 사람들은 진동수가 큰 것을 높은 음이라고 느
끼기 때문에, 일단 방향이 한 번 정해지면 음표(현재 사용하는 타원형 기호와

3　　역주 음의 높이

는 다른 점, 꼬리점, 눈물 방울 모양, 짧은 선이 달린 사각형, 독일 지역에서는 다이아몬드나 나사 기호 등) 사이의 거리로 이 찬송가의 음들이 어떤 멜로디인지 한눈에 알 수 있게 된다.

귀도는 악보를 읽는 사람이 보다 쉽게 이해할 수 있게 표시를 추가하기도 했다. 악보의 보표 중 하나를 빨간색으로 칠해서 F음의 위치를, 다른 하나는 노란색이나 초록색으로 칠해서 C음의 위치를 표시한 것이다. 원음$^{white\ note}$으로 이뤄진 일반적인 음계를 기준으로, C 또는 F음에서 바로 밑에 있는 음의 거리가 바로 반음$^{half\ step}$인 반면(건반에서 흑건은 사용하지 않는다고 할 때), 다른 음계에서는 같은 거리가 반음 두 개이거나 온음$^{whole\ step}$ 한 개일 수도 있기 때문이다. 따라서 앞서 설명한 빨간 선이나 노란 선이 없으면 귀도의 말처럼 '물 찬 우물에 두레박이 없어서 아무도 떠먹지 못하는 상황'이나 마찬가지인 셈이다.[4]

귀도는 각 행이 이전 행보다 한 음씩 높아지는 찬송가 〈당신의 종들이$^{Ut\ queant\ laxis}$〉를 사용해 각 음에 이름을 붙이기도 했다.

Ut queant laxīs	당신의 종들이
resonāre fibrīs	목청껏
Mīra gestōrum	당신이 행한 경이를
famulī tuōrum,	노래할 수 있도록
Solve pollūtī	씻어주소서
labiī reātum,	입술의 죄를
Sāncte Iohannēs.	성 요한이여.

음이름은 그래서 Ut(현재의 도(do)), 레(re), 미(mi), 파(fa), 솔(sol), 라(la)가 된다. 음계의 마지막 음인 si는 17세기 초에 추가되었고 현재는 시(ti)로 바뀌었다.

귀도의 기보법은 실용적이었다. 그러나 이를 위한 귀도의 감정이나 철학적인 동기는 훨씬 복잡했다. 이를 증명이라도 하듯 귀도는 정확한 음을 내기 위해서 육신과 정신이 중요하다는 오래된 인식을 재차 강조했다. '육신이라는 창을 통해 무언가 맞아 떨어졌을 때의 달콤함이 마음 깊숙한 곳으로 파고들어 놀

4 이 색 선은 13세기 음자리표(clef)에게 자리를 내주었다. 악보 시작부에 달려서 F음(낮은음자리표), G음(높은음자리표), C음을 표시한다.

라게 한다. 따라서 의술사 아스클레피아데스의 음악에 광인의 광증이 나을 수 있던 것이다. 또한 부녀자의 침소로 침입하려던 한 사람이 키타라(리라와 비슷한 고대의 현악기) 소리에 퍼뜩 정신이 들어 자신의 욕정에 회한을 느끼고 부끄러워하며 달아난 일이 있는 것이다. 뿐만 아니라 다윗은 키타라 소리로 사울을 사로잡은 악령을 달래고 길들인 바, 음악의 힘과 달콤함을 알 수 있다'.

귀도가 살았던 시대의 음악은 복잡할 것이 없었다. 정확히 같은 노래를 제각기 부를 뿐이었다. 그러나 귀도의 아이디어에서 착안해 음악가들은 수십, 수백 년에 걸쳐 악보에 박자rhythm, 셈여림dynamic, 의도한 침묵 등을 표시하는 기호를 추가했고 그 결과 복잡한 음악적 상호작용이 이뤄질 수 있게 된다. 중세 후기 기보법의 탄생 초기에 이미 음악은 '조합술$^{ars\ combinatoria}$'이라 불렸고, 귀도의 혁신이 진화함에 따라 이러한 조합이 흥미롭고 예상하지 못한 방식으로 뻗어 나갈 수 있게 되었다. 이전에 연주할 수 없던 음악도 기보법의 발전 덕분에 이제는 인간의 창의성을 한껏 발휘하여 기발하고 복잡한 방식으로 악보의 형식을 취할 수 있게 됐다.

12세기에 이르러 자유시처럼 정형화되어 있지 않던 찬송가도 고전 시와 같은 구조화된 형식을 받아들인다. 리듬에서 가장 특기할 만한 특징은 바로 시의 다양한 각운을 기반으로 3박자의 멜로디(현대의 왈츠와 같은)가 구성됐다는 점이다. 강약격(장단조), 약강격(단장조), 강약약격(장단단조) 등이 그 예이다. 파리의 노트르담 학교$^{1170-1250}$는 통통 튀는 리듬과 더불어 다른 멜로디를 섞어 넣는 것으로 유명했다. 다른 음으로 구성된 멜로디가 원래의 멜로디를 흉내 내는 방식이었다. 대체로 다섯음이 떨어진(도~솔) 멜로디로 반향 효과를 냈다. 5도음이(또는 도~파 4도음) 동시에 진행되면 뭔가 텅 비고, 긴장되며, 휑한 소리가 나게 되어 전체적인 음악 구성에 미스터리한 느낌이 더해진다. 노트르담의 작곡가들은 기존의 찬송가에 보다 복잡한 멜로디를 추가해서 화려한 대위법적 구성을 창조했다.

12세기 무렵 시각적 요소와 청각적 요소 간의 관계는 새로운 국면을 맞는다. 이전까지 악보 위의 표시는 종이 위에 소리를 어떻게 내면 되는지를 표현한 단순한 보조 장치였다. 그러나 이제 기보법, 즉 시각적 요인이 이미지를 기반으로 한 악곡에 대한 새로운 접근법으로 변모했고, 수많은 청각적 가능성의 문을 열어젖혔다. 예를 들어 교회의 건축 양식이 무겁고, 둥글고, 창문이 없는

로마네스크 양식에서 높고, 뾰족하고, 빛으로 가득하며 화려한 내부를 갖춘 고딕 양식 성당으로 변화했는데, 음악 역시 이 발자국을 따랐다.

고딕 건축에서 교회는 3개의 층위로 구분된다. 가장 아래쪽에는 복도를 중심으로 큰 기둥을 일정하게 배치한다. 두 번째 층위에는 아래층과 비슷한 지지 기둥이 좀 더 빽빽하게 놓여 있다. 세 번째 층위에서는 기둥의 크기가 줄어들고, 보다 촘촘하게 배치된다. 작곡가들은 이러한 패턴을 따 와서 성부를 여러 개로 나누었다. 가장 낮은 성부에서는 피치가 느리게 이동하며 멜로디를 받치는 저음부의 역할을 하고, 중간 성부에서는 음이 조금 더 빠르게, 가장 높은 성부에서는 음이 가장 높이, 그리고 가장 빠르게 이동하며 전반적인 멜로디를 채워 넣는다.

14세기 각각의 성부는 놀라울 정도로 독립적으로 변모했는데, 이를 잘 보여주는 것이 성악곡 모테트이다. 모테트는 여러 개의 독립적인 성부로 구성된 데다 다양한 언어로 작곡되기도 했다. 이 장르 작품 중 〈신이시여! 어찌 저를 버리시나이까 / 오 성모시여^{Dieus! Comment porrai laisser la vie / O regina gloriae}〉를 예로 들어보자. 가장 낮은 성부는 성가의 멜로디를 부른다. 중간 성부는 성모 마리아를 찬양하는 찬가를 부르고, 제일 높은 성부는 아래 두 성부와 무관하게 동료들과 함께 파리에서 살아가는 즐거움에 대한 세속적인 외침이다.

모테트에서 여러 멜로디를 유기적으로 하나로 엮는 일은 아주 섬세한 일이고, 숙련된 화가들이 새로운 기법을 사용하는 것만큼이나 대단한 업적이었다. 회화에서는 이러한 기법이 하나의 혁명적인 변화였는데, 공간 상의 관계에 내재된 가능성에 대한 인식이 성장했기 때문에 가능한 것이었다. 악보가 점차 복잡해졌던 것처럼 회화에서도 복잡성이 또 다른 복잡성을 낳았다. 3차원의 공간을 캔버스 위로 옮기기 위한 일종의 착시인 원근법은 조토 디 본도네^{Giotto di Bondone, 1267-1337}의 사고 실험에서 시작했다. 그는 뛰어난 관찰력과 미적인 감각으로 그림을 구성했고, 화가 조르조 바사리^{Giorgio Vasari}는 그를 '현시대 최고의 회화 작가'라고 평하기도 했다.

하루는 본도네가 치마부에^{Cimabue}의 그림 위에 파리 한 마리를 그렸는데, 얼마나 생동감 있었던지 치마부에가 파리를 내쫓으려고 했을 정도였다. 본도네는 그림의 각도를 가지고 노는 급진적인 방법을 선보였다. 사물의 비율을 왜곡하여 3차원의 사물처럼 보이도록 한 것이었다. 후대의 화가들은 본도네의

방식을 개량하여 수학적으로 정확하게 선과 면을 배치하게 되었고, 그래서 가상의 거리에 있는 소실점에서 사물이 사라지는 것처럼 표현했다.

시간이 지나면서 음악가들 역시 화가들이 캔버스에서 사물 간의 비율을 조절하는 것처럼 특정한 청각적 효과를 내기 위해서 주음key tone부터 다른 음까지의 거리를 더하거나 빼는 등 다양한 조율tuning을 시도한다. 특히 음악에서의 조율과 음률5이라는 두 가지 요소는 같이 성장하면서, 서로 갈등을 낳기도 했다. 피렌체의 파올로 우첼로Paolo Uccello, 1397-1475는 음의 거리감이라는 효과에 매혹되어 며칠 밤을 지새우며 음악에서 소실점이 어디에 있는지 알아내려 애쓰기도 했다. 여기에 대해서는 아직도 여러 주장이 분분한 상황이다.

한편 음악은 계속해서 복잡해졌다. 그 당시 가장 뛰어난 작곡가로 평가할 수 있는 조스캥 데프레Josquin des Prez, c. 1450-1521가 대표적이다. 마틴 루터Martin Luther는 데프레를 두고 '음표의 지배자이다. 음을 자유자재로 다룬다. 다른 작곡가처럼 음에 끌려 다니기 급급하지 않다'고 평하기도 했다. 데프레의 놀라운 능력은 〈무장한 병사 미사곡Missa L'homme armé〉 속 〈하나님의 어린양Agnus Dei〉 2절에 확연히 드러난다. 여기서 데프레는 '프롤레이션 카논prolation canon'이라는 기법을 사용하는데, 동일한 멜로디가 각기 다른 세 가지의 속도로 동시에 진행하는 방식을 일컫는다. 그러나 가능성은 무한하다고 했던가. 바로크 시대에 이르러 요한 제바스티안 바흐Johann Sebastian Bach, 1685-1750가 등장하여 주제theme가 앞으로도, 뒤로도 진행하고, 뒤집히다가 섬세하게 구성된 화음 속으로 섞여 들어가는 작품을 만든다. 〈푸가의 기법Art of Fugue〉에서 바흐는 심지어 자신의 이름(B-A-C-H)을 집어넣기도 한다(네 가지 음을 주제로 사용했는데 독일식 음 이름에서 B는 B 플랫이었고, H는 B였다).

악보의 기호도 계속해서 생겨났다. 그 덕에 이전보다 많은 성부를 하나의 악곡에서 동원할 수 있게 됐다. 르네상스 작곡가 토머스 탤리스Thomas Tallis, 1505-1585가 8개의 합창단이 동시에 노래를 하는 성부 40개 규모의 작품을 만들고, 조반니 가브리엘리Giovanni Gabrieli, 1557-1612가 베네치아의 산마르코 대성당의 넓은 실내 공간 구조를 활용해 합창단 둘이 서로를 마주 보게 위치하여 공간 음향 효과를 낸 것이 그 예시이다. 이런 발전 과정에서도 비평가들은 이렇게 복잡

5 역주 음높이의 상대적 관계

해지는 음악이나 이를 현실화하는 기교를 마녀의 마술이라고 하는 등 옳은 방향이 아니라고 비판하기도 했다.

바로크 시대의 음악가들은 앞선 시대보다 축약된 형태의 기호를 개발하기도 했다. 낮은 음Bass Note 밑에 숫자를 적어서 건반 연주자가 악보와 어울리는 화음이 어떤 것일지 알 수 있게 했다. 이러한 '낮은 음 표시'는 악보 상에 담기는 많은 정보를 하나로 압축해냈다. 이렇게 혁신적이고 복잡한 기보법이 계속 발전했지만, 어떤 경우에는 음악 기호 자체를 예술로 승화한 경우도 있었다. 프랑스의 작곡가 보드 코르디Baude Cordier, 1380~1440은 '보이는 음악eye music'을 직접 시현해냈다. 서정곡 〈미(美), 선(善), 지(智)Belle, bonne, sage〉의 악보는 하트 모양으로 그려졌고, '모두 내가 구성한 범위 안에서Tout Par Compas Suy Composés'라는 글귀가 그 안에 원을 따라 적혀있다.

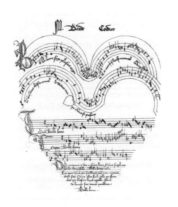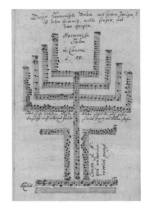

보드 코르디에, 〈미, 선, 지〉, 요한 테일, 〈화음의 나무Harmonic Tree〉

요한 테일Johann Theile, 1646~1724은 당시 '대위법의 아버지'라고도 불렸는데, 나무처럼 생긴 도형 모양으로 10개의 성부로 구성된 카논을 작곡하기도 했다.

20세기, 작곡가 데이비드 델 트레디치David Del Tredici는 〈이상한 나라의 앨리스Alice in Wonderland〉를 주제로 하는 〈지하세계 모험Adventures Underground,1971〉의 오케스트라용 악보에서 음표를 구불구불하게 생쥐의 흔적처럼 배치했는데, 〈이상한 나라의 앨리스〉의 작가 루이스 캐롤이 작품에서 사용한 방식을 흉내낸 것이다.

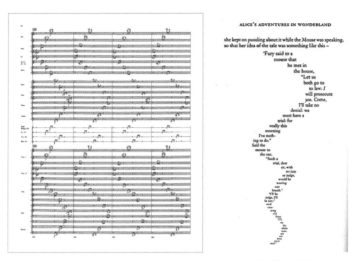

데이비드 델 트레디치의 〈지하세계 모험〉 속 〈생쥐의 이야기^{The Mouse's Tale}〉와
루이스 캐롤의 〈이상한 나라의 앨리스〉 일부

작곡가 조지 크럼^{George Crumb, 1929~} 역시 〈나선 은하^{Spiral Galaxy, 1972}〉와 같이 화려
한 악보를 구성하기도 했다.

음악의 시각적인 양상은 합창단이 섬세한 노력 끝에 청각장애인을 위한
'노래'를 합창에 추가함으로써 그 깊이를 더하게 된다. 소프라노 수잔나 하웁
^{Susanne Haupt}이 라이프치히에서 창설한 앙상블 '씽&싸인^{SING&SIGN}'은 바흐의 〈요한
수난곡^{St. John Passion}〉을 독일어 수어와 함께 무대에 올렸다. 음악의 질감과 감정
적인 결을 팔을 쓸어내는 동작, 발레와 같은 손의 움직임, 섬세한 표정 묘사로
표현했다. 청각장애가 없는 사람들도 합창단의 신체를 통한 묘사로 작품의 구
조를 보다 명확하게 알 수 있었고, 그 덕에 작품을 보다 실질적으로 체감할 수
있었던 데다가 현대무용에서 받을 수 있는 어떠한 느낌을 받게 되었다. 따라
서 이는 음악 기호를 살아 숨쉬는 형태로 표현한 것이라고도 할 수 있다.

QR 01
SING&SIGN의 독일어 수어와 함께 보는 〈요한 수난곡〉

덩굴 모양 음표

Tones Like Coiling Vines

. . .

"음악이 울릴 때, 내가 아는 세상의 것들은 사라지고,
그녀의 아리따움은 모두 더욱 사랑스럽게 자라난다.
환상의 불꽃 속 그녀의 꽃과 숲속 나무는
무거운 가지를 들어올리며 환희에 잠긴다."

_ 월터 드 라 메어^{Walter de la Mare}, 〈음악^{Music}〉

귀도의 기보법 덕에 멜로디라는 모호한 개념은 명확하고 시각적인 구조를 갖게 되었다. 이제 우리는 음의 상승과 하강, 멈춤, 그리고 움직임의 속도까지도 눈으로 볼 수 있게 됐다. 물론 소리의 근간은 공기의 떨림, 즉 진동이다. 이 공기의 떨림으로 귓속의 고막과 뼈가 진동하고, 나아가 우리의 마음과 감정도 요동친다. 여러 소리가 한번에 나면 소음처럼 들리기 십상이지만, 우리는 그 속에서 음정을 구분해낼 수 있다. 음의 높이는 멜로디를 만들어내는데, 중세 시대에 멜로디가 만드는 선율은 대체로 낚시바늘 같이 유려한 곡선이었다. 해바라기 꽃이나 꽃양배추, 혹은 돌 던진 연못에서 퍼져가는 일렁임과 같은 자연에서 볼 수 있는 완만한 곡선을 모방한 둥근 모서리가 그러한 예시이다. 중세의 춤은 이 자연의 곡선처럼 원형을 그리며, 남녀가 손을 잡은 채 나무를 둘러싸고 '사랑해주오, 금발 아가씨여. 사랑해주오, 그럼 나도 그대만 사랑할지니'와 같은 노래를 부르며 움직였다. 이런 춤은 '라인 댄스'로 불렸고, 궁정에서 크게 유행했다.

그레고리오 성가의 수증기 같은 멜로디는 활이나 타원과 같은 형상과 잘 어울리는데, 멜로디가 천천히 상승하고 잔잔하게 하강하기 때문이다. 신성한 느낌을 잘 살렸던 베네딕트회의 작곡가 힐데가르트 폰 빙엔Hildegard von Bingen, 1098-1179은 호소력이 짙은 곡을 구성하기도 했다. 그의 작품에서 음은 음계를 따라 부드럽게 상승했다가, 우아하게 정점을 넘어서 다시 천천히 시작음으로 하강한다. 갑작스러운 변화나 음의 뛰어넘음 없이 천천히 마무리되며 악곡은 끝이 난다. 힐데가르트가 살던 시절, 음악은 시에서 찾아볼 수 있는 수학적 강세처럼 박자에서의 강세를 받아들였다. 이렇게 강세가 가미된 멜로디는 하나의 선율이 되어 음악으로 옮겨졌다. 합창단의 규모와 무관하게 모든 성부는 함께 똑같은 음이나 한 옥타브 위의 음을 노래했다.

이때의 음악에는 분명한 사회적 목적이 있었다. 기사의 용맹함이나, 연애사(특히 엘리에노르 다키텐Eleanor d'Aquitaine, c. 1122-1204의 통치 시기)를 노래하는 것이었다. 아니면 로빈 후드나 마리안 등 민중 영웅에 대한 설화, 아서왕 설화에 나오는 기사 랜슬롯Lancelot과 같은 영웅담이 주류였다. 음유시인의 노래(〈원치 않는 것을 노래해야만 하네I must sing of that which I would rather not〉와 같이 구슬픈 서정곡)에서도 영웅담이나 남녀의 연애를 주로 주제로 삼았는데 이들의 역시 찬송가의 부드러운 음의 움직임이라는 패러다임을 따랐다. 그러나 이 시기에 새로운 경

향이 탄생하기도 했다. 다른 문화권에서 발견되는 양상과 분명하게 차별되는 변화인데, 바로 여러 성부가 독립적으로 또는 짝을 지어서 동시에 노래를 부르는 것이었다.

세계 어디를 가도 음악은 멜로디와 리듬을 사용한다. 인도의 라가^{raga} 음계에서는 악기가 계속 저음을 울리고 사람이 부르는 노래가 그 위를 장식한다. 서아프리카의 북 연주는 보다 광범위하고 복잡한 리듬을 사용한다. 그러나 자체적으로 진행되는 독립적인 성부(다성음악^{polyphony}으로 불리는 기법) 여러 개가 하나의 화음을 이루는 것은 서구 음악의 독특한 특징이라고 해도 무리가 없을 것이다.

물론 예외는 있었다. 중앙 아프리카 피그미족의 노래는 반다족^{Banda Linda}의 노래에서 볼 수 있듯 18개의 성부가 서로 교차하며 진행되기도 하는데, 아프리카의 전통 북을 이용한 복잡한 리듬이 뿌리가 됐다고 할 수 있다. 조지아 서부에 위치한 구리아^{Guria}의 음악 역시 다성음악에서 볼 수 있는 복잡성을 갖추고 있고, 여러 성부가 예상치 못한 지점에서 하나로 합쳐지며 불완전한 화음을 낸다. 구리아 음악의 경우 사회적 요인이 발현한 것으로도 볼 수 있는데, '구리아'의 어원이 '쉬지 않는^{restless}'인 것을 증명하듯 구리아인의 거칠지만 독립적인 성정이 하나의 조화로운 화음보다는 독립적인 표현이 동시에 진행되는 결과로 이어졌을 수 있다. 하지만 중요한 점은 결국 세계의 음악은 대체로 하나의 멜로디를 중심으로 구성되는 단성음악^{monophony}이 주류였다는 것이다. 그리고 이를 나누는 기준은 단순함 그 자체였다.

여러 개의 독립적인 멜로디를 촘촘한 모직물처럼 직조하는 것은 음악을 완전히 새로운 방향으로 이끌었다. 그러나 다성음악의 발전은 수계가 나뉘는 분수령이 그러하듯 뒤따를 일을 내다본 선택이기보다는 실험에 실험이 거듭된 결과의 산물이라고 보는 편이 나을 것이다.

역사는 급진적인 변화를 여러 단계의 점진적인 움직임보다 한 번에 발생한 격동처럼 기록하고는 한다. 실제로 그러한 변화는 실수가 전화위복이 되어 의외의 결과로 이어져 발생하는 경우가 많다. 일례로 알렉산더 플레밍^{Alexander Fleming}은 페니실린을 발견하여 의학의 역사를 뒤바꿨는데, 페니실린의 발견 그 자체는 우연의 산물이었던 것처럼 말이다. 플레밍은 세균이 담긴 페트리 접시를 실수로 창가에 두고 휴가를 떠났는데, 돌아와보니 페트리 접시에 푸른 곰

팡이가 자라 있었고 세균의 성장은 멈춰 있었다. 그는 이 항생제의 발견으로 수많은 사람의 목숨을 구했다.

그러나 페니실린과 달리 진보가 거북이처럼 천천히 걷는다고 해도, 결국에는 눈에 띄기 마련이다. 그리고 그 발견의 순간은 혁명의 순간으로 기억된다. 새로운 아이디어를 실천에 옮길 때면 항상 반대의 목소리가 있는 법이다. 갈릴레오의 발견을 두고 무지한 이단의 망언이라고 주장한 종교재판관 앞에 갈릴레오가 (순간이지만) 무릎을 꿇고 굴복했던 것처럼 말이다. 그리고 바로 이런 충돌의 순간 영웅이 등장한다.

여러 개의 멜로디를 동시에 연주하는 기술의 선구자에 대한 기록은 다양하게 남아 있다. 다성음악을 최초로 기록한 건 12세기 '기랄두스 캄브렌시스(웨일스의 제럴드)$^{Giraldus\ Cambrensis(Gerald\ of\ Wales)}$'라는 필명을 사용하던 종교인이다. 기랄두스는 동료에게 '이들(가톨릭 교회)은 노래를 하나가 아니라 여러 부분으로 나눠서 동시에 부른다. 따라서 성가대원의 머릿수만큼 많은 멜로디가 들리는데, 모두 적절히 배치되어 하나의 화음을 이룬다'고 전했다.

독립적인 성부를 적절하게 배치하여 듣기 좋은 화음으로 만드는 방법은 860−900년 사이 작성된 것으로 추정되는 프랑크어 교본 및 주석 〈음악 교본$^{Musica\ enchiriadis}$〉에 처음으로 소개되었다. 작곡이라는 작업은 이 시점에 이르러 전문성을 요하는 일이 되었다. 그렇다면 어떻게 독립적인 멜로디를 동시에 부르는데 조화롭게 만들 수 있을까?

여러 멜로디를 화음으로 엮는 일은 난관으로 가득했다. 고대 그리스의 철학자이자 수학자, 영적 지도자인 피타고라스도 이 주제를 다뤘는데, 그는 모든 음이 화음을 이루지 않는다는 것을 발견했다. 피타고라스는 두 개의 음이 대기 중에서 함께 춤을 출 때 고유한 특성을 지닌 소리의 화합물로 다시 탄생하는데, 이때 새로 탄생한 소리는 서로 어울리지 않고 듣기 거북하거나 혹은 매혹적이라고 했다. 피타고라스는 실험을 통해 어느 음이 서로 잘 합치되는지를 발견했고, 단순한 산술적 비율을 사용하는 것으로 최상의 결과를 낼 수 있다는 것을 확인했다. 그리고 특정한 비율로 다른 음이 합쳐질 때 가장 평온하고 아름다운 화음이 만들어지는데, 이것이 우리가 알고 있는 '협화음정'이다.

피타고라스의 관심은 단순한 흥미를 넘어서는 것이었다. 르네상스 시기의 지성 레오나르도 다빈치가 그러했듯, 피타고라스에게 예술과 세계의 관계

는 세상의 창조를 이해하는 열쇠였다. 다빈치는 '망치로 탁자를 처보라. 그러면 먼지가 올라오고 이내 조그만 언덕을 이루며 쌓일 것이다'고 말했다. 그리고 '이렇게 흙먼지가 언덕이 되는 것이고, 모래가 바람에 날려 리비아의 산이 되는 것이다. 물질 세상은 살아있다. 흙은 지구의 육신이다…(중략)…산을 이루는 암석은 지구의 뼈이며…(중략)…물은 피다…(중략)…바다의 밀물과 썰물은 호흡이다'라고 주장했다.

별개의 음을 하나로 합치는 화음은 자연이 살아 있음을 알려주는 또다른 방법이었다. 피타고라스가 발견한 음률은 공명의 역할이라는 새로운 화두를 던져주었다. 피타고라스는 하나의 음이 다른 음에 대해서 두 배의 비율(하나의 현이 진동할 때 이 현의 상대적인 길이와 비례하는 비율)로 진동할 때, 이 두 음은 옥타브(장음계에서 도와 다른 도까지의 거리)를 이룬다. 하나의 옥타브를 구성하는 음들은 서로 유사해서 하나의 피치처럼 들리기도 한다고 주장했다.

화음을 구성하는 서로 다른 비율은 하나의 이미지를 이루는 거울상이기보다는 잘 어울리는 한 쌍의 부부라는 비유가 더 적절할 것이다. 예를 들어 음률이 3대 2의 비율이라면 높은 음이 3번 진동할 때 낮은 음은 2번 진동한다. 이때 만들어지는 화음이 완전5도(장음계에서 도에서 솔)이다. 또한 비율이 4대 3이라면 이때 만들어지는 화음은 완전4도(도에서 파)이다. 두 경우 모두 무언가에 쫓기는 듯하고 텅 빈 것 같은 소리가 난다. 이보다 복잡한 비율로 조성되는 화음은 듣기 싫고 불쾌한 소리가 난다. 가장 강력한 화음은 2대 1 비율에서 조성되기 때문에 초기 음악에서 하나의 성부가 하나의 멜로디 또는 한 옥타브 차이의 멜로디 정도로 구성되었다는 점은 일견 당연한 귀결[1]로 보이기도 한다.

따라서 찬송가에서 화음을 구성하기 위해 동음이나 한 옥타브 차이에 있는 음을 사용하는 것은 처음엔 안전한 선택이었다. 초기의 문건에서는 작품 전체에서 마지막 음을 저음으로 계속 사용하는 등 보다 과감한 방식이 제시되기도 했는데, 이 방법은 동방정교회의 비잔틴 성가에서 여전히 사용하고 있다. 또 다르게는 한 옥타브 떨어진 음이 아니라 5도나 4도 떨어진 음으로 주제음을 모방하는 방식이 있다. 이렇게 하면 슬로프 위의 스키 트랙처럼 두 개의 음

1 나중에 밝혀지길, 현과 같이 진동하는 물체는 자연적으로 진동하면서 점차 세분화되어 피타고라스가 설명한 기본음을 모두 은은하게 방출한다. 위와 같이 기본음을 모두 '함축'하고 있는 음을 주음. 또는 '근음'이라고 하는데 화음을 모두 구성하며 악기마다 제각기 다른 공명도(sonority)를 생성한다.

이 서로 평행선을 그리게 된다. 이런 식으로 합쳐진 성부를 '오르가눔organum'이라 부르는데 서로 반대 방향에서 가까워지며(높은 성부는 음을 낮춰가며, 낮은 성부는 높여가며) 마지막에 하나로 합쳐질 수도 있다. 따라서 곡의 구성이보다 자유롭고[2] 곡이 주는 질감도 다채로워진다.

이렇듯 다양한 곡의 구성 방법은 10세기 잉글랜드의 윈체스터와 11세기프랑스의 샤르트르에서 꽃을 피웠다. 그러나 가장 빠르고 커다란 변화를 이끌어낸 곳은 12세기 파리의 노트르담 대성당이었다. 이곳에서는 두 명의 작곡가가 고전음악의 새로운 전기를 마련했다. 바로 1100년대 중반에 프랑스에서 태어난 레오냉Léonin과 페로탱Pérotin이다. 이들의 이름은 잉글랜드 출신 중세 음악 이론가인 익명의 4세Anonymous IV가 이들을 〈오르가눔 대전Magnus liber organi〉의 저자로 소개하며 알려졌다. 레오냉은 그레고리오 성가의 선율을 기반으로(고정악상cantus firmus)을 사용하여 이를 기반으로 전혀 새로운 악곡을 구상하는방식을 사용했다.

레오냉이 소개한 방법 중 하나는 그레고리 성가의 멜로디를 늘여서 선율에 일종의 '슬로우 모션' 효과를 주는 동시에 빠르게 진행되며, 가사의 각 음절에 여러 개의 음을 붙인('멜리스마melisma'라고 불리는 음악적 기교) 화려한 선조filigree를 그 위에 더하는 것이다. 느리게 흘러가는 고정 악상은 지지대의 역할을하고, 이를 기반으로 보조 악상이 덩굴이 말뚝을 타고 오르듯 고정 악상을 꾸민다(현재 이러한 기법은 가스펠과 팝 음악에서 선율을 꾸밀 때 많이 사용하고있다). 또 다른 방법은 '음과 음이 대치'되는 방식으로 빠르게 진행되는 성부가서로 합쳐지는 것이다. 이는 서너 개의 성부가 동시에 진행하는 형식의 빽빽한악곡을 구성하는 방식을 꽃피운 페로탱이 즐겨 사용했던 방식이었다.

복잡한 악곡 구성은 곧 넘쳐나기 시작했지만, 이러한 경향에 반대하는 목소리도 있었다. 대사제 귀욤 뒤랑Guillaume Durand, 1230-1296은 새로이 피어난 모테트를 '무질서한 음악'이라고 규정했고, 교황 요한 22세John XXII는 1324년 다성음악이 '작곡을 하는 자로 하여금 악상을 잘게 쪼개어…(중략)…곳곳에 창궐하며쉴 새 없이 귀를 더럽히고 예배에 방해만 될 뿐'이라고 싸잡아서 비난했다. 독

2 오르가눔을 구성할 때는 반드시 주의해야 할 사항이 있다. 4도나 5도를 사용할 때 화음은 반드시 장
음계에서 조성해야 한다는 점이다. 음계에서 음이 서로 동일한 거리에 떨어져 있지 않으면 이와 평
행하는 성부가 결국 3개의 온음(F와 B 등)으로 구성되는 상황에 이르게 되기 때문이다. 이것이 바로
'악마의 음정(diabolus in musica)'로도 불리는 불협화음이다.

설로 유명한 르네상스 시대의 목사 지롤라모 사보나롤라^{Girolamo Savonarola, 1452-1498}는 여러 멜로디를 합치는 대위법을 '사탄의 산물'이라고 주장하여, 1493년 피렌체의 성당과 세례식에서는 대위법적 악곡이 금지되기에 이른다.

그러나 다성음악적 기교의 발전은 인간의 감정을 더욱 다양하게 표현할 수 있는 길을 열었다. 요하네스 드 그로쉐이오^{Johannes de Grocheio}는 1300년경 쓴 〈음악의 기교^{Ars musicae}〉에서 서사곡 〈노인, 노동자, 서민을 위해, 타인의 슬픔과 비극을 들음으로써 보다 삶을 더 잘 견딜 수 있게 그리고 즐거이 일할 수 있게^{for old men, working citizens, and average people so that, having heard the miseries and calamities of others, they may more easily bear up under their own, and go about their tasks more gladly}〉와 같이 당대 프랑스 파리 음악가들의 작곡방식에 대한 연구를 실었다. 이 연구에 따르면 하나의 작품 안에 개별적인 요소 여러 개를 배합하는 일이 상당히 어려운 일임에도 파리의 작곡가라면 으레 사용하는 것으로 드러났다. 예를 들어 부활절 찬송^{Easter hymn}을 고정 악상으로 사용하는 모테트의 경우 '하루는 아침에 / 언덕 아래에서 / 동이 틀 때 / 나는 양치기 소녀를 훔쳐보았네 / 한참을 보았네'라는 가사에 음을 붙여서 노래한다. 이 당시의 음악에서는 다양한 인간의 감정과 복잡성을 음을 구성하는 방식으로 포용했고, 이를 지지하는 사람의 수도 급증했다. 음유시인 폴퀘 드 마르세유^{Folquet de Marseille}는 '음악이 없는 시는 물 없는 물레방아와 같다'고 하기도 했다. 그리고 이는 시작에 불과했다.

역사를 통틀어 단순성은 복잡성과 서로 대체되며 반복되었다. 대표적인 예시가 바로 단순했던 평성가가 멜리스마 양식의 오르가눔과 모테트로 발전한 사례이다. 그리고 14세기에 이르러 음악은 보다 복잡해지게 된다. 작곡가 필리프 드 비트리^{Philippe de Vitry, 1291-1361}의 저서에서 차용한 '아르 누보^{ars nova, new art}'가 리듬에서의 불일치(종래 사용되던 강세의 패턴과 대치되는)와 이전에 볼 수 없던 매우 복잡한 멜로디가 득세한 시기를 부르는 이름이 된다. 이러한 경향은 일견 난잡하게 보일 수도 있으나 이전과 마찬가지로 수학적인 원칙에 그 뿌리를 두고 있었다.

음악과 수학이라는 두 가지 학문 간의 연결고리는 아이소리듬^{isorhythm}을 통해 강화된다. 아이소리듬은 박자를 구성하는 하나의 패턴과 멜로디를 연장한 다른 패턴이 반복되지만 완벽하게 합치하지는 않는 방식을 말한다. 두 개의 패턴이 서로 다른 길이를 지니고 있기 때문에 반복될 때마다 피치에 주어지는

강세가 다르고, 결국에는 원래의 멜로디와 확연한 차이를 보이게 된다. 아이 소리듬의 형태를 띤 모테트의 인기는 점점 늘어나서 하나의 주류 레퍼토리로 자리잡는다.

이러한 형태는 음악적 퍼즐과 카논(〈노를 저어라^{Row, Row, Row Your Boat}〉[3]와 같이 주제가 연속적인 도입되며 나머지가 지속되는 중에도 반복되는 형식)으로 발전한다. 기욤 드 마쇼^{Guillaume de Machaut, c. 1300-1377}의 유명한 문장 '나의 끝은 나의 시작이요, 나의 시작은 나의 끝이니'에서 짐작할 수 있듯 이러한 형식은 난해해 보일 수도 있다. 두 개의 성부로 시작하는 마쇼의 음악은 3도화음의 도입을 보여주기도 한다. 가장 높은 성부는 처음부터 끝까지 순행적으로 노래를 하고, 가장 낮은 성부는 거꾸로 진행되며, 세 번째 성부는 정방향으로 진행하다가 중간에 다시 역방향으로 진행한다.

이렇게 악곡 안에 구조를 숨겨 놓는 방식은 점차 복잡해지는 교회 구조를 반영한 것이기도 하다. 고딕 양식의 교회가 전체적인 풍경에 파고든 것처럼 말이다. 또한 단순한 꽃무늬로만 장식됐던 교회의 실내 구조 역시 나뭇가지, 꽃, 과일, 풍요의 뿔^{cornucopia} 장식을 화려하게 잔뜩 새겨 넣었고, 동물과 상상 속 생명체를 표현한 동상도 가득하게 되었다.

음악 속에 비밀을 숨기는 것은 삶의 많은 부분이 '보이지 않는 손'의 개입이 있다는 말로 설명하면서도, '불이 꺼지면 불은 어디로 가는가? 먼지에는 밀도가 있는데 어떻게 공기 중에 떠있는가?' 등 여전히 많은 부분이 미지의 영역으로 남아 있던 중세시대의 시대상과 닮았다. 세상을 모두 이성으로 이해하지 못했던 시대이지만, 악곡 구성이 복잡할수록 작곡가는 이성의 한계를 뛰어넘어 음이라는 세계의 모든 양상을 은밀히 주무르는 절대적인 창조자와 가까워진다. 이로 인해 하나의 작품이 많은 상징을 담는 경우도 있었다.

많은 상징을 담고 있는 작품의 대표적인 예시가 바로 기욤 뒤파이^{Guillaume Dufay}가 1436년 피렌체 대성당의 돔을 축성하기 위해 작곡한 유명한 모테트, 〈장미꽃은 새로 피어나고^{Nuper rosarum flores}〉이다. 뒤파이는 〈열왕기〉에서 묘사한 영적 성소의 대표적인 상징이라고 할 수 있는 솔로몬 성전의 비율에 따라 리듬을 구성했다. 1294년 공사에 착수한 피렌체 대성당은 138피트(약 42미터)에 달하는

3 역주 동요 〈리자로 끝나는 말은〉에 붙는 멜로디의 원곡

천장의 빈 공간이 아물지 않는 상처처럼 남아 있었다. 건축가 필리포 브루넬레스키Filippo Brunelleschi, 1377-1446가 공모전에서 해답을 제시하기 전까지 약 반 세기 동안 피렌체 대성당의 천장은 덮을 수 없는 공간으로 여겨졌다. 브루넬레스키와 동료 예술가 도나텔로는 로마의 유적을 탐사하던 중, 겉으로 드러나지 않는 2개의 구조로 구성된 판테온에서 답을 찾았다. 그 결과로 브루넬레스키는 피렌체 성당의 돔을 덮을 수 있는 기발한 아이디어를 낼 수 있게 된다.

뒤파이는 교황 에우제니오 4세Eugene Ⅳ가 피렌체 성당의 돔 완공을 기념할 곡의 작곡을 맡길 당시, 교황청 소속 성가대원으로 피렌체에 있었다. 뒤파이는 이 일이 아주 중요하다는 것을 직감했고, 14개의 음으로 구성된 멜로디를 기반으로 새로운 악곡을 작곡했다. '이곳(피렌체 성당)은 놀라움 그 자체'라고 그는 적었다. 뒤파이는 〈열왕기〉 속 예루살렘의 대사원에 대한 설명에서 음을 구성하는 모티브를 따왔다. 〈열왕기〉의 묘사에 따르면 솔로몬 성전은 피타고라스가 주장한 '우주의 화음'을 따라 1:1, 1:2, 2:3, 3:4 비율에 따라 구성되어 있는데, 뒤파이는 이 비율로 리듬을 구성했다. 성경(다른 경전과 〈열왕기〉의 묘사가 상이하나 〈열왕기〉를 기준으로)에서는 지성소가 문에서 40규빗[4] 떨어져 있고, 봉헌식은 '7일과 7일, 도합 14일 간 진행되었다'고 적고 있다. 뒤파이는 성경 속 사원의 비율을 따 와서 6:4:2:3을 리듬으로 사용했고, 멜로디의 길이를 봉헌 축일과 동일하게 14음으로 구성했다.

피렌체의 학자 잔노초 마네티Giannozzo Manetti는 성당의 축성식을 다음과 같이 묘사했다. '사원의 구석구석이 화음으로 가득했다…(중략)…그래서 천사와 천국의 노랫소리가 다시금 지상에 강림하여 천상의 달콤함을 우리에 귀에 속삭였다. 이에 나는 환희에 사로잡혔고 축복받은 자로서 지상 위 삶의 기쁨을 만끽하는 기분이었다'. 뒤파이와 브루넬리스키는 각자의 방식으로 변화를 이끌기도 했다. 축성식에 참여한 교황이 14명의 죄수를 석방해주기도 했는데, 이들 역시도 크게 감동했다.

음악 속에서 화려한 매력을 뿜어내며 음악이 진행된다는 것을 알려주는 멜로디가 이루는 선율은 마치 덩굴처럼 계속해서 예술을 휘감았다. 그러나 시간의

4 고대에 사용하던 길이 단위, 약 45cm

흐름과 함께 그 짜임새는 점차 발전했고, 13세기에 이르러 음을 이루는 새로운 규칙이 탄생하여 서로 짝을 이루는 음이라는 개념이 송두리째 뒤바뀐다.

피타고라스의 비율이 신성한 규칙으로 자리잡으면서, 아우구스티누스는 2:1, 3:2, 4:3의 비율이 교회 건축에 사용해야 하는 이상적인 비율이라고 선포하기도 한다. 그러나 음악가들은 피타고라스의 비율 외에도 화음을 구성하는 다른 비율들을 발견해 냈는데, 그중에서도 현대인들에게 익숙한 비율을 발견한 건 잉글랜드의 한 음악가이다. 현대 화성학에서는 4도화음(도~파)은 불협화음으로 여겨지므로, 파를 미로 옮겨서 긴장을 해소하고 화음을 보다 안정적인 3도화음(도~미)에서 협화음으로 해소해야 한다. 그러나 중세의 화성학에서는 정확히 반대를 사실로 받아들였다. 4도화음은 독립적으로 유지될 수 있는 반면, 3도화음은 불안정한 것으로 여겨졌다.

13세기, 익명의 4세는 잉글랜드에서는 3도화음이 '최고의 협화음'으로 여겨진다고 기록했다. 3도화음에는 부드럽고, 아름다우며, 무언가 '인간적인'[5] 감정이 담겨 있다고 그는 적었다. 얼마 지나지 않아 작곡가들은 4도화음의 음정을 '긴장 상태'로 규정하고 보다 안정적인 화음을 찾아 나선다.

3도화음을 기반으로 구성된 최초의 작품 중 하나는 〈여름이 오다Sumer is icumen in〉이다. "여름이 오고 / 크게 '뻐꾹'하며 노래하네 / 지금 씨들은 자라고, 초원은 파래지며 / 숲은 새롭게 되네 / 노래하라, '뻐꾹'!" 악보의 사본 중 하나가 폐허가 된 레딩Reading 수도원 회당의 석벽에서 발견되었다. 〈여름이 오다〉는 돌림노래로, 함께 적혀 있는 지침에 따르면 세 번 이상을 불러야 한다고 한다. '부르는 방식은 다음과 같다. 모두 침묵하고, 한 사람만 노래를 시작한다…(중략)…첫 음을 부를 때(첫 두 마디가 지나면), 다른 사람이 노래를 시작하고, 같은 식으로 모두가 노래를 한다'. 모두 노래를 하고 있으면 음악은 근음, 3도음, 5도음을 이루며 장화음을 구성하게 된다(C장조 코드, 즉 C-E-G음). 이렇게 구성된 3화음은 이후의 서구 음악에서 주요한 요소로 자리잡게 되어 지금도 팝 음악의 주력 화음으로 어렵지 않게 들을 수 있다.

이제 주사위는 던져진 셈이었다. 15세기, 베드포드 공작Duke of Bedford은 백년전쟁에서 프랑스와의 전쟁 중 수행원으로 대륙 음악의 감각을 영국으로 도

5 아마도 중세의 청중 중에 일부가 드넓은 성당에서 소리가 공명하는 와중에 성가의 멜로디 속 반향에서 희미하게 들리는 3도화음의 자연스러운 배음을 듣고 이를 포착한 것일 수도 있다.

입한 선도자였던 존 던스터블$^{\text{John Dunstable, c. 1390-1453}}$을 포함한다. 얼마 안가 누군가 전하기를 수많은 프랑스 출신 작곡가들이 '던스터블을 따라서 영국으로 향했는데, 그의 작품이 놀랍도록 듣기 좋고, 색다르며, 아름다웠기 때문'이었다. 그의 음악은 전례 없도록 육감적이기도 했다. 이 시기 악곡들은 '포부르동$^{\text{fauxbourdon}}$'—3도화음을 연속적으로 배치하는 스타일—을 사용하기 시작했다.

협화음과 불협화음에 대한 개념의 변화는 새로운 작곡 기법을 낳았다. 16세기에 이 기법은 더욱 공고하게 되어 조반니 피에를루이지 다 팔레스티나$^{\text{Giovanni Pierluigi da Palestrina, 1525-1594}}$에 의해 정립되었다. 조반니는 각각의 멜로디를 조화롭게 하나의 선율로 촘촘한 모직물처럼 직조해냈다. 조반니의 스타일은 이후 요한 요제프 푹스$^{\text{Johann Joseph Fux, c. 1660-1741}}$에 의해 문서로 정리된다. 그 이후 수세대를 거치는 동안 푹스의 〈파르나서스로 가는 계단$^{\text{Gradus ad Parnassum, 1725}}$〉은 여러 성부를 포함하는 악곡의 작곡을 연습하기 위한 이론적이고 실용적인 지침이 되었다. 조반니가 갖는 역사적 중요성은 개신교가 주장한 종교개혁에 대항하여 로마 가톨릭교회의 반종교개혁 중 하나로 트리엔트 공의회$^{\text{Council of Trend, 1545-1563}}$가 소집되면서 강화되었다.

로마 가톨릭 교회의 공식 기구였던 공의회에서 공식적으로 특정한 작곡 기법을 강제하지는 않았으나 참가자 다수는 조반니의 작품을 이상적인 예시로 여겼고, 이후 수백 년간 조반니는, 과장을 조금 보태자면 다성음악이 이단으로 여겨지기 직전에 혈혈단신으로 구해낸 인물로 여겨진다. 조반니의 〈교황 마르첼로의 미사$^{\text{Missa Papae Marcelli}}$〉가 1565년 교황이 참석한 자리에서 연주되었는데, 작품 속에서 조반니는 완벽하고 부드러우며 정제된 방식으로, 그리고 지속적으로 긴장이 해소가 되는 방식으로 불협화음을 해결했다. 이후 그의 작곡법이 그 이후 화성음악의 교본으로 자리잡게 된다.

이러한 변화는 예술 세계에도 닥쳤다. 트리엔트 공의회는 칙령을 통해 예술작품의 외설스러움을 지양해야 하며, '불경한 것 또는 부적절하거나 혼란스럽게 배치된 어떠한 것'도 포함하면 안 된다고 규제했는데, 조반니 음악의 부드러움과 진정 효과, 감정을 동요하게 만드는 요소를 피하는 기법이 바로 이를 위한 해답이었다. 당시 음악과 회화를 통틀어 예술은 감정에 동요를 일으킨다면 곧장 숙청의 대상이었다. 그러나 신실한 자의 마음 속에서도 예술적인 경험에 대한 열망은 뿌리뽑을 수 없었다.

CHAPTER
03

오페라의 탄생
The Birth of Opera

· · ·

능숙한 소프라노의 노래가 들린다(자연의 작품인가?)
오케스트라의 음악은 천왕성의 궤도보다 멀리 나를 날려 보내네.
내게 있는지 알지 못했던 정열을
내게 안기니…

_ 월트 휘트먼 〈나 자신의 노래^{Song of Myself}〉 26편

스웨덴 스톡홀름 오페라극장

조반니 스타일의 작곡법과 그의 영향력은 로마 가톨릭교회가 감정의 절제를 명하면서 더욱 강화됐다. 그러나 이에 역행하는 경향이 여러 부문에서 고개를 들고 있었다. 특히 교회의 제재에 대한 반기는 화려한 시각 효과, 매혹적인 음악, 관객과 교감하는 무대가 특징인 오페라의 근간이 되었다. 이는 트리엔트 공의회에서 설정된 계율에 반하는 것이었으나, 교회의 계율은 감정의 자유와 육신의 욕구를 옹호하는 사람들에 의해 전복된다. 오페라는 카니발의 주정뱅이, 부유한 귀족, 반(反)교황 주의자로 가득한 베네치아에서 싹을 틔웠지만 교회가 채운 족쇄에 묶여 자유로이 꽃 피우지 못했다.

17세기 프랑스의 사회 비평가 장 드 라브뤼예르$^{Jean\ de\ La\ Bruyére}$는 오페라가 집중을 방해하기 위해 탄생했다고 적었다(성 아우구스티누스를 고뇌에 빠뜨린 음악의 특징이기도 하다). 라브뤼예르는 '음악은 눈과 귀, 마음을 지속적인 매료 상태에 빠져 있도록 하는 것을 목적으로 한다'라고 기록했는데, 이는 현대를 살아가는 우리도 충분히 공감할 수 있는 말일 것이다. 즉, 음악은 감각의 축복인 것이다.

상충하는 문화적 기류라는 갈등 속에서 탄생한 오페라는 탄생 초기엔 가면

극(음악과 춤, 연기, 정교한 무대 장식이 포함되었다), 인테르메디오^{intermedio1}와 함께 부유한 귀족들의 유희 중 하나였다. 이러한 귀족의 유희거리는 교회가 정한 계율에 모두 반하는 것이었고, 교회의 눈에 연극은 눈엣가시였다(고난주간^{Holy Week2} 행진 중 일반적으로 행해지던 종교적 퇴마 의식의 피 튀기는 고행과 참회가 있었음에도 말이다). 1557년, 베네치아 공화국에는 금욕주의의 바람이 휘몰아쳤고 그 결과로 모든 연기자가 추방[3]되기에 이른다.

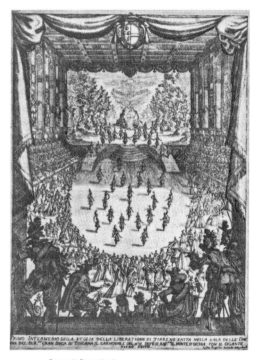

베르나르도 본탈렌티^{Bernardo Buontalenti}가 설계한 우피치 극장의 객석과 무대의 모습, 마르코 다 가글리아노^{Marco da Gagliano}의 티레노와 아르네아의 해방^{La liberazioine di Terreno e d'Arenea, 1617}의 첫 인테르메조^{intermezzo}를 그린 줄리오 파리기^{Giulio Parigi}의 작품

1 역주 연극의 막간에 행해진 음악과 춤을 일컬음. 복수형인 intermedia로도 사용한다.

2 역주 예수의 마지막 일주일을 기념하는 교회력 절기. 예수의 고난을 기림.

3 그러나 연기자 추방령은 결과적으로는 시행되지 못한다. 교황 비오 4세(Pius IV)가 교황령에서 매춘부를 추방할 것을 명하자 상인들은 도시의 인구가 줄어들 것이라며 반발했고, 결국 추방령은 무효가 되었다. 덩달아 연기자에 대한 추방령 역시 효력을 잃었다. 더불어 가톨릭교회의 압박에도 불구하고 연극은 개인 저택의 안뜰에서 성시를 이뤘다.

그러나 이러한 반발에도 불구하고 최초의 오페라는 기득권에 대한 반발과 자유를 향한 욕구에 기반하여, 무엇보다 순전히 학구적인 탐구심을 바탕으로 탄생한다. 조반니 데 바르디^{Giovanni de' Bardi} 공작의 저택에서 정기적으로 모임을 갖던 인문학자의 모임인 피렌체의 카메라타^{Florentine Camerata4}가 창시한 학술대회에서는 1573년부터 고대 그리스의 문화적 기반을 탐구하기 시작한다.

르네상스 시대를 살던 사람들의 상상 속에서 고대 그리스는 문명이 도달할 수 있는 최고점이었다. 수학자, 천문학자, 천지학자[5], 시인이 모인 학회인 아카데미아 델리 알테라티^{Accademia degli Alterati}를 창설하며 칭송받은 바르디 공작은 특히나 고대 음악의 조성 방법에 관심이 많았다. 학회원들은 바르디 공작을 두고 '그의 정신과 육신은 조화롭게 균형을 이루고 있어서 음악 속 달콤하고 즐거운 화음과 고대 그리스의 예술에 관심이 많다. 그래서 전문적인 지식이 없거나 실제로 몸을 담고 있지 않는 사람의 눈에는 불경하고 무용한 것으로 보이는 순수예술과 가치에 큰 흥미가 있는데 이는 놀랄 일도 아니'라고 언급했다. 이러한 바르디 공작의 확고한 관심이 그가 창설한 학회의 신조가 되었다.

학회원 중 하나인 빈센초 갈릴레이^{Vincenzo Galilei, 1520~1591}(갈릴레오 갈릴레이의 아버지)는 피렌체 출신의 고대 그리스 음악의 전문가 지롤라모 메이^{Girolamo Mei, 1519~1594}의 가르침을 받았는데, 바르디 공작의 후원하에 그리스 음악이라는 주제를 깊게 파고들었다. 고대 그리스인들은 갈릴레이의 시대에는 이미 실전된 방식으로 음악의 신묘한 힘을 사용했고, 〈고대의 음악적 방법에 대하여^{De modis musicis antiquorum}〉라는 미출간 논문에 자신의 연구 결과를 집대성했던 메이는 고대 그리스인들이 당대에 유행하던 것과는 반대되는 양식으로 이러한 효과를 달성할 수 있었다고 주장했다.

고대 그리스인들은 각각의 음계가 고유의 방식으로 인간의 영혼과 공명한다는 고대의 이론을 기반으로 음악을 구성했다. 나아가 음악을 듣는 이에게 특정한 반응을 이끌어 내기 위해 세심하게 음악을 구성하기도 했다. '감정을

4 바르디의 아들인 피에트로는 이 모임을 일컬어 '활기차고, 생동감 넘치며, 꾸준한 학회'라며 순수한 흥미 본위의 모임이라고 언급했고, 학회의 정회원들이 '악덕, 특히 일체의 도박을 멀리 하는' 사람들이라고 공언했다.

5 역주 지구와 우주의 일반적인 특징을 연구하는 과학자

움직이는 고대 음악의 놀라운 효과'는 단순히 '귀의 즐거움'(소리가 주는 만족 감)만을 추구하는 당대의 음악과 의도부터 달랐기에 달성할 수 있었다고 메이는 결론지었다. 그의 관점에서 '현시대'의 음악은 지향점이 불분명했다. 반면 고대 음악은 명확하게 청중이 '타인과 똑같은 감정'을 느끼도록 하는 것이 목표였다는 것이다.

메이는 당대의 음악적 관습에는 심각한 결점이 있다고 보았다. 바로 서로 다른 형태의 멜로디를 동시에 하나의 음악으로 엮다 보니 작곡가가 전달하려는 핵심적인 감정이 희석되고 혼동된다는 점이었다. 즉, 하나의 음계를 사용해 특정한 감정을 유발해 놓고는 이와 상충하는 음계에 의해 감동이 중화된다는 것이다. 모두가 동시에 말을 하는 모임에서 들리는 소리가 소음에 불과하듯 말이다. 메이는 잃어버린 음악의 신묘한 능력을 되찾기 위해서 하나의 분명한 멜로디와 단순한 반주로 이뤄진 단선율을 통해 단순성을 되찾아야 한다고 주장했다. 16세기 피렌체에서 메이가 주장한 이상적 작곡법은 약간의 멜로디만을 넣어 대화를 하는 것처럼 노래를 하는 레치타티보^{recitativo}라는 양식을 통해 실현된다. 오늘날의 오페라에서도 극의 빠른 진행을 위해 레치타티보를 활용하고 있다.

QR 01
모차르트의 오페라 <피가로의 결혼> 중의 레치타티보

레치타티보에서 대화를 하는 듯 노래를 하는 양식은 고대 그리스 신화에 나오는 이야기를 다룬 최초의 오페라가 지닌 특징 중 하나였다. 강의 신 페네이오스의 딸 다프네가 아폴론의 일방적인 구애에 쫓기다 결국 월계수 나무로 변하고 만다는 내용이다. 이 오페라의 제목은 〈다프네^{Dafne}〉로, 카메라타의 회원 오타비오 리누치니^{Ottavio Rinuccini} (리브레토[6] 작가)와 자코포 페리^{Jacopo Peri}(작곡가)가 창작했고 자코포 코르시^{Jacopo Corsi}의 저택 안뜰에서 1598년 열린 카니발에서 초연을 올렸다.

오페라라는 신선한 시도는 성공적이었고 메디치^{Medici} 가문이 리누치니와 페리, 줄리오 카치니^{Guilio Caccini}를 후원하기에 이른다. 카치니는 훗날 〈에우리디

6 역주 libretto. 극의 형태를 한 음악 작품에 쓰이는 텍스트

케^{Euridice}〉라는 오페라를 1600년 피렌체에서 열린 프랑스의 왕 앙리 4세^{Henry IV}와 마리 드 메디시스^{Marie de Médicis7}의 결혼식을 위해 쓰기도 했다. 〈다프네〉의 대부분은 현재 실전되었기에 오비디우스^{Ovidius}의 변신 이야기^{Metamorphoses}〉 9권과 11권에 등장하는 부인 에우리디케를 되찾기 위해 하데스를 쫓아간 오르페우스의 이야기를 담고 있는 〈에우리디케〉가 현존하는 가장 오래된 오페라 작품으로 남아 있다.

〈에우리디케〉의 서사는 음악의 힘이 지닌 힘과 운명적 사랑이 초래하는 비극에 대한 알레고리를 담고 있다. 아폴론과 칼리오페의 아들인 오르페우스는 리라를 연주하여 원하는 대로 짐승을 부리고 나무의 뿌리까지 뽑을 수 있었다. 부인 에우리디케를 지하 세계에서 구하는 과정에서 오르페우스는 심지어 리라 연주로 하데스가 창조한 머리 셋 달린 괴물 케르베로스를 꾀어내기도 한다. 그러나 결국에는 오르페우스가 지닌 유약한 성품이 그와 부인 모두에게 비극을 안기게 된다.

메디치 가문의 결혼식에 참석하는 하객은 도착하고도 오페라 관람을 위해서 하루를 꼬박 기다려야 했다. 하지만 기다리는 동안에도 유흥은 충분했다. 10월 5일에 식전 행사가 열렸고, 그 다음날 팔라초 베치오^{Palazzo Vecchio}의 연회장에서 열린 만찬은 사막의 '겨울 풍경'이라는 주제로 연회장은 설탕으로 만든 동물과 사냥꾼이 있는 눈 덮인 숲으로 변신해 있었다. 에밀리오 데 카벨리에리^{Emilio de' Cavalieri}의 막간극 〈헤라와 아테나의 다툼^{La contesa fra Giunone e Minerva}〉이 화려한 무대에서 펼쳐졌다. 연회장의 끝자락에는 인공 석굴이 있었는데 음산한 연무가 뿜어져 나오면서 서서히 열리는 구조였다. 한쪽 석굴에서는 공작새가 끄는 전차를 탄 헤라가, 다른 한쪽에서는 유니콘이 끄는 전차를 타고 있는 전쟁의 여신 아테나가 등장한다. 두 여신은 우아한 몸짓으로 무대 위로 등장하여 누가 더 뛰어난 신인지를 두고 다툰다. 헤라는 일개 전쟁을 관장하는 신이 자신 앞에 나타난 것에 불쾌감을 표한다. 헤라와 아테나는 격렬한 언쟁을 주고받다가 결국에 한 가지 사실에 동의한다. 바로 신혼부부가 지닌 가치 중 가장 중요한 것은 용기라는 것이었다. 그리고 둘은 이 결과에 만족하여 올림포스로 되돌아간다.

7 역주 메디치 가(家)의 마리아

다음날 드디어 〈에우리디케〉가 피티 궁전Pitti Palace8의 무대에 오른다. 등장인물들이 노래를 하는 프롤로그를 시작으로, 여섯 개의 장이 화려한 무대를 배경으로 이어졌다. 무대는 3차원으로 꾸며진 '광대한 숲'과 저승의 경계석, 고사목, 구리로 이뤄진 하늘에 닿을 정도로 불꽃이 솟아오르는 불타는 도시 디스Dis를 묘사하고 있다. 그러나 아무리 화려한 무대라도 오페라의 화룡점정인 음악을 위한 배경에 지나지 않았다.

당시 이탈리아의 많은 도시국가에서 여성은 무대에서 환영받지 못하는 존재였지만 〈에우리디케〉의 경우, 메디치 대공Grand Duke de' Medici 소유 연회장의 프리마돈나였던 비토리아 아르킬레이Vittoria Archilei가 에우리디케 역을 맡았다. 페리는 아르킬레이의 공연에 대만족을 표했다. 그는 '아르킬레이는 트릴(빠르게 떨리는 꾸밈음)과 길고 단순한 런(run, 빠르게 음계를 진행하는 것)과 더불 런으로 내 음악을 풍부하게 꾸며줬을 뿐만 아니라 수많은 주석으로도 표현할 수 없을 만치 우아하고 아름다운 매력을 더해주기도 했다. 만약 그가 더한 매력을 글로 적을 수 있다 해도 누구도 읽는 것으로는 이해할 수 없을 것이다'라 단언하기도 한다. 자코포 페리는 오르페우스 역에 자원했고 이후 오페라 작품 14점을 작곡한 마르코 다 갈리아노Marco da Gagliano는 객석에 자리하고 있었다. 페리의 연기를 본 마르코는 다음과 같이 남겼다. '(페리의) 음악이 가진 매력과 힘을, 직접 그의 노래를 듣지 않고는 이해할 수 없다. 숙련된 우아함으로 대사에 담긴 감정을 완전하게 청중에게 전달하여 자신이 원하는 대로 청중이 기쁨이나 슬픔을 느끼게 할 수 있기 때문이다'.

QR 02
페리의 오페라 〈에우리디케〉

〈에우리디케〉 속 음악은 메이가 주장한 정형화된 이상에 충실하나 현대인이 완전히 공감하기는 힘들다. 마치 거울에 비친 불길이 그 모양새는 충실하지만 열기는 느껴지지 않는 것 같은 감정적인 거리가 느껴진다. 〈에우리디케〉 속 음악은 감정을 유발하는 요소보다는 타인이 자신을 우러러보길 바랐던 일부 청중을 위한 것이었다. 이보다 보다 호소성이 짙고, 현대인에게 친숙한 종

류의 음악이 머지않아 뛰어난 천재성을 갖춘 작곡가 클라우디오 몬테베르디 Claudio Monteverdi의 손에서 탄생한다.

그러나 〈에우리디케〉는 하나의 유행이 된다. 10월 9일, 우피치Uffizi 극장에서는 메디치 가문이 후원하는 축제의 일환으로 또 하나의 인상적인 작품이 상연된다. 줄리오 카치니가 대부분의 음악을 작곡하고 가브리엘로 키아브레라 Gabriello Chiabrera가 리베르토를 쓴 오페라 〈케팔로스의 납치Il rapimento di Cefalo〉였다. 당시 명성을 떨치던 무대연출가 베르나르도 본탈렌티Bernardo Buontalenti(오페라 무대 연출 기술 향상의 주역이자 젤라토의 개발자로 알려짐)가 3천 명의 남성, 8백 명의 여성 관객 앞에서 마성의 무대를 연출했다. 본탈렌티의 무대에는 나무와 덤불로 덮인 23미터 높이의 산, 계곡 사이로 떨어지는 폭포, 날개 달린 말, 아폴론과 아폴론이 거느리는 9명의 뮤즈가 등장한다. 이를 배경으로 〈시Poetry〉 속 등장인물이 신혼부부의 결혼을 축하하는 노래를 부른다. 다른 장면에서는 평원, 동굴, 두둥실 떠가는 구름, 고래, 네 마리의 말이 끄는 전차가 묘사되기도 한다.

오르페우스와 에우리디케의 이야기는 오페라에서 흔히 사용되는 주제로 부상하여, 결국 크리스토프 빌리발트 글루크Christoph Willibald Gluck의 손에서 1762년 아름다운 오페라로 재탄생한다. 그리고 오르페우스와 에우리디케의 이야기에서 모티브를 따오는 추세는 2020년 현재에도 유효한데, 작곡가 매튜 어코인 Matthew Aucoin의 〈에우리디체Eurydice〉가 로스앤젤레스 오페라 하우스에서 초연을 했고, 브로드웨이 버전으로 각색한 뮤지컬 〈하데스타운Hadestown〉이 뉴욕에서 상연되기도 했다. 몬테베르디는 1607년 〈오르페오L'Orfeo〉에서 오르페우스의 이야기를 차용했고, 〈오르페오〉에서 보여준 그의 천재성은 음악에서의 또 한 번 일대 혁명을 가져왔다. 일각에서는 몬테베르디의 음악이 '전조(轉調)가 음탕하며, 곡의 진행은 그릇되었다'고 비판하기도 하고, 음악 이론가 조반니 아르투시Giovanni Artusi는 그의 음악을 '불협화음 덩어리'라 깎아내리기도 했다. 이런 비판에도 몬테베르디는 예술사에서 가장 위대한 창작자 중 한 명으로 자리매김한다. 〈오르페오〉의 2막에서 죽음을 맞이한 에우리디케에게 스포트라이트가 떨어지고, 오르페우스가 비통해하는 모습을 보며 관객들은 전에 없던 경험을 하게 된다. 비극의 애통함과 절정에 치닫는 음악, 에로틱한 열기를 동시에 경험했는데, 이런 강렬함이 여전히 오페라의 근간으로 자리하고 있다.

공연이 상연될 예정이던 만토바^{Mantova9} 궁의 관리인이 '내일 저녁 대공^{Prince} 께서 (공연을) 후원하십니다…(중략)…연기자 전원이 노래를 하는 만큼 전례 가 없는 공연이 될 것입니다'라고 발표하자 〈오르페오〉에 대한 관심은 첫 공연 이 오르기 전부터 달아올랐다. 관객들은 몬테베르디가 레치타티보와 아리아, 코러스, 춤, 막간극을 합쳐서 기발하고 독특한 방식으로 음악의 옛 형식과 새 형식을 결합했다는 것을 알게 되었다.

몬테베르디는 자신의 작품을 '두 번째 시도'라 일컬었는데, 대사를 '음악의 하인이 아닌 정실부인'으로 만들기 위한 시도였다. 그에 따르면 '첫 번째 시도' 는 '완벽한 화음에 몰두'한 양식이었다. 즉, 표현하는 방식보다는 음의 이동에 초점이 맞춰졌다는 것이었다. 동생인 줄리오 체사레^{Giulio Cesare}에 따르면 몬테베 르디는 새로운 방식을 받아들이고 대사가 지닌 중요성을 제고하면서 몬테베르 디는 '플라톤의 가르침과…(중략)…그리고 플라톤의 가르침을 잇는 이들의 철 학'을 따랐다고 한다.

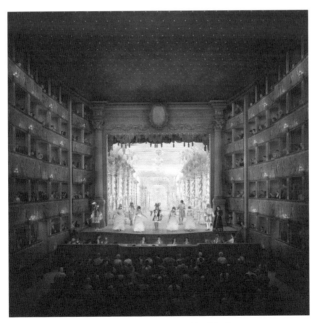

산카시아노 극장, 이후 쾌락의 중심이 된다. 세키 스미스^{Secchi Smith}가 사료에 따라 재현한 그림

9 역주 이탈리아 북부 롬바르디아 지방에 위치하던 공국

1612년, 몬테베르디는 산마르코 대성당의 악장^{maestro di cappella}직을 맡아 베네치아로 적을 옮긴다. 베네치아는 1637년 산카시아노 극장^{Teatro di San Cassiano}이라는 유럽 최초의 공공 오페라 하우스를 개관하며 오페라의 새로운 중심으로 자리매김한다. 산카시아노 극장에는 프란체스코 마넬리^{Francesco Manelli}와 베네데토 페라리^{Benedetto Ferari}가 이끄는 유랑 극단의 〈안드로메다^{L'Andromeda}〉가 상연되었다. 몬테베르디도 1639년부터 1640년 카니발 기간까지 〈아도네^{Adone} (현대에는 실전)〉를 무대에 올리기도 했다. 이때를 기점으로 오페라 관람은 새로운 차원의 경험으로 진일보한다.

베네치아의 오페라 관객들은 화려한 행사와 비극 공연에 익숙해져 있었기 때문에 웅장하고 감정적으로 풍부한 작품을 쉽게 수용했다. 해마다 열리는 카니발 기간에는 17세기에 대체로 1만 5천 명 정도를 유지하던 베네치아의 인구가 두 배 가까이 치솟기도 했다. 계급 간의 차별이 일시적으로 완화되었고 도시 전체가 불꽃놀이와 발레, 가면무도회, 소몰이 축제, 격투를 즐겼다. 이런 분위기라면 오페라를 받아들이지 못할 이유도 없었을 것이다.

새로이 등장한 산카시아노 극장은 이제 쾌락주의자와 난봉꾼의 무대가 되었다. 오페라 작품을 후원한 부유한 난봉꾼들은 대중 앞에 설 땐 자신의 신원을 숨겼다(카니발 기간 중 가면을 쓰는 것이 일반적이었기에 어렵지 않은 일이었다). 극장도 박스석(공연을 후원한 관객들이 부적절한 행위를 벌이고는 했다)을 제공하여 이들이 은밀한 만남을 가질 수 있도록 하는 등 이들의 비밀 유지를 도왔다. 베네치아에 파견되어 있던 피렌체의 대사는 다음과 같이 기록했다. '예수회 사제들이 대거 민원을 제기했다. 최근 설립된 박스석에서…(중략)…후안무치한 행위가 벌어져 추문을 일으킨다고 한다'. 그러나 인간의 본성은 무엇보다 강한 법이다. 1606년 교황이 성체성사에 참석하지 않은 것을 핑계로 베네치아인들을 교황령을 통해 처벌하자, 베네치아인들은 곧바로 보복에 들어갔다. 예수회 교인들을 베네치아에서 추방하고 50년간 귀환을 금지한 것이다.

그로부터 150년이 지난 뒤, 당시 청년이던 볼프강 아마데우스 모차르트^{Wolfgang Amadeus Mozart}가 이탈리아에서 순회공연을 하던 때에도 산카시아노 극장은 여전히, 그리고 특히 카니발 기간에는 특히나 부도덕한 행위의 중심지였다. 누군가 기록하길 '여성용 박스석은 차와 카드놀이, 정부(情夫), 하인, 애완견,

성직자, 추문, 밀회에 대한 수군거림으로 가득했다. 작품 속 장면, 남녀 연기자는 잠시 관심을 받았다가도 이내 뒷전으로 밀렸다. 연기자의 연기나 노래가 뛰어나 극장의 모두가 관심이 쏠렸을 때에만 잠시 정적이 찾아왔다…(중략)… 그러나 이런 일이 있거나 대공이 방문하는 일이 아니면 극장은 여러 소음과 와자지껄한 소리, 웅성거림으로 가득했다'.

1640년 베네치아의 네 번째 오페라 하우스인 노비시모 극장^{Teatro Novissimo}의 건설에 불을 당긴 것은 주요한 반교황주의 집단이자 오페라 열성 집단인 (더불어 영향력 있는 선동가 집단이기도 했던) '인코그니티^{Incogniti}(익명인들)'이었다. 1641년 인코그니티는 17세기를 강타한 최고의 오페라 작품 중 하나인 〈가짜로 미친 여자^{La Finta Pazza}〉를 제작한다. 인코그니티는 방랑 악단이었는데 1637년, 체사레 크레모니니^{Cesare Cremonini}의 고향인 파도바^{Padova}에서 출발하여 베네치아에 도착해 오페라를 공연한다. 크레모니니는 인코그니티의 정신적 지주였는데, 이들은 인간의 영혼은 육체의 감각과 밀접하게 관련되니 성적 충동은 억누르는 것이 아니라 발산해야 하는 것이라 주장하여 종교재판소의 분노를 산다. 크레모니니의 영향은 방대했다. 그의 제자 중에는 1630년 아카데미아 델리 인코그니티^{Accademia degli Incogniti}를 창설한 조반니 프란체스코 로레다노^{Giovanni Francesco Loredan, 1607~1661}도 있었다.

로레다노의 저서 〈학문적 기이함^{Bizzarrie accademiche, 1654}〉은 지적, 윤리적 도발로 가득했다. 여기에는 얼굴이 붉어지는 것이 선의 징표인지 아니면 악덕의 징표인지, 카드놀이가 부도덕한 것인지, 물리학자의 턱수염이 긴 이유, 피타고라스가 누에콩의 섭취를 금지한[10] 이유 등에 대한 담론이 담겨있다. 로레다노는 크레모니니의 제자(인코그니티의 회원이기도 했던) 안토니오 로코^{Antonio Rocco}가 남색의 유혹을 경험한 이야기인 〈소년 알키비아데스^{Alcibiade fanciullo a scola}〉의 출판을 돕기도 했다. 로코는 도덕 철학 강사로 베네치아로 온 신부였는데 미사의 집전을 거부하고 자신이 무신론자라고 선언했다. 가톨릭교회에 대한 로코의 반발은 하나의 풍조로 이어졌다. 이러한 사회적인 배경으로 몬테베르디의 마지막 오페라 작품인 〈포페아의 대관식^{L'incoronazione di Poppea, 1643}〉에서 네로 황제가 정실부인 대신 정부였던 포페아를 황후 자리에 앉히는 줄거리가 탄생

10 역주 피타고라스는 누에콩을 '죽음의 상징'으로 여겨 본인도 먹지 않았고 제자들에게도 먹지 말라고 전한 것으로 알려진다.

할 수 있었다(리브레토의 작가인 조반니 부세넬로^{Giovanni Busenello}도 인코그니티의 회원이었다). 이와 같은 작품의 내용은 충격적인 것이었고, 대중은 이런 충격을 환영하고 즐겼다.

현대 오페라에서의 몬테베르디 스타일은 〈오르페오〉에서 볼 수 있듯 극적인 효과가 배가되는 등 눈에 띄게 변모했다. 몬테베르디의 〈탄크레디와 클로린다의 전투^{Combattimento di Tancredi e Clorinda, 1638}를 예로 들면 주인공인 탄크레디가 어떤 병사와 사생결단의 전투를 벌이는 장면이 있는데, 이 병사는 실은 변장을 하고 있던 그의 연인 클로린다였다. 이 장면에서 몬테베르디의 '격앙 양식'이 잘 드러난다. 리듬을 통해 발굽 소리와 칼이 맞부딪히는 소리, 전투를 암시하는 소리를 표현했다.

QR 03
몬테베르디의 오페라 〈탄크레디와 클로린다의 전투〉. 약 18분부터 클로린다의 정체가 밝혀진다.

이 시점에 이르러 오페라는 전성기를 맞게 된다. 1637년 〈안드로메다〉의 성공 이후 1638년 곧바로 다른 오페라가 베네치아에서 등장했고, 1639년에는 3편, 1640년에는 4편, 1641년에는 7편이 무대에 오른다(그리고 매해 상연하는 극장의 수도 증가했다). 1678년에 이르면 오페라 공연을 위해 개조되거나 신설된 극장이 베네치아에만 9개에 이르렀고, 150점의 작품이 상연되었으며 오페라 작곡가의 수는 20명, 리브레토 작가는 그의 두 배에 이르렀다고 한다. 어떤 작품은 호색한의 이야기나 신들의 계략, 표리부동한 하인, 불경한 귀족의 이야기로 가득차기도 했다. 이러한 양적인 성장과 더불어 현대인의 눈에도 익숙할 연간 회원권이나 매진 기념 공연 같은 판촉 행위, 무질서한 관광객 무리 같은 현상도 등장한다.

몇몇은 이러한 현상을 두고 개탄했다. 볼테르^{Voltaire}는 오페라 하우스를 '아무도 이유도 모른 채 특정한 날에 모이는 사교 행사'라 묘사했다. 그러나 대다수의 베네치아 사람들은 오페라에 대한 타당한 비판에 굴하지 않고 오페라를 즐기는 데 여념이 없었다. 17세기 프랑스의 작가이자 도덕주의자인 샤를 드 생에브르몽^{Charles de Saint-Evremond, 1613-1703}은 오페라에서 대부분의 대화가 노래를 하듯 이뤄지는 것을 기이하다고 표현했다. '하인을 부를 때나 하인에게 명령할 때 노래를 하는 사람이 있기는 한가? 친구한테 비밀을 터놓을 때 멜로디를 붙

이는 사람은 있는가? 의회에서 노래로 회의를 하는 것을 본 적이 있는가? 명령을 합창으로 전달하고 전투에서 사람의 죽음이 음악적으로 일어나는가?'고 묻는다. 이러한 비판은 계속되었다. 독일의 철학자 프리드리히 셸링^{Friedrich Schelling, 1775~1854}은 오페라가 고결한 예술—그리스 비극의 저열한 사본이라고 비판했고, 러시아의 소설가 레프 톨스토이^{Leo Tolstoy, 1828~1910}는 오페라를 '정신 나간 짓거리에 버리는 시간 낭비이자 돈 낭비'라 낙인찍기도 했다.

오페라의 확산은 사회적 논란을 일으키기도 했다. 일부 지역에서는 무대에 여성을 올리는 것을 꺼려했는데, 여성 음역대를 소화할 사람은 필요하니 이를 해결하고자 작곡가들이 카스트라토^{castrato}, 즉 어릴 때 거세하여 변성기가 오지 못하게 막은 거세 가수를 대신 올리기 시작한 것이다. 카스트라토가 되면 비현실적으로 아름다운 목소리와 유명세를 얻고 부자가 될 수 있다는 꾐에 넘어가 많은 부모가 자식을 희생시켰다. 그러나 거세의 결과는 대개 가수로서도 한 명의 인간으로서도 처참했는데, 신체가 영구적으로 손상되는 것은 물론 왕족이나 성직자의 노리개로 전락하기도 했다. 카사노바^{Casanova}의 〈회고록^{Mémoires}〉에는 '예쁘장한 일고여덟 명 정도의 여자아이, 서너 명의 카스트라토⋯(중략)⋯그리고 대여섯 명의 성직자'가 주지육림을 벌이는 장면에 대한 묘사가 담겨있다.

그러나 일부 카스트라토는 세계적인 명성과 부, 방탕한 삶을 누리는 스타로 올라서기도 했다. 그중 가장 잘 알려진 것은 파리넬리^{Farinelli}로 알려진 카를로 브로스키^{Carlo Broschi, 1705~1861}일 것이다. 그리고 최후의 위대한 카스트라토로 알려진 인물은 조반니 바티스타 벨루티^{Giovanni Battista Velluti, 1780~1861}로, 유럽과 러시아 전역에 걸친 여성 편력으로 악명이 높으며 잠시지만 대공의 작위를 받기까지 한다. 여성의 음역대와 남성의 육체라는 대비를 지닌 카스트라토의 매력은 실로 대단했다. 1709년 수도원장 라그노^{Raguenot}는 아래와 같이 기록한다. '카스트라토의 목소리는 꾀꼬리와 같다. 이들이 내는 고음을 들으면 숨이 턱 막힌다. 셀 수도 없을 만큼 긴 악절을 노래하기도 한다. 얼마나 소리를 길게 내는지 같은 악절에서 메아리가 칠 정도이다. 그리고는 여유로운 웃음을 머금고 꾀꼬리처럼 똑같은 길이의 운율로 노래를 마무리한다. 이 모든 것이 한 호흡에 일어난 일이다'.

파리넬리는 15세에 나폴리에서 데뷔했다. 1734년 런던에 당도한 그는 헨

델^{Handel}이 있던 오페라 악단의 라이벌이던 '귀족 오페라^{Opera of Nobility}'에 입단한다. 아베 프레보^{Abbé Prévost}는 '파리넬리는 우상이며 선망의 대상이다. 자기 파멸적인 불꽃이다'고 기록한다. 파리넬리는 놀라운 음악가였다. 그는 넓은 음역대로 유명했는데, 무려 높은 E음까지 피치를 올릴 수 있다고 알려져 있다. 스페인의 국왕 펠리페 5세^{Philip V}의 왕비는 1737년 왕의 우울증 완화를 위해 파리넬리를 고용했다. 파리넬리는 10년간 매일 밤 같은 곡 4곡씩을 불렀다고 한다. 펠리페 5세와 유대감을 쌓은 덕에 그는 왕실 예배당을 담당하고, 오페라 하우스를 재설계하고, 오페라를 상연했으며, 헝가리에서 말을 수입해오고, 타구스강의 물길을 바꾸는 작업에 참여하며, 국왕을 도와 정사(政事)에 참여하기도 한다.

QR 04
영화 <파리넬리> 중, 헨델의 오페라 <리날도>의 아리아 <나를 울게 하소서>

그러나 무엇보다 파리넬리를 전설적인 인물로 만든 것은 바로 그의 노래였다. 음악사학자 찰스 버니^{Charles Burney, 1726~1814}는 파리넬리와 어느 트럼펫 연주자 간의 대결을 다음과 같이 회고한다. '오페라 도중 트럼펫 연주와 파리넬리의 노래가 같이 진행되는 부분에 대해 매일같이 파리넬리와 유명 트럼펫 연주자 사이에 논쟁이 있었다. 처음엔 사소하고 건전한 논쟁이었으나 관객들이 여기에 흥미를 갖고 한쪽씩 편을 들면서 상황은 달라졌다⋯' 둘은 누가 더 창의적이고 눈에 띄는지를 두고 '둘 모두가 지쳐 보일 때까지' 대결했다. '사실 트럼펫 연주자는 완전히 지쳐서 포기하려 했으나, 적수인 파리넬리도 마찬가지로 지쳤으리라 생각해 무승부로 마무리하려 했다. 그때 파리넬리가 미소를 짓더니 마치 지금까지는 상대에게 맞춰준 것이라고 말하듯이 단숨에 다시 생생해진 목소리로 더 크게, 비브라토를 주며 가장 빠르고 어려운 부분(꾸밈음)을 노래하더니 관객의 환호성이 터져 나오고 나서야 노래를 멈췄다. 아마 이때가 모두 파리넬리가 한 수 위라고 인정한 순간일 것이다'.

1746년 펠리페 5세의 서거 후 파리넬리는 부왕의 뒤를 이은 페르난도 6세^{Ferdinand VI}의 밑에서 계속 일하지만, 13년 후 페르난도 6세도 서거하자 은퇴하여 볼로냐^{Bologna}의 대저택으로 돌아온다. 생의 마지막까지 전설적인 인물이었다.

피렌체에서 오페라가 탄생한 뒤 베네치아는 오페라에 관한 모든 것의 원천이 되었다. 프랑스의 앙리 5세는 결혼식에서 오페라를 직접 관람하기도 했지

만 10년 후 암살당하기 전까지 본인이나 왕비, 그 누구도 오페라를 프랑스로 들이는 일에 관심을 보이지 않았다. 1500년대 중반 파리에서 탄생한 발레라는 공연 예술이 이미 인기를 끌고 있었으니 당연하기도 했다. 발레 역시도 오페라에 비견될 화려한 무대 예술이었으니 말이다.

예를 들어 1581년 앙리 3세가 총애하던 조예스 공작^{Duc de Joyeuse}와 왕비의 이복 여동생인 보데몽의 마르게리트^{Marguerite de Vaudémont}의 결혼식에서는 연회가 6시간 동안이나 이어졌다. 마법사 키르케^{Circe}의 이야기를 바탕으로 작성된 〈여왕의 희극 발레^{Ballet comique de la Reine}〉가 연회에서 상연되었는데 무용수가 상징적인 패턴을 그리며 능란하게 춤을 추었고 탄탄한 무대 장치가 이를 뒷받침했다. 정교하고도 화려한 이 작품은 기준에 따라 최초의 발레로 기록되기도 한다(오페라와 마찬가지로 무용에서 여성 무용수는 최소 17세기 후반까지 환영받지 못했다. 그러나 이 작품에는 해당하지 않는 이야기였다). 그러나 일각에서는 프랑스의 발레가 이탈리아의 오페라에 필적할 수 없었다는 이야기도 있다. 당시 명성을 떨치던 프랑스의 극작가 피에르 코르네유^{Pierre Corneille}는 1650년 〈안드로메다^{Androméde}〉의 각본을 작성했는데, 그는 '귀는 만족되되 눈은 기계를 볼 뿐이니' 음악에 미안할 정도라는 말을 남겼다.

그때 등장한 것이 륄리^{Lully}였다. 본명은 조반니 바티스타 룰리^{Giovanni Battista Lulli, 1632,} 이탈리아에서 태어난 바이올린 연주자이자 무용가이다. 륄리는 이탈리아의 오페라에 대적할 만한 프랑스의 예술을 이룩한다. 그는 루이 16세 밑에서 왕립 실내악단의 감독관을 맡아 발레 무용수로 활동했는데, 같은 해 루이 16세는 유럽 최초의 무용학교인 '왕립무용학교^{Académie Royale de Danse}'를 창설한다. 그러나 륄리가 지닌 무용 재능은 그의 음악만큼이나 잘 알려지지 않았다. 특히나 유명 극작가였던 몰리에르^{Molière}와의 방대한 협업은 대다수가 잘 모르는 일이다. 륄리와 몰리에르는 무대 예술과 희극, 발레, 기악 막간극을 합친 형태의 '희극 발레^{comédie-ballet}'라는 새로운 장르에서 두각을 드러냈다. 몰리에르와 갈라선 이후 륄리는 '서정비극^{tragédies lyriques}' 시리즈에서 리베르토 작가 필립 퀴노^{Philippe Quinault}와 협업하는데, 이때를 기점으로 프랑스의 오페라가 존재감을 보이기 시작한다. 처음에 륄리는 이탈리아어가 주는 달콤하고 로맨틱한 어감이 없는 프랑스어가 서정비극이라는 장르에 어울리지 않다고 생각했으나, 파리에서 초기에 거둔 성공 덕에 륄리는 프랑스어로 작품을 구성하게 된다. 또한 륄

리는 새로운 관습을 도입하기도 한다.

우연의 일치일지는 모르겠으나, 몰리에르와 륄리는 모두 공연 중에 사망한다. 몰리에르는 1673년, 자신의 작품 〈상상병 환자le Malade imaginaire〉의 4회차 공연에서 연기를 하던 중 무대에서 쓰러졌다. 륄리는 1687년 루이 16세의 수술 후 쾌유를 축하하는 악곡 〈테 데움Te Deum〉을 리허설하던 중 사망한다. 그 당시에는 지휘자들이 박자를 세기 위해 장대로 바닥을 내리쳤는데, 륄리가 실수로 바닥이 아닌 자신의 발을 내리친 것이다. 이때의 상처는 괴저로 발전했으나 륄리는 절단 수술을 거부했는데, 수술이 무용수로의 경력을 앗아갈 것이었기 때문이었다. 그러나 그 결정은 결국 륄리의 생명을 앗아갔다.

오페라 열풍은 전 세계로 뻗어나갔다. 영국에서는 '애프터 피스afterpiece'라고 불리던 본 연극 뒤에 펼쳐지는 익살맞은 단막극(프랑스의 가면극과 유사)이 오페라와 비슷하게 발전했다. 1656년 비극 작가 윌리엄 데버넌트 경Sir William Davenant은 자신이 작성한 극본 〈로도스 공성전The Siege of Rhodes〉에 음악을 더하기 위해 몇몇 작곡가를 수배한다. 그가 속한 극장에서는 연극 상연을 할 수 없었기 때문인데, 이로 인해 최초의 영어 오페라가 탄생하게 된다. 1689년, 영국의 헨리 퍼셀Henry Purcell은 베르길리우스Vergilius의 〈아이네이스Aeneis〉를 바탕으로 나훔 테이트Nahum Tate의 이탈리아 스타일 레치타티보를 곁들인 대작 〈디도와 아이네이스Dido and Aeneas〉를 탄생시킨다.

1728년 영국의 음악계는 분수령을 지나는데, 존 게이John Gay와 요한 크리스토프 페푸쉬Johann Christoph Pepusch의 〈거지의 오페라Beggar's Opera〉가 탄생하던 순간이 바로 터닝포인트였다. 〈거지의 오페라〉는 이탈리아의 모델과 신분 상승을 꿈꾸는 서민을 풍자하는 유명 발라드[11]를 서사의 기본으로 하고 있다. 풍자작가 조너선 스위프트Jonathan Swift가 알렉산더 포프Alexander Pope에게 '도둑과 창녀'를 다루는 작품에 대한 의견을 물으며 논란에 불을 지폈는데, 관객들은 스위프트가 이 작품에 실은 당시 수상이었던 로버트 월폴 경Sir Robert Walpole과 그의 아내, 그리고 정부에 대한 풍자를 담은 것이라는 사실을 금세 눈치챘다. 〈거지의 오페라〉 초연 이후 200년이 지난 1928년, 베르톨트 브레히트Bertolt Brecht와 쿠르트 바일Kurt Weill은 이 작품을 모티프로 하여 여전히 인기를 끌고 있는 작품 〈서푼

11 역주 이야기 형태의 문학

짜리 오페라^{Threepenny Opera}〉로 대성공한다. 바일은 엥겔베르트 훔퍼딩크^{Engelbert} ^{Humperdinck}와 페루초 부소니^{Ferruccio Busoni}과 함께 수학했고, 그 덕에 순수 예술과 꾸밈없고 현실적인 대중 예술의 양상을 모두 음악에 담아낼 수 있었다. 부소니는 바일에게 '빈자의 베르디[12]'가 되려 하는 것이냐 물었고, 이에 바일은 '그러면 안 되나?'라고 답했다고 전해진다.

18세기에 이르러서도 오페라의 본산을 둘러싼 논쟁은 그치지 않았다. 1752년 파리의 한 분파에서는 프랑스 양식과 이탈리아 양식 중 어느 것이 더 뛰어난지를 두고 격렬한 논쟁을 벌였다. 이 논의는 이탈리아의 한 악단이 파리에 위치한 왕립음악학교^{Académie Royale de Musique}의 무대에서 조반니 바티스타 페르골레시^{Giovanni Battista Pergolesi}의 〈마님이 된 하녀^{La serva padrona}〉를 상연하며 벌어졌다. 〈고백록^{Confessions}〉에서 장자크 루소^{Jean-Jacques Rousseau}는 다음과 같이 기록했다. '파리는 종교나 정치적인 문제를 둘러싼 갈등보다도 더 첨예하게 두 파벌로 갈라졌다. 한쪽은…(중략)…부유층과 여성들이 주류였는데 프랑스의 음악을 지지했다. 상대편은 전자보다 열정적이고 활동적인 전문가와 천부적인 재능을 갖춘 이들로 이뤄졌다'. 루소는 프랑스어는 운율이 형편없고 장음과 단음 간의 구분이 명확하지 않아서 듣기 좋은 리듬이나 멜로디를 구성할 수 없다고 주장했다. 프랑스 음악은 꾸밈음이 너무 많고 화음 구성도 복잡하며 성부가 겹겹이 쌓여 조악하다 비판하기도 했다. 반면 이탈리아 음악은 단순하고 순수한 화음과 생동감 넘치고 창의적인 반주를 사용하여 리듬이 명확하고 다른 조로의 전조가 눈에 띈다고 찬양했다.

소위 '빛의 도시'라는 자부심을 갖고 살아가는 파리지앵들이 루소의 비판을 어떻게 받아들였을지는 불 보듯 뻔했다. 루소는 다음과 같이 기록했다. '내 자유가 침해당하지는 않았지만, 나는 심한 모욕을 당했으며 생명의 위협까지 받았다. 내가 극장 문을 나설 때 오페라의 오케스트라가 나를 암살하려 한다는 그럴듯한 음모론도 나돌았다'.

페르골레시의 오페라는 륄리의 〈아시스와 갈라테아^{Acis et Galatée}〉의 인테르메조^{intermezzo}로 연주되었는데, 덕분에 새로이 떠오르는 스타일이 지니는 차별성이 더욱 부각되었다. 륄리의 오페라는 옛 양식의 대표 격으로, 기독교 외의

12 역주 주세페 베르디. 오페라를 다수 작곡한 이탈리아 작곡가

신들과 신화 속 인물로 서사를 구성했다. 반면 페르골레시의 간주곡은 현실에서 볼 수 있는 인물과 부르주아의 삶을 담고 있었다. 매력적인 젊은 하녀가 돈은 많지만 구두쇠인 홀아비를 꼬드겨 결혼에 이르는 이야기를 담고 있다. 한편 코믹한 남자 하인이 대사 한마디 없이 이들 주변을 계속 맴돌기도 한다. 페르골레시의 오페라는 과장된 행동을 하는 신화 속 인물과 대비되었고, 팽배하던 사회적인 편견을 이용하여 관객이 인물들이 겪는 고난에 공감할 수 있도록 했다.

<p style="text-align:center">***</p>

페르골레시의 이러한 접근법은 나폴레옹이 프랑스 대혁명의 방아쇠를 당겼다고 평한 작품에 영향을 끼쳤다. 바로 피에르오귀스탱 카롱 드 보마르셰Pierre-Augustin Caron de Beaumarchais의 〈피가로의 결혼The Marriage of Figaro〉이다. 이 작품은 지배층을 사정없이 비판한 익살극으로 하인 피가로와 수잔나의 이야기를 담고 있다. 둘의 주인 알마비바 백작Count Almaviva이 뻔뻔하게 피가로에게 가르침을 준다는 명분으로 수잔나를 유혹하려 하나, 결국에는 피가로와 수잔나가 결혼에 성공한다는 줄거리이다. 빈에서는 요제프 2세Joseph II가 〈피가로의 결혼〉을 금지하기까지 했다. 작품이 금지되든 말든 작가 보마르셰의 삶은 주체할 수 없이 방탕했다. 결혼만 세 차례 했는데, 보마르셰를 비판하는 사람들은 그가 전처 둘을 살해했다고 주장하기도 했다. 모차르트는 페르골레시의 작품을 오페라로 만들어 성공을 거뒀다(정치적으로 민감한 부분을 일부 들어냈다). 모차르트 버전의 오페라에서 리베트로 작가를 맡은 것은 보마르셰만큼이나 추문을 몰고 다녔던 로렌초 다 폰테Lorenzo da Ponte였는데, 다 폰테는 징역살이를 하기도 했고 파렴치할 정도의 호색한이었다. 그는 결국 호색한 삶의 대가를 치러야 했다. 질산을 함유한 물약을 마셨다가 생긴 농양 치료를 받으러 간 치과의 의사가, 하필 다 폰테의 불륜 상대 중 하나의 남편이었던 것이다. 분노에 찬 치과 의사는 다 폰테의 이를 거의 다 뽑아버렸다. 그의 이는 다 사라졌지만, 피가로가 남긴 발자취는 계속 이어졌다.

모차르트는 계속하여 도발적인 오페라 작품을 만들어갔다. 그의 작품 중 하나인 〈돈 조반니Don Giovanni, 1787〉의 경우, 베를린의 한 비평가는 작품의 줄거리를 두고 '정숙한 숙녀조차 부끄러워 뺨을 붉힐 것'이라 표현하기도 했다. 〈돈 조반니〉의 줄거리도 후안무치한 호색한을 다루고 있다. 다만 항상 그렇듯 모

차르트의 창의력이 돋보이기도 한다. 〈돈 조반니〉의 줄거리를 비판했던 비평가는 동시에 '여태까지 인간이 지닌 정신의 위대함이 이토록 생생하게 묘사된 적이 없었고, 음악이 이토록 높은 경지에 이른 적이 없었다. 천상에서 내려온 듯한 멜로디가 초현실적인 화음과 함께 펼쳐지며, 무엇이 진정 아름다운지 조금이라도 알아챌 수 있는 사람이라면 귀에 마법이라도 부린 듯하다는 내 말도 충분치 않다고 생각할 것'이라고 기록하기도 했다. 모차르트가 지닌 재능은 바로 보편적인 형태를 사용하되 이를 매번 혁신적이고 놀라운 디테일로 채워 넣는 데에 있었다. 모차르트는 아버지로부터 물려 받았다는 이 재능 덕분에 음악에 대한 지식이 얕은 대중과 전문 지식을 갖춘 비평가 모두를 만족시킬 수 있었다.

〈거지의 오페라〉를 이끌었던 추진력은 징슈필^{singspiel}, 도둑이나 하층민의 삶을 주제로 음악과 희극적 요소를 더한 음악 장르)을 통해 오페라 세리아^{opera seria13}와 오페라 부파^{opera buffa14}라는 형태로 자리 잡는다. 모차르트는 편지에서 다음과 같이 적었다. '학습과 감각이 필요한 오페라 세리아에서 즐거운 것은 없다. 반면 보다 직관적인 오페라 부파는 훨씬 즐겁다'. 물론 모차르트는 둘 사이의 경계를 결국 허물어냈다.

시간의 흐름과 함께 작곡가들은 작품들을 무수히 만들어냈는데, 다수는 평이했으나 그중 일부는 걸작으로 남았다. 그리고 이러한 작품들은 모두 작품이 탄생한 시대를 제각기 담고 있다. 봉봉^{bonbon}이라는 장르가 잠시 등장했다 사라진 동시에 〈세비야의 이발사^{The Barber of Seville}〉에 로시니^{Rossini}의 희극적 서정성이 잘 담겨있기도 했다. 이탈리아 양식의 서정성은 베르디의 〈라 트라비아타^{La Traviata}〉와 푸치니^{Puccini}의 〈라 보엠^{La Bohème}〉에서, 드뷔시의 유려한 인상주의는 〈펠레아스와 멜리장드^{Pelléas et Mélisande}〉에서, 라벨^{Ravel}의 흔적은 〈아이와 마법^{L'Enfant et les sortiléges}〉에서 찾아볼 수 있다. 또한 모더니즘 음악의 자취는 바르톡^{Bartók}이 선보인 잔혹한 스토리를 선보이는 〈푸른 수염의 성^{Bluebeard's Castle}〉과 슈트라우스^{Strauss}의 작품이자 아름다운 화음과 충격적인 줄거리를 보여주는 오스카 와일드^{Oscar Wilde}의 원작을 바탕으로 하는 〈살로메^{Salome}〉, 쇼스타코비치

13 역주 서정 비극

14 역주 희곡 오페라

Shostakovich의 활기 넘치는 작품이자 스탈린이 금지한 〈므첸스크의 레이디 맥베스Lady Macbeth of the Mtsensk District〉에서 찾아볼 수 있다. 기존의 작곡법을 초월했던 쇤베르크Schoenberg와 베르크Berg, 〈포기와 베스Porgy and Bess〉라는 영원불멸할 작품을 통해 미국의 블루스를 선보인 거슈윈Gershwin, 리베르토 작가 거트루드 스타인Gertrude Stein과의 초현실적인 협력을 보였던 버질 톰슨Virgil Thomson의 찬송가 스타일의 작품과 새뮤얼 바버Samuel Barber, 잔 카를로 메노티Gian Carlo Menotti, 레너드 번스타인Leonard Bernstein 등의 작곡가들 역시 각자가 살아간 시대상을 담아냈다.

이렇게 음악이 변화하는 과정에서 독일의 리하르트 바그너Richard Wagner, 1813-1883는 1876년 개장하는 바이로이트15의 목재 오페라 하우스를 설계한다(이고르 스트라빈스키Igor Stravinsky는 '화장장 같은 데다 고리타분하다' 묘사했다). 바이로이트의 오페라 하우스는 오페라 팬의 메카로 부상한다. 마크 트웨인이 '무덤의 어둠 속에서 망자의 곁에 앉은 듯하다'라고 묘사할 만한 음악의 성전이었다. 오페라 하우스 덕에 바이로이트는 명소로 자리매김하였는데, 바이로이트에서 호텔 방을 잡을 수가 없었던 카를 마르크스Karl Marx, 1818-1883 (독일의 경제학자 및 정치학자)가 바그너 팬들이 침대는 죄다 쓸어갔다고 불평할 정도였다. 그는 결국 기차역의 벤치 위에서 하루를 보내야만 했다.

바이로이트에서 상연되었던 오페라와 마찬가지로 바그너 축제 중에도 여러 의식이 치러졌다. 노벨상 수상자인 로맹 롤랑Romain Rolland은 바그너 연극 사이 1시간의 인터미션 동안 '프랑스인들은 이성에게 추파를 던졌고, 독일인들은 맥주를 마셨으며, 영국인들은 리베르토를 읽었다' 기록하기도 했다. 바그너는 음악의 음조부터 의상, 무대 장치 등 작품과 관련된 모든 것에 세밀하게 관여하여 극이 풍기는 분위기와 통일시켰는데, 이 덕분에 관객들은 종교적 카타르시스에 가까운 감정을 느끼기도 했다. 슈만의 아내이자 자신도 음악사에 큰 족적을 남긴 클라라Clara Schumann는 바그너의 작품이 주는 이러한 감정적 동요를 일컬어 바그너의 작품은 음악보다는 열병에 가깝다는 감상을 남기기도 했다. 물론 이는 바그너가 나치의 아이콘으로 변모하기 이전의 일이었다.

20세기에 활동한 프랑스의 작곡가 다리우스 미요Darius Milhaud 역시 클라라와 비슷하게 바그너의 작품이 '그 안에 감춰진 상스러움'으로 속이 뒤틀린다고 표

15 역주 독일 바이에른주의 도시

현하기도 했는데 이는 독일과 프랑스 음악계 간에 있던 자연스러운 반목이 드러난 것이기도 했다. 그러나 이러한 비판은 소수였다. 알마 말러$^{Alma\ Mahler}$(구스타프 말러의 아내)는 바그너가 선사하는 매력에 도취되었고, 바그너 작품에 대한 대중의 인기를 정당화하기도 한다(이 과정에서 의도치 않게 이러한 인기의 위험성 또한 언급한다). 알마는 '우리가 살아가는 시대와 우리 민족, 미래, 혈통, 마음 모두가 타락했다! 그 때문에 대중이 감정이란 감정은 모두 휘몰아치고 뒤엎는 회오리바람 같은 오페라를 좋아하는 것이다. 우리에게 필요한 것은 신을 외치는 목회자가 아니라 우리의 마음과 정신을 되살릴 광기'라고 적었다.

오페라 팬들의 열정은 오페라 가수들이 커리어를 이어 나갈 수 있게끔 하는 원동력이 되었고, 오페라 디바의 인기는 여류 스타가 대거 등장하는 계기가 되었다. 일례로 주디타 파스타$^{Giuditta\ Pasta,\ 1797-1865}$를 들 수 있다. 유명 콘트랄토 가수 폴린 비아르도$^{Pauline\ Viardot}$는 파스타의 은퇴 공연 소식을 듣자, 울먹이며 '파스타는 밀라노에 있는 다빈치의 〈최후의 만찬〉 같다. 오래 되었어도 세계 최고의 명작이다'는 감상을 남기기도 했다. 파스타의 라이벌이자 비아르도의 언니 마리아 말리브란$^{Maria\ Malibran,\ 1808-1836}$도 이 시기 등장한 여류 스타 중 하나이다. 빈센초 벨리니$^{Vincenzo\ Bellini}$는 말리브란이 부르는 오페라 〈노르마Norma〉를 듣고는 '천상에 있는 기분이다' 말하기도 했다. 19세기 후반에는 방종한 것으로 악명 높았으나 동시에 자기 홍보의 달인이기도 했던 아델리나 파티$^{Adelina\ Patti,\ 1843-1919}$가 있다. 소문에 따르면 그는 앵무새를 훈련시켜 매니저가 드레싱룸에 들어올 때 "돈 줘! 돈 줘!"를 외치게 했다고 한다. 하지만 파티의 음악적 감각은 스스로에 대한 홍보에 못 미쳤다. 로시니는 파티가 자신의 오페라에서 아리아를 부르는 모습을 보고는 '누구 곡을 부르는 거야?'라고 묻기까지 했다. 어쨌든 위에 언급한 가수들은 모두 각각 자신만의 방법으로 객석에 감동을 선사한 사람들이다.

현대의 오페라 가수들 역시 오페라라는 장르를 잘 유지했다. 그리고 이 과정에서 수많은 거인들이 기여를 했다. 몇 명의 이름만 언급하자면, 매리언 앤더슨$^{Marian\ Anderson}$, 체칠리아 바르톨리$^{Cecilia\ Bartoli}$, 몽세라 카바예$^{Montserrat\ Caballé}$, 마리아 칼라스$^{Maria\ Callas}$, 엔리코 카루소$^{Enrico\ Caruso}$, 표도르 샬리아핀$^{Feodor\ Chaliapin}$, 플라시도 도밍고$^{Plácido\ Domingo}$, 르네 플레밍$^{Renée\ Fleming}$, 요나스 카우프만$^{Jonas\ Kaufmann}$, 안나 네트렙코$^{Anna\ Netrebko}$, 루치아노 파바로티$^{Luciano\ Pavarotti}$, 레온타인 프라이스

^{Leontyne Price}, 폴 로브슨^{Paul Pobeson}, 베벌리 실스^{Beverly Sills}, 조앤 서덜랜드^{Joan Sutherland}, 레나타 테발디^{Renata Tebaldi}가 있고 그 외에도 인종이나 성별, 국적을 초월한 수많은 별들을 나열할 수 있다.

오늘날 필립 글래스^{Philip Glass}부터 존 애덤스^{John Adams}, 토마스 아데스^{Thomas Adés}에 이르기까지 현대 작곡가들은 계속해서 레퍼토리를 추가해 나가고 있다. 21세기, 뉴욕 메트로폴리탄 오페라에서는 138년 역사상 최초로 흑인 작곡가의 오페라를 상연했다. 이 작품이 바로 그래미상을 수상한 트럼펫 연주자이자 영화 음악 작곡가인 테런스 블랜처드^{Terence Blanchard}가 칼럼니스트 찰스 블로^{Charles Blow}의 회고록을 바탕으로 작곡을 한 〈파이어 셧 업 인 마이 본스^{Fire Shut Up in My Bones}〉이다. 이 작품은 세인트루이스 오페라 극장에서 뉴욕 상연 2년 전 초연을 올렸다.

QR 05
블랜처드의 오페라 <파이어 셧 업 인 마이 본스>, 팬데믹 기간 실황 영상을 상영하기도 했다.

메트로폴리탄 오페라의 작품은 전 세계의 영화관으로 송출되기도 했는데, 코로나19 팬데믹 기간 중 라이브 공연이 중단된 상황에서 더 많은 팬에게 오페라를 선보이려는 시도였다. 그러나 라이브 공연의 매력은 사라지지 않을 것이다. 우리의 삶이 다시 일상으로 되돌아가고, 콘서트장의 객석은 다시금 꽉꽉 들어찰 것이다. 그러면 전 세계 시즌 프로그램의 주역을 맡아왔던 클래식 작곡가는 다시금 자신의 중요성과 빼어난 실력을 인정받게 될 것이다.

CHAPTER
04

바흐로부터

Out of the Bachs

· · ·

요한 제바스티안 바흐는
오랜 기간에 걸쳐 수준 높은 재능을 습득했고,
어떠한 음도 어려움 없이 연주할 수 있는
무한한 힘을 지니게 되었다 해도 과언이 아니다.

_ 요한 니콜라우스 포르켈
〈바흐의 생애와 예술, 작품 Johann Sebastian Bach: His Life, Art and Work, 1802〉

오페라 작곡가와 연기자를 통해 우리는 음악에는 사회적 장애물을 극복할 수 있는 힘이 있음을 보았다. 비슷한 방식으로 바흐 가문은 순수하게 재능을 통해 사회적으로 주어진 한계를 극복하고 '음악의 왕족'으로 올라섰다. 바흐 가문의 시조는 바이트 바흐^{Veit Bach, c. 1550-1619}로 헝가리의 포즈소니^{Pozsony}(현재는 슬로바키아의 브라티슬라바)에서 태어났다. 16세기 바이트는 반종교개혁 운동을 피해 고향을 떠나 독일의 튀링겐^{Thüringen}주(州)에 위치한 베히마르^{Wechmar}로 거처를 옮긴다. 바이트의 손자이며 작곡가인 카를 필리프 에마누엘 바흐^{Carl Philipp Emanuel Bach}는 이후 바이트를 '소탈하셨던 할아버지'로 기록하기도 했는데, 바이트는 만돌린과 비슷한 악기인 시턴^{Cittern}을 취미로 연주하던 제빵사였다. 바이트는 음악적 재능을 두 아들에게 물려주었고, 다시 재능은 후손으로 이어져 바흐 가문 전체에 음악이 자리하게 된다.

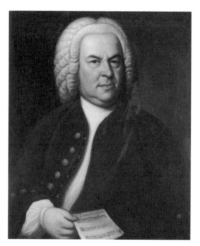

〈수수께끼 카논^{Riddle Canon}, BWV 1076〉의 악보를 들고 있는 J.S. 바흐의 모습, 1746
엘리아스 고틀로프 하우스만 그림. 〈수수께끼 카논〉은 6성부로 구성된 무한 카논이다.
여기에 담긴 수수께끼를 풀기 위해서는 우선 악보로 제시된 3개의 선행 성부를 시작한 다음에
악보를 뒤집어서 역행(다른 음자리표에서)하여 나머지 성부를 진행해야 한다.
위의 그림에서 관객의 시점에서 한 번, 바흐의 시점에서 각각 진행하는 셈이다.

요한 제바스티안 바흐의 일대기를 작성한 작가 요한 니콜라우스 포르켈은 바흐 가문은 탄생부터 '가문 전체가 음악적 재능을 지니고 있었을 뿐 아니라 음악을 생업으로 삼았다'라고 기록했다. 근면성실한 성품을 지녔던 바흐 가문은 이후 선창자와 악기 연주자, 오르간 연주자 등을 배출했고, 결국 바흐라는

이름은 '음악인'과 동의어가 되었다. 바이트의 아들인 요하네스 바흐^{Johannes Bach,} ^{c.1580-1626}는 아버지의 뒤를 이어 제빵사가 되었다가 이후 음악의 길을 걷는다. 바이트의 손자인 크리스토프^{Christoph, 1613-1661}와 증손자 요한 암브로시우스^{Johann} ^{Ambrosius, 1645-1695} 모두 음악사에 주요한 업적을 남겼다. 특히 요한 암브로시우스는 독일의 아이제나흐^{Eisenach}에서 유명한 오르간 연주자였고, 화음의 달인이라는 명성을 지니기도 했다.

그러나 이 가문에서 가장 특별한 음악적 재능을 지닌 자손은 요한 암브로시우스의 자녀 8명 중 하나였던 요한 제바스티안 바흐^{1685-1750, 이하 바흐}이다. 그는 압도적인 재능을 지녔으나 성미가 고약했고 다툼에 자주 휩싸였다. 그러나 서구 음악에서 핵심적인 인물로 거듭나며 음악사의 거인 중 하나로 자리매김한다. 바흐는 열 살에 부모를 모두 여의었고, 음악가로서의 삶은 오랜 기간 비굴함과 속앓이, 처절한 실망으로 점철되어 있었다. 그러나 훗날의 기록에서는 바흐가 서구의 문명에 남긴 선명하고 거대한 발자국을 확인할 수 있다.

하지만 바흐는 혁명적 인물은 결코 아니었다. 바흐가 걸어온 길을 되짚어 보면, 바흐는 천재성을 발휘하여 일대 도약을 한 인물이기라기보다 뼈를 깎는 노력으로 자신을 갈고닦은 인물에 가깝다. 그는 당대에 존재하던 수많은 음악 장르의 핵심적인 요소를 집대성했다. 프랑스 음악에서 보이던 쾌활한 리듬과 독일 음악의 정밀함, 이탈리아 음악의 서정성, 네덜란드 음악의 복잡성을 더하여 자신만의 방식으로 재구축했다. 예를 들어 프랑스식 리듬은 바흐가 프랑스의 궁중 무용단장과 협업할 때 습득했는데, 프랑스 궁중 무용은 초기 발레의 우아함과 차분함이 혼재되어 있었다. 이러한 특징을 바흐는 적극적으로 수용했고 더불어 프랑스식 서곡을 작곡하며 프랑스식의 독특한 리듬도 받아들인다. 바흐는 스펀지와 같은 습득력을 지닌 한편 학습한 내용을 능동적으로 해석할 수도 있는 사람이었다. 바흐의 발자취를 따라가면 음악사 전체를 되짚어 볼수 있고, 동시에 바흐의 펜 끝에서 전에 없던 새로운 양식이 탄생하기도 했다.

알베르트 슈바이처^{Albert Schweitzer}는 바흐의 전기에서 '예술을 향한 그 자신과 이전 세대의 노력과 열망, 창조성, 갈망, 오류가 한데 모여 바흐를 통해 해소되었다'라고 적었다. 바흐는 또한 이질적인 요소를 엮어서 새로운 방향을 제시하기도 했다. 이러한 관점에서 바흐의 작품은 이전 세대의 음악을 취합한 동시에 이전 세대 음악을 이루는 구성 요소를 다른 맥락에서 재구성한 획기적

재발견이기도 하다. 바흐의 창의성을 통해 우리는 익숙한 것을 보는 새로운 관점을 얻게 되었다.

<p style="text-align:center">***</p>

낭만주의 시대 작곡가 로베르트 슈만이 다른 음악가들에게 하루도 빠짐없이 연습하라고 조언했던 전주곡과 푸가 모음집 〈평균율 클라비어곡집^{The Well-Tempered Clavier}〉과 같은 작품은 그가 지닌 탁월한 기술적인 재능을 증명한다. 여러 푸가에서는 모든 조음을 사용하여 선율을 악기 하나의 성구^{Register}에서 연주하다 다른 악기와 주고받는다. 그래서 이미 진행 중인 멜로디 사이로 별개의 멜로디가 끼어들 여지를 주는 것이다. 그리고 이렇게 따로 노는 듯한 각각의 멜로디는 곧 소름 돋는 화음으로 이어진다. 한 번 들으면 바흐의 작품 속 주제가 뇌리에 각인되어 잊히지 않을 정도이다. 대표적인 예시가 〈마태오 수난곡^{St. Matthew Passion}〉 속 알토 아리아 '나를 불쌍히 여기소서^{Erbarme dich}'와 영적 고양감이 느껴지는 무한 코랄[1] 〈예수, 인간 소망의 기쁨^{Jesu, Joy of Man's Desiring}〉이다.

QR 01
바흐의 <평균율 클라비어곡집>, 글렌 굴드^{Glenn Gould} 연주

QR 02
바흐의 <예수, 인간 소망의 기쁨>, 다닐 트리포노브^{Daniil Trifonov} 연주

바흐의 음악 속에 자리잡고 있는 특징을 동시대의 철학자 임마누엘 칸트^{Immanuel Kant}는 위대한 예술의 필수조건('정형화된 완결성'과 '법학적 일관성' 등)이라 언급한다. 그러나 기쁨과 고뇌로 가득하며, 인간의 정신만이 경험할 수 있는 무형의 미묘한 차이를 특징으로 한 바흐의 작품은 언제나 단순히 논리로만 해석할 수 있는 것이 아니었다. 때문에 250여 년이 지난 지금에도 여전히 바흐의 작품을 통해 우리가 영감을 얻을 수 있는 것이다.

사실 바흐는 고통에서부터 아름다움에 이르기까지 인간이 경험할 수 있는 것을 모두 다루고 다양한 삶의 양상을 포용하려 했다. 노벨문학상 수상 작가인 J.M. 쿳시^{J. M. Coetzee}는 남아공 케이프타운의 평범한 15세 소년이었던 자신이 이웃집에서 흘러나오는 바흐의 〈평균율 클라비어곡집〉을 처음 접했을 때 겪

1 역주 개신교회, 특히 루터파 교회의 찬송가

은 충격을 '바흐의 곡을 들었던 마당에서의 저녁이 모든 것을 바꿔 놓았다'라고 기록했다. 또한 저명한 철학자 마르틴 부버Martin Buber는 청년 시절 (윤리적) 인간의 존재의 가능성이 미약하다는 사실에 고뇌하며 자살을 고민하는 위기의 순간이 있었다고 고백했다. 그리고 그 순간을 '바흐의 도움'으로 이겨낼 수 있다고 털어놓았다.

시계가 있다면 시계를 창조한 사람도 있다는 비유처럼 바흐의 작품에서 느껴지는 완결성은 세계의 질서를 유지하는 초월적인 존재가 있다는 안도감을 이들에게 주었던 것 같다. 한편 부버는 자신의 저서이자 걸작으로 남은 〈너와 나I and Thou〉에서 자신이 느낀 바를 간접적으로 설명한다. 그에 따르면 위대한 예술의 탄생은 희생과 위험을 수반한다. 이때 희생되는 것은 형태라는 제단에 바쳐진 끊임없는 가능성이다. 예술가는 예언자처럼 피안 세계의 아름다움을 현실에서, 이해 가능한 형태로 한 차원 끌어내리기 위한 노력을 한다. 또한 부버는 진정한 예술적 표현이란 세상과의 완충장치 없이 스스로를 완전히 투신해야만 달성 가능한 것이기에 위험이 수반된다고 설명한다. 그리고 바흐의 작품 속에서 우리는 이러한 희생과 위험을 모두 체감할 수 있는 것이다.

그러나 원대한 꿈을 안고 살아가던 젊은 바흐 앞에는 수많은 난관이 도사리고 있었다. 특히 인간관계에서의 갈등은 일찍이 시작되었다. 공식 사료에 따르면 청년 바흐가 독일의 아른슈타트Arnstadt에서 오르간 연주자이자 음악 교사로 커리어를 시작했을 때 미사 중 반주를 너무 화려하게 해서 예배당의 신도들을 당황하게 한 적이 있다고 한다. 그 밖에도 한 여성이 성가대석에서 '노래하는 것을' 종용했다는 혐의를 받기도 했고(당시 교회에서 여성은 성가대석에 오를 수 없었다), 1705년 유명 오르간 연주자였던 디트리히 북스테후데Dietrich Buxtehude가 거주하던 뤼베크Lübeck에서 한 달만 체류를 허가 받았지만 제멋대로 세 달을 머무르며[2] 크리스마스 기간 중의 오르간 연주를 빼먹기도 한다.

바흐가 이보다 충격적인 논란을 남긴 사례도 사료에 남아있다. J.H. 가이어스바흐J. H. Geyersbach라는 바순을 배우던 학생이 몽둥이를 들고 바흐를 쫓아간 적이 있는데, 바흐가 '너는 바순으로 어미 염소 소리를 내냐'라고 놀렸기 때문

2 아마 바흐는 북스테후데의 삶과 그의 연주를 관찰했을 것으로 보인다. 그러나 북스테후데의 뒤를 잇기 위해서는 그의 딸과 결혼해야 한다는 사실을 안 바흐는 곧바로 발을 뺐다. 헨델 역시도 비슷한 상황에 처하여 당혹해하기도 했다.

이었다. 가이어스바흐와 말싸움을 벌이던 중 바흐는 호신용으로 들고 다니던 단검을 꺼내 들었고 가이어스바흐에게 달려들었다. 둘은 뒤엉켜 몸싸움을 벌였고 다른 학생들이 둘을 떼어놓아야만 했다. 이후 가이어스바흐는 바흐가 찔러서 생긴 것이라며 조끼에 난 구멍을 보이기도 했는데, 사건은 결국 바흐가 인간은 완벽하지 않다는 훈계를 듣는 것으로 다소 시시하게 끝이 났다.

당대의 음악계와 권력자들은 바흐가 지닌 막대한 재능과 예술적 리더십을 받아들이지 못했다. 바흐는 1708년 바이마르Weimar의 궁정 음악가로 고용된다. 그러나 1716년 바흐가 안할트쾨텐Anhalt-Köthen으로 이직을 시도하자 카펠마이스터Kapellmeister3의 직이 떠넘겨진다. 바흐는 왕이 아니더라도 누구를 위해 일을 할지 자신에게 선택할 권리가 있다고 믿었고 뜻을 굽히지 않았다. 이러한 완고함으로 인해 바흐는 감옥에 갇히게 된다. 바흐가 중년에 이르러 라이프치히의 선창자 직에 지원했을 때(아마 바흐의 여생 중 마지막으로 사회적 지위를 지닌 자리일 것이다) 라이프치히의 시의회에서는 (놀랍게도) 최고의 후보자가 아니라 형편없는 차선을 선택해야 했다고 슬퍼하기도 했다. 1737년 아우구스트 3세Augustus III의 뒤를 이은 작센 선제후 겸 폴란드왕이 바흐를 궁정 작곡가로 내정하자 이에 대한 비판이 잇따랐다. 당시 명성을 누리던 음악 이론가 요한 아돌프 샤이브Johann Adolf Schiebe는 바흐의 음악을 두고 '복잡하고 난해하다', '기교가 과도하다'라고 묘사했다. 이는 샤이브의 취향이 바로크 양식의 기교 대신 고전 양식의 단순성으로 급변했기 때문이기도 했다.

바흐는 작곡을 대체로 독학으로 습득했다. 어릴 때부터 밤늦게까지 악보를 필사하는 방식으로 작곡을 배웠다. 바흐는 삶의 대부분을 좁은 동네 안에서만 살았고, 다른 오르간 연주자를 만나러 가도 걸어서 갈 수 있을 정도의 거리였고 교회의 악기를 살펴보러 갈 때 정도에만 교외로 이동했다. 그러나 바흐는 지롤라모 프레스코발디Girolamo Frescobaldi나 아르칸젤로 코렐리Arcangelo Corelli, 토마소 알비노니Tomaso Albinoni, 안토니오 비발디Antonio Vivaldi 등 이탈리아, 장바티스트 륄리Jean-Baptiste Lully, 프랑수아 쿠프랭François Couperin 등 프랑스 음악가들과 이들의 음악을 알고 있었다. 더불어 당대 유명 독일 음악가인 요한 야콥 프로베르거Johann Jakob Froberger, 요한 카스파르 페르디난트 피셔Johann Caspar Ferdinand Fischer와도 친

3 역주 궁정 악장

분이 있었다. 특히 피셔의 〈아리아드네 무지카^{Ariadne musica}〉는 바흐가 곡을 구상할 때 주제에 영향을 주기도 했다.

사실 바흐는 서구 음악계에서 저명한 음악가와는 모두 친분이 있었다. 그리고 이들 모두를 능가했다. 괴테는 바흐의 음악 속 음들이 춤을 추며 합쳐지는 것을 두고 '천상의 화음이 대화를 나누는 것'을 들은 듯하다 말하기도 했다. 드뷔시가 묘사에 의하면 바흐는 후세대에게 '자애로운 신' 그 자체였다.

바흐가 지닌 능력은 놀라울 따름이었다. 바흐의 아들인 카를 필리프 에마누엘^{Carl Philipp Emanuel}은 아버지의 다성부 푸가를 두고 '주제가 시작되자 아버지께서는 여기서 사용할 수 있는 기법은 무엇이며, 반드시 사용해야 하는 것은 무엇이냐 물으셨다. 그리고 내가 맞는 대답을 하면 옆에 서 계시던 아버지께서는 기쁘신 듯이 어깨를 두드리셨다' 기록했다. 그러나 바흐는 편협한 인물은 아니었다. 카를 필리프 에마누엘은 바흐의 사후 포르켈에게 '아버지께서는 저를 포함해 음악을 사랑하는 사람이라면 모두 그렇듯 수학적으로 건조하게 만든 음악만을 사랑하시는 분이 아니셨습니다'고 말한다.

실제로 저명한 작곡가이자 비평가였던 프리드리히 빌헬름 마르푸르그^{Friedrich Wilhelm Marpurg, 1718~1795}는 라이프치히에서 바흐와 푸가의 작곡법을 두고 대화를 나누던 중 기교의 한계에 대한 바흐의 생각을 듣고 이를 기록했다. '바흐가 자기 입으로 이전 세대가 힘들게 구상한 대위법이 건조하고 투박할 뿐 아니라, 대위법에 덜 영향을 받은 최근의 일부 푸가도 너무 현학적이라 말하는 것을 들었다. 대위법은 주제를 한 번도 바꾸지 않고 유지해야 하기 때문이었고, 우리의 대화에 등장했던 푸가 작품들은 간주가 주제의 역동성을 충분히 살리지 못하기 때문이었다'.

바흐는 역동성에서도 모자람이 없었다. 바흐의 창의성은 장엄하면서도 극적인 그의 작품 〈요한 수난곡^{St. John Passion}〉과 〈마태오 수난곡〉, 〈미사 B단조^{Mass in B Minor}〉를 비롯한 유려한 협주곡, 소나타, 칸타타, 건반악곡집 등에서 찾아볼수 있다. 모든 조성을 연주하는 두 권 분량의 〈평균율 클라비어곡집^{1722, 1742}〉의 경우 드물게 바흐의 생전에 호평을 받았다. 피아니스트 겸 작곡가 한스 폰 뷜로^{Hans von Bülow}는 〈평균율 클라비어곡집〉[4]을 두고 '음악의 구약성경'이라 부르며

4 〈평균율 클라비어곡집〉은 바흐의 생전에 출간되지는 않으나, 필사되어 전해졌고 모차르트나 베토벤 등 후대의 천재들에게도 큰 영향을 주었다.

그 중요성을 언급하기도 했다.

모든 조음을 연주한다는 아이디어를 떠올린 것은 바흐가 처음이 아니었다. 피셔의 〈아리아드네 무지카[1702 발표, 1715 재발표]〉에서는 전주곡과 푸가를 통해 장조와 단조에서 20개의 음을 모두 사용하고 있으며, 요한 마테존[Johann Matteson]과 크리스토프 그라우프너[Christoph Graupner], 요한 파헬벨[Johann Pachelbel]의 작품에서도 이런 시도를 찾아볼 수 있다(그라우프너는 라이프치히의 선창자 직으로 원래 고려되던 인물이었다). 그러나 음률이 고정된 악기에서 그렇게 넓은 범위의 음조를 연주하는 것은 기술적으로 매우 어려운 일이었다. 전통적으로 건반의 현은 완전5도(주파수의 비율이 3:2인)를 사용해 조율하는 것이 일반적이었다. 따라서 도에서 솔, 솔에서 레 등 5도씩 음정을 맞춰 나갔다. 그러나 이렇게 완전5도로 음계를 조성했을 때 발생하는 음은 아름답고 순수한 화음으로 여겨졌던 3도화음(완전5도와 중요성은 같으나 주파수의 비율이 5:4였고 화음의 느낌도 다름)으로 조성되는 음과 달라지게 된다. 물론 바흐의 시대에는 두 개의 음률이 모두 필요했다. 따라서 초기의 조율법으로 음률을 설정하면 어떤 음에서는 불협화음이 발생하기도 했다(현대에 와서는 순정률[Equal Temperament]을 통해 협화음을 만들어 내는 비율을 미세하게 조성해서 하나의 건반 악기에서 다른 음률을 사용할 수 있게 하여 이런 상황을 피하고 있다). 이렇듯 충돌하는 두 음률을 모두 사용해야 한다는 딜레마를 극복하기 위해 바흐는 완전한 조율법을 끊임없이 고민해야 했다.

17세기 말 안드레아스 베르크마이스터[Andreas Werkmeister]가 평균율이라는 새로운 조율 체계를 고안하며 모든 조음을 사용할 수 있게 되었다. 그러나 여전히 어떤 음은 소리가 거칠거나 날카로웠다[5]. 평균율에서는 옥타브를 12개로 균등하게 나누어 모든 조음을 큰 변화 없이 연주할 수 있었다. 그러나 바흐의 시대에는 평균율은 아직 막 탄생한 개념이었고[6] 현실로 옮기는 데에는 어려움이 있었다.

물론 평균율에도 단점은 있었다. 평균율로 조율하면 자연적인 배음에서

5 이로 인해 음악에 개성이 생기게 되었고, 당대에 널리 퍼져 있던 모든 음에는 각자의 '특색'이 있다는 생각이 더욱 강해졌다.

6 정확히는 낯선 개념은 아니었다. 18세기 중반 여러 지침서에서 평균율로 조율하는 방법을 기재했고 그중 하나는 바흐의 아들 카를 필리프 에마누엘이 작성한 것이었다.

얻을 수 있는 청명한 느낌을 얻을 수 없다. 바흐가 왜 평균율을 선호했는지에 대해 지금까지 제시된 답변은 〈평균율 클라비어곡집〉 표지를 장식하는 구불구불한 선을 암호로 보고 해독하려는 시도와 마찬가지로 무의미한 시도에 불과했다.

바흐와 건반악기 사이의 관계는 또다른 논쟁거리이지만 바흐가 시대를 앞선 선구자였다는 사실을 다시금 보여준다. 오늘날 일부 음악가들은 현대에 와서 피아노의 표현력이 크게 개선됐다는 점을 고려하면 현재의 피아노로 바흐의 작품을 연주하는 것이 적절하지 않다고 주장한다. 그러나 초기 피아노 제작자인 고트프리트 질버만Gottfried Silbermann과 바흐의 거래 내역을 보면 바흐가 피아노를 개선하기 위해 부단히 노력했다는 것을 알 수 있다.

판텔레온 헤벤스트라이트Pantaleon Hebenstreit는 거대한 기계 장치를 이용한 연주로 루이 14세의 마음을 사로잡았고, 질버만은 그의 주문으로 거대한 해머드 덜시머[7]를 제작하던 중이었다. 그리고 그는 18세기 중반 악기 기술자인 바톨로메오 크리스토포리Bartolomeo Cristofori가 피렌체에서 발명한 방식으로 다양한 양식의 피아노를 제작하기 시작한다. 한 피아니스트에게 납품한 피아노의 경우 건반을 치는 힘을 이용해 음의 강세를 다양하게 조절할 수 있었는데, 기존의 피아노와는 달리 현을 하프시코드처럼 뜯는 것이 아니라 망치로 내려치는 방식으로 작동하여 가능한 일이었다. 그러나 질버만이 바흐에게 자신의 악기를 보여주었을 때 바흐는 탐탁지 않아 했다. 특히나 건반을 칠 때의 감각이 너무 투박하다는 점을 꼬집었다. 질버만은 바흐의 비판을 진지하게 받아들였던 것으로 보인다. 이후 바흐가 결국 질버만의 피아노를 바알리스토크의 브라니츠키 백작Count Branitzky of Bialystock에게 소개해 구매하도록 할 정도로 발전시켰다.

그러나 피아노와 관련된 가장 유명한 바흐의 일화는 1747년에 있었다. 당시 바흐는 아들 카를 필리프 에마누엘을 궁정 건반악기 담당자로 휘하에 두고 있던 프리드리히 대왕Frederick the Great의 포츠담 여름궁전[8]을 방문했다. 프리드리히 대왕[9]은 질버만이 제작한 피아노를 몇 대 보유하고 있었고, 바흐에게 연주

7 역주 현을 망치로 두드려 소리를 내는 악기

8 역주 상수시(Sanssouci)궁으로도 불린다.

9 프리드리히 대왕은 플루트를 잘 불기로 유명했는데, 그의 아래에서 일하던 카를 필리프 에마누엘은 큰 감명은 받지 못한 것으로 보인다. 누군가 대왕의 플루트 솜씨를 칭찬하며 '박자감이 훌륭하십니

해볼 것을 권유한다. 바흐의 다른 아들 빌헬름 프리드만 바흐^{Wilhelm Friedmann Bach}는 아버지의 포츠담 방문에 동행했고 다음과 같은 감상을 남겼다.

빌헬름 프리드만은 "내빈 여러분, 저희 아버지이십니다"라 소개한다. 그리고는 피아노가 자리한 장소로 재빨리 바흐를 안내한다. 또 그는 '아버지께서는 피아노가 위치한 방을 모두 돌아다녔고 즉석 연주를 요청받으셨다. 잠시 고민을 하시다가 대왕께 푸가를 연주할 테니 주제를 달라 하셨다. 그리고 연습도 없이 즉석에서 연주를 시작하셨다'라고 기록했다.

푸가는 복잡한 악곡이다. 우선은 주제를 제시하고 주제가 전개되고 있을 때 다른 성부가 하나씩 시작된다. 결국엔 여러 멜로디가 함께 진행되며, 어떤 때는 여러 주제가 한 번에 진행되는데 이 와중에도 대위법적인 화음을 이뤄야한다. 빌헬름 프리드만은 '대왕께서는 주제가 매끄럽게 진행되는 것에 만족하셨다. 그리고 한계를 시험하고자 하시는 듯 6개의 오블리가토^{Obbligato10}로 구성된 푸가를 들어볼 수 있느냐 청하셨다' 기록했다. 여기서 바흐는 난관에 부닥쳤다. 프리드리히 대왕이 부탁한 일은 그 자리에서 뚝딱 해낼 수 있는 일이 아니었기 때문이었다. 빌헬름 프리드만의 기록으로 되돌아 가면, 새 푸가를 작곡하는 대신에 '아버지께서는 (멜로디를) 하나 골라서 즉석에서 발전시켰고 대왕께 말씀드렸던 방식 그대로 우아하고 능수능란하게 연주하여 모두를 놀라게했다'.

그러나 집으로 돌아온 뒤 바흐는 프리드리히 대왕이 낸 숙제를 해결하기로 마음을 먹는다. 서로 모방하는 6개의 성부와 함께 수수께끼의 설정을 더한 작품을 만든 것이다. 악곡이 진행됨에 따라 음조의 길이가 길어지는데, '전하의 치세가 음의 길이가 계속 길어지는 것처럼 나날이 성대하길'이라 바흐가 주석을 남긴 〈수수께끼 카논〉과도 비슷하다. 바흐는 이렇게 만든 작품을 〈음악의 헌정^{A Musical Offering}〉이라 이름 붙이고 왕실의 조율 담당관에게 전달한다.

카를 필리프 에마누엘¹⁷¹⁴⁻¹⁷⁸⁸은 바흐의 첫째 아내¹¹가 낳은 일곱 자녀 중 하나였는데, 일곱 중 셋만이 어른까지 살아남았다. 그리고 생존한 세 명의 자녀 중 다른 한 명이 빌헬름 프리드만이다. 마리아의 사후 바흐는 안나 막델레나

다'라 하자. 카를 필리프 에마누엘은 '놀랍기는 하죠'라 답한다.

10 하나의 악기가 연주되는 곡에 다른 악기의 독주를 곁들이는 것

11 바흐의 육촌 누나이기도 한 마리아 바르바라 바흐(Maria Barbara Bach)

빌켄Anna Magdalena Wilcken과 재혼하여 슬하에 13명의 자녀를 둔다. 그중에는 음악사에 큰 족적을 남긴 요한 크리스토프 프리드리히Johann Christoph Friedrich와 바흐의 막내 요한 크리스티안Johann Christian, 1735-1782가 있었다. 이후 모차르트는 카를 필리프 에마누엘에 대해 '그는 아버지이며 우리는 모두 그의 자식이다'라 기록하기까지 한다. 다만 두 음악가가 남긴 발자취는 큰 차이를 보인다.

카를 필리프 에마누엘과 요한 크리스티안은 클래식 음악사에 정반대되는 트렌드를 남긴 쌍둥이 별이었다. 둘이 추구한 음악의 세밀함은 큰 차이를 보였고 이러한 차이는 이들이 살던 시대를 초월하여 한참을 지속된다. 어떠한 관점에서는 차이가 현대 미술에서의 앙리 마티스Henry Matisse, 1869-1954와 파블로 피카소Pablo Picasso, 1881-1973가 보인 차이로 비유해볼 수도 있다. 마티스는 학생들에게 '특정한 위치에서 생성과 소멸을 원하는 선(線)의 의지를 파악해야 한다'고 설파했다. 마티스가 그림을 그리는 방식은 요한 크리스티안의 음악처럼 유려하고 우아하며 유기적이었다. 반면 피카소는 카를 필리프 에마누엘의 음악처럼 자신의 굳센 의도를 밀고 나가서 형태를 재구축하는 방식을 보였다.

의도는 카를 필리프 에마누엘의 음악에 보편적으로 나타나는 특징이다. 때로는 폭발적으로 순간의 휘몰아치는 감정을 기반으로 급격히 분위기를 변화시키고, 멜로디가 질주하다가 갑자기 정지하기도 하고, 작품 속 감정이 부글부글 끓어오르다가 한순간 분출하기도 하며, 하나의 악상에서 다른 악상으로 갑작스레 전환되는 것이 그의 음악이었다. 이러한 음악은 '감정적인empfindsamer 양식'이라 불리는데, 문학에서의 질풍노도Sturm und Drang 운동과 함께 감정의 격랑과 내면의 고뇌, 이뤄질 수 없는 사랑을 예술의 주요한 주제로 끌어올리는 데 기여한다. 이러한 예술사적 추세를 잘 보여주는 것이 바로 괴테의 〈젊은 베르테르의 슬픔Sorrows of Young Werther, 1774〉이다. 〈젊은 베르테르의 슬픔〉은 주인공이 스스로 목숨을 끊는다는 내용의 서간체 소설로, 청년들이 베르테르를 따라 하려 하는 사회적인 현상으로 이어지기도 했다.

〈젊은 베르테르의 슬픔〉이 낳은 영향은 멜로드라마나 음산한 작품으로 이어졌다. 헨리 푸젤리Henry Fuseli의 〈거대한 뱀의 공격을 받는 기수Horseman Attacked by a Giant Snake, 1800〉와 같은 충격적인 그림이나 18세기 말 영국에서 등장하여 자연의 무질서함을 정제된 인공물과 함께 배치한 '픽처레스크Picturesque' 양식의 정원미학을 예시로 들 수 있다. '픽처레스크의 아버지'로 불리는 윌리엄 길핀William Gilpin,

1724-1804은 픽처레스크를 일종의 미학적 반달리즘이라 규정했다. 예를 들어 팔라디오^{Palladio12}의 균형 잡힌 건축물에 픽처레스크적 아름다움을 더하려면 '한쪽은 허물어버리고 다른 한쪽은 외장재를 드러내어 철거된 자재를 무질서하게 쌓아 놓아야 한다'고 주장했다. 카를 필리프 에마누엘의 음악도 길핀의 픽처레스크에서 느껴지는 놀라움과 혼란스러움에 불을 붙인다. 카를 필리프 에마누엘식의 화음 병치는 하이든이나 베토벤 등 후대 음악의 기틀을 마련한 인물들에게 영향을 주었는데, 이들의 작품에 독특함과 새로움, 예상 불가능성이라는 요소를 더했다. 그 덕에 관객은 예상치 못하게 놀랐을 때의 즐거움을 느낄 수 있다. 바흐의 음악은 초월적인 완벽함과 결부되었던 반면, 카를 필리프 에마누엘의 음악은(베토벤도 후에 그랬듯이) 인간의 고뇌를 담고 있다. 그리고 고뇌를 극복하기 위한 인간의 노력은 낭만주의 전통의 핵심 요소로 자리매김하게 된다. 어떤 의미에서 카를 필리프 에마누엘은 베토벤의 정신적 이상향이었다.

베토벤의 작품 속에 담긴 감정의 휘몰이가 남긴 흔적은 음악을 넘어서 뻗어나갔다. 올더스 헉슬리^{Aldous Huxley}는 자신의 소설 〈연애대위법^{Point Counter Point}〉에서 작가가 음악적 거장의 테크닉을 모방하는 방법에 대해 묘사한다. '베토벤을 떠올려 보게. 분위기의 갑작스러운 변화…(중략)…더 재밌는 건 전조라네. 단순히 음조가 바뀌는 게 아니라 분위기 자체가 바뀌는 거지. 주제를 제시하고 발전시켜, 그리고 더 이상 같은 것이라 느낄 수도 없을 정도로 형태를 바꿔 나가는 거라네…(중략)…이걸 소설로 옮겨 보게. 어떻게 하냐고? 분위기를 확 트는 건 쉽다네. 캐릭터를 잘 채우고, 평행선을 그리는 다른 캐릭터를 만든 다음 서사를 대위법적으로 구성하는 거지. 존스가 아내를 죽일 때 스미스는 공원에서 유모차를 밀고 있는 거야. 그렇게 주제가 바뀌는 거지'.

일견 어렵지 않게 들리기도 한다. 아마도 그래서 초보 피아니스트를 위한 작품집에 베토벤의 소나타가 많이 들어갔을 것이다. 그러나 베토벤의 전기 작가 빌헬름 폰 렌츠^{Wilhelm von Lenz}는 여기에 반박한다. '곱슬머리 아이가 사탕을 가져다주며 소나타 한 곡만 연주해 달라고 하면 거절해야 한다'고 그는 말한다. 사실 베토벤의 소나타 중 상당수는 연주하기 까다롭다. 그러나 동시에 그의 소나타는 공연 음악의 새 지평을 열기도 했다. 피아니스트이자 음악 작가

12 역주 안드레아 팔라디오. 고대 그리스, 로마 양식의 건축을 기반으로 하여 대칭과 비례를 중시했다.

인 찰스 로젠^{Charles Rosen}은 베토벤이 작곡한 피아노 소나타를 연주하는 것이 어려웠기 때문에 피아노 음악이 집의 거실에서 콘서트 홀로 옮겨올 수 있었다고 주장한다. 로젠은 베토벤의 제자였던 카를 체르니^{Carl Czerny}가 빈에서 만난 여성이 '한 달 동안 〈내림B장조 소나타〉를 연습했는데 아직도 도입부를 연주하지 못한다더라'고 했다. 빈에서 체르니가 만난 여인이 겪은 난관은 그만의 문제는 아니었다. 사실 베토벤의 작품 중 널리 알려진 곡들도 첫인상에 비해 실제로는 연주하기가 까다롭기도 하다. 체르니가 언급한 작품은 '함머클라비어^{Hammerkalvier}'라는 별칭으로 불리는 〈피아노 소나타 29번 내림B장조 작품번호 106〉인데 숙달된 연주자에게도 어려운 작품이며 피아노 연주를 고급 기술의 정수로 끌어올린 작품이기도 하다.

<p style="text-align:center">***</p>

카를 필리프 에마누엘의 직접적인 영향을 받았지만, '급진적 음악가'라고 하면 대번에 떠오르는 인물은 바로 베토벤일 것이다. 그의 삶은 비극으로 점철되었다. 천재적인 음악성을 지녔지만 점차 귀가 멀어갔고 결국에는 필담을 통해서만 대화를 나눌 수 있게 된다(보청기는 큰 도움이 되지 못했다). 외톨이에 성미 마르고 연애도 순탄치 않았던 베토벤은 사람들의 오해를 받고는 했다. 특히 베토벤이 아름다움을 '힘과 폭력, 유해함'보다 질 낮은 것으로 만들려 한다는 비평이 나오자 베토벤은 그만 생을 끝내고 싶었다고 고백하기도 했다. 그러나 자신에게 주어진 재능을 발현해야 한다는 의무감으로 살아 있을 수 있다고 털어놓았다.

베토벤은 자신을 지지해주는 사람들을 자주 잃었다. 나폴레옹과 같은 영웅의 편을 들었다가도 이들이 자신에게 실망하면 곧 등을 돌렸다. 하루는 베토벤과 괴테가(괴테는 그를 '절대 굽히지 않는 성격'을 지녔다 묘사했다) 산책을 하는데 맞은편에서 왕족이 나타나자 베토벤은 옆으로 물러서길 거부했다(괴테는 관습에 따라 옆으로 물러나 허리 숙여 인사를 했다). 이처럼 베토벤은 사회적인 관습에 당당히 맞서는 능력이 있었다. 그러나 동시에 섬세한 면모를 지니기도 했다. 자신의 학생이던 도로시아 폰 에르트만^{Dorothea von Ertmann}이 세 돌이 된 아들을 잃고 눈물조차 흘리지 못할 때, 베토벤은 그를 찾아가서 피아노 앞에 앉더니 '이제부터 음악으로 얘기합시다'라 말했다고 작곡가 펠릭스 멘델스존^{Felix Mendelssohn}은 전한다. 훗날 도로시아는 '그 순간 천국의 문을 열고 들어

가는 내 아이를 환영하는 천사의 합창을 듣는 것 같았다'라고 회고했다.

베토벤의 음악은 그의 성격처럼 양극단을 치달았다[13]. 촘촘한 구성과 급격한 분위기의 전환은 베토벤의 트레이드마크였다. 그리고 이러한 작곡법은 과격하다는 평가를 받기도 했다. 멘델스존이 괴테를 위해 피아노로 〈교향곡 5번Fifth Symphony〉를 연주한 적이 있는데, 괴테는 '정신 나간 곡이군. 집이 무너질까 걱정이네. 전 세계에서 한 번에 피아노를 치면 이런 느낌이겠어!'라고 평한다.

베토벤이 작곡한 9개의 교향곡, 특히 3번과 5번, 7번, 9번(코러스가 전원 합창을 하며 전인류적 형제애를 호소하는 프리드리히 쉴러의 〈환희의 송가〉를 주제로 펼쳐지는 독창으로 화려하고 인상 깊은 피날레를 펼치는)은 모두 틀을 깨는 작품들이었다. E.T.A 호프만E. T. A. Hoffmann의 말에 따르면 1810년 '베토벤의 음악은 경외와 공포, 두려움, 고통이라는 감정을 움직이며 낭만주의의 정수인 무한한 갈망을 일깨웠다'. 그리고 베토벤 작품이 가져다주는 이러한 효과는 무대의 크기에 구애받는 것이 아니었다. 예를 들어 〈현악 4중주 작품번호 130String Quartet op. 130〉의 카바티나Cavatina[14]는 덤덤하게 마음 깊숙한 곳에서 우러나오는 슬픔을 묘사했다. 베토벤의 비서였던 카를 홀츠Karl Holz는 '베토벤은 두 눈에 눈물을 머금고 이 곡을 썼다'라고 회상하기도 했다.

그러나 베토벤의 음악은 즐거움과 산뜻한 새로움을 선사하기도 했는데, 이러한 새로움은 새로운 기교의 초석이 되었다. 예를 들어 베토벤의 〈피아노 협주곡 제1번First Piano Concerto〉 속 론도Rondo[15]에는 '티코 티코'하는 라틴 양식의 리듬이 들린다. 한편 베토벤의 마지막 피아노 소나타인 '작품번호 111[16]'에는 미국의 '격동의 20년대'에서 유행했던 찰스턴Charleston[17] 스타일의 조성이 대뜸 등장하기도 한다. 마치 베토벤이 미래에 스피크이지Speakeasy나 래기Raggy 스타일의 음악이 유행할 것을 예상이라도 한 것처럼 말이다.

13 베토벤이 살아있을 때 그가 작곡을 하는 과정을 가까이서 지켜본 사람에 따르면 '비둘기와 악어'를 같이 다루는 듯했다고 한다.

14 역주 단순한 성격의 짧은 노래

15 역주 2박자의 경쾌한 춤곡

16 역주 〈피아노 소타나 32번 C단조〉

17 역주 흑인 음악의 영향을 받은 리듬을 보이는 춤곡

그가 마지막으로 작곡한 현악 4중주 '작품번호 135[18]'의 2악장에서 베토벤은 리듬을 가지고 노는 모습을 보인다. 끊임없이 자유낙하 하는 것 같이 지속적이고 반복적인 음이 계속 연주된다. 그리고 이런 하강음이 매력적이고 활기찬 느낌을 쌓아서 빠르게 부딪혀 깨지는 파도처럼 규칙적인 무질서를 형성할 때쯤, 리듬이 갑자기 이상하고 치우친 것처럼 들린다. 이에 청중은 놀라움과 당혹감을 느끼게 된다. 그러나 이러한 몇 가지 사례를 제외하면 베토벤이 마지막 현악 4중주에서 표현하고자 했던 것은 단순한 역동적인 리듬보다는 음악의 구조에 내재된 잠재적인 표현력이었다. 그리고 이는 작품의 근간, 즉 구조적인 기반이 충돌할 때 탄생하는 것이기도 했다. 그런데 이러한 근원적인 충돌에서, 베토벤도 찰나를 장식한 인물에 불과했다. 이 거대한 조류의 발상지를 좇으면 카를 필리프 에마누엘이 등장하는 것이다.

<p style="text-align:center">✳✳✳</p>

　카를 필리프 에마누엘 외에도 바흐 슬하에는 또 다른 유명 인사가 있었는데 바로 요한 크리스티안 바흐[1735-1782]이다. 요한 크리스티안은 카를 필리프 에마누엘과는 정반대의 길을 선도했는데, (모차르트로 대표되는) 우아하며 차분한 갈랑[Galant] 양식이다. 갈랑 양식은 곡선의 아라베스크로 장식된 건축물의 장식 양식을 일컫기도 한다. 음악에서 갈랑 양식의 등장은 대칭과 명확함, 우아함을 복잡함과 감정적인 과잉보다 중요하게 여겼던 고전주의의 시발점이었다.

　요한 크리스티안은 이탈리아에서 교육을 받으며 풍부한 서정주의를 발전시킨다. '영국의 바흐'라는 별명을 갖고 있던 그는 초기 피아노 협주곡 몇 편을 작곡한다. 피아노 협주곡은 런던에서 요한 크리스티안의 영향을 깊게 받은 모차르트가 주로 다루던 장르였다. 이때 작곡한 피아노 협주곡으로 요한 크리스티안은 작곡가 제임스 훅[James Hook]이나 필립 헤이스[Philip Hayes]('영국에서 가장 뚱뚱한 사람'이라는 별명이 있었다)와 함께 새로이 인기를 끌기 시작한 피아노 쇼케이스에서 두각을 드러내는 음악가가 된다. 소년 모차르트는 런던으로 여행을 왔다가 요한 크리스티안의 눈에 띈다. 모차르트의 누나인 마리아 안나('나네를'이라고도 불림)는 둘이 같이 궁정에 방문하기도 하고, 요한 크리스티안이 하프시코드를 연주할 때 모차르트를 무릎에 앉혀 두기도 했다고 한다. 또

18　역주 〈현악 4중주 16번 F장조〉

한 마리아 안나와는 둘이 같이 즉석 연주를 한 적도 있는데 낯선 화음과 복잡한 멜로디를 연주하면서도 한 명이 연주하는 것 같았다고 기록했다.

카를 필리프 에마누엘은 아버지가 음악을 수학적으로만 접근하는 것에는 관심이 없다고 했지만 바흐의 음악은 정교하게 계산된 조음으로 가득하다. 바흐는 음악으로 수수께끼를 내는 것을 즐겼고, 해독을 청중에게 맡겼다. 그의 유작이자 미완성작이기도 한 〈푸가의 기법〉에서 바흐는 이전 장에서 언급했던 자신의 이름(B, A, C, H)을 멜로디로 사용하기도 했다. 바흐의 또 다른 대작인 〈골드베르크 변주곡Goldberg Variations〉은 이 작품을 처음으로 연주했던 젊은 하프시코드 거장 요한 고틀리프 골드베르크Johann Gottlieb Goldberg의 이름을 따서 만들어진 아리아와 변주곡 30점을 집대성한 모음집이다. 이 작품은 독창이 가능한 멜로디가 아니라 베이스 음을 기반으로 작성되었고 세 부분으로 구성되어 있다. 세 부분에서 3도 화음은 모두 카논 형식으로 반복되고 대위적 선율에서 각각의 음조 사이의 거리는 점차 멀어진다. 이외에 다른 예시도 넘쳐난다. 음악학자 헬가 퇴네Helga Thoene는 바흐의 '바이올린을 위한 샤콘느[19]'(〈파르티타 2번 D단조, BWV 1004〉 중 마지막 악장)에서 바흐가 게마트리아(알파벳에 숫자를 대입하는 일종의 수비학)와 다양한 성가의 멜로디를 이어 붙이는 방식을 사용했다고 주장했다. 토마스 만Thomas Mann의 소설 〈부덴브로크가의 사람들Buddenbrooks〉 속 등장인물 에드문트 푸흘Edmund Pfühl의 음악처럼 우리는 바흐의 음악에서 '종교가 작동하는 방식과 같이…(중략)…그 안에서, 그리고 그 자체로 성스러움을' 발견하게 된다.

QR 03
바흐의 〈푸가의 기법〉

불행히도 바흐가 살던 시대에 불가사의한 음악은 불신과 두려움을 낳을 뿐이었다. 궁정 음악가 요한 비어Johann Beer의 소설 〈바보의 병원Das Narrenspital, 1681〉은 정신병원을 묘사하고 있는데, 이 병원의 병동 중 하나에는 '음의 개수를…(중략)…연구하여 고민하던 끝에 미쳐버린' 음악 이론가에 대한 이야기가 나온다. 사실 17세기에 음악가의 사회적 위상은 목동이나, 간수, 사형 집행인, 도축

업자, 직공처럼 높지 못했다. 작곡가 게오르크 필리프 텔라만^{Georg Philipp Telemann,}
¹⁶⁸¹⁻¹⁷⁶⁷이 학생을 위한 오페라를 작곡하자 텔라만은 어머니를 비롯한 주변인들
이 '음악의 적들은 내게 음악을 계속한다면 결국 광대나 줄타기꾼, 유랑 음악
가, 원숭이 조련사가 될 것이라 했다' 기록했다. 심지어 큰 성공을 거둔 천재적
인 음악가들도 대중의 경멸을 피하지 못했다. 라이프치히에서 바흐 이전에 선
창자를 지낸 작곡가 요한 쿠나우^{Johann Kuhnau}는 카라파^{Caraffa}라는 독일계 음악가가
이탈리아 출신의 거장인 척 살아가는 풍자 소설 〈돌팔이 음악가^{The Musical Charlatan,}
¹⁷⁰⁰〉를 썼다. 소설 속에서 이 가짜 거장은 몇 차례의 위기를 극복하며(강도를
당해 손을 다쳤다고 하는 등) 기어코 자신의 무능함을 후원가나 학생, 동네의
음악가들에게 들키지 않고 도망칠 수 있었다. 쿠나우가 이 소설을 통해 전달
하려는 메시지는 명확하다. 바로 음악가는 사기꾼이며 거창한 말을 할수록 더
위험하다는 것이다.

　바흐의 작품은 간단하게 분류할 수 없다. 묵직하면서도 가볍고, 성스러우
면서도 상스럽다. 영감을 얻기 위해 종교를 찾았으나 지독히 현실적이기도 했
다. 1729년 라이프치히에서 선창자로 있을 때 바흐는 텔라만이 전문 음악인과
재능 있는 아마추어, 음악 애호가를 위해 1704년 설립한 단체인 콜레기움 무
지쿰^{Collegium Musicum}의 단장역을 맡는다. 콜레기움 무지쿰은 매주 짐머만^{Zimmermann}
의 커피숍에서 모였다(봄과 가을에 열리는 라이프치히의 무역 박람회 기간에
는 주 2회). 이 모임에서 바흐는 〈커피 칸타타^{Coffee Cantata}〉 같이 세속적인 작품
을 만들어 낼 수 있었다. 〈커피 칸타타〉는 커피에 중독된 젊은 여성에 대한 이
야기를 담고 있는데, 등장인물은 '하루에 세 잔 커피를 마시지 못하면 저는 초
조해져서 병든 닭처럼 시들어버릴 거예요'라는 대사를 뱉기도 한다. 그 외에도
바흐의 유머감각을 엿볼 수 있는 예시가 여럿 존재한다. 예를 들어 초기에 작
곡한 건반악기를 위한 카논에서는 닭과 비둘기의 울음소리를 흉내 내는 부분
이 있고, 〈골드베르크 변주곡〉의 마지막 장(쿼들리벳^{Quodlibet20})에서는 흥겨운
민속음악 두 개의 선율을 결합하기도 한다. 처음에는 〈당신 곁을 떠난 지 오래
되었네^{It Has Been So Long Since I Was with You}〉로 시작하여 다시 초반의 아리아가 반복되리
라 관객들이 기대할 때 〈양배추와 순무가 나를 떠나게 했네^{Cabbages and Turnips Have}

20　역주 잘 알려진 선율이나 가사를 결합하여 연주하는 방식

Driven Me Away〉가 연주된다. 바흐는 유머를 지녔지만, 그의 음악은 가볍지 않다. 바흐는 진탕 속에 빠졌을 때조차 주변을 아름답게 하는 능력이 있었다.

바흐의 말년은 대부분 까탈스럽고 교조적이라는 평으로 가득했다. 바흐의 작품 중 다수는 빠르게 대중에게서 잊혔으나, 안목을 갖춘 소수는 그를 기억했다. 또한 그에 대한 악평에도 불구하고, 그가 고전 음악에 남긴 영향은 분명하다. 예를 들어 모차르트는 빈의 고트프리트 반 스위텐 남작^{Baron Gottfried van} ^{Swieten, 1733-1803}의 저택에서 열리던 일요 연주회에 참여하며 바흐를 알게 되었다. 스위텐 남작은 1770년부터 주독일 오스트리아 대사였는데, 바흐의 제자였던 요한 키른베르거^{Johann Kirnberger}와 함께 음악을 공부하고 있었다. 스위텐 남작은 〈음악의 헌정〉을 흥얼거리기도 했는데 이는 그가 바흐가 아들인 카를 필리프 에마누엘보다 위대한 음악가라 했던 프리드리히 대왕의 일화 이전부터 바흐가 남긴 업적을 인지하고 있었다는 증거이다. 스위텐 남작이 1778년 빈으로 복귀했을 때 그는 저명한 음악 전문가가 되어 있었다.

1782년, 모차르트는 스위텐 남작을 통해 헨델과 바흐의 음악을 습득했고 정교한 푸가에 빠르게 빠지게 된다(아내 콘스탄츠^{Constanze}도 그러했다). 이를 기점으로 모차르트의 작곡 스타일은 크게 변화한다. 이후 탄생한 모차르트의 작품을 살펴보면 그가 라이프치히에 있을 때 작곡한 〈지그 G장조, K. 574 ^{Little} ^{Gigue, K. 574}〉에서는 마치 듀크 엘링턴^{Duke Ellington}의 작품처럼 감정이 요란하게 격동한다. 한편 〈교향곡 K. 511 '주피터'^{Jupiter Symphony, K. 551}〉라는 걸작의 피날레 부분에서는 여러 주제가 푸가 형식으로 제시되는데 조지 그로브 경^{George Grove}의 백과사전에서는 '모차르트는 누구와도 비교할 수 없는 경지에 이른 자신의 지식과 힘을 모두 쏟아 넣어…(중략)…음악을 배우는 즐거움을 선사했다. 가히 최고의 결과물을 내놓았다'라고 평했다.

19세기 작곡가 펠릭스 멘델스존^{Felix Mendelssohn, 1809-1847}의 노력으로 바흐는 재조명되었고 이전보다 더 큰 인기를 누리게 되었다. 멘델스존은 유년기에 모차르트가 손으로 쓴 악보를 얼핏 보고도 연주를 하고, 베토벤이 얼기설기 휘갈겨 알아볼 수 없는 악보 역시 연주하여 괴테를 놀라게 한 일화가 있다. 멘델스존은 당연하다시피 거장²¹으로 자라났는데, 이 멘델스존이 바흐에 대한 존경

21 그가 16세에 작곡한 〈8중주(Octet)〉는 아직도 부정할 수 없는 걸작으로 남아있다.

을 표한 일화는 끝도 없다. 로베르트 슈만^{Robert Schumann}이 커다란 망원경이 있다는 얘기를 하며 태양에 사는 사람들이 그 망원경으로 지구를 들여다보면 우리를 보고 '치즈 위의 벌레'라 할 것이라 말한다. 이에 멘델스존은 '그렇겠지. 그래도 〈평균율 클라비어곡집〉은 그들 귀에도 명곡일걸'이라 답했다고 한다.

멘델스존의 이모할머니이자 바흐의 장남 빌헬름 프리드만의 하프시코드 스승이며 카를 필리프 에마누엘과 같이 일을 하기도 한 사라 레비^{Sara Levy, 1761~1854}는 성악 아카데미^{Singakademie}라는 합창단에 가입한다. 성악 아카데미는 훗날 바흐의 중요 작품 중 하나인 〈미사 B단조^{Mass in B Minor, BWV 232}〉를 발견하는 업적을 세운 음악 교사 카를 프리드리히 젤터^{Carl Friedrich Zelter, 1758~1832}가 이끌고 있었다. 젤터는 멘델스존과 그의 누나 파니 멘델스존^{Fanny Mendelssohn}에게 음악을 가르치기도 한다. 멘델스존 가문과 바흐 가문은 다른 방향에서도 깊게 연관이 되었다. 멘델스존의 외할머니 벨라 살로몬^{Bella Salomon}은 멘델스존에게 바흐의 걸작 〈마태오 수난곡〉의 악보 한 부를 선물해주기도 했는데, 이 곡은 그에게 깨달음의 계기가 되었다.

멘델스존이 스무 살이 되던 1829년, 그는 〈마태오 수난곡〉을 무대에 올렸는데, 이를 기점으로 바흐의 인기가 되살아났고, 그는 19세기 전반을 지배하게 되었다. 더불어 훗날 그는 바흐의 오르간 작품을 모아서 작품집을 만들기도 한다. 바흐의 건반악기 작품은 20세기에 저명한 하프시코드 연주자 반다 란도프스카^{Wanda Landowska}와 피아니스트 로잘린 투렉^{Rosalyn Tureck}이 바흐의 작품을 자신의 무기로 삼으며 20세기에 다시금 날개를 펼친다.

오늘날에 바흐의 작품은 현대식 악기와 전통 악기, 전자 악기(모그^{Moog} 신시사이저로 녹음하여 역사상 가장 많은 판매고를 기록한 클래식 음반인 웬디(개명 전 이름은 월터[22]) 카를로스의 〈스위치드 온 바흐^{Switched-On Bach}〉가 대표적인 예시다)를 비롯해 바흐는 상상도 하지 못했을 다양한 악기의 조합으로 연주가 되고 있다. 1955년 캐나다 출신의 피아니스트 글렌 굴드^{Glenn Gould}는 당시까지는 잘 알려지지 않았던 〈골드베르크 변주곡〉을 과거의 소박한 느낌에서 벗어나 매혹적이고 극적이며 휘황찬란한 느낌으로 재해석하며 음악계를 뒤흔들었다. 이후 〈골드베르크 변주곡〉은 소수 전문가만 아는 곡에서 대중적으로

22 역주 성전환 후 개명했다.

사랑받는 바흐의 레퍼토리 중 하나가 되었고 지금까지도 음반과 콘서트 프로그램에 이름을 올리고 있다. 심지어는 상상치도 못한 기타나 하모니카, 현악 3중주, '프리페어드 피아노Prepared Piano' 버전으로도 연주가 되었다. 프리페어드 피아노란 피아노의 현 위에 나사나 못 등 다양한 물체를 올려놓아 피아노의 감미로운 공명음을 타악기 같은 소리로 바꿔 놓는 방식을 말한다.

그가 죽음을 맞던 해에도 바흐는 예술의 창조자이자 그가 자신을 희생하며 지켜온 음악적 가치를 위해 싸우는 전사였다. 말년까지도 바흐의 성격은 완고했는데, 그는 음악보다 라틴어 교육을 중시했던 프라이부르크의 목사 요한 고틀립 비더만Johann Gottlieb Biedermann의 귀가 '똥덩어리Dreckohr'라며 비난했다. '똥덩어리'라는 표현이 낳은 여파는 거대해서 요한 마테존은 '너무나 저열하고 역겨워서 카펠마이스터가 입에 담을 말은 아니다. 또한 목사를 지칭하기에는 더더욱 적합하지 않다'라며 거세게 비난했다. 다시금 바흐의 성미가 드러난 것이다. 그러나 바흐는 자신에게 가장 소중한 가치를 지키기 위해 거친 표현도 삼가지 않았을 뿐이다. 그리고 여전히 바흐는 자신이 지키고자 했던 음악의 가치를 대표하는 인물로 남아있다. 모차르트가 카를 필리프 에마누엘을 두고 했던 말을 조금 고쳐서 말하자면, 여러 방면에서 바흐는 우리 모두의 아버지이다.

CHAPTER
05

쇼맨십
The Show-offs

· · ·

연애에서 서툴러도 진심이 담긴 것과,
진심이 아니어도 능수능란한 것 모두 나름대로 장점이 있다.
하지만 진정 원하는 건 진심과 능수능란함 모두이다.

_ 존 바스 John Barth

관객의(특히 여성의) 호응을 이끌어내는 프란츠 리스트^{Franz Liszt}의 모습을 담은 19세기 그림

바흐 가문은 거장^{Virtuoso}이라는 표현에 걸맞은 음악가들을 세상에 내놓았다. 그리고 낭만주의 시대에 접어들며 화려한 테크닉으로 뭇 관객을 황홀경에 빠뜨린 바이올린 연주자 니콜로 파가니니^{Niccolò Paganini}와 피아니스트 프란츠 리스트^{Franz Liszt}가 등장했다. 파가니니와 리스트는 입이 떡 벌어지는 연주 기술로 관객을 놀라게 했고, 그 덕에 이들의 연주는 초자연적인 것으로 여겨지기도 했다. 바흐가 추구하던 음악의 순수성과 음악 앞에서의 겸손함, 음조를 정확한 위치에 배치하려는 노력 모두 훗날 찾아올 혁명적 변화 속 대중의 관심을 즐기던 음악가들과 정반대되는 특징이었다. 이들에게는 자신이 세상의 중심이었고, 이들은 위험도 기꺼이 무릅썼으며, 청중의 귀를 현혹했다. 또한 자신이 지닌 신체적 능력을 십분 활용해 청중의 눈과 귀를 사로잡았다.

'거장, Virtuoso'이라는 표현은 이탈리아어 virtù(주도권 또는 힘이라는 뜻)를 어원으로 하는데, 처음에는 연주자에게는 사용되지 않았고 이론적으로 뛰어난 악곡을 선보인 작곡가에게 주어지는 칭호였다. 조스캥 데프레가 동일한 멜로디를 세 개로 나누어 서로 다른 속도로 진행되도록 한 것처럼 악곡의 구

성이 굉장히 세밀했을 때 이 호칭이 주어졌다. 실제로 작곡가 요한 쿠나우는 '거장 연주자'는 지적 능력이 아니라 신체적 능력을 사용할 뿐이므로 별로 대단할 것도 없다는 평을 남기기도 했다.

반면 조스캥이 보였던 압도적 지적 능력은 놀라움이 아니라 의심의 대상이 되기도 했다. 다성음악Polyphony은 여러 멜로디를 복잡하게 병치하여 퍼즐 조각처럼 외따로 노는 것 같던 성부가 종국에는 하나로 합쳐지는 작곡 방식이다. 워낙 복잡한 작곡 방식이기에 일부에서는 다성음악을 신이나 악마와 결부되던 '현자의 돌'과 연결해 생각하기도 했다.

자신의 음악적 능력을 드러내는 것에 대한 부정적 시각은 19세기에도 만연했다. 바흐와 동일한 시대를 살아가던 음악가들은 모두 자신의 작품이 후원가나 성령의 도움으로 만들어질 수 있었다며 스포트라이트 밖으로 물러섰다. 그러나 낭만주의 시대가 도래하며 음악에서 자신을 드러내는 것이 자연스러운 시대, 즉 슈퍼스타의 시대가 열리게 된다. 쇼맨십의 시대가 당도한 것이었다.

파가니니1782-1840가 대표적인 인물이었다. 그가 무대에서 보였던 모습은 거의 모든 관객이 파가니니가 귀신 들렸다고 말할 정도였다. 파가니니는 빈에서의 콘서트를 회상하며 '〈마녀들의 춤Le streghe〉'이라는 변주곡을 연주하고 있었는데 무언가 일어났던 것 같다. 얼굴이 파리하고 분위기는 침울한데 눈에서는 빛이 나던…(중략)…한 남자가 내가 누군가의 도움을 받아 연주를 했다고 했다. 멀리서 연주를 봤는데 내 팔꿈치에 악마가 내려앉아서 내 팔을 잡아당겨 활을 켜게 하고 있다고 했다'라고 말한다. 파가니니의 팔에서 악마를 보았다는 이야기는 당시 유명했는데, 파가니니의 외모가 다른 세계에서 온 것처럼 특이했던 것도 여기에 한 몫을 했을 것이다. 작곡가 엑토르 베를리오즈Hector Berlioz는 파가니니를 '긴 머리에 눈빛은 날카롭고 괴이하게 화가 난 듯한 표정을 하고 있다' 묘사했다. 그 외에도 많은 이가 파가니니의 외모에서 기괴함을 느꼈던 것 같다. 〈프랑켄슈타인Frankenstein〉의 작가 메리 셸리Mary Shelley는 파가니니의 모습에 한동안 두려움에 떨었다고 고백하기도 했다.

파가니니의 콘서트를 관람했던 한 영국인 비평가는 자신의 눈을 믿을 수 없었다고, '오케스트라에서 흡혈귀를 보는 것이 흔한 일은 아닐 것이다'라 기록하기도 했다. 이렇듯 다른 이들을 놀라게 했던 파가니니의 외모는 그의 주치의에 따르면 '체형이 원체 마른 데다가 발치를 한 탓에 볼이 수척하여 광대

뼈가 더 도드라져 보였'기 때문이다. 이로 인해 파가니니는 원래보다 더 나이 들어 보였다. 나아가 '머리는 큰데 목은 길고 가늘어서 길쭉한 팔다리와 비율이 맞지 않아 보인다. 왼쪽 어깨는 오른쪽보다 1인치(약 2.5 센티미터) 정도 위로 솟아 있다'는 묘사도 있다.

헤트 크라이스트가 그린 파가니니의 초상

그러나 파가니니의 외모보다 더 큰 인상을 남겼던 것은 그가 무대에서 보인 엄청난 퍼포먼스였다. 사실 그중 일부는 눈속임이기도 했다. 예를 들면 고의로 바이올린 줄을 끊고(당시에는 현악기를 장선[1]으로 만들었기에 쉽게 끊을

1 역주 동물의 창자로 만드는 선

수 있었다) 음 하나도 놓치지 않고 연주를 이어 나갔다. 사전에 끊어진 현을 사용하지 않는 운지법을 연습했기에 가능했던 일이었다. 하지만 현장에서 이를 목격한 관객들은 비현실적인 일이 일어나고 있다고 생각했다.

파가니니가 〈바이올린 협주곡 1번Violin Concerto no. 1〉을 연주할 때 관객들은 그가 선보인 화려한 연주에 감탄했다. 특히나 더블 스톱[2]과 하모닉스가 놀라움의 대상이었다. 파가니니는 오케스트라 파트는 내림E음E-flat에, 솔로 바이올린은 D음에 배치했는데, 바이올린은 조율할 때 반음 높일 것을 지시했다. 이렇게 바이올린의 조율법을 다르게 하여 3악장 도입부에서 솔로 바이올린이 하강하는 음계를 활과 피치카토pizzicato(손가락으로 현을 뜯는 주법)로 동시에 연주할 수 있게 되었다[3].

QR 01
파가니니 〈바이올린 협주곡 1번〉, 힐러리 한Hilary Hahn 연주

파가니니는 다른 면에서도 충격을 주는 인물이었다. 전기 작가인 프랑수와요셉 페티스François-Joseph Fétis는 '그가 받았던 도덕 교육은 철저하게 무시당했다'라고 적었다. 파가니니는 과도한 여성 편력과 도박 중독, 살인 등의 혐의를 받았다. 일각에서는 파가니니의 재능은 감옥에 있는 동안 연습을 했기 때문이라는 말도 있었다. 이러한 소문은 파가니니가 1815년 자신을 납치했다고 주장한 안젤리나 카바나Angelina Cavana의 입에서 시작되었다. 훗날 파가니니의 전기를 작성한 게릴딘 드 쿠르시Geraldine De Courcy의 표현을 빌리자면 카바나의 아버지는 '땡전 한 푼 없던 직공'이었고 이후 파가니니에게 불리한 증언을 한다. 수년 뒤 파가니니에 대한 또 다른 혐의가 제기된다. 파가니니가 수 차례에 걸쳐 보석금을 내주고 감옥에서 꺼내 줬던 존 왓슨John Watson이라는 사람이 주장하기로는, 파가니니가 자신의 딸 샬롯Charlotte에게 수작을 부렸다는 것이었다.

그러나 파가니니가 뿜어내는 빛은 이런 소문으로 가릴 수 있는 것이 아니었다. 성악가 안토니아 비안키Antonia Bianchi에 대해 드 쿠르시는 '길들여지지 않은 성미를 지닌 열정적인 인물이었다. 한 번 질투하면 용서를 할 줄 몰랐다'라고

2 동시에 하나 이상의 현을 찰현하는 연주법

3 일반적으로 조율한 경우에는 불가능한데 3악장의 도입부는 개방현, 즉 현을 누르지 않은 상태에서만 연주할 수 있기 때문이다.

기록했는데, 비안키는 1825년 파가니니의 아들 아킬레^{Achille}를 낳았다. 아마도 파가니니가 겪었던 여러 사건들이 그의 작품 속에 감정적인 깊이를 더하여 청중의 이입을 이끌었을 수도 있을 것이다. 이탈리아의 루카^{Lucca}에서 파가니니는 두 개의 현만으로 바이올린을 켠다. 이때의 상황을 파가니니는 다음과 같이 기록했다. '현 하나는 젊은 여성의 감정을 표현하기 위해, 다른 하나는 사랑에 빠진 사람의 격정을 표현하기 위해 사용했다. 부드럽게 사랑을 속삭이다가 질투에 휩싸여 몰아붙이는 대화를 표현하고자 했다…(중략)…엘리자^{Eliza} 여대공[4]께서는 찬사를 아끼지 않으시고 황공하기 그지없게도 이렇게 말씀하셨다. '그대는 불가능한 것을 해냈소. 그대의 재능이라면 현 하나로만 연주를 하는 것도 가능하지 않겠소?' 나는 시도하겠노라 약속드렸다…(중략)…이때부터 G현에 대한 나의 애착이 시작되었다'.

그러나 파가니니가 지녔던 약점, 특히나 자기중심적인 성정은 그의 연주에도 반영되었다. 페티스는 그의 연주를 지켜보고 '파가니니의 연주에는 충만함과 우아함이 있다. 그러나 표현에서의 세심함은 모자라다' 표현했다. 불꽃놀이처럼 아드레날린이 뿜어져 나오는 장관과 달리 결국 음악은 단순한 볼거리가 아니었으니 페티스의 말에도 일리가 있다. 그러나 파가니니의 화려한 연주는 후세대에 영감을 주었고, 많은 이들이 그를 따라 했다. 그 결과 쇼맨십을 선보이는 표현주의가 절정을 이뤘고, 관객몰이의 중요한 포인트가 됐다.

파가니니 이전에도 대중적으로 인기를 얻던 음악가들이 있었으나, 누구도 파가니니의 악명에는 미치지 못했다. 피아니스트 무치오 클레멘티^{Muzio Clementi, 1752-1832}와 모차르트가 그나마 가장 근접했다. 1781년 이 둘은 신성로마제국의 황제 요제프^{Joseph}의 초대로 빈의 궁정에서 열린 음악 대결에 참가해 막상막하의 승부를 펼쳤다. 요제프 황제는 승부를 겨루기 위해 다시 궁정에 방문해줄 것을 요청했는데, 클레멘티와 모차르트 모두 이후에 펼쳐질 일에 대해서는 까맣게 모르고 있었다. 이들이 다시 황제를 찾아갔을 때, 요제프 황제는 자신의 며느리 마리아 루이사^{Maria Luisa} 대공비가 고른 주제로 돌아가며 즉석 연주할 것을 요청했다. 모차르트는 피아노가 '조율도 되어 있지 않고, 건반 세 개는 끼어

4 역주 엘리자 보나파르트. 나폴레옹의 딸로 루카 등 이탈리아의 여러 도시 국가를 영지로 받았다.

서 움직이지도 않는다'며 항의했으나 황제는 손짓 한 번으로 불만을 잠재웠다. 결국 클레멘티와 모차르트는 모두 최선을 다하여 연주하는 수밖에 없었다. 클레멘티는 화음을 이루는 음계와 빠르게 반복되는 음조, 불연속적인 옥타브 진행(몇 개의 음을 다른 옥타브에서 연주하는 것) 등을 포함한 즉석 연주를 선보였다. 연주 대결에 대한 승부욕으로 클레멘티는 자신의 상상력과 기량을 극한으로 끌어올려 자신이 보여줄 수 있는 모든 것을 선보였다.

그러나 모차르트의 기교는 한 차원 높은 것이었다. 모차르트의 기교는 시인 프리드리히 슐레겔Friedrich Schlegel이 1798년 정의한 '낭만주의'의 특질을 갖추고 있었다. 슐레겔은 낭만주의 작품은 시상을 날개로 삼아 자유롭게 날아야 하고, 위트를 갖추어야 하며, 삶의 모든 양상을 포용해야 한다고 적었다. 클레멘티와의 대결 이후 모차르트는 클레멘티의 멜로디 연주가 좋았다고 칭찬하지만, 이후 아버지에게 보낸 편지에서는 '개성이나 감정은 반 푼어치도 느껴지지 않았다'라고 혹평했다. 모차르트는 클레멘티를 '이탈리아 사람이 모두 그렇듯 기계장치나…(중략)…돌팔이였다'고 적었다. 반면 클레멘티는 모차르트에 대해 아주 호의적으로 기록했다. '여태껏 나는 그렇게 진심을 담아서 우아하게 연주할 수 있는 사람이 있는 줄 몰랐다'. 그러나 요제프 황제는 둘의 대결을 무승부라 선언한다.

불 같은 성미를 지녔던 베토벤은 다니엘 슈타이벨트Daniel Steibelt, 1765-1823와 1800년 승부를 벌여 승리했다. 슈타이벨트는 트레몰로[5]로 건반에서 폭풍을 묘사하는 것으로 유명했다. 슈타이벨트가 먼저 악보를 한쪽으로 휘날리며 멋지게 연주를 마무리했다. 베토벤은 자신의 차례가 되자 덤덤하게 슈타이벨트가 떨어뜨린 악보를 집어 들고 뒤집어서 펼쳐 놓은 뒤 슈타이벨트의 주제를 기반으로 변주곡을 즉석에서 연주해냈다. 슈타이벨트에게 이는 큰 망신이었고, 그는 황급히 자리를 뜬다. 그리고 베토벤이 살아있는 동안에는 다시는 빈으로 돌아오지 않겠노라 맹세한다.

초인적인 업적을 기록한 파가니니라는 거인을 무찌르는 일은 음악계에서 하나의 도전과제가 되었고, 이는 파가니니를 뛰어넘고자 하는 야망을 가졌던 한 명의 피아니스트에게도 마찬가지였다. 바로 프란츠 리스트[1811-1886]인데, 19

5 한 옥타브 차이가 나는 같은 음을 손목의 움직임으로 번갈아 연주하는 기법

살이던 1831년, 파가니니의 파리 데뷔 무대를 관람하고는 파가니니에 견줄 수 있는 음악가가 되리라 마음먹는다. 이후 그는 카를 체르니가 재능이 있다고 평가했던 '파리하고 여린' 소년에서 음악가이자 시인인 하인리히 하이네Heinrich Heine가 '아틸라6, 신의 재앙'이라고 불리는 거물로 변모한다.

리스트는 '놀라운 사람이고, 바이올리니스트이며, 예술가이다'라 파가니니를 기록한다. 또한 '주여! 현 네 개에 얼마만큼의 고통과 슬픔, 사무침이 담겨 있는 것입니까!'라고 덧붙이기도 한다. 파가니니의 연주를 본 이후로 리스트에게 있어 '거장은 기존의 음악을 초월한 인물이 아니라 음악에 내재된 불가분의 요소'로 자리매김하게 된다.

리스트와 모차르트, 베토벤이 달성한 업적 중 다수는 피아노의 획기적인 발전 덕이었다. 피아노의 특징 중 하나는 연주자가 손가락에 주는 힘으로 소리의 크기를 조절할 수 있다는 것이다. 피아노의 등장으로 건반 악기는 음악에 포함된 감정의 뉘앙스를 전달할 수 있게 되었다. 으르렁거리는 소리나 속삭임, 환호성이나 한숨과 같이 다양한 소리를 묘사할 수 있게 된 것이다. 또한 피아노의 지속적인 개량으로 피아노가 표현할 수 있는 소리의 범위와 연주자의 의도를 표현할 수 있는 능력 역시 발전7했다. 19세기에는 피아노 광풍이 불어 중산층 가구라면 피아노가 집에 꼭 한 대씩은 있을 정도가 되었다. 그리고 리스트와 같은 음악가는 피아노가 가진 잠재력을 최대한 끌어내서 사용했다.

리스트의 제자였던 발레리 브와시에$^{Valérie\ Boissier}$의 어머니 카롤린은 리스트가 선보인 피아노 연주의 핵심을 다음과 같이 묘사한다. '폭풍처럼 휘몰아치는 장면이 있기 전에는 항상 부드러운 침묵과 우아하고 감정을 끌어내는 구슬픔이 있다. 관객은 더 이상 피아노 연주를 듣는 것이 아니라 휘몰아치는 바람 소리와 기도하는 소리, 승리의 함성, 기쁨에 도취되어 외치는 소리, 절망하는 이의 가슴 찢어지는 비탄을 듣게 된다'. 청중을 매료하는 것이 목적이었던 리스트는 음악 이외의 요소를 활용하기도 했다. 예를 들면 무대에 녹색 장갑을 끼고 올랐다가 연주가 끝나면 매번 장갑을 벗어 땅바닥에 집어 던지는 것이다.

6 역주 5세기 훈족의 왕으로 유럽 전역을 전란의 소용돌이로 몰아넣은 인물

7 아주 작은 피아노라고 할 수 있는 클라비코드—Clavichord, 탁자 위에 올릴 수 있을 정도의 크기로 만들어진 사각형의 악기로 건반을 누르면 건반에 연결된 레버가 철로 된 '탄젠트'라는 장치를 움직여 악기 안의 줄을 때리는 방식으로 소리를 냈다— 역시 소리의 크기를 조절할 수 있었으나 소리의 크기에 한계가 있어서 연주 목적으로는 그다지 쓸모가 없었다.

그러면 객석의 여성들은 장갑을 줍기 위해 달려들었고 어쩔 때는 아수라장 속에 장갑이 갈기갈기 찢기기도 했다.

피아니스트 샤를 할레Charles Hallé의 묘사에 따르면 피아노 앞에서 리스트는 '쉴 틈 없이 움직였다. 발을 구르기도 하고, 팔을 휘젓기도 하면서 계속 움직'였다. 비슷한 모습을 우리는 피아니스트 랑랑Lang Lang과 레너드 번스타인Leonard Bernstein에게서 찾아볼 수 있다. 그러나 피아노 앞에서 끊임없이 움직이는 피아니스트는 리스트 이후에 장르를 가리지 않고 흔히 보이게 된 광경이다. 작가 유도라 웰티Eudora Welty는 저서 〈파워하우스Powerhouse〉에서 재즈 음악가 패츠 월러Fats Waller, 1904-1943를 기리며 그는 '끊임없이 움직이던 사람'이라 표현하기도 한다.

이에 더하여 리스트는 피아노를 한 줌 불쏘시개로 바꿔 놓기도 했다. 클라라 슈만Clara Schumann의 아버지이자 피아노 교사인 프리드리히 비크Friedrich Wieck는 1838년 리스트의 공연을 관람하고 이렇게 기록한다. 〈환상곡〉을 콘라드 그라프Conrad Graf8 피아노로 연주하다가 베이스 현 두 개를 끊어먹었다. 그러자 직접 호두나무로 만든 두 번째 콘라드 그라프를 구석에서 가져오더니 〈에튀드Etude〉를 연주했다. 또다시 베이스 현 두 개를 끊어먹고는 객석에 큰 소리로 연주가 마음에 들지 않았으니 다시 (다른 피아노로) 연주하겠다고 알렸다. 장갑과 행커치프를 거칠게 바닥에 내동댕이치고는 연주를 시작했다[9]. 하인리히 하이네는 리스트의 광적인 인기를 묘사하고자 '리스토마니아Lisztomania'라는 단어를 만들어 내기도 한다. 그는 '이전에 독일 지역, 특히 베를린에서 리스트가 모습을 보이자마자 비명에 가까운 환호성이 나오는 것을 보았다. 그때는 그냥 어깨를 으쓱하고 말았는데…(중략)…리스트가 얼굴만 비추었는데 그런 광적인 반응이라니! 나오라고 재촉하는 박수 소리는 또 얼마나 큰지…(중략)…다들 미친 것이 분명하다'고 기록했다.

'짐이 곧 국가'라는 말을 남긴 루이 14세Louis XIV처럼 리스트는 자신의 리사이틀[10]을 '피아노의 독백monologues pianistiques'이라 불렀고 자신만만하게 '콘서트가 곧 나다Le concert, c'est moi'라 선언했다. 그러나 리스트의 이러한 자신만만함은 과장된

8 역주 오스트리아 출신 피아노 제작자로 자신의 이름을 따서 피아노를 만들었다.

9 피아노의 현을 끊는 것은 의도된 상지로, 1960년대에 무대 위에서 기타를 부수었던 록 뮤지션 피트 타운젠드(Pete Townshend)나 지미 헨드릭스(Jimi Hendrix)가 재현한다.

10 역주 본래는 성경 낭독이라는 뜻이나 리스트는 독주회라는 의미로 사용했다.

것이 아니었다. 실제로 피아니스트 이그나츠 모셸레스Ignaz Moscheles, 1794-1870는 자신의 '피아노 고전작품 연주회Classical Piano Soirées'에서 리스트가 고안한 리사이틀을 연주회에 참여가 가능한 형식 중 하나로 인정[11]했다. 체코 출신 피아니스트 얀 라디슬라브 두세크Jan Ladislav Dussek, 1760-1812도 자신의 옆모습을 보여주기 위해서 객석을 측면에 두고 연주하고는 했다. 그러나 관객의 피를 끓게 하는 장관을 연출하는 데 있어서는 리스트를 따라올 자가 없었다. 파가니니와 마찬가지로 리스트의 사생활 역시 그의 유명세에 한몫했다.

리스트의 연인들은 리스트 못지 않은 악명을 자랑했다. 시가를 피우는 공주라는 별명을 가진 카롤리네 추 자인비트겐슈타인Carolyne zu Sayn-Wittgenstein, 스스로를 '20피트(약 6미터)의 용암으로 둘러 쌓인 6인치(약 15센티미터)의 눈'이라 묘사했던 마리 다구Marie d'Agoult, 하이네가 '수많은 남성이 묻힌 인간 팡테옹[12]'이라 묘사한 마리 폰 무카노프 백작부인Countess Marie von Mouchanoff, 독이 묻은 단검과 권총으로 리스트를 위협하고 교황에게 그에 대한 추문이 담긴 편지를 보낸 올가 야니나 백작부인Countess Olga Janina이 그들이다.

그러나 리스트에게는 이런 일화와는 상반되는 독실한 면도 있었다. 리스트는 사소한 종교적 의례도 지켰고 수도원장Abbé이라는 직함을 죽는 날까지 유지했다. 뉴욕에 위치한 메트로폴리탄 미술관Metropolitan Museum of Art에는 이탈리아의 빌라 데스테Villa d'Este에서 리스트가 사용했던 피아노가 소장되어 있다. 이 피아노에는 리스트가 어떤 사람인지 짐작할 수 있게 해주는 두 가지 흔적이 있는데 바로 묵주와 코냑 얼룩이다. 묵주와 코냑, 리스트의 단면을 이토록 잘 보여주는 흔적이 있을까?

리스트는 한 마디로 인간이었다. 인간이라면 지니고 있는 흔들림과 취약함이 그에게도 있었다. 그리고 리스트가 보여준 예술 정신은 바로 이 인간성에서 비롯되었다. 리스트는 악보 없이 기억력만으로 리사이틀을 연주하고 레퍼토리 전체를 연주할 수 있었지만 그는 단순한 연주 기계 이상이었다. 쇼팽의 〈폴로네이즈 내림A장조 작품번호 53Polonaise in A-flat Major, op. 53〉을 연주하던 학생에게 리스트는 '얼마나 빠르게 연주할 수 있는지 보여 줄 것이 아니라, 적게

11 기존의 연주회에는 다양한 장르를 여러 음악가가 연주하는 것이 관례였다.

12 역주 프랑스의 국립묘지

진격하기 전에 한 점으로 모이는 폴란드 기병대의 말발굽 소리를 들려주어야 한다'고 조언한다. 피아니스트 아서 프리드헤임^{Arthur Friedheim}이 리스트의 〈초절 기교 연습곡^{Transcendental Études}〉 중 하나인 '밤의 선율^{Harmonies du soir}'을 연습하고 있을 때, 리스트는 프리드헤임을 창가로 불렀다. 창밖에는 이탈리아의 산맥 너머로 늦가을의 땅거미가 지고 있었다. 리스트는 '저걸 연주해보게. 저 모습이 당신의 '저녁의 선율'이 되어야 하네'라 했다. 리스트의 이 말은 낭만주의적 감성에 대한 슐레겔의 설명과 유사하다. 바로 삶의 모든 양상을 포용하는 것이다. 리스트는 '개성을 숭배'하는 것이 '무색무취를 숭배'하는 것보다 낫다 주장했고, 예술가의 기반이자 가장 기초가 되어야 하는 것은 '더 나은 인간이 되는 것'이라 주장했다. 아마도 이것이 다른 무엇보다 리스트의 음악이 우리에게 감동을 주는 이유일지도 모른다.

1842년 리스트의 리사이틀을 관람했던 한스 크리스티안 안데르센^{Hans Christian Andersen}은 리스트의 모습을 이렇게 기록한다. '리스트에 대한 첫인상은 창백한 얼굴에서 뿜어져 나오는 강렬한 열정이다. 그래서 피아노에서 소리가 뿜어져 나올 때, 소리가 피와 영혼에서 나오는 듯 건반 위로 손가락을 뻗치고 있는 악마의 모습을 보았다…(중략)…피가 계속 뿜어졌고 정신은 덜그럭거렸다. 그러나 연주가 계속되자 내가 보았던 악마는 사라졌다. 대신 고결하고 맑게 연주를 하고 있는 파리한 얼굴을 보았다. 움직일 때마다 눈에서는 신성한 빛이 보였다. 그리고 신도의 눈에 성령이 그러하듯 그가 아름답게 보였다'.

이러한 리스트의 여러 단면은 리스트의 연주에서도 찾아볼 수 있었다. 1837년 베토벤의 10주기가 되던 날 작가 에르네스트 르구베^{Ernest Legouvé}의 살롱에 베토벤의 친구들이 모였다. 리스트와 엑토르 베를리오즈도 그 자리에 있었다. 리스트는 피아노 의자에 앉았다. 촛불 하나가 방을 밝히고 있었는데, 초가 갑자기 꺼졌다. 어둠 속에서 리스트가 '베토벤의 〈올림 C단조 소나타^{Sonata in C-sharp Minor13}〉 속 구슬프고 심금을 울리는 아다지오^{Adagio}를 연주하기 시작했다. 방 안의 모두는 쥐 죽은 듯 그 자리에 멈춰 섰고, 아무도 꼼짝하지 않았다…(중략)…나는 안락의자에 파묻히듯 주저앉았고, 머리 위로 숨죽여 흐느끼는 소리가 들렸다. 베를리오즈가 우는 소리였다'고 르구베는 기록했다.

13 〈월광 소나타〉라는 이름으로도 불린다.

그가 날개 달린 손가락으로 전해주는 감정의 격류는 19세기에 이르러 공연의 품질이 문제가 되었을 때도 여전히 생동감이 넘쳤다. 리스트에게 거장은 예술 작품의 온전성을 유지해야 하는 의무를 지닌 사람이었다. '이를(온전성을) 우습게 보고 장난치는 이가 있다면 자신의 명예를 걷어차는 것이다. 거장이란 예술적 아이디어의 중개인'이라고 그는 말했다. 리스트를 제외한 많은 음악가에게는 이러한 신념이 부족했다. 특히 이들이 돈이 넘쳐나는 나라로 여겼던 미국에서 공연을 할 때는 연주의 품질에 크게 개의치 않았다.

미국에는 돈이 썩어 난다는 생각이 팽배했을 때, 유럽인들은 대놓고 돈을 쓸어 담기 위해 미국으로 향했다. 거대한 악기를 가지고 유랑하며 〈컬럼비아 만세^{Hail, Columbia}〉나 〈양키 두들^{Yankee Doodle}〉과 같은 변주곡을 연주했던 피아니스트 레오폴트 드 마이어^{Leopold de Meyer}와 앙리 헤르츠^{Henry Herz}가 그들 중 하나였다. '드 마이어는 피아노를 부술 수 있겠지만 헤르츠는 마음을 갈기갈기 찢어 놓을 수 있다'는 얘기도 있었다. 그들은 다양한 콘서트를 열었는데 헤르츠의 '몬스터 콘서트^{monster concert}'에는 피아노 네 대¹⁴가 동원되기도 하고, '촛불 천 개의 콘서트^{Thousand Candles Concert}'에서 초의 개수가 998개라서 비판을 받은 일도 있었다. 어쨌든 헤르츠는 〈오! 수재나^{Oh! Susanna}〉를 각색한 작품으로 골드러시 시기 캘리포니아에서 공연을 하며 성공을 거두었다.

그 외에도 안톤 루빈슈타인^{Anton Rubinstein, 1829-1894}은 휘몰아치는 감정과 의도적으로 몰래 음 하나를 틀리는 연주로 객석을 화들짝 놀라게 했다¹⁵. 이그나치 얀 페데레프스키^{Ignacy Jan Paderewsky, 1860-1941}는 카리스마가 넘치는 장발의 피아니스트였는데, 제임스 허네커^{James Huneker}가 주간지 〈뮤지컬 쿠리어^{Musical Courier}〉에서 '패디매니아^{Paddymania}'라 부를 만큼 대단한 인기를 끌었다. 스타인웨이앤드선스^{Steinway & Sons16}의 콘서트 및 예술인 담당 부서장이던 찰스 F. 트렛바^{Charles F. Tretbar}는 페데레프스키의 미주 공연을 기획한다. 1891년 시작하는 투어였고 선지급액은 3만 달러에 총 80회 공연하는 것으로 예정되어 있었다. 그러나 관객의 호평이 잇따르자 공연 횟수는 급격히 늘었다. 결국 페데레프스키는 총 9만 5

14 후원자 중 하나는 넉 대를 한 번에 사용하지 않는다는 불평을 제기하기도 했다.

15 콘서트를 통틀어 완벽하게 연주를 하고 있을 때 음 하나가 틀리자 피아니스트 모리츠 로젠탈(Moriz Rosenthal)은 '루빈슈타인 그 양반이 악보를 잘못 봤나 보구먼'하는 감상을 남기기도 했다.

16 역주 피아노 제조사

천 달러의 수익을 거두는데, 고생에 비해 박한 보상이었다. 페데레프스키처럼 빡빡한 일정을 소화할 수 있는 연주자가 없다는 것을 보여주듯, 이후 다른 공연을 기획하며 로젠탈은 '그 사람이 실력이야 좋겠죠. 근데 페데레프스키는 아니지 않습니까'라는 말을 남기기도 한다.

그러나 페데레프스키의 투어 역시도 문제로 점철되어 있었다. 숙소가 특히나 끔찍했는데, 바퀴벌레는 차치하고서라도 호텔에 들끓는 쥐 때문에 연주자가 숙소에서 도저히 연습을 할 수 없을 정도였다. 또한 117일의 투어 기간 동안 107회 공연을 하는 빡빡한 일정도 당연히 문제가 되었다. 그중에서도 최악은 투어의 끝 무렵인 1893년 5월, 시카고 만국 박람회[17]에서 있던 공연이었다. 라이벌 관계였던 피아노 제조사들 사이에 첨예한 갈등이 있었다. 페데레프스키가 스타인웨이가 후원하는 예술가였기 때문에 스타인웨이를 비롯한 경쟁 업체들 사이의 문제로 페데레프스키의 공연이 거의 취소될 뻔했다. 결과적으로 시카고의 공연은 개최되었지만 이때까지의 피로 누적으로 결국 페데레프스키는 뉴욕 공연을 취소한다. 이때 투어의 경험이 페데레프스키에게는 1919년에 시작된 폴란드 수상직보다 더 고되었던 것으로 보인다.

그 외에도 다양한 배경의 악기 연주자와 성악가가 이처럼 거대한 팬덤을 이끌었다. 소프라노 성악가 중에서는 '스웨덴의 나이팅게일'이라 불린 제니 린드[Jenny Lind, 1820-1887]와 넬리 멜바[Nellie Melba, 1861-1931]가 있었고, 바이올리니스트 중에는 브람스의 절친 요제프 요아힘[Joseph Joachim, 1831-1907]과 '무결점의 사나이' 야샤 하이페츠[Jascha Heifetz, 1901-1997]가 있었다. 20세기에 들어서는 팬을 몰고 다녔던 최초의 피아니스트 리스트에 비견될 정도의 피아니스트들도 등장했다.

재즈 무대에서는 피아니스트 아트 테이텀[Art Tatum, 1909-1956]이 패츠 월러[1904-1943]나 제임스 P. 존슨[James P. Johnson, 1894-1955], 윌리 '라이온' 스미스[Willie "Lion" Smith, 1893-1973]와 같은 쟁쟁한 라이벌을 제치고 두각을 보였다. 이들은 모두 할렘에서 탄생한 스트라이드 피아노[18]의 거장이며 조지 거슈윈의 친구기도 했다. 거슈윈은 자신이 알고 지내던 '높으신 분들'께 이들을 소개하기도 한다. 한번은 테이텀이 월러의 공연장 객석에 앉아 있었는데, 테이텀을 알아본 월러는 즉흥적으로

17 공식명은 세계 컬럼비아 박람회로, 아메리카 대륙 발견 400주년을 기념해 열린 행사였다.

18 역주 래그타임에서 비롯된 재즈 피아노 양식

무대 앞으로 뛰어나가 '관객 여러분, 오늘은 저의 공연이지만, 신께서 친히 공연장에 방문해 주셨습니다'하고 소리친다.

클래식 무대에서는 전 세계적인 인기를 끌었던 세르게이 라흐마니노프Sergei Rachmaninoff, 1873-1943와 블라디미르 호로비츠Vladimir Horowitz, 1903-1989를 필두로 러시아인들이 관심의 주역이었다. 라흐마니노프와 호로비츠는 미국으로 이민을 와서야 서로를 처음 만났다. 그러나 그 이후로 둘의 운명은 급격하게 서로 얽혀갔다. 둘의 성향은 매우 달랐는데, 작곡가 니콜라이 메트너Nikolai Medtner의 묘사에 따르면 라흐마니노프는 '단순한 음계와 단순한 운율cadence로 주제를 전달'하는 스타일이었다. 그의 공연에서 가장 압권은 정교하고 철저하게 악곡을 연주하여 창작자가 원하는 방향으로 해석을 이끌어 낸다는 점이었다. 반면 호로비츠는 보다 도전적이었다. 예상치 못한 방향으로 곡을 해석했고 이 때문에 흥을 돋우기 위해 작곡가의 의도를 무시한다는 평을 듣기도 했다.

이를 잘 보여주는 사례가 카네기홀에서 열린 호로비츠의 미국 데뷔 공연이다. 이때 공연에서는 토마스 비첨Thomas Beecham의 지휘 하에 차이코프스키의 〈피아노 협주곡 1번First Piano Concerto〉이 연주되었다. 그날 공연은 비첨에게도 데뷔 무대였는데, 호로비츠와 곡에 대한 해석이 아주 달랐고 호로비츠는 이견 중 하나에 대해 너무 자기중심적으로 군다고 말하기도 했다. 공연 날 무대에서 시간이 촉박하다고 느낀 호로비츠는 꽁지에 불 붙은 말처럼 마지막 악장을 생략하고 질주했다. 이후 호로비츠는 '청중을 열광하게 하여 이들의 생생한 감정을 느끼고 싶었다' 회상한다. 뉴욕타임스에서는 이날의 공연에 대해 '피아노 건반에서 연기가 피어올랐다' 묘사했다. 비첨은 악장을 그대로 진행하길 원했지만 호로비츠는 순식간에 악장을 뛰어넘었고 상황은 비첨이 손을 쓸 수 없을 정도로 흘러갔다. 훗날 호로비츠는 훗날 '그날 둘이 같이 인생 종치는 줄 알았어요'라 회상한다. 그러나 호로비츠의 인생은 그날이 끝이 아니었다.

안톤 루빈슈타인과 함께 상트페테르부르크 음악원St. Petersburg Conservatory을 창립한 테오도르 레셰티츠키Theodor Leschetizky, 1830-1915는 거장이 될 수밖에 없는 피아니스트에는 슬라브인과 유대인, 영재, 이렇게 세 종류만 있다 주장했다. 레셰티츠키가 가톨릭 신자였던 점을 고려하면 괴상하기 그지없는 발언이었는데, 이보다 더 황당한 말을 한 것은 호로비츠였다. 그는 피아니스트에는 유대인과 동성애자, 엉망진창 이렇게 세 종류만 있다고 주장했는데, 호로비츠는 셋 모

두에 부합하는 사람이었다. 다만 엉망진창인 빈도가 다소 낮을 뿐이었다. 그리고 호로비츠는 '거장' 하면 떠오르는 인물로 여전히 남아있다.

호로비츠는 투어 중에 연주했던 라흐마니노프의 강렬하고, 인상적이며, 높은 수준의 연주 능력을 요하는 〈피아노 협주곡 제3번^{Third Piano Concerto}〉에 매료되었다. 그래서 뉴욕에 도착한 다음날 라흐마니노프가 얼굴을 한 번 보고 싶다는 연락을 했을 때 날아갈 듯 기뻐했다.

둘은 만나자마자 본론으로 들어갔다. 라흐마니노프는 메트너가 호로비츠를 위해 쓴 곡을 연주했다. 그리고는 '스타인웨이 홀' 지하로 내려가 라흐마니노프의 〈피아노 협주곡 제3번〉을 같이 연습했다. 라흐마니노프가 피아노 한 대로 오케스트라 파트를, 호로비츠는 솔로 파트를 다른 피아노로 연주했다. 라흐마니노프는 '전부 그대로 소화했다. 용감하고 심지가 굳은 데다 맹렬하기도 하다. 큰일을 낼 것이다'라고 이날을 회상한다.

<p style="text-align:center">***</p>

호로비츠나 라흐마니노프 모두 영재 출신은 아니었다. 그러나 수많은 거장들이 어려서부터 빛나는 재능을 보였고 영재 교육을 받으면서 음악가로 거듭났다. 분명 영재 교육은 훌륭한 방법이라는 칭송을 받았다. 그러나 영재^{Prodigy}라는 단어의 라틴어 어원 prodigium에 '징조^{Omen}'나 '괴물^{Monster}'이라는 뜻이 있음을 알면 잠시 멈칫하게 될 것이다. 실제로 영재는 괴짜 취급을 받기도 했다. 역사에는 신성과 같이 밝게 타올랐다가 저주라도 받은 듯 몰락을 맞이하는 영재의 이야기가 수도 없이 등장한다. 바이올리니스트 토마스 린리^{Thomas Linley, 1756-1778}의 이야기가 대표적인 사례이다. 린리는 7살에 모차르트(역시 어마어마한 재능을 지닌 영재였다)와 함께 무대에서 공연도 한 천재였다. 그러나 모차르트와 함께 뱃놀이를 나갔다가 사고를 당해 목숨을 잃게 된다. 쇼팽이 가장 총애하던 제자였던 카를 필치^{Carl Filtsch, 1830-1845} 역시 단명한 영재 중 하나이다. 리스트는 필치를 두고 '이 아이가 투어를 시작할 때가 되면 나는 은퇴를 해야 할 것이다' 말하기도 했다. 그러나 그는 14살 생일을 맞기도 전에 빈에서 병으로 숨을 거두고 만다.

물론 영재라고 모두 단명한 것은 아니었다. 멘델스존은 12살에 모차르트의 악보를 힐끗 보고 즉흥적으로 주제를 작곡해 연주하기도 하고 베토벤이 마구 휘갈겨 쓴 악보를 해독하는 데 성공해 괴테에게 큰 감명을 주었다. 이에 괴

테는 꼬마 멘델스존이 어른들과 얘기를 하는 것이 어릴 때부터 조숙했던 모차르트를 떠올리게 한다고 말하기도 한다. 멘델스존은 이후 큰 성공을 거뒀다. 다만 리하르트 바그너가 불을 지핀 반유대주의로 인해 그의 명성에는 서서히 흠이 갔다.

근현대에도 피아니스트 클라우디오 아라우Claudio Arrau나 다니엘 바렌보임Daniel Barenboim, 마르타 아르헤리치Martha Argerich, 예브게니 키신Evgeny Kissin과 같이 성공가도를 달린 영재들이 있다. 그러나 이들보다 더욱 화려하게 출발을 장식하고 이후로도 탄탄대로를 달린 이들도 있었다. 바이올리니스트 마이클 래빈Michael Rabin, 1936~1972은 아르투르 로진스키Arthur Rodzinski의 지휘하에 쿠바의 하바나 필하모닉Havana Philharmonic에서 10살에 프로 바이올리니스트로 모습을 드러냈고, 13살에 뉴욕 카네기 홀에서 데뷔를 한다. 〈뉴욕타임즈〉는 갓 데뷔한 래빈을 두고 '완성형 예술가'라고 평하기도 한다. 지휘자 디미트리 미트로풀로스Dimitri Mitropoulos는 래빈에게 '미래의 천재 바이올리니스트'라는 별명을 지어 주기도 한다. 그러나 래빈은 만성적인 약물 복용으로 인해 정서적으로 불안했고, 한 차례 무너진 후에는 무대에서 공연을 망치는 것에 대한 공포증이 생기게 된다. 래빈의 두려움은 너무나도 거대하게 커졌고, 결국 그는 자신의 아파트에서 추락하여 숨을 거둔다.

QR 02
차이콥스키 〈바이올린 협주곡 Op.35, 라장조〉, 마이클 래빈 연주

음악 신동으로 겪는 말 못할 고통은 피아니스트 루스 슬렌친스카Ruth Slenczynska의 자서전 〈금지된 유년 시절Forbidden Childhood〉의 주제이기도 하다. '돌아오는 것은 가슴 저미는 고통뿐이었다. 아버지의 굳은 표정과 말씀하시지 않아도 얼굴에서 느껴지는 어머니의 고통, 닫힌 피아노. 그리고 이어지는 울음소리. 인형도, 고무줄놀이도, 애완동물도, 세발자전거도, 공기놀이도 허락되지 않았다. 매일 9시간 동안 피나는 연습과 중간중간 작문과 지리 수업만이 내게 허락된 전부'라고 그는 기록한다.

뿐만 아니라 슬렌친스카는 지속적으로 체벌을 받아야 했다. '내가 실수를 할 때마다 (아버지께서는) 허리를 숙이시고는 한마디 말도 없이 기계적으로 내 뺨을 치셨다'라고 그의 자서전에 기록되어 있다. 또한 슬렌친스카의 아버지

는 '공연장에 찾아오는 사람들은 가방에 썩은 달걀과 채소를 한 가득 들고 와서 실수를 하면 썩은 달걀과 채소, 그중에서도 토마토를 네게 던질 거야'라고 으름장을 놓기도 했다. 이러한 심리적 고문은 슬렌친스카에 국한되지 않았다. '(나랑 같은 수업을 듣는) 바이올린을 배우던 남자아이가 있었다. 나보다 고작 한두 살 많았는데, 아버지께서는 이 아이의 손을 슬쩍 보시더니 '네가 바이올리니스트가 될 일은 없을 거다'라 말씀하셨다. 아이는 충격에 빠져서 말을 잇지 못했다. 이 아이의 이름은 아이작 스턴Isaac Stern이다'라 슬렌친스카는 회고한다. 슬렌친스카 아버지의 말과는 달리 아이작 스턴은 미국에서 가장 많은 보수를 받는 바이올리니스트이자, 거의 혼자 힘으로 카네기 홀이 폐허가 되는 것을 막은 위대한 인물로 성장한다.

슬렌친스카 본인도 약간의 성공을 거두긴 했지만 그의 연주 실력은 일정하지 못했다. 그는 '내가 받은 평 중에 최악이었던 것은 내가 다 타버린 촛불 같다는 것이었다. 잠시 밝게 타오르다가 빛을 잃어버린 영재의 뻔한 결말이었다' 적었다.

이렇게 꼬마 '괴물'들이 등장하고 사라졌다. 그러나 예술의 세계에서 쇼맨십의 시대는 지지 않았다. 20세기에 들어 관객들은 러시아 출신 스뱌토슬라프 리흐테르Sviatoslav Richter나 에밀 길렐스Emil Gilels, 그리고리 소콜로프Grigory Sokolov, 이탈리아 출신 아르투로 베네데티 미켈란젤리Arturo Benedetti Michelangeli, 마우리치오 폴리니Maurizio Pollini, 폴란드 출신 아르투르 루빈스타인Arthur Rubinstein, 캐나다 출신 글렌 굴드Glenn Gould, 미국 출신 반 클라이번Van Cliburn과 같은 피아니스트의 위대한 예술성에 매료되었다. 그중 반 클라이번은 냉전이 정점이던 1958년 모스크바에서 열린 제1회 '차이콥스키 콩쿠르'에서 우승하며 세계인의 마음을 휘어잡는다.

영재가 거장으로 자라나는 전통은 랑랑1982~이나 유자 왕Yuja Wang, 1987~을 비롯한 중국계 음악가를 통해 이어지고 있다. 정교한 음악성과 입을 떡 벌어지게 하는 섬세한 피아노 연주는 러시아계 독일인 이고르 레비트Igor Levit, 1987~와 러시아인 다닐 트리포노프Daniil Trifonov, 1991~가 잘 보여주고 있다. 필립 로스Philip Roth는 소설 〈휴먼 스테인The Human Stain〉에서 러시아 출신 유대계 미국인 피아니스트 예핌 브론프만Yefim Bronfman, 1958~을 언급하며 '브론토사우르스에 필적하는 브론프만이여! 포르티시모의 대가여'라고 적기도 했다. 브론프만에 대한 로스의 언급은 리스트가 불러일으킨 열성적인 반응을 떠오르게 한다.

브론프만이 프로코피예프^{Prokofiev}의 곡을 연주하기 위해 무대에 올랐다. 링 위에 널부러진 내 시체를 걷어차 버리려는 듯 위풍당당하게 들어섰다…(중략)…연주가 끝났을 때 나는 피아노는 버려야겠다 생각했다. 부술 듯한 연주 때문이었다. 피아노가 가진 모든 것을 보여주었다. 피아노에 잠재된 모두가 속수무책으로 내던져졌다.

무대에서의 열정적인 모습을 보이는 것은 객석을 사로잡는 방법 중 하나이다. 다른 방법은 드뷔시가 말한 '화음의 조합'으로 매혹적인 공명을 선보이는 것, 즉 화음의 조합을 통해 강력한 감성을 유발해 청중의 귀와 마음을 모두 홀리는 것이다. 19세기에서 20세기로 시간이 흐르며 화음의 조합이라는 방법이 음악계에서 차지하는 중요성이 더욱 부각되게 된다.

CHAPTER

06

소리의 연금술
The Alchemy of Sound

. . .

길게 늘어진 메아리가 멀리서 희미하게 들려와
하나의 깊은 소리로 합쳐져 서서히 사라진다.
밤처럼 광활하고 낮처럼 눈부신
색과 소리와 향이 그에게 말을 건다.

_ 샤를 보들레르^{Charles Baudelaire} 〈만물조응^{Correspondence}〉,
제임스 허네커^{James Huneker}역

예술이란 말로는 도저히 옮길 수 없는 것이다. 예술 사이의 경계가 손쉽게 무너지고, 프랑스의 인상주의가 싹을 틔우던 시기에는 더더욱 그러했다. 회화에서 색은 인상주의 시대에 이르러 소용돌이 치고, 춤을 추는 주체가 되었다. 음악에서 화음은 한 점에서 다른 점으로 이행하는 필연적인 궤도를 따라가는 것이 아니라, 음악이라는 정원을 꾸미듯이 반짝거리며 자유롭게 움직일 수 있는 것이 되었다. 인상주의자들의 눈에 세상은 끄고 켤 수 있는, 통제 가능한 대상이었다.

1889년 파리 엑스포 중 에펠탑의 야경

초기 상징주의자이던 오딜롱 르동Odilon Redon은 '나는 음파로 태어났다. 내 유년 시절의 기억은 온통 음악으로 가득하다…(중략)…음악은 나의 영혼 깊숙이 자리하고 있다' 선언했다. 또한 그의 말에 따르면 음악은 '열정 그 자체보다 더욱 감각을 예민하게 해주는' 것이었다.

이러한 창의력을 활용하기 위해 작곡가 클로드 드뷔시1862-1918는 음악의 전통적인 구조를 저버린다. 비평가 에밀 빌러모즈Émil Vuillermoz에 따르면 드뷔시의 목표는 '눈 깜짝할 사이 사라지는 빛의 반사와 유체의 흐름, 일렁거림, 보는 각도에 따라 바뀌는 빛의 움직임, 아른거리는 빛, 파동, 흔들림을 포착하는 것'이었다. 그 결과로 탄생한 작품은 정적인 느낌보다 살아 움직이는 느낌을 주었는데, 오케스트라로 바다를 표현한 드뷔시의 〈바다La Mer〉가 대표적인 예시이다. 〈바다〉에는 물결치는 파도와 곡 전반에 자리한 에로티시즘이 잘 표현되어 있다. 많은 사람들은 이러한 접근 방식을 잘 받아들이지 못했다. '보스턴 데일리 애드버타이저'의 루이스 엘슨Louis Elson은 〈바다〉가 '긴 작품이 아닌데도 연주되는 동안은 지루하기 짝이 없다' 혹평하기도 했다. '뉴욕타임즈'에서는 '영원불멸할 괴작이며…(중략)…그나마 미약한 구조를 반복할 때조차 무미건조한 '시골 동네 닭 소리'처럼 들린다'라 평한다. 그러나 오늘날에 이르러서는 많은 관객들이 이 작품에 매료되고 있다.

QR 01
드뷔시의 <바다>, 클라우디오 아바도 및 루체른 페스티벌 오케스트라

아름다움의 기준은 끊임없이 변화했다. 예를 들어 회화에서 신고전주의가 추구하던 직선적 순수성은 희뿌연 대기를 헤치고 정체를 드러낸 '인상주의'에게 예술에서 차지하던 자리를 내주었다. 화가 카미유 피사로Camille Pissarro는 강 위에 떠 있는 작은 화물선 한 척을 그릴 때, 자신이 받은 인상에 따라 강이나 화물선이 아니라 화물선의 굴뚝에서 뿜어져 나오는 증기에 초점을 맞추었다. 인간 심리의 어두운 면을 통달했던 작가 애드거 앨런 포Edgar Allan Poe는 D.H. 로렌스D. H. Lawrence가 '인간의 영혼 속 끔찍한 지하 터널'이라고 부르는 묘사를 통해 많은 예술가들에게 인간의 어두운 면에 대한 영감을 주었다. 드뷔시도 '나는 내 삶을 어서 저택[1]에서 보냈다' 말하기도 했다.

1 포의 단편 소설 〈어셔가의 몰락(House of Usher)〉의 무대

회화에서의 인상주의는 많은 음악 작품에도 영향을 주었다. 드뷔시의 짧은 피아노곡 〈비 오는 정원Gardens in the Rain〉이 이를 보여주는 사례인데, 〈비 오는 정원〉 속에서 빠르고 반복되는 음들은 조르주 쇠라Goerges Seurat의 풍경화 〈그랑드자트섬의 일요일 오후Sunday Afternoon on the Island of La Grande Jatte〉 속 작은 점들처럼 빗방울을 하나하나 묘사하여 빗소리를 표현한다. 인상주의 운동은 이렇듯 경계를 흐리는 것에 기반했다. 인상주의라는 이름은 평론가 루이 르로이Louis Leroy가 르아브르Le Havre항을 그린 클로드 모네Claude Monet의 〈인상, 해돋이Impression, Sunrise〉를 1874년 리뷰하며 등장했다. 르로이가 모네의 전시 속 카탈로그의 이름을 묻자 모네는 간단명료하게 '인상'이라는 말을 붙이세요'라 답한다. 이때를 기점으로 인상주의가 시작된다.

조르주 쇠라, 〈그랑드자트섬의 일요일 오후〉

QR 02
드뷔시의 <비 오는 정원>, 니콜라이 루간스키 연주

인상주의를 지지하는 이들은 '라르트 앙데팡당L'Art Indépendant'이라는 서점에서 모였다. 이곳에는 인상주의를 후원하는 사람들도 방문했는데, 상징주의 시인이었던 스테판 말라르메Stéphane Mallarmé2와 드뷔시가 가장 좋아하던 화가 귀스타

2 말레르메의 작품 〈목신(牧神)의 오후(Afternoon of a Faun)〉는 드뷔시의 교향시 〈목신의 오후에의 전주곡(Prelude to the Afternoon of a Faun)〉의 모티프가 되는 작품이며, 드뷔시 스스로 '출렁거리며 넘치는 곡선의 선율 속에 요람을 살살 흔드는 것 같다' 표현하기도 했다.

브 모르^{Gustave Moreau}가 여기에 포함되었다. 이들은 공통적으로 기존의 음악적 기교에서 벗어나 있으며 보들레르의 표현을 빌리자면 '미지를 잘 이해하고 있는' 예술적 언어를 찾고자 했다. 학생 시절 드뷔시에게 교사들은 너무 이상한 것만 좇는다고 질책했다. 그가 '비버가 집을 짓는 법(즉, 예상 가능한 방식으로 음악의 기틀을 쌓아 나가는 것)'에는 관심이 없고 '소리의 연금술'을 알고 싶다고 했기 때문이었다. 프랑스의 인상주의 화가 폴 세잔^{Paul Cézanne} 역시 '학문의 영향'에 너무 많이 노출된 기존의 작품을 거부했다.

평범한 금속을 보석으로 바꾸려 했던 연금술사들처럼 드뷔시도 음악 속 소리를 통해 초월성을 달성하고자 했다. 인상주의자들은 이러한 상태의 변화를 '숨겨진 상응^{hidden correspondence}'에서 찾을 수 있다고 믿었다. 숨겨진 상응이란 아편에 취한 에드거 앨런 포가 몽롱한 상태에서 발견할 수 있다 주장한 연결 관계를 일컫는 말이다. 포는 이러한 연결 관계 속에서 '소리는 파동을 그리며 퍼져 나가고, 색채는 말을 하고, 향기가 아이디어의 세상에 대해 알려준다'고 적었다. 프랑스는 오래전부터 포가 좇았던 이러한 황홀경을 포용했다. 그래서 프랑스 음악은 특정한 음조가 소용돌이치는 향기처럼 서로 뒤섞이는 특징을 갖고 있었다. 이러한 효과는 바로크 시대의 작곡가 프랑수아 쿠프랭과 장필리프 라모^{Jean-Philippe Rameau}가 활동하던 시기에 처음 발견되었고, 이후에는 프란츠 리스트의 실험적 피아노곡 〈에스테 별장의 분수^{Les Jeux d'eaux à la Villa d'Este}〉에서도 사용된다. 〈에스테 별장의 분수〉에서는 반짝이며 떨어지는 물방울이 몽환적으로 묘사된다. 드뷔시가 '영혼의 서정성과 몽상의 변덕에 부합한다'라고 표현한 음악이 바로 이런 것이었다.

이 시기 작곡가들은 자신의 목적을 달성하기 위해 특별한 기법을 사용했다. 예를 들어 리스트의 몽환적이며 우울한 〈회색 구름^{Gray Clouds}〉에서는 온음음계^{whole-tone scale}라는 독특한 배음을 사용해 방황하는 느낌[3]을 자아낸다. 온음음계가 주는 묘한 느낌은 인상주의 음악에서 주되게 다뤄지는 요소이자 인상주의의 대표적인 특징으로 자리 잡는다.

인상주의 운동이 프랑스에서만 일어난 것은 아니었다. 러시아에서도 시인 콘스탄틴 발몬트^{Konstantin Balmont} (〈마법으로써의 시^{Poetry as Magic}〉의 저자)와 작곡가

3 시작과 끝이 분명한 장음계과 달리 음조를 엄격하게 동일한 간격으로 배치하여 시작과 끝이 모호하게 두둥실 떠 있는 느낌이다.

알렉산드르 스크랴빈^{Alexander Scriabin, 1871-1915}과 같은 상징주의자가 탄생했다. 거대한 족적을 남겼던 발몬트는 스크랴빈의 음악을 '저무는 달의 노래, 음악 속 별빛, 불꽃의 움직임, 작열하는 태양, 영혼이 다른 영혼에게 울부짖는 소리'라고 묘사하기도 했다. 스크랴빈의 예술은 그가 추구했던 미지에 대한 탐구와 더불어, C음은 짙은 붉은색, E음은 하늘색으로 보는 등 음을 색과 연결해서 볼 수 있던 그의 공감각에 기반했다. 스크랴빈의 교향곡 〈프로메테우스: 불의 시^{Prometheus: Poem of Fire, 1910}〉에는 '컬러 오르간^{color organ}'이라는 발광 장치가 설치되는데, 소리에 따라 다른 색을 표현하는 장치였다. 컬러 오르간의 시제품은 스크랴빈의 친구 알렉산더 모저^{Alexander Mozer}가 만들었는데, 시제품은 아직도 모스크바에 위치한 스크랴빈의 아파트에 보관되어 있다. 그의 아파트는 스크랴빈을 기리기 위한 박물관으로 탈바꿈했다.

스크랴빈은 숨을 거두기 직전까지 〈미스테리움^{The Mysterium}〉이라는 대형 멀티미디어 프로젝트를 준비하고 있었다. 미스테리움은 히말라야산맥에서 공연이 열릴 예정이었다. 구름에 매달린 종이나 향 연기로 만든 기둥이 성악가와 무용가, 악기를 둘러싸고 메시아의 시대를 맞이하는 제전을 선보이는 것을 목표로 하는 프로젝트였다. 스크랴빈이 구상한 '프로메테우스 화음⁴'은 여전히 많은 이가 연구를 하고 있으며, 재즈에서도 간간이 사용되고 있다.

스크랴빈이 사용한 것과 같이 낯선 화음은 1889년 파리에서 개최된 만국박람회^{Exposition Universelle}의 특징 중 하나였다. 드뷔시와 그의 동료였던 프랑스 작곡가 모리스 라벨^{Maurice Ravel}은 박람회에서 인도네시아의 가믈란^{gamelan5}을 처음 듣게 된다. 이때의 경험으로 이들은 방향성이 없는 화음으로 작곡하는 일에 더욱 관심을 갖게 되었다. 드뷔시는 1895년 시인 피에르 루이스^{Pierre Louÿs}에게 보낸 편지에서 '자바섬⁶의 음악을 기억하시나요…(중략)…으뜸음과 딸림음이 그저 그 뒤를 불규칙하게 뒤따르는 음의 환영이 되었던 그 음악 말입니다'라고 기록한다. 드뷔시는 당시 서구 음악에서 일반적인 음계에서 5도 간격에 있는 음(딸림음)에서 자연스럽게 1도 간격에 있는 음(으뜸음)으로 이행하는 일종의 방향성이 인도네시아의 음악에서는 보이지 않고 있다는 점을 지적하고 있다.

4 역주 '신비화음'이라고도 불림

5 역주 인도네시아의 전통 기악 합주곡

6 역주 인도네시아를 이루고 있는 섬 중 하나. 섬에 따라 가믈란의 양태가 조금씩 다르다.

가믈란에서 종소리처럼 공명하는 소리는 대부분 정해진 소리를 내도록 만든 금속 막대나 징을 나무망치로 두들기거나 마찰을 내는 방식으로 연주하는 철금(鐵琴) 여러 대가 만들어 내는 것이었다. 이러한 악기를 연주하면 배음의 반향이 풍부하게 발생하는데, 이를 통해 전율을 일으키는 독특한 음을 낼 수 있다. 여기에 더하여 울림을 더하기 위해 가믈란에서는 악기를 조금씩 다르게 조율하기도 했다. 이로 인해 가믈란에서 느껴지는 희뿌연 음의 구성은 인상주의 회화의 모호함[7]과 닮게 되었다. 프랑스의 인상주의 음악계가 가믈란에서 받아들인 요소에는 오음음계pentatonic가 있다. 피아노에서 흑건을 사용할 때처럼 불협화음을 만들어내지 않고도 여러 음을 동시에 연주할 수 있게 하는 중립적인 음계이다.

1889년의 박람회는 거대한 문화적 변화의 기점으로 기록된다. 총 62,722명이 전시를 출품했고, 3천만 명의 관람객이 박람회를 찾았다. 파리라는 도시 한가운데 들어선 또 하나의 도시였던 셈이다. 그리고 박람회장에는 일본과 인도, 페르시아, 멕시코, 시암, 모로코, 그리스, 아르헨티나 등지에서 찾아온 작품과 작가들이 자리했다. 그리고 곳곳에는 음악이 들렸는데, 파리 박람회는 '음악 예술L'Art musical'이라 소개되기도 했다. '집시의 연주대 위와 아랍인들의 텐트 아래, 모로코와 이집트의 이국적인 판잣집 안에서 모두 열정적인' 음악이 흘러나왔다는 기록도 있다. 그중에서도 토머스 에디슨Thomas Edison의 새 축음기와 마리 앙투아네트Maire Antoinette의 피아노, 에라드Érard 사(社)의 최신 건반악기(페데레프스키가 시연을 했다)가 관람객들의 관심을 두고 다투었다.

박람회장은 400명의 아프리카 토착민을 전시한 '흑인 마을village nègre'과 기계관Palace of Machines, 자유 예술 궁전과 미술 궁전Palace of Fine Arts and Liberal Arts, 박람회를 기념해 새로 설립된 에펠탑(박람회장 입구 중 하나로 사용되었다), '카이로의 거리Street of Cairo'로 구성되어 있었다. 카이로의 거리에는 미나렛minaret[8] 하나와 모스크 두 개가 들어서 있었고 전통 의상을 입은 무수한 이집트 출신 음악가와 벨리 댄스 무용가, 장인들이 위치하고 있었다.

7 다만 역설적이게도 프랑스의 인상주의 화가들은 박람회에 참여할 수 없었다. 폴 고갱(Paul Gaugin) 등의 인상주의 화가들은 1889년 여름에 자신의 작품을 샹드마르(Champ-de-Mars)에 위치한 카페 데자르 볼피니(Café des Arts Volpini)에 전시해야 했다. 이들은 스스로를 '인상주의자와 종합주의자 모임'이라 불렀다.

8 역주 이슬람 신전에 부설된 높은 뾰족탑

'타자성^{otherness}'의 매력이 박람회의 주된 주제였다. 그러나 한편으로 이런 이질성은 혐오감의 씨앗을 품고 있기도 했다. '라 비 파리지앵^{La Vie Parisienne}'에서는 이집트의 벨리 댄스 음악을 두고 '이리도 천박할 수가'라 혹평하기도 했다. 박람회에서 소개된 외국의 문화 중 일부는 상대적으로 개방적인 삶을 살던 파리지앵에게도 갑자기 찬물을 뒤집어쓴 것처럼 불쾌하고, 도덕적 기준에도 반하는 것이었다. 실제로 '야만적인 음악에 박자를 맞추어 몸을 흔드는 여자아이들에 대한 작가의 묘사와 화가의 그림을 보아라. 육신에 지닌 무한한 관능적임을 표현하려 했던 우리 서구 음악의 언어와 정반대가 아닌가…'라는 평이 남기도 했다.

　반면 인도네시아의 예술가들은 대체로 좋은 평을 받았다. 작가 카튈 멘데스^{Catulle Mendès}는 가믈란 악단과 동행했던 십 대 무용수의 모습을 아래와 같은 시로 옮긴다.

<div align="center">

작고 연약한 몸을 움직이며

운명의 법칙이 정해준 의식을 따라서

물이 흐르듯

방울뱀이 기어가듯

춤추네, 승려처럼

</div>

　한 관객은 가믈란을 두고 '커졌다 작아졌다 하는 긴 울음소리에 불과했다'라 평하기도 했다. 그러나 시인 주디스 고티에^{Judith Gautier}는 누군가는 소음이라 생각했던 음악에 지상에서 살아가는 삶의 핵심이 담겨있다고 보았다. '속삭임과 중얼거림, 바람 부는 숲의 바스락거림, 빗방울…(중략)…자연의 소리 그 자체이자 결코 닿을 수 없는 멜로디'라 고티에는 표현한다. 작곡가 카미유 생상스^{Camille Saint-Saëns}는 가믈란이 '어떤 사람들을 진정 최면에 빠지게 한 몽환적인 음악'이라 묘사했다. 자연히 가믈란은 인상주의 음악가들의 관심을 끌었다.

QR 03
인도네시아 발리의 극장 우붓 소속 가믈란, 스마라 라티의 퍼포먼스

　사람들의 엇갈린 반응에서 짐작할 수 있듯이 파리 박람회는 시작부터 논란으로 점철되었다. 파리 박람회의 상징물을 선정하는 공모전에는 700개가 넘

는 제안서가 접수되었는데 그중에는 '공포 정치의 희생자를 기리기 위한 기요 틴 모양 상징물'을 담은 제안서도 있었다. 그러나 많은 이들은 프랑스 대혁명 의 어두운 그림자를 되살리자는 생각을 달갑게 여기지 않았다. 결국 최종적으로 선정된 작품은 귀스타브 에펠Gustave Eiffel의 에펠탑이었다. 그러나 에펠탑이 선정된 이후 300명으로 구성된(에펠탑의 높이 300m는 위원회원의 숫자를 상 징했다) 박람회 준비 위원회가 시위를 벌이기도 한다. 파리 박람회 준비 위원 회9에는 프랑스의 예술과 문학계의 내로라하는 명사들이 포함되어 있었는데, 기 드 모파상Guy de Maupassant과 로맹 롤랑Romain Rolland, 쥘 마스네Jules Massenet, 샤를 구 노Charles Gounod 등이었다.

그러나 결과적으로 에펠탑은 대성공이었다. 특히 토마스 에디슨의 백열 전구로 밝게 빛날 때는 관람객으로 인산인해를 이루었다. 미국관 정부 대표 윌리엄 B. 프랭클린Willian B. Franklin은 '무수한 관람객들이…(중략)…에펠탑을 보 기 위해 장사진을 치고 궂은 날씨도 무릅쓰고 기다렸다' 기록했다. 파리인들에 게 가로등은 낯선 문물이 아니었다. 프랑스 혁명 시기 전봇대와 전선에 매달 려 있던 기름 등불이 1800년대 중반 가스등으로 대체되었고 1878년을 기점으 로는 프랑스 최초의 전등이 오페라 가Avenue de l'Opéra를 밝혔다. 그러나 이때 도입 된 전등은 밝기도 일정하지 못했고 자주 깜박였다. 에디슨의 전구는 그야말로 장족의 발전이었던 것이다.

박람회의 전시와 함께 수많은 연주회와 무용 공연, 공연 예술이 무대에 올 랐다. 박람회가 끝나고도 그중 일부는 계속 이어지기도 했다. 인도네시아의 무용수들은 파리에 남아서 파리의 문화 중 하나로 뿌리내리게 된다. 그리고 프랑스인들은 빠르게 인도네시아의 가믈란 음악과 친숙해졌다.

그러나 인도네시아의 음악이 파리에 끼친 영향은 단순히 음계만은 아니 었다. 가믈란에서 징을 사용해 가락을 구성하는 방식은 드뷔시의 동양풍 피 아노곡 〈탑Pagodes〉의 바탕이 되고 있다. 라벨의 〈3중주〉 중 악장 하나는 인도 네시아의 전통 시 중 하나인 판툰pantun10의 형식을 차용했다. 더불어 인상주의 에 깊은 영감을 남긴 것은 악기의 '색채'라는 개념이었다. 서로 다른 악기가 맡

9 위원회에서는 에펠납을 누고 '돈이라면 사족을 못 쓰는 미국인들도 에펠탑엔 반대할 것'이라 주장하 기도 했다.

10 역주 각운이 A–B–A–B 형태로 반복되는 형식의 운문

고 있는 파트를 화려하게 작곡하여 각각의 음색이 바다의 수면 위에서 부서지는 햇살처럼 개별적으로 드러나게 하는 방식이었다. 공명도가 계속 바뀌며 나머지 요소는 유지되는 작품을 쓴다는 생각은 1909년 아르놀트 쇤베르크^{Arnold Schoenberg}가 〈관현악을 위한 다섯 개의 작품^{Five Pieces for Orchestra}〉에서 처음으로 도입한다. 작품 속 세 번째 악장 '호숫가의 여름 아침, 색깔들^{Colors: Summer Morning by a Lake}'은 플루트와 클라리넷, 바순, 솔로 비올라가 다섯 개의 파트로 화음을 구성한다. 그러다가 악기의 구성이 잉글리시 호른과 프렌치 호른, 트럼펫으로 바뀐다. 쇤베르크는 '화음의 변화는 악기 구성이 바뀌었다는 것을 인식할 수 없을 만큼 완만해야 한다' 기록했다. 이렇게 여러 악기 사이에 선율을 나누어 멜로디를 구상하는 방식을 쇤베르크는 '음색선율^{Klangfarbenmelodie}'이라 이름 붙였다. 음고 대신 공명도를 사용하는 새로운 작곡법이었으며, 음악 용어 사전에 당당히 이름을 올리고 있는 방식이기도 하다.

인상주의 음악이 낳은 반향은 더욱 커지고 계속해서 퍼져 나가 대양의 건너편에까지 이르렀다. 미국의 작곡가 헨리 카웰^{Henry Cowell, 1897-1965}은 '현악 피아노^{string piano}'라는 개념을 창조해내며 인상주의 음악가 중 하나로 이름을 올린다. 그의 '현악 피아노'는 연주자가 피아노 내부의 줄을 뜯거나, 긁고, 쓸어내리는 방식으로 소리를 내는 연주법이다. '현악 피아노' 주법은 그의 〈에올리언 하프^{Aeolian Harp, 1923}〉과 〈밴시^{Banshee, 1925}〉에서 잘 드러난다. 〈밴시[11]〉라는 제목이 가리키는 신화 속 존재의 울부짖는 듯한 귀신 소리를 표현하기 위해 이 주법이 사용되었다. 10년 후 카웰의 학생이던 존 케이지^{John Cage}는 스승이 창안한 주법에서 영향을 받아 '프리페어드 피아노^{prepared piano}'라는 주법을 구상한다. '프리페어드 피아노' 주법으로 연주를 하면 타악기를 두드리는 것 같은 소리가 나는데 피아노와 가믈란의 구분을 모호하게 만드는 주법이었다.

드뷔시가 남긴 방대한 음조의 구성은 올리비에 메시앙^{Olivier Messiaen, 1908-1992}과 같은 프랑스 작곡가들에 의해 더욱 그 규모가 거친다. 메시앙의 경우 한 음계 속의 음들을 대칭적인 패턴으로 배열하고 새소리를 악곡에 포함했으며, 이를 통해 '반짝이는 음악…(중략)…관능적으로 정제된 청각적 쾌감을 선사'할 수 있게 곡을 구성했다. 메시앙은 스스로가 '불가능성의 매력'이라고 이름 붙

11 역주 아일랜드와 스코틀랜드 설화에 나오는 요정으로 가족의 죽음을 울음소리로 알린다고 한다.

인 이국적인 음계를 사용하는 것을 매우 즐겼다. 메시앙이 사용한 음계는 조옮김이 가능한 음계였는데, 원위치로 돌아오기까지 가능한 조옮김의 횟수가 정해져 있었다. 메시앙의 제자이자 작곡가 겸 지휘자 피에르 불레즈[Pierre Boulez, 1925-2016]는 '조직화된 섬망[Organized Delirium]'을 주제로 여러 명작을 작곡한다. 불레즈의 악곡은 빛을 발하는 듯하며 폭발적인 느낌을 주는데, 즉흥 연주를 하는 듯 빠르게 진행하는 음들이 고정된 화음이 만들어내는 소리의 울림 속으로 합쳐지며 치명적인 아름다움을 선사한다.

파리 박람회를 특별하게 했던 구성요소들이 하나의 덩어리로 합쳐지며 역사는 새로운 방향으로 흐르기 시작했다. 예를 들어 에펠탑을 밝혔던 전기는 인상주의를 표현하는 또 다른 수단으로 등장한다. 1881년 개최된 파리 국제전기 박람회[Internationale de l'Électricité]에서는 전화기를 활용해 멀리 떨어진 곳으로 공연을 중개했다. 이때 약 120소의 수신국이 설치되어 오페라 무대에서 송출되는 공연을 관람객들이 실시간으로 들을 수 있었는데, 박람회의 유료관객들은 전화선을 타고 전달된 음악의 음질에 매우 놀랐다고 한다. 이때는 전기의 힘이 예술적 실험을 위해 사용되었다고 한다면, 그 이후에는 본격적으로 전기의 힘을 이용한 예술이 꽃을 피우게 된다.

1893년 작곡가이자 피아니스트이던 페루초 부소니[Ferrucio Busoni, 1866-1924]는 과학이 음악이 표현할 수 있는 범위를 넓혀줄 것이라 예견했다. 특히나 피아노의 건반 사이 사이에 위치한 미분음[microtone 12]의 활용이 용이해질 것이라 했다. 철도 신호 장치와 시계 장치, 가입전신[telex 13], 화재 경보기, 마이크, 지진계 등을 발명한 과학자 마테우스 힙[Matthias Hipp]은 부소니의 예언 이전인 1867년에 '전기식 기계 피아노[Electromechanical Piano]'를 발명한다. 이 장치는 건반을 누르면 전자석이 작동하고 자성을 띤 전자석이 작은 발전기를 작동시키는 방식의 구조였다. 1893년, 부소니의 예언은 미국인 타데우스 카힐[Thaddeus Cahill]이 유선전화를 통해 음악을 연주 즉시 송신할 수 있는 텔하모늄[Telharmonium]이라는 인공 오케스트라를 발명하면서 실현된다. 비록 텔하모늄은 상반된 평을 받았지만, 마크

12 역주 반음보다 더 조밀하게 하나의 음을 쪼갰을 때 나오는 음

13 역주 전신 타자기를 전화망처럼 연결해 메시지를 주고받는 장치

트웨인은 이를 특유의 유쾌함으로 긍정적인 평가를 남겼다. '이렇게 멋지고 새로운 것들이 등장하면 계획이 어그러지는 것이 문제다. 이처럼 놀라운 물건이 나타났다는 얘기를 들을 때마다 죽는 날을 미뤄야 하니까. 계속 이런 식이면 나는 영영 세상을 못 뜰지도 모른다'.

실제로 발전은 계속되었다. 1928년 새로운 전자 악기들이 모습을 선보였다. 프랑스의 첼리스트 모리스 마르트노Maurice Martenot가 발명한 옹드마르트노Ondesmartenot와 러시아의 레온 테레민Leon Theremin이 발명하여 안테나 주변에서 연주자가 악기를 실제로 만지지 않고 손을 움직여 소리를 내는 방식의 테레민Theremin이 이때 등장한 악기다. 둘 모두 할리우드 공상과학영화에서 유행처럼 쓰이는 악기로 자리 잡았다. 미국인 바이올리니스트 클라라 락모어Clara Rockmore, 1911-1998는 테레민이 지닌 신비함을 활용하여 바닥에 무릎을 꿇은 채 팔을 공중에서 움직이는 방식으로 슈베르트의 〈아베 마리아Ave Maria〉를 연주하여 테레민의 대표 주자로 거듭난다. 오늘날 테레민의 대표주자라는 바통은 건반악기 연주자 롭 쉬머Rob Schwimmer가 이어받았다.

QR 04
롭 쉬머의 〈부도덕한 사랑Immoral Beloved〉

급진적일 정도로 새로운 음악을 상상해보는 일은 한때 프랑시스 베이컨Francis Bacon 같은 철학자의 일이었다. 베이컨은 그의 사후인 1626년 출간된 〈새로운 아틀란티스New Atlantis〉에서 음악의 미래를 예견한다. 그는 미래의 음악은 하나의 음을 네 개로 쪼개 활용한다고 했는데, 오늘날에 이 개념은 미분음이라는 이름으로 실제로 사용되고 있다. 또한 음정의 처짐이 덜할 것이라 예측하기도 했다. 나아가 그는 미래의 음악은 기존에 없던 악기로 연주가 되는데, 이 악기는 '작고 아담한 종과 고리로 이뤄져 있고 요상한 간격으로 떨어진 선으로 연결된 통과 파이프로 소리가 난다' 기록하기도 했다. 해석의 여지가 다분하지만 베이컨의 예상은 책이 출간되고 300년이 지난 오늘날의 음악과 비교했을 때 크게 빗나가지 않았다.

많은 음악가들이 새로이 탄생한 기조에 합류했다. 프랑스계 미국인 작곡가 에드가르 빅토르 아실 샤를 바레즈Edgard Victor Achille Charles Varèse, 1883-1965가 그중 하나이다. 그는 부소니의 학생이자 인상주의자로 커리어를 시작했고, 드뷔시의

오페라 〈펠레아스와 멜리장드〉에서 인용한 폴 베를렌[Paul Verlain]의 시를 배경으로 한 〈캄캄한 깊은 잠이[Un grand sommeil noir, 1906]〉를 작곡한다. 바레즈는 전자 악기와 자기 테이프라는 매체가 지닌 잠재력에 빠져들었고, 이를 통해 샛별 같은 존재로 떠오를 수 있었다. 바레즈와 더불어 미국인 작곡가 해리 파치[Harry Partch, 1901-1974]도 있었다. 그는 적극적으로 미분음 음계를 사용한 최초의 모더니스트였고 자체 제작한 악기로 미분음을 연주했다. 파치가 발명한 악기에는 크로멜로디언[Chromelodeon]과 쿼드랭귤라리스 레베르숨[Quadrangularis Reversum], 지모실[Zymo-Xyl]이 있다.

에디슨의 축음기가 1877년 세상에 모습을 드러내자, 기술과 음악이 선사하는 매력은 다시 한번 하나로 얽히게 된다. 에디슨이 처음에 소리를 기록하기 위해 사용한 재료는 납지[Wax Paper]였는데, 양철 포일로 바뀌었다가 결국 납관[Wax Cylinder]이 사용됐다. 납관을 사용한 축음기의 등장은 턴테이블로 소리를 재생할 수 있는 오디오 디스크[Audio Disk]로 이어졌고 결국 음반 산업이 태동하는 계기가 된다. 턴테이블이라는 기기는 레온 F. 더글라스[Leon F. Douglass]와 엘드리지 R. 존슨[Eldridge R. Johnson]이 빅터 토킹 머신 컴퍼니[Victor Talking Machine Company]를 1901년 뉴저지의 캠든에서 설립하기 직전에 에밀 벌리너[Emile Berliner]에 의해 1889년 출시된다. 빅터 사(社)가 발매한 최초의 클래식 음악 음반은 알프레드 코르토[Alfred Cortot]의 쇼팽과 슈베르트 연주였다.

음악을 기록하여 재생할 수 있게 되자 그동안 호시탐탐 기회를 엿보던 아방가르드 계열의 음악가들은 호재를 맞았다. 이들은 음반을 역재생하여 소리를 기존의 맥락에서 해방한다는 인상주의적 목표를 달성하고자 했다. 존 케이지는 여기서 한발 더 나아가, 〈피아노와 타악기를 위한 상상의 풍경 작품번호 1[Imaginary Landscape no. 1 for piano and percussion, 1939]〉에서 음반을 각각 다른 속도로 재생하여 턴테이블의 표현력을 한층 확장했다. 〈상상의 풍경 작품번호 5[Imaginary Landscape no. 5, 1952]〉는 무용가 장 어드만[Jean Erdman]과 함께 작업을 했는데 42개 음반을 조금씩 잘라서 녹음해 자기 테이프에 옮겨 넣는 작업이었다. 그는 '단언컨대, 내가 우리나라(미국) 최초의 자기 테이프 음반을 만든 사람일 것이었다'라는 소회를 밝히기도 했다.

다른 나라에서도 곧 일렉트로닉 음악이 우후죽순 등장한다. 특히 유럽 전역에서 독특한 작품들이 탄생한다. 독일의 카를하인츠 슈토크하우젠[Karlheinz

Stockhausen은 일렉트로닉 음악 최초의 명반으로 일컬어지는 〈소년의 노래Gesang der Jünglinge, 1955-1956〉를 창작한다. 이 작품은 12살 소년인 요세프 프로치카Josef Protschka 의 목소리를 녹음하여 전자 악기의 소리와 함께 음악을 구성하는 요소로 활용한다. 이탈리아의 작곡가 루치아노 베리오Luciano Berio는 아내인 캐시 베르베리안Cathy Berberian과 함께 1958년 제임스 조이스James Joyce의 텍스트를 전자음으로 바꾸어 연주했다. 이러한 기념비적인 작품을 바탕으로, 콜롬비아-프린스턴 전자음악 센터Columbia-Princeton Electronic Music Center의 설립자 중 한 명인 미국인 밀턴 배빗Milton Babbitt은 현장에서 가창하는 소프라노와 녹음된 소프라노 소리를 조합한 신시사이저를 활용해 〈필로멜Philomel〉을 1964년 발매한다.

미국인 발명가인 로버트 모그Robert Moog에 의해 신시사이저 개발은 크게 진일보한다. 코넬 대학교의 공학 물리학박사 학위를 막 취득했던 모그는 1965년 케이지와 연을 맺었는데, 그는 케이지와 안무가 메세 커닝햄Merce Cunningham이 무대 위 무용수의 움직임을 감지하는 5피트(약 1.5미터) 높이의 안테나가 특징인 〈변주 5Variations V〉를 창작하는 과정에 도움을 준다. 〈상상의 풍경 작품번호 5〉의 작곡이 끝나자 케이지는 '합성 음악Synthetic Music'을 탐구하기 시작한다. 소리를 발생시키는 장치를 마련하고 자원자들이 동전을 던져 어떤 장치를 먼저 작동시킬지 정하는 식으로 연주하는 것이 바로 케이지의 '합성 음악'이었다. 모그는 이후 단순한 디자인에 필요한 요소를 모아 놓아 출시 직후 세계적으로 인기몰이를 하는 신시사이저를 개발한다.

새로움이 가져다주는 충격은 이내 짜릿한 경악으로 변모했다. 쇠가 금으로 바뀌었을 때에 비견되는 순간이었고 아방가르드 음악을 선도했던 사람들이 꿈꿔왔던 순간이기도 했다. 음반의 경우처럼 이러한 순간은 기계식 피아노Mechanical Player Piano14와 같이 기존에 사용되던 악기의 용도를 바꿨을 때 발생하기도 한다. 기계식 피아노는 1825년경 무치오 클레멘티Muzio Clementi가 피아노 제작자로 런던에서 '자동 피아노포르테Self-acting Pianoforte'를 출시하며 유명해졌다. 미국인 에드윈 스콧 보테이Edwin Scott Votey가 1895년 만든 기계식 피아노인 피아놀라Pianola는 그 당시 큰 인기를 끌었다. 이고르 스트라빈스키는 1917년 〈피아놀라를 위한 에튀드Étude for Pianola〉를 작곡했고, 파울 힌데미트Paul Hindemith는 1926년 〈기계

14 역주 오르골처럼 장치에 삽입된 천공카드가 회전하며 음계판과 접촉하여 자동으로 연주를 하는 피아노

식 피아노를 위한 토카타^{Toccata for Mechanical Piano}〉를 작곡했다. 그러나 이 당시 작곡가들은 기계식 피아노가 지닌 잠재력의 크기를 가늠하지도 못했을 것이다.

미국인 작곡가 콘론 낸캐로우^{Conlon Nancarrow, 1912-1997}는 1940년대부터 〈기계식 피아노 연구^{Studies for Player Piano}〉를 통해 기계식 피아노를 한층 더 발전시켜 놀라운 결과물을 만들어낸다. 낸캐로우의 작품은 단순히 가정에서 천공카드를 통해 좋은 연주를 듣는 신기한 기계장치였던 기계식 피아노를 인간의 능력을 뛰어넘는 연주를 할 수 있는 매개로 바꾸어 놓았다. 낸캐로우의 작품 속에서 선율은 빛처럼 쏘아져 달리고, 뛰어넘고, 춤을 추며, 서로 다른 속도로 충돌한다. 거의 음악 속에 담긴 에너지가 음악을 연주하는 피아노를 부술 정도로 솟구치는 것을 느낄 수 있다.

인간의 역량을 초월하는 연주라는 낸크로우의 관심사는 노아 크레쉐브스키^{Noah Creshevsky, 1945-2020}가 이어받는다. 크레쉐브스키는 자신의 음악을 '초현실주의^{Hyperrealism}'이라 표현한다. 그는 베리오 및 유명 프랑스어 교사 나디아 불랑제^{Nadia Boulanger}와 함께 공부했고, 작곡가 버질 톰슨^{Virgil Thomson}과 절친한 사이였다. 크레쉐브스키의 주된 관심사는 인간의 한계를 초월하는 것이었다. 그는 어릴 적 자신에게 삼촌이 마술을 보여줬고 삼촌에게 마술의 비밀을 알려 달라고 졸랐던 일을 이렇게 회고했다. '삼촌이 결국 비밀을 알려줬는데 실망스러웠다. 비밀이라 하기에는 흔해 빠진 속임수였기 때문이었다. 불랑제는 이 일을 두고 우리가 어떻게 유년기에 지녔던 호기심을 잃어가는지 기억하고, 예술가로서 우리는 이전과는 다르고 이전보다 '학습된' 두 번째 유년기를 맞음으로써 호기심을 되찾아야 한다고 주장했다. 음악은 마술이어야 하고 나는 언제나 일상의 범위 바깥에 있는 것, 그래서 손조차 대고 싶지 않은 것을 목표로 한다'.

크레쉐브스키는 세상에 현존하는 실제 악기와 사람의 목소리가 내는 소리를 전자 장치를 통해 과장하고, 보통의 인간이라면 만들어낼 생각도 못할 음악을 창조해낸다. 학생 시절 크레쉐브스키는 리스트가 무의미하게 화려한 연주를 선보였다는 비판을 받았다는 사실을 잘 알고 있었다. '그러나 나는 기교의 최고점이 어디일지 항상 궁금했다. 나의 음악은 음악적 기교를 새로운 경지로 이끌 것이고 이를 통해 소리는 현실 같으면서도 아니게 될 것이다. 현실과 마법 사이 그 어딘가에서 부유하는 지점을 나는 좋아한다'라고 그는 기록한다. 크레쉐브스키가 말한 그 지점은 모든 연금술사들이 꿈꾸던 지점이며 음악

과 마법이 교차하는 지점이었다.

크레쉬브스키는 예술에서 일렉트로닉 음악이 점유하는 지점을 포착하고, 일렉트로닉 음악이 선사하는 가능성에 대해 알려주었다. 그는 '대체 무엇 때문에 음악가들이 끊임없이 현악 4중주나 솔로 피아노곡을 만드는 것인가?'라 묻는다. '현악 4중주나 솔로 피아노곡이라는 정형화된 음악적 형식은 이들 음악이 라이브로 콘서트홀에서 실제 사람이 연주할 것이라는 작곡가들의 가정하에 선택된 것이다. 그러나 오늘날 대부분의 음악은 집에서 스피커나 헤드폰으로 듣는 형태이다. 특히나 팝 음악이 아닌 장르는 현대에 이르러 홈 시어터가 콘서트홀을 대체한 형국이다'라는 말을 남기기도 한다.

덧붙여서 그는 '라이브 콘서트가 아니라 녹음을 목적으로 작곡을 한다는 것은 어떤 가능성이 닫히는 일이지만, 동시에 다른 가능성을 여는 길이기도 하다. 만약에 작곡가가 현악 4중주의 마지막 악장에 새소리를 흉내내기 위해 플루트 연주가 필요하다고 했을 때 우리는 어떻게 해야 하는가? 30분짜리 작품에서 고작 1분을 위해 플루트 연주자를 고용해야 하는 걸까?'라 묻는다.

전자음을 사용해 프로듀싱과 녹음이 이뤄진 작품을 선별하여 공연하는 일은 새로운 가능성을 열어준다. '라이브 콘서트가 아니라 녹음본을 재생한다면 플루트 혹은 첼로의 여부에 따른 감정의 변화나 경제성을 고려하지 않아도 될 것이다. 녹음본에서 작곡가가 새소리를 넣기를 원한다면 진짜 새소리를 녹음해서 플루트 소리와 함께 틀면 될 일이다. 만약 음악(일반적인 앙상블이 연주하는 음악을 포함해)에 대한 일반적인 인식이 라이브 공연이 아니라 녹음본의 재생으로 변한다면 음악이 작곡되는 방식도 크게 바뀔 것이다'라고 크레쉬브스키는 예언한다. 그리고 그의 음악은 이러한 그의 시각을 잘 담아내고 있다.

새로운 조류가 으레 그렇듯이 일렉트로닉 음악이라는 조류 역시 특정한 시기, 특정한 공간에서 발현된 또 다른 조류와 함께 등장했다. 일렉트로닉 음악과 함께 발현한 장르는 바로 재즈였다. 재즈는 다양한 뿌리를 두고 있는데, 어떤 부분은 미스터리로 남아 있으며, 여러 세대에 걸쳐 점차적으로 등장한 것으로 알려져 있다. 미국이라는 나라가 세계에 선사한 선물이라고도 할 수 있는 재즈는 아마도 현대의 가장 중요한 발명품일 것이다. 재즈라는 장르는 다양한 인종이 삶을 영위하고, 일자리를 찾고, 새로운 이웃을 만날 수 있게 포용력을 발휘했던 미국이라는 독특한 환경에서 자랄 수 있는 일종의 혁명이었다.

재즈는 다양한 부분에서 영향을 받아 탄생했는데, 그중 일부를 나열하자면 아프리카의 북 연주와 브리튼 제도의 전통 피들Fiddle15이 있으며, 일각에서는 중동 지역의 음악, 라틴 아메리카 지역의 리듬에서도 영향을 받았다고 한다. 이에 더하여 미국에서 자생한 지역적인 특색이 가미되기도 했는데, 미시시피 삼각주Mississippi Delta의 블루스적 특성과 전통을 자랑하는 뉴올리언스의 콩고 광장Congo Square, 아일랜드 이민자의 문화와 해방 노예 간의 댄스 배틀이 탭댄스를 하나의 예술로 승화시켰던 뉴욕의 파이브 포인츠Five Points 지구16가 대표적인 예시이다. 이렇듯 여러 문화의 혼합물에 서구 사회에 널리 퍼져 있던 유럽 왕실의 음악이 더해지기도 했다. 이렇듯 서로 다른 뿌리를 지녔고 다른 특징을 보이는 문화적 산물이 뒤엉키고, 뒤얽히고, 뒤섞여 신세계의 거대한 냄비 안에서 혼합되었다. 이 냄비 안에서 기존의 음악 형식과 멜로디, 매혹적인 리듬이 조화되어 새로운 즉흥 연주 형태의 예술이 탄생하고, 이렇게 새로이 탄생한 예술은 노예의 후손에게서 발전한다.

15　역주 바이올린과 비슷한 찰현악기

16　역주 맨해튼의 로어맨해튼에 위치하고 있다.

CHAPTER

07

재즈, 파리로 향하다

Jazz Goes to Paris

. . .

우리는 모두 우울감을 안고 살아간다. 다들 살아갈 의미를
필요로 힌다. 우리는 모두 박수치고 행복해야 한다.
우리는 모두 믿을 수 있는 무언가를 원한다. 음악에는,
특히 재즈라고 불리는 방대한 카테고리에는
이 모두를 위한 주춧돌이 놓여있다.

_ 마틴 루터 킹 주니어 Martin Luther King Jr.
1964년 베를린 재즈 페스티벌에서

재즈의 탄생과 발전에는 확연히 다른 배경을 지닌 서로 다른 민족 출신의 음악가들이 기여를 했으나, 〈할렘 르네상스Harlem Renaissance〉의 저명한 시인 랭스턴 휴즈Langston Hughes가 말했듯 재즈는 '흑인의 영혼에 자리하고 있는, 끊임없이 이어지는 통통 튀는 박자'이다. 휴즈는 아프리카계 미국인의 흥이 많은 성품과 재즈를 연결 지으며 '이들의 흥이 빵! 하고 황홀경으로 질주한다' 설명한다. 아프리카계 미국인의 흥은 '잠깐 연주하다가, 노래도 잠깐 하고, 이제는 춤!'이라는 말로 설명할 수 있다. 물론 재즈에는 삶의 어두운 면도 담겨 있었다. 할렘 출신의 밴드 리더 제임스 리즈 유럽James Reese Europe, 1880~1919은 '우리 유색인에게는 우리의 음악이 있다…(중략)…우리 인종이 겪은 고통과 수난에서 탄생했다' 설명한다.

재즈에 내재된 동인은 지극히 개인적이었지만, 재즈의 매력은 직관적으로 느껴지는 것이었고 대중적이었다.

제임스 리즈 유럽 중위의 지휘 하에 미국인 부상병을 수용하고 있던 파리의 한 병원 앞뜰에서
'진짜 미국의 재즈'를 연주하는 미군 군악대의 모습

'행진곡의 왕'이라 불린 존 필립 수자^{John Philip Sousa}와 같이 재즈에 반대하는 이들도 있었다. 수자는 재즈의 초기 형태로 끊임없는 당김음^{Syncopation}(의도적인 엇박으로 무언가 뒤따라 이어질 것이라는 기대감을 만들어내는 방식)을 특징으로 하는 래그타임^{Ragtime}이 '자기 할머니도 물어뜯고 싶게 만든다'라고 혹평한다. 고전 음악에서 엇박은 아주 잠깐 사용되고, 이내 이전의 박자로 되돌아가며 해소가 된다. 그러나 래그타임과 래그타임의 뒤를 이은 비정형화된 형태의 재즈에서는(래그타임이 보다 정형화되어 있고 예측 가능하지만, 어쨌든 불안정한 리듬이라는 특징을 공유한다) 이러한 엇박이 해소되지 않는다. 그러나 크리스 스미스^{Chris Smith}나 톰 레모니에르^{Tom Lemonier}, 윌 딕슨^{Will Dixon}과 같은 작곡가들은 비교적 호의적인 반응을 보였다. 이들은 '래그타임 음악이야말로 진정 심장을 뛰게 하고 발을 구르게 하는 멜로디를 지니고 있다' 평했다.

실제로 재즈는 미국 전역에서 춤바람을 불러일으켰다. 시카고에서는 래그타임과 초기 재즈 분야의 스타였던 W. C. 핸디^{W. C. Handy}와 스콧 조플린^{Scott Joplin}이 1893년 개최된 시카고 만국 박람회에서 관람객들을 춤추게 했다. 또한 사우스 스테이트 스트리트^{South State Street}의 페킹 시어터^{Pekin Theater}에서는 흑인과 백인이 인종 구분 없이 음악에 심취하기도 했다. 선풍기 18대와 환풍기 5대, 전등 125개, 800명을 수용 가능한 댄스 스테이지를 광고하던 윌리엄 바텀스^{William Bottoms}의 거대한 드림랜드 카페^{Dreamland Café}는 1917년 '오리지널 재즈 밴드^{Original Jazz Band}'의(원래 표기는 Jass였다) 공연을 상연한다. 2년 뒤 드림랜드 카페는 전설적인 코넷[1] 연주자였던 조셉 '킹' 올리버^{Joseph "King" Oliver}를 고용한다. 올리버가 이끄는 앙상블은 훗날 재즈 리듬의 새로운 지평을 열게 되는 루이 암스트롱^{Louis Armstrong}이 경험을 쌓는 요람의 역할을 하기도 한다. 시간이 지나며 래그타임의 경직된 형식성이 점차 와해되고 현대 재즈의 유연함이 그 자리를 대체한다.

재즈는 젤리 롤 모턴^{Jelly Roll Morton}이 활약하던 뉴올리언스에서도 부상한다. 뉴올리언스 스토리빌^{Storyville}의 홍등가에는 당대 최고의 '기교파' 피아니스트들이 자리하고 있었다. 스토리빌의 홍등가는 미 해군이 1917년 11월 12일 철거령을 내리기까지 유지되었다. 이후 재즈 피아노의 명맥은 뉴욕 등지로 옮겨가게

1 역주 트럼펫과 비슷하게 생긴 금관악기

된다. 20세기 초, 웨스트 28번가West 28th Street의 틴 팬 앨리Tin Pan Alley를 둘러싸고 있는 텐더로인Tenderloin 디스트릭트에는 재즈 클럽이 우후죽순 생겨난다. 흑인 음악가들은 성장가도인 음악의 거리에서 자신의 실력을 갈고 닦았고 배론 윌킨스Barron Wilkins가 소유한 웨스트 28번가의 리틀 사보이Little Savoy 등지에서 부유한 고객층을 확보한다. 또한 웨스트 53번가의 마샬 호텔Marshall Hotel에서 인맥을 쌓기도 했는데, 마샬 호텔은 재즈 연주자들의 비공식적 아지트로 자리 잡는다. 음악가와 관객 모두는 도심의 소외지역이자 이후 미국 흑인 음악을 상징하는 장소로 매김된 맨하탄 내의 지역 할렘으로 몰려든다.

<p style="text-align:center">***</p>

1920년대는 기념비적인 시기였다. 대서양을 건넌 재즈가 얽매이지 않는 에너지로 파리를 열광의 도가니로 몰아넣었고, 고향에서의 인종 차별에 지쳐 있던 미국의 순회 음악가들의 발길을 유럽으로 향하게 할 디딤돌을 놓았다. 이로 인해 대공황 이전에 자신만만했던 유럽인들을 재즈가 지닌 매력으로 무릎 꿇리고, 재즈를 새 시대의 성가(聖歌)로 바꾸었다. 희극인과 이국적 춤사위를 선보이는 무용수, 허스키한 목소리의 블루스 가수를 비롯한 흑인 무대 예술가들은 미국을 탈출하여 '빛의 도시' 파리로 향했다. 그리고 할렘의 주민들도 점차 몽마르트르Montmartre로 이주했다. 세계의 정세 역시 짠 듯이 이러한 흐름을 돕고 있었다. 전운이 감돌기 시작한 것이다.

음악의 역사는 무장 분쟁이 낳은 예술 사조의 변화로 가득하다. 15세기 베드포드 공작의 프랑스 원정에 동행했던 음악가 존 던스터블이 이때 받은 영향으로 만든 근대적 화음이라는 개념은 이후 수 세대에 걸쳐 영향을 주었다. 튀르크족이 오스트리아를 침략했던 18세기에는 오스만제국의 예니체리Janissary 군악대를 통해 심벌즈를 비롯한 타악기가 오스트리아에 전해졌고, 작곡가 하이든과 모차르트, 베토벤 등이 이를 빠르게 도입하여 유럽의 교향곡에서 필수요소로 자리매김하게 된다. 그리고 1차대전 시기, 독일군의 공세에 맞서 파견된 미국의 군대에는 흑인 음악가들도 있었다. 그중 할렘 출신의 지휘자 제임스 리즈 유럽은 전쟁 중은 물론 전후에도 프랑스의 마을을 돌아다니며 공연을 했고, 그의 영향은 지금까지도 남아 있다.

1898년 발발한 미국과 스페인 간의 전쟁에서 흑인 주방위군Black National Guard이 힘을 합쳤지만, 미군에서 아프리카계 미국인의 입지는 크지 않았다. 1차세

계대전이 발발했을 때 아프리카계 미국인에게는 굳이 입대를 할 이유도 거의 없었을 뿐더러 실제로는 오히려 입대를 하려 해도 거절당하기 일쑤였다. 그럼에도 브루클린의 윌리엄스버그^{Williamsburg} 섹션과 맨해튼의 산 후안 힐^{San Juan Hill} 섹션, 할렘 출신 흑인으로 구성된 뉴욕주방위군^{New York National Guard} 소속 제15 유색인종 보병연대^{15th Infantry Regiment}가 1916년 6월 중순에 설립된다. 연대장은 백인 장교였고, 처음 이들에게는 소총도, 총탄도, 군복이나 주둔지도 주어지지 않았다. 그러나 이들이 일단 소총을 쥐고 전장에 뛰어들자 제15보병연대는 투지와 용맹함으로 큰 전공을 세운다. 이에 질겁한 독일군은 이들을 '피에 굶주린 흑인^{Blutlustige Schwarzemänner}'이라 불렀고, 프랑스군은 이들을 '할렘에서 온 지옥의 전사들^{Harlem Hellfighter}'이라 불렀다.

전쟁 초기 흑인 장병 모집 활동은 흑인을 대상으로 했던 '더 뉴욕 에이지^{The New York Age}'와 같은 출판물 내의 광고나 버트 윌리엄스^{Bert Williams}와 희극인 집단 지그펠드 폴리스^{Ziegfeld Follies}의 광고를 통해 이뤄졌다. 그러나 이런 활동은 15 보병연대의 탄생 이외에는 뚜렷한 성과를 내지 못했다. 그러던 1916년 9월 18일, 입대가 아프리카계 미국인이 사회적 책임을 다하는 일로 본 제임스 리즈 유럽이 입대하며 기조에 변화가 생긴다. 유럽이 자신의 밴드 멤버이자 자신과 함께 〈셔플 얼롱^{Shuffle Along}〉이라는 히트작을 함께 프로듀싱한 유비 블레이크^{Eubie Blake}의 음악적 파트너인 노블 시슬^{Noble Sissle}에게 이렇게 전했다고 한다. '우리 인종이 우리가 살아가는 공동체를 위해 굳건하게 서로 뭉치지 않는다면 뉴욕이든 그 어디서든 정치적으로나 경제적으로 아무런 가치도 없을 것이다'.

프레더릭 더글라스^{Frederick Douglass}가 1863년 남북전쟁 당시 끊임없는 인종차별에도 불구하고 '유색인종' 동료들에게 남부군에 맞서 싸울 것을 독려했을 때, 대의를 위해 싸우는 것이 도덕적으로 옳다는 선례가 설 수 있었다. 그는 '여러분과 노예 상태에 있는 여러분의 동포를 묶어주는 모든 요소, 그리고 우리가 살아가는 국가의 평화와 안녕을 고려할 때…(중략)…나는 여러분께 당장 무기를 들고 죽음을 각오하고 우리의 정부와 우리의 자유를 돌아올 길 없는 무덤에 파묻으려 하는 저 권력에 맞서 싸울 것을 촉구합니다'라 선언한다.

제임스 유럽이 음악계에서 굳건한 명성을 지니고 있던 점도 도움이 되었다. 그는 데이비드 매니스^{David Mannes}의 도움을 받아 할렘에 '유색 인종을 위한 음악 학교^{Music School Settlement for Colored People}'를 설립한 바 있다. 한편 매니스는 뉴욕

교향악단의 악장이자 당대에 이름을 떨치던 지휘자 월터 담로쉬^{Walter Damrosch}의 사위였으며, 이후 매니스는 유럽의 음악학교에 후원인단을 연결해주기도 하는데, 이때 그는 음악이 '흑인과 백인이 서로를 이해할 수 있는 공용어'라고 주장했다.

1910년, 마샬 호텔의 단골들이 '뉴욕 클레프 클럽^{Clef Club of the City of New York}'이라는 단체를 새로 결성하며 유럽을 초대 회장으로 추대한다. 아프리카계 미국인으로 구성된 교향악단 규모의 오케스트라를 무대에 올리겠다는 유럽의 꿈이 실현되기 직전의 순간이었다. 그러나 클레프 클럽의 앙상블은 좋게 봐줘야 음악적 재능을 가진 어중이떠중이의 모임에 불과했다. 일부는 교향악단에 사용되는 피아노 같은 악기를 다룰 줄 알았지만, 다수는 반도리스(밴조와 만돌린을 섞어놓은 악기)와 같은 민속 악기나 하프기타^{Harp Guitar}를 다룰 줄 아는 것이 전부였다. 클레프 클럽의 첫 공연은 155번가 8번 애비뉴에 위치한 맨해튼 카지노^{Manhattan Casino}에서 열린다. 여기에서 100명의 뮤지션과 댄서를 주제로 한 '뮤지컬 멜랑지[2]와 댄스 축제^{Musical Melange and Dance-fest}'가 열렸고 이 축제에서 클레프 클럽의 첫 공연이 열린다. 그리고 1910년 클레프 클럽의 첫 공식 사무실이 마샬 호텔 건너편의 웨스트 53번가 134번지에 들어서면서 뉴욕의 카네기 홀에서 공연을 열겠다는 계획이 구체화되기 시작한다.

모두가 카네기 홀 같이 호화로운 시설에서 공연을 여는 것에 찬성한 것은 아니었다. 안토닌 드보르자크^{Antonín Dvořák}의 제자이자 클레프 클럽의 보조 지휘자이던 윌 마리온 쿡^{Will Marion Cook}은 노블 시슬에게 '짐(제임스 유럽)이 세상을 50년 전으로 되돌릴 것'이라 말하기도 했다. 그러나 지휘가 불규칙하기로 악명 높았던 쿡 역시 프레드릭 더글라스의 후원으로 1890년에 비슷한 행사를 주최하려 했다가 실패한다. 쿡의 풍자극 뮤지컬 〈클로린디, 또는 케이크 워크[3]의 기원^{Clorindy, or The Origin of the Cake Walk}〉은 1898년 브로드웨이에서 처음 무대에 오른다. 1918년 클레프 클럽에 남아있던 단원을 모아 '뉴욕 신코페이티드 오케스트라^{New York Syncopated Orchestra}—후에 서던 '신코페이티드 오케스트라^{Southern Syncopated Orchestra}로 이름을 바꿈—'을 꾸려 투어에 나선다. 쿡의 앙상블이 선보인 높은 수준의

2 역주 혼합물이라는 뜻의 프랑스어

3 역주 19세기 말 미국 남부에서 흑인을 중심으로 탄생한 춤곡

음악에 저명한 스위스의 지휘자 에르네스트 앙세르메$^{Ernest\ Ansermet}$도 감동하여 '서던 신코페이티드 오케스트라에서 가장 먼저 놀라웠던 점은 우선 연주가 완벽했고, 안목도 뛰어났으며, 연주할 때의 열정이 대단했다는 것이다'라 기록하기도 했다.

제임스 유럽은 클레프 클럽의 평범하지 않은 악기 구성이 앙상블의 독특한 매력을 더한다는 설명을 남겼다. 만돌린과 밴조가 내는 '반복되는 반주 소리'가 러시아의 발랄라이카Balalaika4를 포함한 관현악과 비슷한 느낌을 준다는 것이다. 또한 피아노가 여러 대 있는 것에 대해서는 '우리 공연을 처음 찾은 일반적인 백인 음악가들이 공연을 즐길 수 있게 하기 위한 것이다. 그래서 어떻게 생각하든지 색다르고 차별화된 교향곡을 우리 인종 중 몇몇의 연주와 곁들이게 했다'고 설명했다.

1912년 5월 1일 클레프 클럽의 카네기홀 공연 전날, 좌석 2천 석은 아직 거의 판매가 되지 않고 있었다. 이때 '뉴욕 이브닝 저널$^{New\ York\ Evening\ Journal}$'에 대중의 지원을 호소하는 평론이 하나 실린다. '국적과 출신, 사실성 모두에서 유일하게 미국적인 음악을 흑인들이 만들었다. 그리고 공연의 수익은 전부 유색인종을 위한 음악 학교에 기부될 예정이다'라는 내용이었다. 이 평론으로 공연을 반드시 보아야 하는 명분이 생기자, 상황은 역전되었다.

음악학자 나탈리 커티스 벌린$^{Natalie\ Curtis\ Burlin}$은 밴조와 만돌린, 기타, 현악기, 타악기, 뉴욕 최고의 래그타임 연주자들이 담당하는 14대의 업라이트 피아노로 구성된 클레프 클럽의 악기 구성을 들어 '다른 과일을 먹다가 파인애플을 먹었을 때 '찡' 하고 신맛이 확 나는 것처럼 완전히 차별화된 구성이다'라 평했다. 당김음으로 구성된 행진곡을 필두로 공연이 시작되자 〈블랙 맨하탄$^{Black\ Manhattan}$〉의 저자인 제임스 웰던 존슨$^{James\ Weldon\ Johnson}$은 '톡 쏘는 느낌과 자극적인 리듬이 시작됐고 곧 우레와 같은 박수가 쏟아졌다' 기록한다.

첫 공연의 성공은 유럽과 클레프 클럽 단원들 모두에게 공연 자체의 성공보다 더 큰 의미가 있었다. 무엇보다 클레프 클럽이 뉴욕에서 열리는 프라이빗 파티에서의 공연을 오랜 기간 거의 독점하다시피 하게 된다. 당시 호텔과 레스토랑에서는 흑인 음악가를 하우스키핑 같은 잡무를 하는 것으로 고용한

4 역주 러시아 북부와 중부의 민속 발현악기

다음, 공연도 하면서 팁을 받게 하는 것이 관행이었다. 하지만 제임스 유럽은 다른 꿈을 꾸었다. 호텔과 레스토랑에 고정된 금액의 임금을 요구하고, 추가로 교통비와 숙식을 제공하는 사항도 추가했다. 또한 흑인 뮤지션들에게는 공연 시에 턱시도와 검은색 양복을 입는 드레스 코드를 설정해서 이들에게 자부심을 불어넣었다.

<center>＊＊＊</center>

댄스 열풍이 미국 전역을 강타하며 할렘 출신 뮤지션을 위한 새 시대가 밝았고, 이들이 연주하는 음악에 대한 수요도 증가했다. 1913년 10월 판 〈커런트 오피니언Current Opinion〉에서는 '20년 동안 춤을 추지 않던 이들도 춤추기 시작했다. 카바레에서는 다음 춤곡이 나오기 전 막간에 사람들이 숨을 고를 수 있도록 하는 시간을 제외하면, 무대는 사람들이 춤을 출 수 있게끔 항상 비어 있었다. 이제 미국은 춤을 추는 사람이나 춤추는 사람을 비판하려고 춤사위를 지켜보는 사람 둘로 나뉘었다'라고 기록했다.

제임스 유럽과 영국 출신 무도회장의 스타 버논 캐슬Vernon Castle, 그의 미국인 아내 아이린Irene은 1913년 여름 뉴포트Newport의 로드 아일랜드Rhode Island에 위치한 스토이베산트 피시Mrs. Stuyvesant Fish라는 식당 겸 무도회장[5]에서 처음 만났다. 중간에 파트너를 바꾸는 등 래그타임적인 요소가 있었지만, 대체로 남편과 아내가 함께 추는 터키 트로트[6]와 같은 춤은 당시 상류층에서 인기를 끌고 있었다. 아이린은 이에 대해 '우리는 결혼한 사이니까 깔끔하죠. 우리 부부가 함께 춤을 추면 이상하게 보일 여지도 없고요. 근데 우리는 춤 추는 재미를 다시 살리고 싶었어요. 그래서 둘 모두가 받아들일 수 있는 중간 지점을 찾았죠'라 설명한다. 제임스 유럽의 '소사이어티 오케스트라Society Orchestra'가 연주 중일 때 캐슬 부부는 '캐슬 워크Castle Walk[7]'라는 새로운 춤을 만들어냈다. '박자에 맞춰서 다들 내려올 때 우리는 올라갔어요'라고 아이린은 설명한다.

역사가 더글라스 길버트Douglas Gilbert는 이렇게 회고한다. '버논은 처음엔 유럽이 연주하는 리듬에, 다음으로는 밴드가 선보이는 악기 구성의 다채로움에 깜짝 놀랐다'. 캐슬 부부는 그 자리에서 유럽이 춤곡을 연주하는 내용을 계약

5 당시 이곳에 모인 인파는 전국적으로 인기를 끌던 터키 트로트(Turkey Trot)를 추고 있었다

6 역주 2명씩 짝을 지어 원을 그리며 추는 춤

7 역주 2명씩 짝을 지어 추는 사교 댄스, 느릿한 스텝이 특징

에 추가해달라고 요구했다. 그들은 텍사스 토미^{Texas Tommy}(남성 무용수가 파트너를 빠르게 제자리 돌게 하거나 위로 던진 다음 막판에 잡는 춤) 같이 역동적인 춤을 출 수 있는 곡과 빠르게 4분의 3박자와 4분의 2박자를 오가는 엇박리듬의 캐슬 하프 앤 하프^{Castle Half and Half}에 맞는 곡도 요구했다.

예술인들 사이에 피어난 파트너십은 이내 진정한 우애로 거듭난다. 캐슬 부부가 타임즈 스퀘어^{Times Square}에 위치한 극장인 팰리스^{Palace}와 해머스타인스 빅토리아^{Hammerstein's Victoria}에서 공연을 하는 대가로 주당 2천 달러를 받기로 했을 때, 이들은 평소처럼 유럽의 밴드가 연주를 맡아야 한다고 요구했다. 그러나 강력하고 인종 차별적이었던 음악인 협회는 흑인의 브로드웨이 진출을 막았는데, 흑인으로 구성된 오케스트라가 카바레처럼 브로드웨이의 극장도 독점할 것이라는 우려 때문이었다. 하지만 유럽이나 캐슬 부부 양쪽 모두 그런다고 순순히 물러날 상대는 아니었다. 그래서 일단 무대에 세우고 관객의 반응을 보자는 식으로 협상했다.

세상에 만연하던 인종차별에 맞서는 일은 음악계에서의 인종차별에 맞서 싸우는 일보다 더 어려운 것이었다. 독일군에 맞서 싸우자는 조국의 부름에 기꺼이 응했음에도 흑인 병사들은 공정한 대우나 안전을 보장받지 못했다. 흑인 병사와 백인 병사 간의 갈등은 다반사였다. 1917년 8월에는 해묵은 갈등이 기어코 폭발하기도 했다. 휴스턴에서 총격이 벌어져 17명의 백인 민간인이 사망하고, 흑인 병사 13명이 재판에 넘겨져 교수형에 처해졌으며, 41명은 투옥되었던 것이다. 사우스캐롤라이나주 스파턴버그^{Spartanburg}의 시장 J.F. 플로이드^{J. F. Floyd}는 '인종 평등이라는 북부식 발상으로 백인과 동등한 대우를 받을 것이라 기대했을 것'이라며 책임을 흑인 병사 쪽에 돌렸다. 제임스 유럽을 포함한 흑인 병사들이 1917년 말 포카혼타스^{Pocahontas}호에 몸을 싣고 프랑스로 출항했을 때 이들 앞에 펼쳐진 것은 전쟁으로 황폐해진 땅이었다. 그러나 전흔으로 가득한 땅에서, 흑인 병사들은 오히려 고향에서 받지 못했던 존중을 받아볼 수 있었다.

유럽은 〈더 뉴욕 에이지^{The New York Age}〉의 편집자 프레드 무어^{Fred Moore}에게 '프랑스인들은 선입견이라는 이 끔찍한 개념을 도통 이해하지 못한다…(중략)…' 비바 라 프랑스^{Viva la France}'는 프랑스와 미국 모두에 있는 흑인 미국인 모두를 위

한 노래가 되어야 한다'라 적어 편지를 보내기도 한다[8]. 그러나 프랑스도 인종이라는 주제가 민감한 사안임은 익히 알고 있었다. '흑인 미국인 병사에 대한 기밀 정보'라는 제목의 회람에는 '흑인 병사들을 예의 바르고 정감 있게 대할 수는 있다. 그러나 이들과 백인 미국인 장교를 같은 장소에서 대할 때에는 유의해야 한다. 백인 장교의 심기를 거스를 수 있다'라고 적고 있다.

미군 최고의 군악대를 이끄는 일은 제임스 유럽에게 만사를 해결해 줄 열쇠였다. 그러나 군악대를 꾸리는 일은 어려움으로 가득했다. 자금줄은 도통 찾기가 어려웠고, 유럽은 48명을 모으고 싶어 했지만 규정에서는 군악대의 최대 인원을 28명으로 제한하고 있었다. 제임스 유럽의 상관이던 윌리엄 헤이워드 대령William Hayward이 결국 US 스틸U.S. Steel Corporation의 대니얼 G. 레이드Daniel G. Reid와 아메리칸 캔 컴퍼니American Can Company를 설득했고, 이들이 결국 수표 1만 달러를 끊어주었다. 이후 제임스 유럽이 유능한 목관악기 주자가 필요하다고 하자 헤이워드 대령은 푸에르토리코에서 연주자를 모집하는 일을 허락하며 노블 시슬을 목관악기 담당자로 지명한다.

<center>＊＊＊</center>

유럽 전장에서 할렘 출신의 뮤지션들은 참호 전투를 치르며 앙제Angers와 투르Tours, 물랭Moulins, 리옹Lyon, 쿨로즈Culoz 등 십수 개에 달하는 도시를 지나며 병원과 광장에서 초기 형태의 재즈를 공연했다. 파리에서는 샹젤리제 극장Théâtre des Champs-Elysées에서 공연하라는 명령을 받았으며 객석에서 열화와 같은 성원을 이끌어냈다. 유럽은 샹젤리제 극장에서의 공연을 다음과 같이 회고한다. '공화국 근위대Garde Republican의 군악대장이 찾아와 우리가 연주했던 곡의 악보를 부탁해왔다. 본인 휘하의 군악대에게 연주를 시키고 싶다는 것이었다. 그래서 한 부를 주었는데, 다음날 다시 찾아왔다. 우리가 연주했던 것 같은 느낌이 안 난다는 것이었다. 그리고는 리허설에 참관해달라고 부탁했다. 그래서 같이 갔는데, 군악대의 연주는 나무랄 데 없이 훌륭했다. 다만 군악대장 말처럼 재즈 느낌이 없었다. 그래서 군악대원의 악기 하나를 집어서 재즈 느낌으로 연주하는 법을 보여주었더니 군악대장이 말하길 군악대원들은 우리가 특별한 악기로 연

8 영국에서는 상황이 달랐던 것으로 보인다. 드러머 루이스 미첼(Louis Michell)과 그가 이끄는 '서던 신포니스츠 퀸텟(Southern Symphonists' Quintet)이 1914년 피카딜리 레스토랑(Piccadilly Restaurant)에서 공연을 했을 때 격렬한 인종차별을 겪었기 때문이다. 훗날 듀크 엘링턴(Duke Ellington)과 캡 캘러웨이(Cab Calloway)는 런던에서 1등실 배정을 거절당하기도 한다.

주한다 생각했다고 했다'. 실제로 프랑스 군악대원들이 유럽의 군악대가 다루는 호른 한 대를 가지고 소위 '말하는 트럼펫'에서 찢어지는 소리나 '와와'거리는 소리가 나게 하는 숨겨진 밸브가 있는 것은 아닐지 확인하려 했으나 실패했다. 그리고는 '흑인이라 가능한 것'이라고 결론을 내리기도 한다.

제임스 유럽 휘하의 미국인 군악대가 기존의 방식으로는 습득하기 어려운 기교를 보인 것이 사실이었다. 그들은 순간순간 필요한 것을 찾아내고 이에 대응할 수 있는 예민한 귀와 민첩한 순발력을 지니고 있었다. 유럽은 나탈리 커티스 벌린에게 '악보를 중간부터라도 읽을 수 있고 이걸 또 쫓아갈 수 있는 사람들을 단원으로 뽑았다. 그래서 어떤 곡이든 한두 번 들으면 따라 할 수 있었고, 만약에 악보가 너무 어려우면 거기에 어울리는 연주를 즉석에서 할 수 있다'라 설명하기도 했다. 그러나 이런 방식의 즉흥연주를 흑인만 할 수 있다는 주장은 허구에 불과했다. 결국 프랑스인들이 내린 결론은 그른 것으로 판명이 났다. 이는 '재능이 더 중요하냐, 아니면 노력이 중요하냐'는 논쟁의 하나의 사례로 사용할 수 있을 것이다.

〈뉴욕 월드New York World〉의 기자 찰스 웰튼Charles Welton은 1918년 제임스 유럽과의 인터뷰를 통해 재즈의 기술적 복잡함에 대한 이야기를 실었다. 웰튼은 재즈가 '단순히 통제할 수 없는, 감정의 격앙으로 유발된 발작이 악곡 전체에 무분별하게 흩어진 것이 아니라 4개의 목관악기로 나뉘어 한쪽에서 다른 쪽으로 이동하는 것으로 봐야 한다. 물론 뮤지션이 순간적으로 재즈적인 새로움을 가미할 수 있는 요소가 있다는 생각이 들면 유럽도 이를 막을 수는 없다. 그러면 세상에 더 좋은 것을 보여줄 기회를 뺏는 셈이니까. 누구든 무언가를 시도한다면…'이라 기록했다.

이렇게 탄생한 결과물은 뉴올리언스 마칭 밴드New Orleans marching band의 음악처럼 과격한 자유로움을 보이기도 했다. 뉴올리언스 밴드에서 드럼을 맡았던 전설적 탭댄서 빌 '보쟁글스' 로빈슨Bill "Bojangles" Robinson의 즉흥적 리듬이 밴드의 악곡에 스며들어 있었다. 이러한 리듬은 자연스럽게 부수적인 효과를 냈다. 웰튼은 '가죽 깔때기를 비틀어서 관악기의 벨에 끼워 넣자, 무대 뒤에 있는 악단은 주자가 자신이 가진 것을 모두 보여주게끔 했다. 글로는 여기서 일어나는 일을 설명하기 힘들다. 눈과 귀로 모두 느껴야 한다. 깔때기가 젖어가며, 화음이 마치 물처럼 바뀌었다. 소리는 내달리고 물결을 일으켰고, 그러다가 이따

금 숨이 턱 막히는 느낌을 주기도 했다. 그다음은 나이아가라 폭포가 지닌 음악적 색채를 띠다가 송어가 뛰노는 개울로 잦아든다. 관악기의 소리가 바뀌더니 둥둥거리는 콧소리 같은 것이 난다. 반쯤은 신음소리 같고, 반쯤은 할렐루야하고 중얼거리는 소리 같다. 어떤 느낌인지 알겠나?'라 적는다.

그러나 대서양을 건너 유럽에 재즈 열풍을 불러온 것은 제임스 유럽만이 아니었다. 루이스 미첼의 '재즈 킹스Jazz Kings'는 1917년 카지노 드 파리Casino de Paris 의 지하에 자리한 카바레 '르 페로케Le Perroquet'의 상주악단이 된다. 이곳에서 재즈 킹스는 재즈 뮤지션들이 '트랩Trap'이라고 묶어서 부르던 (스네어 드럼과 톰톰tom-tom 등이 포함된) 드럼세트와 심벌즈로 구성된 재즈 악단을 선보였고 이를 '운 재즈un jazz'라 부른다. 프랑스의 저명한 뮤지션 레오 보샹Léo Vauchant은 재즈 킹스의 연주를 듣고 놀라움을 금치 못했고, '악보의 신성함'을 뛰어넘는 이들의 자유분방함에는 경악했다. 보샹에게는 악보를 쓰인 그대로 연주하는 것이 당연한 일이었다. 미첼의 밴드가 어떤 모습이었는지 '당김음이나 음표를 더했는데…(중략)…대체 어디서 튀어나온 것인지 나는 알 수 없었다'라는 보샹의 기록에서 짐작해볼 수 있다.

제임스 유럽의 라이벌은 미국에도 있었다. 1차대전 기간 동안 재즈풍의 연주를 하는 군악대를 지휘하던 흑인이었는데, 바로 제임스 팀 브림James Tim Brymn, 1881-1946 중위이다. 그는 '블랙 데빌 오케스트라Black Devil Orchestra'라는 별명을 가진 '아프리카계 미국인 제350 야전포병 여단 군악대African American 350th Field Artillery Regiment Band'를 이끌었다. 유럽과 마찬가지로 브림도 1차대전에 참전한다. 이후 1919년 브림의 블랙 데빌 오케스트라는 파리 강화회담Paris Peace Conference에서 우드로 윌슨Woodrow Wilson 대통령과 존 퍼싱John Pershing 장군 앞에서 공연한다. 제350 야전포병 여단에서 그와 함께 복무했던 재즈 피아니스트 윌리 스미스Willie Smith는 전쟁 중에 보인 용맹함으로 '라이온'이라는 별명을 얻기도 했다.

미국으로 돌아온 뒤 브림과 블랙 데빌 오케스트라는 10년간 음반 2장을 발표한다. 브림은 뉴욕의 유명 나이트클럽인 '지그펠드 루프 가든Ziegfeld's Roof Garden'과 '쟈르뎅 드 단스Jardin de Dance'에서 오케스트라를 담당하기도 한다. 브림과 유럽은 분명 라이벌이었으나, 브림은 1920년대 유럽의 클레프 클럽에서 악장을 역임하기도 한다.

프랑스인들은 1889년 만국박람회에 참가했던 아프리카인들을 두고 비평

가 프랑수아 드 니옹François de Nion이 기록했던 것처럼, 흑인들이 비밀리에 '침묵을 깨뜨리며 거친 삶을 살아가며, 접촉하는 것만으로 지친 사회를 모두 혁명할 힘을 만들어낼 이들'이라 생각하고 있었다. 이러한 생각은 '억압된 백인 문명인'이라는 기만적이면서도 야릇한 판타지에 불을 붙였고, 이렇게 타오른 불씨는 피카소가 낳은 논란의 작품 〈아비뇽의 처녀들Les Demoiselles d'Avignon, 1907〉과 같은 회화 예술의 영역으로 옮겨붙기도 했다. 큐비즘 예술가 조르주 브라크Georges Braque, 1882-1963는 유럽 전역에서 인기를 끌었던 아프리카 토착 양식의 가면 덕에 '그간 혐오하던 거짓(서구) 전통에 대해 갖고 있던 억눌린 반감과 더불어 본능적인 것들과 마주할 수 있게 되었다' 고백했다. 이렇게 유럽과 아프리카를 대치하는 구조는 서구 음악의 전통 대 재즈의 자유분방한 즉흥성이라는 구조로 이어졌다.

<p style="text-align:center">✻✻✻</p>

그러나 미국에서 재즈라는 장르가 도입되기 이전에도, 프랑스의 클래식 음악에는 재즈의 감성이 이미 존재하고 있었다. 클로드 드뷔시는 1900년 초 런던에서 케이크워크 춤곡을 들은 뒤 〈골리워그의 케이크워크Golliwog's Cakewalk, 1908〉와 〈꼬마 흑인Le Petit Negro, 1909〉과 같이 경쾌한 리듬의 피아노곡들을 작곡했다. 그 외에도 프랑스에서 래그타임 스타일의 악곡이 존재했음을 보여주는 악보도 있는데, 1897년 출판된 톰 터핀Tom Turpin의 〈할렘 래그Harlem Rag〉와 1908년 등장한 스콧 조플린의 교재 〈스쿨 오브 래그타임School of Ragtime〉이 대표적이다.

그러나 음악을 악보로 접하는 것과 실제로 라이브로 경험하는 것에는 커다란 차이가 있다. '카지노 드 파리'에서 1918년 재즈 공연을 관람한 뒤 장 콕토Jean Cocteau는 〈콕과 할리퀸: 음악에 대한 기록Cock and Harlequin: Notes Concerning Music〉에서 재즈를 '음악의 정수'라 표현한다. 콕토의 이런 묘사에 더해 프랑스의 작곡가 다리우스 미요는 재즈 공연 전체를 다음과 같이 묘사한다. '색소폰이 몽환적인 느낌을 쥐어짜면서 들어온다. 그게 아니라면 트럼펫이 극적이거나 나른한 느낌을 교대로 주며 들어온다. 플루트는 주로 높은 음역에서 연주하고, 트롬본을 서정적으로 사용하는데 4분음을 슬라이드로 연주하며 음량과 음높이를 크레센도로 키워 전반적인 느낌을 강조한다. 피아노가 중심을 잡아주며 타악기가 맥박처럼 숨죽이며 고동치는 복잡한 박자를 적절하게 연주해 전체적으로 다양하지만 산만하지 않다. 당김음을 계속 사용하여…(중략)…자유로이 즉

흥적으로 연주한다는 느낌을 준다…'.

미요가 창작한 재즈 발레인 〈세계창조^{La Création du monde}〉는 1923년 초연을 올린다. 다른 클래식 작곡가들도 비슷하게 재즈라는 새로운 장르에 매혹되었다. 당김음을 주제로 한 스타일이 클래식 음악 전역으로 퍼지게 되었는데 사티의 발레곡 〈파라드^{Parade, 1917}〉 속 '정기선에서의 래그타임^{Ragtime du paquebot}'을 비롯해 주르주 오리크^{Georges Auric}의 폭스트로트^{Foxtrot9} 춤곡 〈아듀, 뉴욕^{Adieu, New York, 1919}〉과 이고르 스트라빈스키가 음악에서의 유행을 큐비즘적으로 묘사한 〈11대의 악기를 위한 래그타임^{Ragtime for Eleven Instruments, 1918}〉 모두 이러한 곡들이었다. 곧이어 모리스 라벨이 〈바이올린 소나타 2번^{Violin Sonata no. 2, 1923-1927}〉을 작곡하는데, 작품 속 2악장이 블루스와 지나간 시간에 대한 오마주를 담고 있다. 이 작품에서 라벨은 조지 거슈윈의 영향을 강하게 받은 것으로 보인다. 1927년, 에른스트 크레네크^{Ernst Krenek}의 재즈 오페라 〈조니가 연주하다^{Jonny spielt auf}〉는 보수적인 비평가들 사이에서 '바이마르의 퇴폐예술'을 전형적으로 보여주는 사례라는 혹평을 받는다.

전쟁이 끝나고 군악대는 귀향했지만 파리는 여전히 미국의 다른 뮤지션들을 두 팔을 활짝 벌려 환영하고 있었다. 루이스 미첼은 1924년 자신의 이름을 딴 나이트클럽 '미첼'을 개관한다. 이후 클럽 '미첼'은 가수 겸 호스트였던 플로렌스 엠브리 존스^{Florence Embry Jones}의 이름을 따 채즈 플로렌스^{Chez Florence}로 이름을 바꾼다. 흑인 복싱 선수이자 전투기 조종사 겸 군인이자 스파이였던 유진 불라드^{Eugene Bullard}는 미첼과 친구가 되었는데, 드럼을 배워서 '르 그랑 듀크^{Le Grand Duc}'라는 클럽을 1924년 개업하지만 얼마 지나지 않아 몽마르트에서 유명세를 끌던 할렘 출신 가수 에이다 베아트리스 퀸 빅토리아 루이스 버지니아 '브릭톱' 스미스^{Ada Beatrice Queen Victoria Louise Virginia "Bricktop" Smith}의 손에 넘긴다. 에이다 스미스의 별명인 브릭톱은 그의 붉은 머리색과 주근깨 때문에 붙었는데, 르 그랑 듀크의 크기가 협소해 처음엔 실망했지만 르 그랑 듀크에서 당시 설거지와 보조 요리사, 웨이터를 맡고 있던 무일푼의 랭스턴 휴즈^{Langston Hughes}의 말을 듣고 마음을 결정했다고 한다. 실제로 르 그랑 듀크는 테이블 12개가 간신히 들어가는 작은 클럽이었지만 파리 사회에 거대한 영향을 끼쳤다. 르 그랑 듀크의

9 역주 2/2 또는 4/4박자의 비교적 빠른 템포의 춤곡

후원자 목록에는 엘사 맥스웰^{Elsa Maxwell}과 로스코 '패티' 아버클^{Roscoe "Fatty" Arbuckle}, 웨일스 공^{Prince of Wales} (드럼 위에 앉았다고 한다), 글로리아 스완슨^{Gloria Swanson}, 소피 터커^{Sophie Tucker}, F. 스콧 피츠제럴드^{F. Scott Fitzgerald}, 어니스트 헤밍웨이^{Ernest Hemingway}, 피카소, 만 레이^{Man Ray}가 포함되어 있었다. 1926년, 브릭톱은 '최고위층을 위해 나이트클럽과 우편함, 은행, 바를 합쳐 놓은 공간'이라 광고하며 르 그랑 듀크를 개점한다. 콜 포터의 곡 다수는 마벨 머서^{Mabel Mercer}의 목소리를 타고 브릭톱의 클럽에서 처음 무대에 올랐다.

　　1925년 오케스트라의 악장이던 클로드 홉킨스^{Claude Hopkins}가 시슬과 블레이크의 〈셔플 얼롱^{Shuffle Along}〉에서 댄서로 활약하던 당대의 섹스 심볼 조세핀 베이커^{Josephine Baker}와 함께 '라 리뷔 네그르^{La Revue Nègre}'를 파리에 개업한다. 베이커의 섹슈얼한 매력은 파리 전역에서 논란과 열풍을 함께 일으켰다. 작가 주나 반스^{Djuna Barnes}는 '베이커는 다리 사이에 입은 분홍색 플라밍고 깃털을 제외하면 벌거벗은 채로 무대로 올랐다. 그리고는 거대한 흑인 남성 어깨 위에서 물구나무를 선 채로 다리를 찢었다. 무대 중앙에서 남성이 멈추어 서고, 베이커의 허리를 양손으로 움켜쥐고 그를 공중으로 던졌다. 하늘로 떠오른 베이커는 천천히 재주를 넘었다. 객석은 침묵에 빠졌다. 그는 영원히 기억될 흑인 여성이었다. 극장 전체가 환호성으로 뒤덮였다'라 기록한다. 베이커의 양자인 장 클로드 베이커^{Jean Claude Baker}는 역사적 관점에서 어머니의 공연을 다음과 같이 기록한다. '1905년 마타 하리^{Mata Hari}가 기메 박물관^{Museum Guimet}에서 금속제 조개껍데기로 겨우 가슴을 가린 채 춤을 선보였을 때, 파리는 온통 충격에 빠졌다. 4년 뒤, 당시 최고의 섹스 심볼 콜레트^{Colette}는 자신도 마타 하리에 버금가는 배우라는 것을 증명한다. 〈더 플레시^{The Flesh}〉라는 멜로드라마에서 콜레트는 바람을 피우는 아내의 역할을 맡는데, 아내의 외도에 분노한 남편이 아내의 옷을 찢는 장면이 나온다. 여배우의 가슴이 드러나자 객석에서는 경악하는 소리가 났다'. 하지만 장 클로드는 그럼에도 어머니인 조세핀이 이들보다 뛰어났다는 것에 의심을 가지지 않았다. 재즈 뮤지션 시드니 베쳇^{Sidney Bechet}이 라 리뷔 네그르의 개업 공연에서 관악기 연주를 맡았는데, 베이커를 공연에 초대했던 사교계의 명사 캐롤라인 레이건^{Caroline Reagan}은 라 리뷔 네그르를 성경 속 예리코의

함락[10]에 빗대어 '나팔소리로 무너지겠구먼'이라 말했다고 전해진다.

아티스트 마리로르 드 노아일Marie-Laure de Noailles은 조세핀이 손톱을 금색으로 칠한 것을 두고 그녀에게 '금색 발톱을 가진 암표범'이라는 별명을 지어주었다. 조세핀이 보유하고 있던 다양한 동물을 생각하면 매우 적절한 별명이었다. 시슬은 조세핀이 샹젤리제 거리를 하루는 치타 두 마리와 산책하고, 다른 날엔 백조 두 마리와 산책하고 있었다고 회고한다. 조세핀은 애완동물로 치키타Chiquita라는 이름의 표범을 길렀는데 조세핀이 입는 옷에 맞춰 매번 다른 목걸이를 찼다. 조세핀의 아파트에는 보아뱀과 원숭이, 앨버트Albert라는 이름의 애완 돼지가 있었다고 한다.

파리에서 공연 중인 조세핀 베이커

10 역주 나팔소리와 함성으로 예리코의 성벽을 무너뜨렸다 전해진다.

포스터 작가였던 폴 콜랭Paul Colin은 라 리뷔 네그르에서의 공연을 직접 보고 기록으로 남겼다. '오전 10시가 되자 화려하게 차려입은 사람들이 왁자지껄 극장으로 모여들었다. 몽테뉴Montaigne 가의 비스트로에서 사온 크로아상을 먹고 있었다. 할렘이 샹젤리제 극장을 공격하는 것 같았다. 할렘의 뮤지션들은 아이들처럼 무대 위로 뛰어 올라갔고 미친 듯이 탭 댄스를 추었다. 현란한 색의 넥타이와 점박이 바지, 멜빵, 카메라, 쌍안경에 초록색과 빨간색으로 끈을 멘 부츠까지. 무대 의상도 따로 필요 없었다. 입은 것 자체가 하나의 스타일이었다. 무대 위에서 손을 흔들면 객석에서는 입을 벌린 채 동작을 멈추었다. 좌석에서부터 홀까지, 극장의 매니저인 롤프 드 메어Rolf de Maré와 감독인 앙드레 데이븐André Daven 그리고 나까지 모두 숨죽인 채 무대만 바라보았다. 무대에서 보이는 뒤틀림과 울부짖음, 날렵하고 생기 넘치는 가슴과 엉덩이, 화려한 옷, 찰스턴 춤, 이 모두가 유럽인들에게는 새로운 것이었다'.

라 리뷔 네그르에서의 공연 이후 조세핀 베이커는 영화에 출연하기도 했고, 모발 관리 제품을 출시하기도 했으며, 나이트클럽을 개점하기도 했다. 이 기간 파리는 그의 것이었다. 그러나 재즈 뮤지션과 가수, 댄서, 엔터테이너들이 속속들이 미국에서 파리로 들어왔고 자신들만의 흔적을 남기기 시작했다. 그리고 이내 바이올리니스트 스테판 그라펠리Stéphane Grapelli와 기타리스트 장고 라인하르트Django Reinhardt 등의 유럽 출신 뮤지션들도 재즈계 명예의 전당에 이름을 올리기 시작했다.

<div align="center">＊＊＊</div>

미국에서는 '오리지널 딕시랜드 재즈 밴드Original Dixieland Jass Band'가 1917년 시카고의 쉴러 카페Schiller Café에서 뉴욕의 라이젠웨버Reisenweber로 거처를 옮긴다. 시카고와 뉴욕을 포함한 미국 전역에서 재즈는 인기몰이를 하고 있었지만 동시에 비난의 대상이 되기도 했다. 1921년 피츠버그에서는 음악인 조합의 조합장이 조합원들에게 편지를 보냈는데, 이 편지의 내용이 '재즈를 죽여라Death to Jazz'라는 헤드라인으로 '버라이어티Variety'에 실렸다. 조합장은 재즈가 '사회를 타락시키는 부도덕한 음악'이라고 비난했다. 또 재즈 뮤지션들이 '술 취한 광대 무리처럼 행동한다' 표현하기도 했다. 그러나 이러한 기성 음악계의 반발에도 불구하고 일부 깨어 있는 클래식 음악가들은 재즈의 우수함을 인정했는데, 그 중 하나가 지휘자 레오폴드 스토코프스키Leopld Stokowski이다.

이렇듯 발전과정이 평탄하기만 한 것은 아니었지만 재즈는 1920년대를 거치며 꽃을 피운다. 1923년 시카고에서 작곡가 호기 카마이클^{Hoagy Carmichael}은 루이 암스트롱의 트럼펫과 훗날 암스트롱의 아내가 되는 피아니스트 릴 하딘^{Lil Hardin}의 연주를 기반으로 킹 올리버 밴드^{King Oliver's Band}를 위한 곡을 써준다. 카마이클은 '체취와 밀주[11]의 냄새, 잔뜩 신이 난 사람들로 무대는 땀으로 젖어 들었다. 제대로 보이지는 않았지만 '대체 다들 어디에 있길래 이걸 안 듣고 있는 거지?'라는 생각이 계속 들었다'라고 기록한다.

또한 "대마초 약효가 돌기 시작했고 엄마가 만들어 준 과자만큼 몸이 가벼워짐을 느꼈다. 피아노로 달려가 〈로얄 가든 블루스^{Royal Garden Blues}〉를 밴드와 함께 연주했다."

"그 순간만큼 음악은 단순히 육체로 느끼는 것 그 이상이었다. 한 번도 들어본 적 없는 선율이었지만 담배연기로 가득한 방에서 음표 하나도 놓치지 않고 연주할 수 있었다…(중략)…재즈가 소용돌이치는 방에서 나는 두둥실 날고 있었다"라는 기록도 전해진다.

재즈가 확산될 수 있는 밑바탕이 되었던 법적, 경제적 여건이 변하고 있었다. 1919년 미국 수정헌법 제18조가 제정되어 알코올을 함유한 주류가 일절 금지된다. 여기에 대한 반발심이 점차 자라나 미국 사회 곳곳에 스며들게 되었고 '플래퍼^{Flapper12}' 문화를 바탕으로 갱스터들 간의 이권 경쟁이 심해졌다. 또한 주류 판매업은 지하로 숨어들어 '스피크이지^{Speakeasy}'라는 불법 술집이 기승을 부린다. 밴드 리더 빈센트 로페즈^{Vincent Lopez}는 '사소했던 범죄와 영세했던 조직범죄가 피와 총알로 수십억 달러를 벌어들일 수 있으며 세금 한 푼 안 내는 사업으로 성장했다. 술 소비량은 역사상 그 어느 때보다 '금주법 시대'에 가장 많았다'라고 회고한다. 이를 뒤이어 수정헌법 제19조가 통과되어 여성 참정권이 보장되었다. 이는 더 큰 변화를 초래했는데, 이제 여성들은 공공장소에서 담배를 피웠고, 치마의 밑단은 짧아져 무릎을 드러내기에 이르렀다. 격렬하고 당김음이 많은 음악은 이러한 사회적 분위기에 어울렸다.

이러한 변화의 분기점에서 제임스 유럽의 군악대가 1919년 2월 승전보를 올리며 귀국했다. 승전을 축하하는 행사에서 이들은 23번가^{23rd Street}에서 할

11 역주 1920년대 미국은 금주법이 발효되었던 시대였다.

12 역주 1920년대 자유를 추구하던 젊은 여성

렘 방향으로 5번 애비뉴^{5th Avenue}를 따라 행진하며 당시 유행했던 〈히어 컴스 마이 대디 나우^{Here Comes My Daddy Now}〉를 연주했다. 이들이 행진을 하는 동안 구경꾼들이 쏟아져 나왔고 전장에 나갔던 아들과 남편, 친구를 껴안으며 반겼다. 제임스 유럽의 밴드가 미국에서도 성공하는 일은 보장된 것처럼 보였다. 그러나 비극적이게도 유럽의 공연은 고작 3개월 뒤인 3월 9일, 보스턴에서 마침표를 찍는다. 스티브^{Steve}와 허버트 라이트^{Herbert Wright}가 서로 다투어 인터미션 동안 유럽이 이들을 꾸짖었는데, 이에 흥분한 허버트가 주머니칼로 유럽의 목을 찌른 것이다. 유럽은 상처가 깊지 않다고 생각했는지 무시했으나, 결국 과다출혈로 사망한다.

W. C. 핸디는 이때의 슬픔을 다음과 같이 기록했다. '포탄과 총탄의 세례를 거치면서도 살아남은 이가 동료의 칼에 허망하게 목숨을 잃었다…(중략)… 하늘의 태양이 졌다. 새로 뜰 해는 평화 속에서 하루를 밝힐 터이지만, 짐 유럽을 위한 해는 영영 져서 다시 뜨지 않을 것이다. 그리고 할렘은 결코 예전과 같지 않을 것이다'. 유럽의 장례식은 뉴욕의 흑인 최초로 국민장^{國民葬}으로 치러진다.

<p align="center">***</p>

청년 시절 조지 거슈윈은 제임스 유럽이 연주하던 클럽 바깥에서 음악을 즐기며 자신만의 감각을 어떻게 더할 수 있을지를 고민했다. 제임스 유럽이 세상을 떠나며 거슈윈에게는 큰 역할이 맡겨진다. 브로드웨이의 풍부한 선율과 할렘의 음악, 그리고 프랑스 인상주의에서 발현한 섬세한 화음을 어떻게 조합할 수 있을지 고민했다. 그 고민 끝에 1924년 뉴욕의 '폴 화이트먼^{Paul Whiteman}' 클럽에서 열린 '익스페리먼트 인 모던 뮤직^{Experiment in Modern Music}' 콘서트에서 〈랩소디 인 블루^{Rhapsody in Blude}〉를 발표한 것이다. 〈랩소디 인 블루〉는 빠르게 인기를 얻었고, 1924년 감독 에릭 샤렐^{Erik Charell}('독일 희극 공연계의 지그펠트'라는 별명을 지니고 있었다)의 첫 시사 풍자극인 〈앙 알레^{An Alle}〉를 구성하는 곡 하나로 베를린에서 유럽 데뷔를 한다. 한 평론가는 샤렐의 공연을 독일 오페레타와 '흑인 음악'의 조화, '환상적 각선미를 보유한 무용수의 매력'이라 기록하기도 한다.

〈더 뉴 리퍼블릭^{The New Republic}〉은 거슈윈과 화이트먼의 공연을 '기존 재즈의 반복'이라 혹평했다. 하지만 거슈윈이 피아노 연주를 맡은 〈랩소디 인 블루〉 음

반의 판매고는 백만 장에 이르렀다. 그리고 〈랩소디 인 블루〉에 나타나는 '교향악 형식 재즈'의 출현은 다분히 제임스 리즈 유럽의 공이 컸다.

'기존 재즈의 반복'이었든 아니든 〈랩소디 인 블루〉를 연주한 백인 뮤지션들이 예술을 선보인 것은 사실이었다. 다만 이들이 받은 대우는 흑인 뮤지션들이 받은 대우에 비하면 거창했다. 오하이오의 매리언^{Marion}에서 클레프 클럽과 투어 중이던 윌 마리온 쿡^{Will Marion Cook}은 관객들이 보인 열화와 같은 반응에 차갑게 대꾸한다. 그는 '여러분의 박수는 받고 싶지 않습니다. 할 일이나 마저 끝내고 여기서 떠나고 싶은 마음만 가득합니다. 오늘 아침에 우리 단원들이 여기 도착했는데, 하루 종일 숙소와 식당을 찾아다녀야 했습니다. 다들 우리가 흑인이라고 거절했기 때문이죠'라 말한다.

"유일하게 우릴 받아준 숙소는 겨우 짐이랑 상자를 집어넣을 수 있을 정도의 크기였고요. 하루 종일 먹은 거라고는 거리를 쏘다니며 간신히 산 차갑게 식은 고기를 넣어 만든 샌드위치가 전부였습니다.

… 그런데 여러분들은 이렇게 낯짝도 두껍게 공연에 와서 저희에게 박수나 보내고 계시네요. 그런 위선이라면 감사하지 않으렵니다".

당시 객석에는 신문 편집자와 상원의원, 훗날 미국의 대통령이 되는 워런 G. 하딩^{Warren G. Harding}이 자리하고 있었다. 이에 하딩은 즉각 위원회를 소집하여 오케스트라 단원을 매리언 '최고'의 숙박시설에 모시라는 명을 내린다. 그러나 쿡은 숙소 이동 명단에 포함되어 있지 않았는데, 아마도 다들 쿡의 경우에는 알아서 잘 처리가 됐으려니 생각했던 것 같다.

오대호의 건너편인 뉴욕에서 재즈는 완전히 뿌리를 내린 상태였다. 뉴욕인들은 유럽의 사후에 '유럽 중위의 밴드'가 남긴 족적을 생각하며 감사했다. 프랑스의 YMCA 직원이던 애디 헌턴^{Addie Hunton}은 〈더 뉴욕 에이지〉에 보낸 편지를 통해 미군이 귀국한 이후에도 미국인 군악대에 대한 얘기가 프랑스인들과 미국인들 사이에 계속 나오고 있다고 전한다. 헌턴은 '엑스레뱅^{Aix-les-Bains}과 샹베리^{Chambéry}, 샬르레오^{Challes Eaux}에서 미군 군악대의 연주가 얼마나 아름다웠는지 계속 얘기하고 있어요'라고 적었다.

어떤 이에게는 사랑을, 다른 이에게는 코웃음을 받았던 재즈의 등장으로 소음과 음악을 구분하는 기준에 대한 논란은 한층 가열되었다. 카웰과 케이지

등의 혁신으로 이 문제는 더욱 복잡해졌는데, 특히 악곡이 이전보다 더 넓은 범위의 청각적 가능성을 포용하고, 기계적 장치를 이용한 조음이 가능해지며 또 다른 혁신의 물결이 닥치게 된다. 1926년 파리에서는 어쿠스틱 악기와 자동화된 대위법이 상상도 못 했던 조합을 이루는데, 이 사례에서 우리는 왜 소음과 음악의 구분이라는 문제가 왜 여전히 제기되는지 이유를 알 수 있다.

CHAPTER

08

위대한 소음

A Great Noise

. . .

그대의 침묵 속에서

내가 찾던 소리를

모두 들었네

_ 랭스턴 휴즈 Langston Hughes. 〈침묵 Silence〉

무향실(소리의 반사를 차단하도록 만든 방)에 있는 존 케이지, 1990년,
독일 에를랑겐Erlangen, 회렌스Hörens 페스티벌

1926년 한 하우스 콘서트였다. 자리가 모자라서 우아하게 차려입은 귀빈들
도 그랜드 피아노 주변의 좁은 자리에 부대끼며 앉아 있었다. 얼마나 촘촘히
객석이 들어찼는지 피아노의 틈 사이사이로 건너편에 앉은 사람의 팔과 다리
가 튀어나오는 느낌이었다. 콘서트장 안의 공기는 골루아즈 담배 연기와 샤넬
N°5 향수가 두껍게 섞여 있어서 폐소공포증이 생길 정도로 숨이 턱 막혔다.
흰 장갑을 낀 집사들이 내오는 샴페인조차도 큰 위로는 되지 않았다. 그러나
누구 하나 불평하는 사람은 없었다. 이날의 행사는 일 년에 한 번 있을까 한
콘서트였고, 도시 전체의 관심이 여기에 쏠려 있었기 때문이었다.

　　이날 저녁의 행사는 조지 앤타일George Antheil과 버질 톰슨Virgil Thomson의 아이디
어였다(앤타일은 자신의 회고록에도 이날의 행사를 기록했다). 이 두 명의 떠
돌이 미국인 작곡가들은 방향키를 잃은 배처럼 1920년대 파리의 문화적 혼돈
속을 표류하며 자신의 커리어를 꽃피울 기회를 모색하고 있었다. 이들은 결국
사회적 지위 향상을 꿈꾸던 젊고 부유한 미국인 부인과 폴로를 취미로 하던

남편에게서 자신이 원하던 바를 이룰 기회를 찾았다. 부부는 거처를 내어달라는 뮤지션들의 요구에 흔쾌히 응했는데, 대신 금요일 저녁마다 하우스 콘서트를 열어달라고 요청했다. 이 콘서트로 아방가르드에 빠져 있던 파리 상류층 무리에 합류하는 것이 부부가 원하는 것이었다.

앤타일은 콘서트 프로그램에 자신만만하게 준비한 〈발레 메카닉^{Ballet} mécanique〉을 넣었다. 〈발레 메카닉〉에는 무려 그랜드 피아노 여덟 대가 필요했는데, 좁은 거실이 피아노로만 가득 찰 정도였다. 거기에 실로폰과 타악기, 사이렌 등 다른 악기들이 중앙 계단을 중심으로 한쪽 끝에 있는 방에서 다른 쪽 방까지 늘어섰다. 또한 비행기에 달려있던 프로펠러도 있었는데, 이것도 작품 연주에 사용할 용도였다. 악기 구성만 해도 잡아먹는 공간이 어마어마해서 200명에 달하는 손님들은 앉거나 설 공간도 없을 정도였다. 앤타일은 손님들이 지붕으로 들어온 것처럼 보였다 회상한다. 집 안에 있는 사람들은 모두 지휘자 블라디미르 골슈먼^{Vladimir Goschmann}을 기다리며 땀을 뻘뻘 흘리고 있었다. 이윽고 골슈먼이 도착하여 가운데 자리 잡은 피아노의 위에서 지휘를 시작했다. 앤타일은 이 순간을 다음과 같이 기록했다. '지붕이 떨어져 나가는 줄 알았다! 사람 여럿이 거대한 소리에 놀라 나자빠졌다. 자빠지지 않은 사람들도 통조림 속에 살아있는 정어리처럼 꿈틀거렸다. 사방팔방에서 피아노에서 소리가 터져 나왔고 요상한 공명을 이루었다'.

프로펠러 바람에 남자 손님 몇의 가발이 날아가기도 했다. 손님들은 콘서트장의 관객보다는 혹독하게 시달린 죄수의 꼬락서니에 가까워졌다. 소음 속에서 일부 손님은 고함을 지르기 시작했다. 음악이 계속되며 손님들은 머리를 휘저었고 몸을 바르르 떨었다. 그리고 거의 30분 가까이 쉴 틈 없이 고함이 오갔다. 공연이 끝나자 땀을 뚝뚝 흘리던 객석의 손님들은 마침내 찾아온 고요함에 안도하여 모두 엉금엉금 자리로 돌아갔다. 그리고 한숨을 돌리고는 박수를 치기 시작했다. 공연을 기획했던 앤타일과 톰슨은 전쟁이 휩쓸고 간 모양새와 다름없는 객석에 콘서트에 대한 의견을 물으러 다녔다. 그리고 '대공 둘, 공작 하나, 이탈리아인 후작 부인 셋'이 여주인을 담요에 받쳐 헹가래를 치는 모습을 보았다. 호스트가 자신의 목표를 이룬 것은 분명해 보였다. 또한 이 소란을 공모한 미국인 작곡가 둘도 잠시지만 '음악적 권위와 위신을 가져다주는 파리 사교계의 조력자'라는 지위를 새로이 얻게 된다.

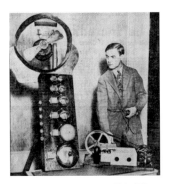

조지 앤타일의 〈소음생성기^{Noise Maker}〉

물론 이런 지위를 얻는 것 말고도 이 둘에게는 다른 강렬한 관심사가 있었다. 앤타일은 뉴저지에 위치한 트렌튼^{Trenton}의 공장촌을 떠나 21세의 나이에 유명해지겠다는 일념 하나로 유럽으로 향했다. 자서전에서 그는 '새로운 초 근대적 피아니스트 겸 작곡가'이자 '최악의 퓨처리스트'가 되겠다는 꿈을 안고 고향을 떠났다고 적었다. 그는 탄탄대로를 걸었는데, 1921년 두 번째 피아노 소나타인 〈디 에어플레인^{The Airplane}〉을 발표한다. 〈디 에어플레인〉은 타악기의 반란이라고 할 수 있는 작품으로, 그가 훗날 진짜 비행기의 프로펠러를 사용할 것을 암시하는 작품이기도 하다. 〈디 에어플레인〉의 연주 도중 사람들이 복도에서 고함을 지르고 박수를 치고 경적을 울리는 일도 있었다. 앤타일은 이를 다음과 같이 기록했다. '온갖 초현실주의자니, 사회 저명인사니 하는 사람들이 죄다 잡혀 들어갔다'. 앤타일 본인도 범상치 않은 인물이었는데, 피아노를 치는 것이 아니라 '패는' 것으로 지적을 받기도 했고, 공연을 시작하기 전에 방해하지 말라고 경고하듯 재킷에서 리볼버를 꺼내 피아노 위에 올려놓는 버릇이 있기도 했다.

앤타일의 공연 객석에는 현대 프랑스 예술을 이끄는 샛별들이 자리하고 있었다. 작곡가 에릭 사티^{Erik Satie}와 작가 장 콕토^{Jean Cocteau}, 부조리 영화와 사진으로 이름을 떨친 시각 예술가 만 레이^{Man Ray}, 화가 파블로 피카소, 〈성 비투스의 춤^{1St. Vitus's Dance (Rat Tobacco2)}〉(실이 달랑 걸린 텅 빈 프레임의 작품)의 작가 프란시

1 역주 헌팅턴병 또는 '무도병'이라 불리는 뇌질환
2 역주 피카비아가 작품에 넣던 일종의 서명

스 피카비아^{Francis Picabia}가 대표적이다. 그중 피카비아는 카멜레온처럼 하나의 예술 사조를 받아들였다가 이를 저버리는 방식으로 특정한 사조보다 본인이 더 뛰어나다는 사실을 보여주던 인물이었다.

이들은 예술계에서의 프랑스의 파급력을 다시금 강화한 선동가들이었다. 이들을 통해 앞 장에서 언급한 바 있는 1917년에 탄생한 작품 발레 〈파라드〉와 같이 예술사적으로 중요성을 지니는 작품이 탄생했다. 〈파라드〉는 괴상하기는 했지만[3], 극본은 콕토, 음악은 사티, 디자인은 피카소로 쟁쟁한 제작진의 손에서 탄생한 작품이었다. 피카비아와 사티는 훗날 샹젤리제 극장을 구상한 롤프 드 메어와 함께 또 다른 발레 작품을 구상하기도 한다. 한편 샹젤리제 극장은 1913년 스트라빈스키의 〈봄의 제전^{The Rite of Spring}〉의 파격적인 초연이 무대에 오른 장소이기도 했는데, 〈봄의 제전〉 초연은 모더니즘의 역사에 중차대한 순간으로 기록된다. 〈봄의 제전〉 초연은 바츨라프 니진스키^{Vaslav Nijinsky}가 무용수로 있던 세르게이 디아길레프^{Serge Diaghilev}의 발레 뤼스^{Ballets Russes}가 무용을 맡았다. 발레 뤼스는 1912년 드뷔시의 〈목신의 오후에의 전주곡〉을 주제로 한 발레에서 사랑에 빠진 목신 판^{Pan}을 묘사할 때 선정적이고 외설적으로 묘사하며 논란을 일으킨 적이 있었는데[4], 스트라빈스키의 〈봄의 제전〉에서도 비슷하게 외설적인 무용이라는 혹평을 받았다.

QR 01
스트라빈스키 〈봄의 제전〉, 초연 100주년 기념 영상, 샌프란시스코 교향악단

〈봄의 제전〉은 음악계에서 거센 논란을 불러 일으켰다. 스트라빈스키의 묘사에 따르면, 공연을 후원한 관객들은 '막이 오르고 안짱다리에 머리를 길게 땋은 롤리타^{Lolita}들이 방방 뛰자마자' 항의를 하기 시작했다. 한편 바순 솔로는 가장 높은 음에서 연주하느라 낑낑댔다. 콕토는 '영리한 관객들은 여우 목도리와 튤을 두르고 다이아몬드와 물수리 깃털로 장식한 모자를 쓴 채 양복과 머리띠 차림의 무리들 속으로 흩어졌다'. 양복을 입고 머리띠를 한 사람들[5]은

3 시인 기욤 아폴리네르(Guillaume Apollinaire)는 〈파라드〉를 '일종의 초현실주의'라 일컬었고, 이로 인해 초현실주의라는 단어가 탄생했다.

4 역주 특히 님프의 스카프를 이용해 자위행위를 묘사한 것이 큰 논란이 되었다.

5 역주 새로이 발흥한 예술을 포용할 수 있는 신흥 세력

박스석에 앉은 사람들[6]에게 반발심을 갖고 있었고, 이러한 반발심을 드러내기 위해 새로운 것이 무대에 오를 때마다 일단 박수부터 치고 보았다'라 기록했다. 스트라빈스키 본인은 이러한 피상적인 다툼을 초월해 있었다. 다만 이 작품이 소음에 가까운 어떤 것을 기념한다는 것을 딱히 부정하지도 않았다.

〈봄의 제전〉이 품고 있는 감정적인 메시지는 애초부터 파괴적인 것이었다. 천둥이 치는 듯한 충격음은 채찍이 대기를 가르는 것처럼 찢어졌다. 그럼에도 작품이 선사하는 복잡한 리듬 속 날것 그대로 퍼붓는 음의 폭격조차 객석에서 터져 나오는 환호성을 억누를 수 없었다. 이러한 소란 속에서 스트라빈스키는 니진스키가 제때 등장할 수 있도록 무대 뒤로 뛰어가야 했는데, 의자 위에서 고래고래 소리를 지르며 숫자를 세며 무용수들에게 박자를 알려주던 니진스키를 간신히 끌어냈다. 작가 T. S. 엘리엇[T. S. Eliot]은 스트라빈스키가 '스텝 초원의 말발굽 소리를 기계식 경적의 찢어지는 소리와 기계장치의 덜거덕거리는 소리, 톱니바퀴가 갈리는 소리, 철과 쇠가 부딪히는 소리, 지하철이 내는 굉음, 도시에서 들려오는 여러 야만적인 울음소리로 바꾸어 놓았고, 이러한 절망적인 소음을 음악으로 바꾸었다'라고 평했다. 격렬했던 초연 이후 작곡가 디아길레프는 '정확히 내가 원하던 것이다'라는 짧은 평을 남기기도 했다.

콕토와 사티, 피카빌라 삼인방은 새로운 시대를 알리는 전조였던 영화 〈막간[Entr'acte]〉을 공동으로 작업하기도 한다. 〈막간〉은 슬로 모션 액션과 장면[Scene]의 역재생, 마구잡이로 등장했다가 사라지는 인물들, 알이 새로 변하는 과정, 장례식장에서 달아나는 영구차라는 희극적인 장면을 특징으로 한다. 사티는 내면의 격렬한 충동을 억누를 수 없는 것처럼 보이기도 했다. 심지어 그의 여러 작품에는 '바보 같지만 적당히 순박하게', '위선적으로', '치통을 앓고 있는 꾀꼬리처럼', '용맹스러운 편안함으로, 의무적인 외로움으로', '자신의 존재를 자각하지 않고'와 같이 누구를 놀리는 건가 싶은 지시가 적혀 있기도 했다. 하지만 사티의 작품 자체는 꾸밈이 없고 정교하게 짜여 직설적이었다. 존 케이지는 '이렇게 말도 안 되게 단순한 악보에서 이토록 아름다운 음악이 탄생하다니'라는 말로 사티의 음악이 지닌 매력을 설명하기도 했다.

이 삼인방이 함께 추구하는 공동의 목표는 바로 예술 그 자체의 의미에 대

6 역주 기존의 예술 형식에 익숙한 기성 세력

한 해답을 찾는 것이었다. 물론 자아가 강한 이들이 힘을 모으는 일은 항상 순탄하지는 않았다. 사티는 콕토가 〈파라드〉에 타자기와 뱃고동, 우유병, 권총 같이 소음을 내는 악기를 추가하려고 하는 것을 거슬려 했다. 그의 콕토에 대한 분노는 작품을 비판했던 애꿎은 비평가에게로 향했는데, 비평가를 '머저리'라고 묘사한 엽서를 보낸 것이다. 이 일로 사티는 명예훼손으로 고소당한 뒤 짧은 징역형을 선고받는다. 그는 경찰에 두들겨 맞은 채 체포되어 재판장에 섰을 때조차 반복하여 '머저리야!'라고 소리치기도 했다.

음악에서 사이렌과 뱃고동, 권총, 타자기를 쓰는 일은 분명 드문 일이었다. 그러나 천지가 개벽할 일은 아니었다. 악기를 두드려서 음고가 없는 소리를 내는 것은 사실 이전 장에서 언급한 오스만제국의 예니체리 군악대를 비롯해 서구 음악의 역사에서 오랫동안 지속되어온 일이었다. 다만 악기가 아닌 일상의 소리를 악기 구성의 일부로 편입하는 것을 통해 콕토는 음악의 새로운 관점을 제시하는 선구자, 어떤 면에서는 혁명가로 자리매김한다. 콕토가 제시한 관점은 20세기 다양한 예술로 실체화한다. 미국인 작곡가 리로이 앤더슨Leroy Anderson, 1908~1975은 관현악단에 타자기를 솔로로 배치한 〈타자기The Typewriter〉로 1953년 큰 히트를 친다. 2021년에는 플루트 연주자 클레어 체이스Claire Chase가 올가 뉴워스Olga Neuwirth, 1968~의 〈마술 피싱Magic Flu-idity〉 속 빠르게 진행되는 플루트 소리에 더해 타악기 연주자 루카스 시스케Lukas Schiske가 내는 타자기의 캐리지가 원위치로 돌아가는 소리와 '땡'하는 소리를 더하여 '소음과 음악'이라는 개념을 다시금 탐구하기도 했다.

QR 02
앤더슨의 <타자기>, 아이슬란드 교향악단

음악과 기계라는 괴이한 조합의 탄생은 1차대전을 전후하여 발생한 사회적 혼란 속에서 '다다이즘'이라 불리는 예술 사조로 이어진다. 이 시기 뮤지션과 영화 제작자, 화가는 비상식을 순수예술의 반열에 올려놓았다. 이들은 '삶이란 부조리한 것인데, 막판에 웃지 않을 이유가 무엇인가?'라는 생각을 한다. 특히 파리와 뉴욕, 취리히에서 전위적이기도 하고, 사회적인 관습을 초월하기도 하는 작품을 만들었다.

이러한 움직임을 이끌었던 앙리−로베르−마르셀 뒤샹Henri-Robert-Marcel Duchamp,

¹⁸⁸⁷⁻¹⁹⁶⁸은 〈기성품^{Readymade}〉으로 유명세를 탔다. 〈기성품〉을 통해 뒤샹은 일상에서 볼 수 있는 단조로운 사물(자전거 바퀴나 물병 걸이 등)이 형식을 갖추어 전시되는 순간 예술의 지위를 얻게 된다는 점을 보여주었다. 또한 가명인 'R. 머트^{R. Mutt}'가 서명된 소변기 〈샘^{Fountain}〉은 1917년 전시회에서 예술계를 발칵 뒤집어 놓기도 했다. 2004년 뒤샹의 〈샘〉은 500명의 저명한 예술가와 예술사학자들로부터 20세기 가장 영향력 있는 예술 작품 중 하나로 선정되기도 한다. 뒤샹의 〈기성품〉은 흔히 볼 수 있는 사물을 예술의 일부로 사용했다는 점에서 앤타일의 비행기 프로펠러와 사이렌, 그리고 콕토의 뱃고동과 닮아 있다.

뒤샹의 〈샘〉

'아름다움'이라는 미학적 개념이 작동하는 철학적 원리는 이탈리아의 미래학자 루이지 루솔로^{Luigi Russolo}가 제시했다. 그가 1913년 작성한 선언문 〈소음의 예술^{The Art of Noises}〉에서 루솔로는 소음의 종류 6개를 제시한다. (1) '빵'하는 소리, '쾅'하는 천둥소리, '펑'하는 폭발음, (2) '휘휘'부는 휘파람, '씩씩'대는 소리, '흥'하는 콧방귀 소리, (3) 속삭이는 소리, 중얼거리는 소리, 바스락거리는 소리, '콸콸'거리는 소리, (4) 비명소리, '꺄'하는 새된 소리, 웅웅거리는 소리, '치직'거리는 소리, 마찰음, (5) 쇠와 나무, 돌, 도자기를 두드리는 소리, (6) 동물의 울음소리, 사람의 울음소리, 고함소리, '아우'하는 울부짖음, 웃음소리, 훌쩍이는 소리, 한숨 소리. 이러한 분류는 일부분 산업화로 인해 탄생한 소음을 루솔로가 받아들였기 때문에 가능한 것이기도 했다. 루솔로는 인간의 귀가 산업화로 인해 발생하는 소리에 익숙해졌기 때문에, 이제는 음악에서의 악기와

작곡 방법에도 새로운 접근법이 필요하다 주장했다. 더불어 그는 기술의 발전으로 뮤지션들이 '오늘날 교향악에서 사용하는 한정된 음색을 대체하여 소음에서 새로운 음색을 찾아낼 것'이라 내다보기도 했다.

다른 이들도 음악에서 사용되는 소리의 범위를 확장하려는 욕망을 충족하기 위해 일찍이 발 벗고 나섰다. 1912년 미국의 작곡가인 헨리 카웰[Henry Cowell]은 최소 3개의 인접한 음을 피아니스트의 주먹이나 팔꿈치로 연주하는 '음괴[Tone Cluster]'라는 개념을 창안하는데, 이를 계기로 클래식 음악계에서 갖는 영향력의 추가 유럽에서 미국으로 기운다. 헝가리 출신 바르톡 벨라[Bartók Béla, 1881-1945]는 카웰의 연주를 듣고 음괴를 자신의 음악에 사용해도 되겠느냐 물었고, 이 덕분에 바르톡은 유명세를 얻는다. 한편 카웰은 훗날 피아노 안쪽에 자리한 피아노 줄을 직접 연주한다는 아이디어를 떠올린 인물이기도 하다. 카웰은 일찍이 모더니스트 작곡가 레오 오른스타인[Leo Ornstein, 1895-2002]의 밑에서 수학한다. 오른스타인의 전위적 피아노곡 〈비행기에서의 자살[Suicide in an Airplane]〉은 음괴가 낳는 효과와 불협화음으로 진행되는 트레몰로를 특징으로 하고 있는데, 음괴라는 아이디어를 최초로 떠올린 사람이 선생인지 학생인지는 불분명하다. 카웰은 또한 프랑스의 작곡가 에드가르 바레즈[Edgard Varèse]에게서 영감을 받았다고 언급하기도 했다. 바레즈는 정해진 규칙에 역행하는 뮤지션이었는데 그가 미국으로 이민한 뒤 최초로 작곡한 작품인 〈아메리크[Amériques, 1918-1921]〉(초연은 1926년이었다)는 인간이 생각할 수 있는 모든 방법으로 부정확하게 조율된 타악기가 등장한다. 슬레이벨부터 딸랑이, 사자의 포효(줄이 달린 드럼), 채찍, 징, 심벌즈, 대형 사이렌이 앙상블에 포함되었다. 악보에는 '깊고 강렬하게'와 '(악기가 조용해질 때까지) 순간적으로 휴지(休止)'라는 지시가 등장한다.

이전까지는 '소음'에 가까웠던 소리는 이따금 유머의 한 요소로 악곡에 포함되기도 했다. 1923년 작곡가 아르튀르 오네게르[Arthur Honegger, 1892-1955]는 교향곡 〈태평양 231형[Pacific 231]〉을 발표한다. 음악을 통해 역에서 다른 역으로 이동하는 기차 여행을 묘사한 작품이다. 이 곡은 증기 기관이 '뻭'하는 소리를 내며 기어가 서서히 움직여 열차가 칙칙대며 서서히 속도를 올려서 엔진이 최대로 작동해 최고 속도에 달하는 것을 묘사하는 장면이 나온다. 1928년 조지 거슈윈은 교향시 〈파리의 미국인[An American in Paris]〉에 프랑스 택시의 경적을 배치해 관객을 깜짝 놀라 웃게 한다. 소음은 음악에서 관객에 즐거움을 주는 장치로 계속

해서 활약한다. 영국인 작곡가 말콤 아놀드^{Malcolm Arnold, 1921-2006}의 〈어 그랜드, 그랜드 오버처^{A Grand, Grand Overture}〉에는 총기 네 점과 진공청소기 세 대, 바닥 연마재 하나가 등장한다.

<div align="center">＊＊＊</div>

이보다 앞서서 평범하지 않은 울림을 탐구하려던 시도도 있었다. 빽빽하고 으스스한 화음을 선보였던 바로크 시대의 작곡가 장페리 레벨^{Jean-Féry Rebel, 1666-1747}이 대표적이다. 그의 곡 〈원소^{The Elements}〉는 천지 창조 이전의 혼돈을 묘사하며 시작하는데, 레벨은 이를 '혼돈은 불변의 법칙에 의해 다스려지기 이전 원소를 지배했다. 혼돈 이후 원소는 자연의 법칙에 따라 각자 주어진 위치를 맡았다'라고 설명한다. 이러한 자연의 법칙을 묘사하기 위해 레벨은 단조에서 사용한 음 전체를 '하나의 음처럼 연주하도록' 했다. '베이스는 통통 튀듯이 연주하는 음과 엮여서 흙을 상징한다. 플루트의 오르내리는 선율은 물의 흐름과 웅얼거림을 나타낸다. 공기는 작은 플루트가 반주가 잠시 멈춘 동안 카덴차^{Cadenza7}를 선보이는 것으로 표현하고, 마지막으로 바이올린은 악기가 지닌 활발함과 밝음으로 불의 역동성을 묘사했다. 레벨과 같은 시대를 살았던 작곡가 게오르크 필리프 텔레만^{Georg Philipp Telemann}은 〈원소〉처럼 삐걱거리는 화음을 보여주는 〈서곡 바장조^{Overture in F}〉를 작곡한다. 〈서곡 바장조〉에서 그는 개구리와 까마귀의 울음소리가 요란한 불협화음으로 합쳐지는 것을 묘사했다. 그 결과 〈서곡 바장조〉는 스트라빈스키에 비견해 뒤지지 않는 현대적인 면모를 갖춘 작품이 되었다.

QR 03
레벨의 <원소>, 싱가포르 교향악단

전장을 묘사한 작품들 역시 무질서한 파국에 가까운 음악을 선보였다. 노예의 삶을 살다 해방된 (경외감이 드는 피아노 솜씨를 지닌 서번트 증후군 환자이기도 한) 토마스 '블라인드 톰' 위긴스^{Thomas "Blind Tom" Wiggins, 1849-1908}의 〈매너서스 전투^{The Battle of Manassas}〉는 피아노를 통해 남북전쟁 속 대포의 포화와 전장의 아수라장을 묘사한다. 마크 트웨인은 블라인드 톰의 연주를 직접 객석에서 두

7 역주 협주곡에서 반주를 멈춘 동안 연주하는 화려한 애드리브

눈으로 본 뒤 이렇게 기록했다. '(그는) 폭풍처럼 〈매너서스 전투〉를 휘몰아쳤다. 꿈에서 들을 법한 부드러운 멜로디로 좌중을 잠에 빠뜨리다가 이내 캘리포니아 숲속 방울새의 지저귐처럼 행복하고 발랄하게 분위기를 뒤바꾼다. 그러더니 조율이 어긋난 하프와 피들을 연주하는 듯한 소리를 내더니 백파이프의 그르렁거리고 쌕쌕대는 소리를 흉내 낸다. 객석은 넋이 빠진 채 침묵하다가 이내 격렬하게 웃음을 터뜨린다. 한 곡이 끝날 때마다 객석에서 박수가 터져 나왔는데, 그때마다 블라인드 톰은 순수하게 미소 지으며 힘차게 객석과 함께 박수를 쳤다'.

그러나 이러한 시도도 훗날의 실험적인 도전에 비교하기는 어렵다. 이미 언급했듯 존 케이지는 온전히 본인의 머릿속에서 일반적인 상식을 뒤집어 현대인의 일상에서 발생하는 소리를 음악에 빛을 더해주는 존재로 격상시켰다. 케이지는 자신이 만들어낸 음악 혁명의 지도자로 올라서기도 한다. 케이지의 음악 혁명은 예상하지 못한 소음의 축복이며 지금도 이어지고 있는 물길이다. 케이지는 '소음'과 '신호'를 구분하는 과학적인 분류를 거부했다. 소음은 대체로 신호에 비해 격이 떨어지는 것으로 여겨졌다. 전통적으로 음악은 음이 가져다주는 안정성과 음의 구성을 통해 힘을 발휘했다. 그러나 가장 이상적인 환경 속에서도 완벽한 조화는 혼돈에 의해 흔들릴 수 있다. 인간의 손이 떨리기도 하고, 리듬이 안 맞기도 하며, 재료에 섞인 불순물로 인해 진동하는 줄의 모양이 왜곡되기도 한다.

그리고 세상의 여러 곳에서 이러한 혼돈은 환영받았다. 전 세계 많은 민족은 일상 속에서 발생하는 정신 사나운 소리를 예술로 승화시켰다. 작가 코피 아가우Kofi Agawu가 언급했듯, 아프리카에서는 일상에서 흔히 발견하는 리듬을 기반으로 전통 교향악을 발진시켜 나갔다. 무언가를 썰고 가는 소리, 음식을 두드리고 물을 뜨는 소리도 음악의 일부가 되었다. 이러한 일상 속 공동의 경험으로 각 부족은 힘을 합쳐 노래를 세상에 존재하게 했고, 소리를 음악으로 바꾸어 놓았다.

물론 소음은 성가실 수도 있다. 철학자 아르투르 쇼펜하우어Arthur Schopenhauer는 '위대한 지성들은 항상 어떠한 종류의 방해나 거슬림, 집중을 방해하는 것을 대단히 꺼렸는데, 그중에서도 소음이 유발하는 격렬한 거슬림을 피하려 했다…(중략)…채찍질하는 듯한 소리가 지긋지긋하게…(중략)…두뇌를 마비시

킨다'라 적기도 했다. 그러나 그 당시의 과학에서도 소음이 꽤나 유용할 수도 있다는 사실이 발견되기도 하는데, 예를 들어 알버트 아인슈타인은 유체 안에 있는 꽃가루가 떨림을 이용해 분자와 만나는 것을 발견했다. 이를 통해 아인슈타인은 세상의 원리에 대해 더욱 잘 이해하게 된다. 그는 '나는 종종 음악 속에서 생각한다'라는 말을 남기기도 했다.

그러나 존 케이지의 작품은 극단으로 치달은 결과였다. 4,000년 전에 지어진 수메르/바빌론의 시 〈길가메시 서사시Epic of Gilgamesh〉에는 신들 중 하나가 인간이 내는 왁자지껄한 소음에 짜증이 나 대홍수를 일으켜 인류라는 종 자체를 몰살하려 하는 장면이 묘사된다. 케이지가 고안한 전위적인 장치는 그간 작곡가들이 일반적으로 피하려던 무계획성을 포용하고 확대하여 음악의 형식으로 보여주는 것을 목표로 했다. 케이지에게 삶은 끝없는 진동의 흐름이었다. 일부는 인간의 손에서, 일부는 단순히 자연에서 발생한 것으로 재앙의 전조가 아니라 아름다움의 요소였다. 케이지는 '내가 내 삶을 음악에 바치기로 결정했을 때, 승리가 필요한 전장이 있었다…(중략)…사람들은 음악적인 소리와 소음을 차별했다. 나는 바레즈의 뒤를 이어 소음의 편에서 전장에 뛰어들었다'라고 말했다. 이러한 그의 관점을 기반으로 케이지는 신비한 것을 쫓고, 음악적인 탐구를 하며, 자신이 가진 한계에 대해 솔직하게 평가를 할 수 있는 삶을 살 수 있었다.

1936년 저명한 추상 음악 애니메이터 오스카 피싱거Oskar Fischinger는 케이지에게 '소리를 끌어내기 위해' 어떠한 사물을 스쳐 지나가서 사물의 본질을 해방한다는 아이디어를 내놓는다. 케이지는 '마음속 불씨를 당기는' 생각이라고 답했고 타악기를 중심으로 한 음악을 만드는 일에 착수한다. 그는 이 음악이 '진정한 소음의 예술'이라 선언했다. 이렇게 철학적인 기반이 마련되자 케이지는 루솔로의 〈소음의 예술〉을 자신의 방식으로 해석하기 시작했다. 동시에 동양적인 관점에 입각한 영적인 초월이라는 개념에 집착하게 된다. 케이지는 64괘를 사용해 점을 치는 데 사용되기도 했던 〈주역周易〉에 관심을 가졌다(이를 우연성 음악을 창작하는 데 쓰기도 했다). 케이지는 〈주역〉으로 무작위한 과정을 통한 작곡이라는 실험을 했는데, 이에 대해 그는 '선택지를 만드는 것이 아니라 질문을 던진 나의 책임을 다하는 것'이라 설명하기도 한다. 선택지를 없앤다는 것은 서구 사회의 원동력이 되었던 인간의 이성을 제외한다는 점에

서 케이지의 삶과 음악에서 중요한 목적이 되었다. 그는 베토벤의 음악을 혐오하는 이유로 악곡을 이끌어 나가는 이성의 힘을 꼽기까지 했다.

케이지는 1940년대 말, 컬럼비아 대학교에 개설된 D. T. 스즈키[D. T. Suzuki]의 선불교 강의를 듣기도 한다. 선禪이란 스즈키가 말한 '초심자의 마음'(겸손하고, 눈을 크게 뜨고, 오염되지 않은 열린 마음으로 세상을 대하는 마음)을 수행자들 마음속에 불어넣기 위한 수행법이다. 케이지는 '선불교가 내 취향에 맞았다. 유머와 비타협적 태도, 그리고 형이상학적이지 않은 가르침 때문이다'라 기록했다. 스즈키의 강의에서 케이지는 '퀘이커 교회[8]에서도 경험하기 힘든 아름다운 고요함'을 맛보았다 회고하기도 했다.

케이지는 음악에서의 선을 받아들이기 위해서는 소음을 포함해 어떠한 것도 거부하지 않고 모든 소리를 받아들이는 것이 필요하다 주장했다. 1940년 발표한 그의 〈두 번째 구조[Second Construction]〉에는 딸랑이와 선더시트[Thunder Sheet[9]], 마라카스[10], 사찰에서 쓰는 징, 슬레이벨, '프리페어드 피아노'가 사용되었다.

또한 정적에도 더 많은 관심을 기울였다. 케이지는 대공황 시기 공공사업국[WPA]의 레크리에이션 강사로 일했는데, 샌프란시스코에 위치한 한 병원에 진료를 받으러 온 환자들의 아이들을 즐겁게 해주는 일을 맡았다. 이때 그는 환자들이 거슬리지 않게 어떤 소음도 내지 말 것을 요청받았는데, 그는 이 경험을 통해 가장 전위적인 컨셉을 창안할 수 있었다고 회고한다. 바로 '침묵을 담은 작품'이다. 1948년 배서[Vassar]에서 개최된 한 강연에서 케이지는 앰비언트 음악을 판매하던 회사 무자크[Muzak]에 '방해받지 않는 침묵을 담은 곡'을 판매하려 했을 때의 이야기를 한다. '판에 박힌' 음악의 표준 길이인 3분 또는 4분 30초짜리 곡이었다'고 설명했다고 전해진다. 물론 무자크에서는 이 말을 믿지 않았다.

그러나 정적을 음악으로 선보이려는 아이디어는 1950년 케이지가 하버드의 무향실(외부의 어떠한 소음도 차단하도록 특수 처리된 방)을 방문하면서 새로운 국면을 맞는다. 무향실 속 반향을 차단하기 위해 설치된 차음벽 속에서도 그는 두 가지 소리를 들을 수 있었다. 각각 하나는 높고, 하나는 낮은 소리였다. 케이지는 엔지니어에게 그 이유를 물었다. 엔지니어는 '높은 소리는

8 역주 개신교 교파 중 하나. 예배를 명상하듯이 조용하게 한다.

9 역주 천둥소리를 내는 타악기. 금속판을 울려서 소리를 낸다.

10 역주 박의 속을 꺼내고 안에 돌멩이를 넣은 악기

신경계가 작동하는 소리이고, 낮은 소리는 혈액이 순환하는 소리다'라는 답변을 내놓는다. 이를 통해 케이지는 절대적인 침묵이란 없다는 결론을 내린다. 그러나 1952년 케이지는 피아노가 첫 1분 30초 동안 아무것도 하지 않고 마지막 20초도 정적으로 마무리하는 피아노 솔로곡 〈기다림Waiting〉을 작곡한다. 1952년 말, 케이지는 로버트 라우센버그Robert Rauschenberg가 그린 백색 회화를 접하고는 라우센버그와의 동질감을 느낀다. 그는 라우센버그의 그림이 '무(無)를 플라스틱 한가득' 표현했다고 묘사했다.

이러한 경험을 통해 그 유명한 〈4분 33초(4' 33")〉가 탄생한 것이다. 초연은 피아니스트 데이비드 튜더David Tudor가 맡아서 1952년 8월 29일 뉴욕의 우드스톡Wookstock에서 열렸다. 철학적으로 〈4분 33초〉는 의도적으로 무에 집중하는 작품이다. 또한 우연성에 기반한 작품으로 케이지는 작품을 구성하는 3개 악장의 연주 길이가 총합 4분 33초가 되도록 연주 길이가 서로 다른 악보를 섞어서 작곡을 했다. 실제 초연에서 튜더는 피아노 앞에 앉아서 스톱워치를 설정하고 (실제로는 아무 음표도 적혀 있지 않은) 악보가 진행되는 동안 피아노 뚜껑을 닫는 것으로 악장이 시작했음을 알렸다. 그리고 악보에 쓰인 연주 시간 동안 멈추었다가 다시 피아노 뚜껑을 열어서 다음 악장이 시작했음을 알렸다. 그 외에는 정적만이 가득했을 뿐이었다.

오늘날에 이르러 케이지가 지녔던 소리의 세계에 대한 관점은 변화를 겪는다. 〈4분 33초〉는 사실 정적에 관한 것이 아니라 주변에서 발생하는 소리에 대한 것이었다. 케이지는 이 곡이 관심에 관한 것이라고 설명하기도 했다. 튜더는 '살면서 겪을 수 있는 가장 강렬한 청각적 경험일 것이다. 진정으로 듣는다는 것이 무엇인지 알게 된다. 모든 소리를 들을 수 있다'고 말한다. 비록 관객 중 대다수는 정적만을 경험했겠지만, 사실 이들이 무시하고 지나간 주변의 소리가 있었다는 것이다. 바깥에서 웅성대는 소리나 양철 지붕 위로 떨어지는 빗방울 소리, 그리고 연주가 끝나가며 관객 자신이 내는 '말소리나 걸음 소리 같은 온갖 흥미로운 소리'... 케이지는 '음악은 계속된다. 우리가 음악에 등을 돌릴 뿐이다'라 설명한다. 그에게는 공연장의 안팎에서 발생하는 코 훌쩍이는 소리나 기침 소리, 자동차 엔진이 부릉대는 소리, 껌을 쫙쫙 씹어대는 소리 모두가 음악으로 부를 수 있는 것들이었다.

모두가 여기에 동의하지는 않았다. 작곡가 크리스찬 울프Christian Wolff의 어머

니는 친구들을 케이지의 공연에 초대했다가 망신을 당했다고 생각했고, 그에게 공연이 '애들 장난 같고 내면의 미성숙한 자아에게나 재미있을 것'이라 불평을 남기기도 한다. 울프의 어머니는 〈주역〉으로 〈4분 33초〉에 대해 점을 봤는데 점괘가 '어린 날의 치기'로 나왔다고 주장하기도 했다. 케이지의 음악은 한때 그의 과외선생이자 캘리포니아 대학교 로스앤젤레스 캠퍼스(UCLA)에서 함께 공부했던 스승 아르놀트 쇤베르크의 이상향에서 한참 멀어지게 되었다. 케이지는 쇤베르크를 동경했으나 쇤베르크는 그에게 화음에서 어떠한 감흥도 느끼지 못한다는 말로 케이지의 관심을 거절한다. 이러한 배경을 놓고 볼 때 케이지는 결과적으로 화음의 법칙과 아예 무관한 작곡에 나섰던 것으로 보인다.

역설적이게도 쇤베르크 역시 자신만의 방법으로 음악의 전통을 뒤집는다. 한 악장에서 악기의 '색채'(트럼펫과 플루트의 소리를 구분 짓는 특징)가 바뀌는 〈5개의 관현악 소품Five Pieces for Orchestra, 1909〉에서 쇤베르크는 멜로디라는 기존의 개념을 뒤바꾼다. 성악가에게 대사를 반은 노래하듯이, 반은 말하듯이 가창할 것을 지시한 1912년 작 〈달에 홀린 피에로Pierrot lunaire〉 역시 이러한 사례 중 하나였다. 그리고 '무조성Atonality'에 기반한 작곡법을 발명하기도 한다. 무조성에 기반한 무조음악은 사용할 음을 수학적인 순열로 결정하는 방식의 음악으로, 불협화음(긴장)과 협화음(해소)이라는 기존의 관점을 탈피해 수백 년간 유지된 화음과 음악적 구조를 무너뜨리는 일이었다.

이렇듯 둘 모두 음악의 전통에서 벗어나는 길을 택했지만, 케이지와 쇤베르크가 화해하는 일은 찾아오지 않았다. 케이지가 자신의 작품을 연주하는 연주회에 쇤베르크를 초대했을 때 쇤베르크는 시간이 없다며 거절했다. 이후 케이지가 다시 한번 연주회에 쇤베르크를 초대하자 쇤베르크는 '영영 시간이 나지 않을 것'이라며 단호하게 거절 의사를 밝혔다.

케이지의 음악적 실험은 밀라노 국영방송 음악 음성학 스튜디오RAI Musical Phonology Studio 등지에서 급격한 발전을 보이던 기술을 사용하기까지 이른다. 밀라노 스튜디오는 작곡가 루치아노 베리오와 지휘자 브루노 마데르나Bruno Maderna가 설립한 곳으로 케이지는 이곳에서 자기 테이프를 활용한 실험을 한다. 케이지가 소음과 정적이 보이는 표현상의 연관성에 대해 탐구할 때 프랑스의 작곡가이던 피에르 셰페르Pierre Schaeffer 역시 케이시와 같은 방향에서 음악에 접근한다. 그라모폰Gramophone과 같은 레코드 음반에서 발생하는 소음을 이용하는 방

식이었는데 그는 이것을 '구체 음악Musique Concrete'이라 부른다. 찰떡같은 이름이었다. 1948년 셰페르는 78rpm의 레코드를 33rpm으로 재생하는 실험을 하기도 했으며 프랑스의 라디오 방송국을 통해 기차와 기침 소리, 아코디언, 발리의 승려가 노래하는 소리를 합성해 방송하기도 한다. 1950년 셰페르와 피에르 앙리Pierre Henry는 이후 모리스 베자르Maurice Béjart가 발레로 편곡한 〈한 남자를 위한 교향곡Symphonie pour un homme seul〉을 프로듀싱한다. 〈한 남자를 위한 교향곡〉은 사람이 내는 소리(숨소리, 말소리의 일부, 고함 소리, 콧소리, 휘파람 소리)와 사람이 내지 않는 소리(발소리, 문 두드리는 소리, 무언가를 치는 소리, 준비된 피아노, 관현악기)를 자르고 섞어서 만든 곡이다.

미국인 작곡가인 커크 누록Kirk Nurock은 셰페르와 앙리의 〈한 남자를 위한 교향곡〉이 처음 연주되었을 때 2살도 안 된 갓난아기였다. 그러나 그는 1970년 대 이 작품이 지닌 철학을 이어받아 '내추럴 사운드 워크샵Natural Sound Workshop'을 설립한다. '내추럴 사운드 워크샵'은 25명의 대규모 코러스로 구성되었는데 주로 낄낄거리는 웃음과 신음 소리, 찰싹 때리는 소리, 박수 소리, 아무렇게나 지껄이는 소리처럼 인체가 내는 소리로 음악을 구성했다. 1980년대에 누록은 '이종 간'의 소통을 시도하기도 했는데 바다사자와 늑대, 가면올빼미, 시베리아 호랑이 등 다양한 동물의 소리로 작품을 만든 것이다.

소음을 예술의 한 요소로 받아들이는 기조가 널리 퍼지면서 음악과 과학이 접점을 가지는 우주의 불가사의함을 이해할 새로운 관점이 열리게 된다. 컴퓨터 음악 작곡가 찰스 도지Charles Dodge, 1942~는 데이터를 음으로 매핑한 〈지구 자기장Earth's Magnetic Field, 1970〉을 선보인다. 컬럼비아-프린스턴 전자 음악 센터Columbia-Princeton Electronic Music Center의 물리학자 브루스 R. 볼러와 칼 프레드릭Carl Frederick, 스티븐 G. 웅가Stephen G. Ungar와 함께 도지는 지구가 받는 태양풍에 영향을 주는 지자기장의 움직임을 추적한다. 그 결과 일반적인 방법으로는 들을 수 없는 소용돌이가 탐지되었고, 이를 음파로 변환해 이론상 '행성의 음악'이라 부를 수 있는 작품이 탄생한다. 고대에는 천체가 궤도를 따라 공전하며 천상의 화음을 낸다고 생각했는데, 이것이 인간이 들을 수 있는 형태로 실체화된 것이다.

QR 04
도지의 〈지구 자기장〉

천체가 내는 음악이 아름다운 것으로 상상했을 고대인이 만약 도지가 만들어낸 결과물을 들었다면 화들짝 놀랐을 것이다. 왜냐면 고대인들은 음을 특정한 방식으로 조합하면 긴장이 조성되고, 다른 방식의 조합은 긴장을 완화시키며 끊임없이 귀와 영혼을 충족하게 하는 순환이 지속된다는 전통적인 방식의 음악의 조성에 익숙할 것인데, 아르놀트 쇤베르크의 '무조음악'이라는 혁명으로 이러한 순환이 끊어졌기 때문이다.

CHAPTER

09

불협화음의 해방

Emancipating the Dissonance

. . .

예술은 인류의 운명을 먼저 겪은 이들이 내는
비탄의 울음소리이다

_ 아르놀트 쇤베르크, 〈아포리즘^{Aphorisms}〉

불협화음으로 조성된 긴장이 협화음으로 해소되는 순환은 수백 년간 바흐와 하이든, 모차르트 등의 작품을 통해 클래식 음악을 다채롭게 장식했다. 나아가 이러한 긴장의 조성과 해소가 생성하는 반복은 호흡처럼, 그리고 오르내리는 파도처럼 작품을 이끌어 나가는 힘이기도 했다. 또한 긴장의 조성과 해소는 다양한 음악적 구조물을 구성하는 요소가 되어 작곡가들은 불협화음과 협화음을 경계로 각각의 화음 진행을 구성했다. 이를 통해 긴장과 해소는 잘 구성된 음악적 내러티브에서 독립적인 위치를 차지하는 구성물로 자리매김한다.

그러나 낭만주의 시대에 이르러 예술이 이루어질 수 없는 것에 대한 동경이 갖는 미학을 받아들이고, 음악이 시대적인 조류였던 존재론적 불안을 문학과 회화와 함께 수용하면서 클래식 음악에서 굳건히 자리하던 경계가 흐려지게 되었다. 한때는 견고하던 닻이 이제는 줄 끊어진 부표가 된 셈이었다. 선율의 길이는 보이지 않고, 닿을 수 없는 목표를 향하는 듯이 길어졌다. 협화음을 통해 불협화음에서 조성된 긴장이 완벽히 해소되지 않는 경우도 점차 늘어났다(바그너의 〈트리스탄과 이졸데Tristan and Isolde〉 전주에서는 협화음을 통한 결말이 번번이 좌절된다). 음악 그 자체를 떠받치던 대들보 그 자체가 흔들리고 있었고, 마침내 풀썩 주저앉고 말았다.

작곡가 아르놀트 쇤베르크는 음악의 대들보를 무너뜨린 주범이었다. 쇤베르크가 21살에 작곡한 멜로드라마 현악 6중주 〈정화된 밤Verklärte Nacht, 1889〉과 같은 그의 초기 작품에서부터 기존의 틀에서 벗어나려는 시도를 엿볼 수 있다. 〈정화된 밤〉은 어두운 비밀을 간직하고 있는 여성과 '헐벗고 차디찬 숲속'을 산책하는 한 남성에 대한 리하르트 데멜Richard Dehmel의 시를 바탕으로 하고 있다. 그리고 쇤베르크의 곡은 일반적인 낭만주의 시였던 원작을 극단으로 끌어냈다. 그의 음악을 접한 당대의 인물 중 하나는 '〈트리스탄과 이졸데〉 악보를 물에 적셔서는 마구 문지른 다음, 엉망이 된 악보를 연주하는 것 같았다'라는 평가를 남기기도 했다. 빈의 음악협회에서는 어느 교재에서도 분류되지 않은 불협화음을 하나(현재에는 분류가 이뤄졌다) 사용했다는 이유로 작품의 상연을 거절한다. 그러나 〈정화의 밤〉 속에 담긴 미지의 불협화음은 더 큰 규모의 파격을 알리는 전조에 불과했다.

파격을 이끄는 선구자의 길을 걷는 일은 쇤베르크 개인에게 쉬운 일이 아니었다. 1913년 쇤베르크는 말러기념재단Mahler Memorial Foundation에 지원금을 신청

하고 결과를 기다리고 있었다. 당시 재단 이사회의 회원이었던 리하르트 슈트라우스$^{Richard\ Strauss}$는 고인이 된 말러의 아내 알마Alma에게 다음과 같은 편지를 보낸다. '이제는 정신과 의사만이 불쌍한 쇤베르크를 도울 수 있을 겁니다…(중략)…악보를 끄적이는 것보다 삽을 들고 눈을 퍼내는 걸 더 잘할 거고요'. 그러나 슈트라우스에게 자신의 생각을 밀고 나갈 용기는 부족했다. 결국 그는 '어쨌든 지원금은 보내주는 편이 낫겠습니다. 후대에서 어떤 평가를 내릴지 어떻게 알겠습니까'라고 쓴다. 알마는 이 말을 쇤베르크에게 전해주었다. 이 말을 가슴에 담아두었던 쇤베르크는 이듬해 슈트라우스의 50세 생일을 맞아 편지를 써줄 것을 부탁받자 '슈트라우스는 이제 저에게 어떤 예술적 감흥도 불러일으키지 못하는 사람입니다. 그러나 제가 그 분께 뭔가를 조금이라도 배운 것이 있다면 그마저도 제대로 배우지 못해 참 다행이라는 말씀을 드리고 싶습니다'라고 답했다.

아르놀트 쇤베르크의 초상

사료에 따르면 쇤베르크는 본인이 맡았던 선구자적 역할에서 큰 기쁨을 얻지는 못했던 것으로 보인다. 쇤베르크를 담은 사진에서 그는 시종일관 시무룩한 표정에 큰 짐을 지고 있는 사람처럼 퀭한 눈초리로 어딘가를 뚫어지게 쳐다보고 있다. 지휘자 로버트 크래프트$^{Robert\ Craft}$는 쇤베르크가 '고통받은 사람의 예민한 얼굴을 하고 있었고, 그런 얼굴을 쳐다보기 어렵지만 쳐다보지 않을 수는 없었다'라고 회고한다. 쇤베르크의 초창기에 그의 밑에서 수학했던 작곡

가 막스 도이치$^{Max\ Deutsch}$는 '쇤베르크의 얼굴은 (온통) 눈이었다'고 주장한다. 그리고 사람들이 쇤베르크라는 사람을 보려 하면 '(그가 보려 했던) 그 사람은 사라진다'고 덧붙였다. 쇤베르크가 어깨에 지고 있던 짐은 스스로에게 진실해야 한다는 원칙에 따라오는 멍에였을지도 모른다. 그는 자신이 일생을 바친 예술을 종말로 이끄는 것이 자신이 걸어가야만 하는 길이라고 믿었다. 한번은 누군가 그에게 '당신이 그 악명 높은 쇤베르크인가요?'라고 묻자, 그는 힘없이 '누구도 악명을 뒤집어쓰고 싶지 않을 것이오. 그러나 누군가 해야만 하는 일이기에 내가 그렇게 되기로 했소'라고 답했다고 한다.

그렇다면 무엇이 쇤베르크로 하여 악명을 스스로 뒤집어쓰도록 한 것일까? 쇤베르크는 반유대주의의 물결이 몰아치던 때, 빈의 유대인 가정에서 태어났다. 이러한 상황은 그에게 진중한 성격과 더불어 삶이 안고 있는 철학적 수수께끼에 대한 답을 찾고자 하는 강렬한 열망을 불어넣었다. 주변과 동화되기 위해 그는 다른 선배 유럽 출신 작곡가들이 그러했던 것처럼 유대교를 저버리고 기독교로 개종한다. 그러나 곧 '타자'로서 지니는 책임을 벗어 던질 수 없음을 깨닫는다. 혹은 쇤베르크가 만물의 기원이 되며 세상만사를 관통하는 유일하며 보편적인 원칙이 있다는 유대교적 믿음을 유지했을 수도 있다. 이러한 믿음은 마르크스가 '역사적 필요성'을 주장한 것이나 아인슈타인이 '통일장 이론'을 찾으려 했던 것에도 영향을 주었다. 이윽고 쇤베르크는 '협화음'과 '불협화음' 사이의 경계를 완전히 무너뜨리고 음악에 자리한 보편적인 원칙을 찾고자 했던 충동을 따랐고, 그 결과 협화음과 불협화음 사이에 어떤 차이도 없게 되는 작곡법을 발명하게 된다. 그 이후 쇤베르크는 자신이 발명한 새로운 조성법을 '해방'이라고 자랑하고 싶은 마음을 숨길 수가 없었는데, 자신의 작곡법이 지난 수백 년간 독일 음악이 지닌 패권을 유지하기 위해 사용되었던 조성의 법칙 아래에 묶여 있던 불협화음을 해방시킨 것이었기 때문이었다.

화가 바실리 칸딘스키$^{Wassily\ Kandinsky}$도 쇤베르크와 비슷한 결의 정신을 지닌 사람이었다. 그는 스스로의 작품을 '서로 얽힌 선'이나 '우울한 작은 붕괴와의 모호한 해체', '불분명한 형태 내부의 끓어오름' 같은 말로 설명했다. 칸딘스키는 쇤베르크에게 보내는 편지에서 '제가 음악에서 (불분명한 형태로나마) 오랫동안 기다려온 것을 실현하셨습니다. 선생님의 작품 속 각각의 목소리에 남긴 개별적인 삶이 제가 그림을 통해 찾고자 했던 것입니다'라고 적기도 했다. 그

리고 칸딘스키의 이러한 생각은 순수 추상표현주의로 이어진다. 쇤베르크 또한 칸딘스키에게 '내면이 가득 차 있어 조금만 흔들려도 넘칠 정도로 충만하신 분'이라 언급하기도 한다. 그러나 1923년 칸딘스키가 쇤베르크를 바이마르 국립음악대학교Weimar Hochschule와 그 유명한 바우하우스Hauhaus 디자인 학교의 교원 자리를 추천하면서, 이들 학교에서는 유대인이 딱히 환영받지는 않는다는 사족을 덧붙인다. 그러자 쇤베르크는 물러나고 만다. '최소한 교훈 하나는 얻었다…(중략)…이들은 나를 독일인으로도, 유럽인으로도 보지 않고, 심지어는 인간 취급도 거의 하지 않는다(가장 안 좋은 취급을 받는 유럽 민족보다도 못한 대우를 받는다). 나는 유대인일 따름이다'라고 쇤베르크는 기록했다.

칸딘스키 〈인상 3-콘서트〉

QR 01
쇤베르크의 <달에 홀린 피에로>, 시카고 교향악단

　　이와 같은 불편한 상황은 쇤베르크의 삶 내내 지속되었다. 특히나 극도로 보수적인 분위기의 빈에서 조성의 원칙에 반하는 쇤베르크의 주장은 반체제적인 것으로까지 여겨졌다. 1913년 쇤베르크는 빈 음악협회 그레이트 홀Great Hall of Vienna's Musikverein에서 공연의 지휘를 맡는다. 공연에 대한 반응은 격렬했다. 사실

이러한 반응을 이끌어낸 건 쇤베르크의 제자 중 가장 유명했던 안톤 베베른 Anton Webern, 1883–1945과 알반 베르크 Alban Berg, 1885–1935의 공이 컸다. 특히 베르크는 빈의 작가 페터 알텐베르크 Peter Altenberg가 글의 형태로 그림엽서에 적어 보낸 성악과 교향악을 위한 곡을 실제 음악으로 재탄생시키기도 했다. 베르크의 표현주의적이고 전위적인 악곡에 객석은 충격에 빠졌다. 또한 작곡가 베르크와 당시 망명을 준비 중이던 작가 알텐베르크를 무대로 끌어내라는 외침이 나오기도 했는데, 사실 이때 알텐베르크는 이미 정신병원에 갇힌 상황이었다.

이렇듯 객석에서 고함과 비웃음, 야유하는 휘파람이 쏟아져 나오자 쇤베르크는 공연을 중단하고 관객들에게 정숙을 요청한다. 그럼에도 아수라장은 계속되었고 심지어 무대 위의 뮤지션들에게 폭행이 가해지기 시작한다. 결국 경찰이 출동했고 공연은 중단되었다. 이때의 아수라장 속에서 공연의 기획자였던 에르하르트 부슈베크 Erhard Buschbeck는 기어이 한 관객의 얼굴을 후려쳐 소송을 당하기도 한다. 이 일을 지켜보았던 오페라타 작곡가 오스카 스트라우스 Oscar Straus는 부슈베크가 얼굴을 후려치는 소리가 그날 공연에서 가장 화음이 잘 맞는 소리였을 것이라는 말을 남겼다. 어떤 의사는 법정에서 공연에서 연주된 음악이 '신경계에 상해를 유발하는' 것이었다는 증언을 하기도 한다. 이것이 쇤베르크가 수학적으로 정확하면서 기존 화성학의 질서를 무너뜨리는 작곡법을 구상하기 전에 있던 일이다. 그가 고안한 작곡법의 강렬한 여파는 오늘날에까지 이르고 있다.

1913년은 여러 방면에서 혁명적인 변화가 발생한 시점이었다. 요란하고 강렬한 리듬으로 불협화음을 선보인 스트라빈스키의 〈봄의 제전〉도 이때 탄생한 작품이다. 작가 T. S. 엘리엇은 〈봄의 제전〉 속 음악을 독특하게 만드는 것은 원시와 현대의 조합이라고 평을 남겼는데 쇤베르크가 여기에 끼친 영향 역시 무시할 수 없는 것이었다.

쇤베르크가 조성에 기반한 기존의 작곡법을 뛰어넘어 이제는 유명해진 음렬주의를 창안하고 완성하기까지 12년의 세월이 필요했다. 그렇다면 그는 어째서 12년이라는 세월을 여기에 쏟아부었던 것일까? 쇤베르크는 '(실체 없이 관습적으로 사용되던 비율로만 엮인) 음 12개를 이용하여 작곡을 하는 새로운 방식의 필요성이 대두되었다'라 설명한다. 기존의 작곡법이 그 수명을 다했기

때문에 새로운 작곡법이 필요하게 되었다는 것이었다. 쇤베르크는 예술가로서 이렇게 새로이 등장한 상황에 필요한 해결책을 내야 한다고 생각했다. 그는 '아이디어가 탄생하면, 이를 틀에 넣어 성형하고, 발전시키고, 다듬어서 마지막까지 끌어가고 이 아이디어를 추구하는 것'이 예술가의 책임이라 보았다.

이전의 조성음악에서 음악의 구조는 음계의 첫소리(으뜸음)가 상대적으로 다른 음을 잡아당기는 지향성에 기초하고 있었다. 예를 들면 소나타는 으뜸음으로 시작해서(피아노의 백건으로 연주하는 C장조라고 하자) 5도나 4도 떨어진 조로 이동(전조)했다가 다시 처음 시작했던 음으로 돌아오게 된다. 그 결과 만들어지는 음악은 말하자면 소리의 항해 같은 것이었다. 쇤베르크는 '예술, 특히 음악에서의 형식은 이해를 용이하게 하는 것을 목표로 한다. 주제가 무엇인지 알아차리고, 이것이 어떻게 발전하는지, 이러한 진행이 왜 긴밀하게 주제와 연관되는지 이해하는 것으로 경험하는 청자의 만족감이라는 긴장의 해소는 심리적으로 말해서 아름다움을 체감하는 행위라 할 수 있다'라고 적었다.

그러나 근대의 작곡가들은 표현주의적 기법을 너도나도 추구하면서 형식의 기준을 극한까지 밀어붙였다. 쇤베르크는 특히 리하르트 바그너가 극한의 전위성을 보였던 인물이라고 했는데, 그에 따르면 바그너는 '화음을 구성하는 논리와 구성력을 뒤바꾼' 인물이었다. 또한 쇤베르크는 기존의 형식을 뛰어넘는 시도가 인상주의자를 통해서 행해지기도 했다고 언급했다. '드뷔시가 이러한 시도를 했는데…(중략)…분위기나 풍경 묘사를 위해 다채로움을 더하는 데 사용되었나'.

역사는 변곡점에 이르렀다. 쇤베르크는 '하나의 원음(으뜸음)이…(중략)…화음의 조성을 지배하고 화음의 진행을 좌우한다는 생각'은 심각하게 낡았다고 주장했다. 으뜸음 위로 쌓이는 화음에 대해서 그는 '으뜸음이라는 것이 여전히 모든 화음의 중심이며 화음의 진행을 좌지우지할 수 있는 요소인지 의구심이 든다'라고 말했다. 쇤베르크는 화음에 중심이 있어야 한다는 전제 자체를 없애는 접근법을 취했다.

이 주제에 대해 쇤베르크는 장고를 거듭했지만, 사실 그는 이전에 직감에 의존하여 조성의 밀고 당김이 존재하지 않는 초기형태의 '무조음악'을 이미 작곡한 바 있었다. 그러나 1923년에 구상한 '12음을 모두 사용하되 이들이 서로에게만 관련되게 작곡하는 방법'이라는 생각, 즉 화음의 방향성이라는 당대에

지배적이었던 생각을 탈피하는 것은 〈5개의 피아노곡, 작품번호 23(왈츠)^{Five} Piano Pieces, op. 23 (the Waltz)〉의 마지막에서야 처음 세상에 모습을 드러낸다. 쇤베르크가 제안한 새로운 작곡법에서는 곡의 진행을 이끌어가는, 유형의 뚜렷한 주체가 존재한다. 바로 '음렬^{Tone Row}'이라는 12개 음 사이의 배열이다. 이때의 음렬은 정교하게 짜인 순열에 기반하여 마치 곡의 DNA인 것처럼 작품을 진행시킨다. 쇤베르크가 고안한 음렬에 기반한 작곡법은 기존에 작곡 방식을 지배하던 법칙이 혼돈에 자리를 내주고 그 결과로 새로운 법칙이 모습을 드러내는, 혁명에 마침표를 찍는 일대 사건이었다.

새로이 등장한 법칙에서는 음렬의 무결성을 유지하는 것이 가장 중요했다. 허용되는 음렬의 파생 종류는 한정되어 있었다. 우선 처음 제시된 그대로 음렬이 진행되는 기본형이 있고, 뒤에서 앞으로 진행되는 역행형, 거울에 비추어 보인 것을 연주하는 듯한(즉, 원래의 음렬이 5도 상승하며 진행되었다고 하면 5도 하강하는) 전위형, 거울에 비친 모습을 뒤에서 앞으로 진행하는 전위역행형, 이 네 가지였다. 음 사이의 연속적인 간격인 음정은 이조(移調), 즉 어느 음에서든 새로 시작할 수 있었다. 또한 음렬에 포함된 음을 모아서 화음을 구성할 수도 있다. 그러나 음렬이 한 번 완전히 진행되기 전까지(즉, 12음이 모두 사용되기까지) 같은 음을 반복해서 사용할 수 없는데, 이를 통해 반복되는 음이 조성의 중심이라 느껴질 가능성을 줄였다.

작곡가 요제프 마티아스 하우어^{Josef Matthias Hauer, 1883–1959}도 12음계를 이용한 작곡법을 구상했는데, 쇤베르크와 하우어는 누가 먼저 이를 구상했는지를 두고 치열한 논쟁을 벌였고, 지금까지도 둘은 최대의 라이벌로 남아있다.

음렬주의 음악은 조성에 위계가 있다는 인식이나 하나의 음에서 다른 음으로 진행하는 방식이 고정되어 있다는 인식에서 벗어나는 것이 목표였다. 이를 통해 모든 음이 동등한 위상을 갖고 어느 방향으로든 이행할 수 있도록 하는 것이 목적이었다. 쇤베르크는 '3도 화음 하나만 사용해도 어떤 음이 사용되어야 할지 그 즉시 결정되어 버린다. 내가 구상한 형식에서는 있을 수 없는 일이다. 화음을 사용하면 다음에 어떤 방향으로 진행할 것인지 뻔히 보이게 된다…'라 말했다. 철학적으로 쇤베르크가 구상한 작곡법은 '새로운 방식을 창조'한다는 그의 목표에 잘 맞는 것이었다. 쇤베르크는 기본이 되는 주제를 계속 발전시켜 범위를 넓혀 나가는 브람스의 작곡법을 특히 좋아했다. 대신 스트라

빈스키에 대해서는 그리 좋게 평가하지 않았는데, 그를 아이디어보다 스타일을 우선시하는 작곡가라고 생각했기 때문이다. 많은 이들이 음악에서의 모더니즘 운동에서 쇤베르크의 대척점에 있는 인물로 평가하는 스트라빈스키는 자신의 라이벌인 쇤베르크의 방식이 지나치게 복잡하다고 생각했다. 그러나 훗날 인생 느지막에는 결국 쇤베르크의 작곡법을 수용한다.

과거의 위대한 작곡가들이 남긴 다양한 변주곡 작곡법을 인용하면서 쇤베르크는 자신의 방식이 과거로부터의 탈피가 아닌 과거의 연장선이라는 느낌을 받는다. 또한 쇤베르크는 자신의 작곡법을 통해 청중이 그토록 바랐고, 아름다움과 결부되었던 작품의 명징함을 얻을 수 있을 것이라 보았다. 그래서 처음 제시된 주제(음렬)를 뒤집어 연주해도 주제라는 것을 알아차릴 수 있을 것이라 생각했다. 그는 '우리의 머리가 칼이나 병, 시계가 어디에 있든지 알아보고, 상상력을 발휘해 다른 장소에 있는 모습을 생각할 수 있는 것처럼, 악곡의 창작자는(아마도 교육받은 청중 역시) 음렬의 방향과 무관하게 무의식적으로 음렬을 이해할 수 있을 것이다'라 설명했다. 그러나 이는 너무 낙관적인 관점이었다.

쇤베르크가 작곡한 작품 중 가장 창의적이고 충격적인 작품은 그가 음렬주의 음악이라는 개념을 발명하기 이전에 등장했다. 대작 〈구레의 노래[Gurrelieder, 1910 완성]〉나 강렬한 멜로드라마를 선보이는 〈기다림[Erwartung, 1910]〉과 같은 그의 초기작은 낭만주의 전통에 기반하고 있었다. 그러나 무모하며 변화무쌍한 〈달에 홀린 피에로〉와 같이 쇤베르크의 작품 중 다수는 조성으로부터 자유로운 무조성의 느낌이 물씬 난다. 스트라빈스키는 처음에 〈달에 홀린 피에로〉에 대해 부정적이었지만 결국에는 20세기 초 음악의 '핵심'이라 표현하기도 했다. 한 비평가는 이러한 평가를 두고 '음악적 광증'에 비견되는 '언어적 광증'이라 표현하는가 하면, 훗날 쇤베르크가 겪게 되는 모욕을 암시하듯 공연 중 한 관객이 쇤베르크에게 손가락질하며 '쏴라! 저놈을 쏴!' 소리 지른 일도 있었다. 〈달에 홀린 피에로〉는 초연으로부터 50년이 지나서야 스트라빈스키의 인정을 받았지만, 스트라빈스키의 말따나 '나쁜만 아니라 당시 우리 모두를 앞서 있던 작품'이었다. 오늘날 이 작품은 매혹적이며 악기의 음색을 풍부하게 표현하고, 후대에 크나큰 영향을 남긴 명작으로 남아있다. 작품을 연주한 앙상블의 악기 구성(플루트와 클라리넷, 바이올린, 첼로, 피아노)마저 후대에 등장하는 '파이

어스 오브 런던^{Fires of London, 처음엔 피에로 플레이어스(Pierrot Players)였음}'이나 '에이스 블랙버드 Eighth Blackbird'와 같은 실내악단에게 영향을 주었다. 뿐만 아니라 밀턴 배빗이나 데이비드 랭^{David Lang}, 스티브 라이히^{Steve Reich}와 같이 쇤베르크와 동시대를 살아 간 수많은 작곡가들도 이러한 악기 구성을 수용했다.

〈달에 홀린 피에로〉는 벨기에의 작가 알베르 지로^{Albert Giraud}가 쓰고 오토 에 리히 하르틀벤^{Otto Erich Hartleben}이 독일어로 옮긴 7편의 시를 세 묶음으로 나누어 구성되어 있다. 가사는 초현실적이며 도발적인 이미지로 점철되어 있는데, 첫 연이 '월광에 취해'로 시작하여, '정욕, 짜릿하고 달콤한 것 / 물 위에 헤아릴 수 없이 떠 있네! / 눈으로 마시는 와인이 / 밤의 달이 내리쬐는 빛 안에서 쏟 아지네'로 이어진다. 이 가사를 부르는 가수는 카바레 가수들이 사용했던 '말 하듯 노래하는 방식'인 슈프레히슈티메^{Sprechstimme}로 노래를 해야 했다. 쇤베르 크는 슈프레히슈티메로 노래를 부를 때 가수는 특정한 음고에 도달한 뒤 바로 음을 떨어뜨리거나 높여서 작품 속 묘사되는 꿈속 세계를 효과적으로 묘사해 야 한다고 지시했다.

쇤베르크가 고안한 작곡법은 엄격했지만, 작곡가를 완전히 구속하지는 않 았다. 쇤베르크 본인이 음악 이론가이기 이전에 예술가였기 때문이었다. 베베 른이 하루는 스승인 쇤베르크에게 작품을 이렇게 작곡한 특별한 이유가 있느 냐 물었는데, 쇤베르크는 여기에 '나도 잘 모르겠다' 답했다. 베베른은 이 대답 에 만족했는데, 쇤베르크의 작곡법 속에 담긴 규칙들과는 무관하게 '귀에 들리 는 소리'가 여전히 중요하다는 뜻이었기 때문이었다. 쇤베르크는 〈화성학^{Theory of Harmony}〉에서 규칙은 필요하지만 '예술의 법칙은 대체로 예외로 이뤄져 있다' 라고 적기도 했다.

사실 베베른의 작품 중 유명한 〈피아노 변주곡 작품번호 27^{Piano Variations, op. 27}〉에서는 건설 중인 건물의 비계(飛階)처럼 작품 속 음렬과 음렬을 구성하는 순열이 대놓고 드러나 있다. 12음계 조성을 가장 엄격하게 지켜서 작곡하던 베베른은 음렬에는 맞지 않지만 무조음악이라는 원칙에는 엄격하게 부합하는 조음 하나를 배치하여, 근육이나 힘줄도 없이 앙상한 뼈대만 있는 것 같은 작 품으로 명성을 얻었다.

<p style="text-align:center">＊＊＊</p>

그리스 로마 신화의 주신(主神) 제우스가 아들인 아폴론과 디오니소스에게

영향을 미치듯, 쇤베르크도 자신의 제자였던 안톤 프리드리히 빌헬름 폰 베베른Anton Friedrich Wilhelm von Webern과 알반 마리아 요하네스 베르크Alban Maria Johannes Berg 의 삶에 커다란 영향을 주었다. 철학자 프리드리히 니체Friedrich Nietzsche의 정의에 따르면 베베른은 감각이나 감정보다 지적인 엄격함을 선호하는 '아폴론적' 인물이었다. 베베른이 남긴 몇 안 되는 하이쿠俳句를 닮은 작품들 속에서 그는 모든 조음을 신중하게 선택하여 정교하게 배치했고, 악곡을 구성하는 음렬을 명시적으로 표현했다. 그러나 끊임없이 변화하는 성구와 음색, 셈여림으로 인해 선율을 쫓아가는 것이 쉽지 않다. 이 사실을 알아차리고 1938년 베베른은 한 악기에서 짧은 음절을, 다른 악기에서 다시 짧은 음절을 연주하면서 선율을 이어 나가는 바흐의 〈음악의 헌정〉 속 등장하는 주제 진행 방법을 예시로 자신의 악곡 진행을 연주자들에게 설명한다. 그는 '주제가 결코 동떨어진 것처럼 느껴지면 안 된다'고 강조했다. 그러나 사실 말이야 쉽지, 조각조각으로 진행되는 여러 선율을 하나처럼 느껴지게 하는 일은 실제로 표현하기는 어려운 것이었다. 이렇게 선율이 나뉘어 진행되는 곡을 하나로 들리게 하는 일은 베베른이 넘어야 할 산이 되었다. 그는 교향악단이 자신의 곡을 형편없이 연주하는 것을 듣고 난 후 '높은 음, 낮은 음, 중간 음이 다 따로 노는군! 미친 놈의 음악 같아'라고 불평을 터뜨리기도 했다. (쇤베르크 역시 비슷한 난관에 부닥쳤었다). 그는 '내 음악은 모던한 게 아니라 단순히 잘못 연주되고 있을 뿐이다'라는 말을 남기기도 했다.

베베른은 푸가와 소나타, 론도, 변주곡과 같은 전통적인 형식을 사용했지만, 주제에 대해서는 새로이 정의를 내렸다. 조음 서너 개가 악곡 전체 구조의 기반이 될 수 있게 한 것이다. 베베른은 이를 〈오케스트라를 위한 변주곡〉에서 설명한다. '6개의 음이 있고, 이들이 뒤따르는 시퀀스Sequence나 리듬에 의해 이미 결정된 형태 안에 (주제가) 포함된다…(중략)…그리고 계속 똑같은 형태가 반복될 뿐이다!!!' 이러한 접근법은 괴테의 식물 연구와 유사한 부분이 있다. 괴테는 세상의 모든 식물의 조상을 쫓아가면 발견하게 되는 식물의 공통 조상, 즉 원형식물Urpflanze을 찾고자 했다. 그는 '모든 형태는 서로 유사하지만 그 어느 것도 동일하지 않다' 적었다. 또한 괴테는 이것이 '비밀의 법칙과 신성한 수수께끼'로 인한 것이라고 주장했다. 베베른에게 있어서 삶의 영원한 수수께끼를 음악으로 해결하는 방법은 바로 음렬과 음렬 속의 순열을 이용해 조음

의 배열을 사전에 설정하는 것이었다. 이를 통해 그는 어떠한 작품이던 그 안에 담긴 이론적 원천을 찾아낼 수 있으리라 생각했다.

음렬주의에 대한 베베른의 믿음은 워낙 확고해서 그의 묘비에는 음렬주의의 진행 원칙인 기본형, 역행형, 전위형, 전위역행형을 보여주는 회문回文 구조의 라틴어 마방진魔方陣이 적혀 있기도 하다. 기본형으로 읽었을 때 문구를 해석하면 '농부 아레포가 바퀴를 굴리는 일'이라는 뜻이다.[1] 베베른은 1932년 빈에서의 강의에서 이 마방진을 다양한 방향으로 읽는 방법을 통해 자신의 작품 속 음렬을 해석하는 방법에 대해 설명했다.

SATOR

AREPO

TENET

OPERA

ROTAS

베베른은 비극적이게도 이른 나이에 죽음을 맞았다. 1945년 9월, 2차 세계대전 당시 연합군이 오스트리아를 점령하던 중이었다. 통금이 발효되기 45분 전, 베베른은 잠들어 있는 손자들을 깨우지 않기 위해 집 밖으로 나와 시가를 태우다가 미국인 병사가 쏜 총에 맞아 죽었다. 그의 죽음 이후 베베른의 영향력은 막대하게 커졌다. 피에르 불레즈Pierre Boulez와 찰스 우오리넨Charles Wuorinen, 1928~2020과 같은 세계적인 명사들이 그가 앞서 걸어 나간 길을 뒤따랐고, 심지어는 이전에 언급했듯 스트라빈스키조차도 말년에 그를 인정하고 그의 음악을 받아들였다.

<center>***</center>

베베른과 비교했을 때 '디오니소스적'이던 베르크는 베베른과는 차별화된 음악적 비전을 선보였다. 베베른이 잘 다듬어지고 추상적인 미니어처를 선보였다면, 베르크는 상대적으로 보다 거대하고 활기 넘치는 형식을 보였다. 베르크의 음악은 감정적인 측면에서 섬세하게 장식한 분재(盆栽)보다는 아름드리 참나무와 같았다. 베르크가 매춘과 살인이라는 구렁텅이로 빠져드는 여인

1 편집자주 표에서 가로 세로, 어떤 순으로 읽어도 같은 단어가 나타나며 가운데 단어 TENET은 십자가 모양이 된다. 이 표는 4세기부터 존재했으나 목적과 뜻은 확실하지 않다.

을 묘사한 격정적 작품 〈룰루^{Lulu}〉를 작곡할 때 그는 다음과 같이 기록했다. '드디어 우리는 관능이 약점도, 자신의 의지를 포기하는 것도 아니라는 사실을 깨닫게 되었다. 오히려 관능은 우리 모두가 갖고 있는 거대한 힘으로 존재와 사고를 뒤바꿀 수 있는 것이다'.

베르크는 조성과 무조성, 감정과 이성을 자유롭게 결합하여 인간을 구성하는 요소를 탐구했고, 쇤베르크가 제시한 음악의 발전에 대한 개념 속에서 복잡한 가능성을 탐색하기도 했다. 그렇다고 다른 음렬주의 음악가들이 제시한 지적인 음악 조성에서 완전히 멀어지지도 않았다. 예를 들어 그의 〈실내 협주곡^{Chamber Concerto}〉에서는 자신과 동료들의 이름에 있는 알파벳을 사용해 조음을 구성하기도 한다. 또한 〈현악 4중주를 위한 서정 조곡^{Lyric Suite}〉에는 자신과 애인—유부녀였다— 한나 푹스로베틴^{Hanna Fuchs-Roberttin}의 이니셜을 따서 비밀 모티프로 사용하기도 했다. 〈서정 조곡〉에는 대칭적인 음렬이 등장하는데, 이 안에서 주제가 반음부터 완전4도까지 모든 음정을 포함하며, 증4도화음의 공통음^{Pivot Tone}을 중심으로 두 개로 분리되어 제시된다. 1935년 베르크가 알마 말러와 발터 그로피우스^{Walter Gropious}의 딸이자 18세에 숨을 거둔 마농 그로피우스^{Manon Gropius}를 기리며 바이올린 협주곡을 쓸 때, 그는 마지막에 등장하는 아다지오에서 바흐의 칸타타 〈오 영원이여, 그대 무서운 말이여^{O Ewigkeit, du Donnerwort}〉의 마지막 곡 〈그것으로 족하나이다^{Es ist genug}〉를 인용하여 코랄 선율을 제시한다.

그러나 동료들에 비해서 베르크는 인간이 겪는 비극에 대한 애정이 컸다. 그가 작곡한 첫 번째 오페라인 〈보체크^{Wozzeck}〉는 게오르크 뷔히너^{Georg Buchner}의 연극 〈보이체크^{Woyzeck}〉를 모티프로 만들어졌다. 〈보체크〉는 베르크에게 개인으로서나 음악가로서나 전환점이었다. 베르크가 〈보이체크〉의 초연을 1914년 빈에서 감상했을 때, 그는 연극 속 불행한 주인공과 자신을 비교한다. 연극의 주인공은 가난한 병사로 바람 난 자신의 정부를 칼로 찔러 죽인 실존 인물이었다. 베르크는 '전쟁 기간 나는 내가 증오하던 사람들에 의존해 살았소. 나는 사슬에 묶여 있었고, 병들고, 붙들려 있었고, 체념한 채 살았지, 사실 모욕 속에 살았다는 게 더 맞을지도 모르고'라고 아내에게 적어 보낸다. 또한 베베른에게는 자신이 인간이 겪는 비극이라는 주제에 왜 이끌리는지 다음과 같이 설명한다. '단순히 온 세상으로부터 착취당하고 괴롭힘당한 불쌍한 한 남자의 이야기가 아닐세. 내게 이렇게 큰 감명을 주는 이유는 하나의 장면에서 전에 없

이 거대한 감정을 불러일으키는 그 분위기일세'.

베르크의 목표는 베베른이 그랬듯 이러한 분위기를 드러내는 것이 아니라 붙잡는 것이었다. '범조성(쇤베르크가 선호한 표현을 사용하자면)'이라는 새로운 양식이 음악계에 등장한다. 1923년, 〈보체크〉의 첫 두 악장이 베베른의 지휘하에 공연되었을 때, 베르크는 이 순간 '커튼이 열리고 다시 닫히는 순간까지 객석의 그 누구도 다양한 푸가나 인벤션Invention, 모음곡, 소나타, 변주곡, 파사칼리아Passacaglias가 아니라 이 오페라에서 다루는 사회적 문제에만 귀 기울이는' 것을 보고 자신의 음악이 성공적이었다고 판단했다.

〈보체크〉의 전체 악장이 초연된 것은 1925년 '베를린 국립 오페라Berlin State Opera'에서였다. 작품이 다루는 주제를 놓고 보았을 때 우익계열 신문에서 강한 반발이 나오는 것은 불 보듯 뻔한 일이었다. '정치에서 무정부주의가 어디서 발호해 온 나라를 집어삼킬 것인지는 정치인들이 걱정해야 할 미래의 문제이다. 그러나 예술에서는 이미 지금, 이 시점에 무정부주의가 판을 치고 있다. 재능 있는 청년들이 제멋대로 작품을 만들어 집어 던졌고, 우리에게는 치워야 할 쓰레기만 남았다. 이 쓰레기 더미 위에선 그 어느 것도 자라지 못할 것이다. 제1국립오페라극장State Opera I을 떠나며 나는 극장이 아니라 정신병원에 있는 것 같다는 느낌을 받았다…(중략)…나는 알반 베르크를 사기꾼 음악가, 우리가 사는 공동체에 위험한 음악가라고 생각한다'라는 리뷰가 '도이치 차이퉁Deutsche Zeitung'에 실리기도 했다. 그러나 베르크의 오페라는 큰 성공을 거둔다. 베를린에서 열린 초연 이후 9차례나 더 무대에 오를 정도였다.

베르크의 두 번째 오페라 〈룰루〉도 〈보체크〉와 같은 비극적인 결말을 선보인다. 여주인공이 길을 걷다 잭 더 리퍼Jack the Ripper의 손에 살해된다는 내용이다. 베르크는 이 작품을 완성하기 전에 숨을 거둔다. 대부분은 완성이 되어 있었지만 오케스트라의 3악장은 1979년 작곡가 프리드리히 체르하Friedrich Cerha가 완성해야 했다. 베르크는 이전 시대의 화성학을 조성의 규칙에서 자유로운 불협화음에 대한 근대적인 관점과 혼합하여 후기조성음악Post-tonality 속 복잡하고 대칭적인 패턴에 방해를 받지 않고 아슬아슬하게 걸쳐져 있는 음들이 떠오를 수 있도록 해주었다. 그리고 이러한 베르크의 작품은 오늘날에 이르러 걸작으로 평가받고 있다.

쇤베르크는 자신이 공감할 수 있는 일에 대해서는 언제나 적극적으로 도움을 주었다. 모더니즘 작곡가를 지원하기 위해 그가 1918년 빈에서 설립한 '개인연주자협회Society for Private Musical Performances'가 대표적인 사례이다. 개인연주자협회는 설립 3년 차에 154개 작품으로 353건의 공연을 했고, 매번 공연을 할 때마다 충분한 리허설 시간을 주었다. 설립 첫해와 그 이듬해에 쇤베르크는 자신의 음악은 일절 연주하지 못하게 했다. 1933년 그는 나치의 손을 피해 파리로, 그리고 미국으로 달아난다. 독일을 벗어나자 다시 자신의 원래 종교인 유대교로 개종하고 독일계 유대인을 돕기 위한 활동을 펼친다.

쇤베르크의 커리어는 등락을 거듭했지만, 쇤베르크 본인은 여기에 대해 깊게 신경 쓰지 않았다. 베베른이 쇤베르크가 1년 가까이 거처하고 있던 바르셀로나Barcelona에서 쇤베르크의 〈영화 시퀀스를 위한 음악Music for a Film Sequence〉을 프로그램에 포함하는 공연을 제안하자 그는 이렇게 말한다. '내가 여기서 친구를 많이 사귀었는데, 다들 내 작품은 들어본 적도 없고 그냥 나랑 테니스 정도만 치는 이들일세. 근데 내 친구들이 내 작품 속 끔찍한 불협화음을 들으면 어떻게 생각하겠나?' 캘리포니아로 옮겨간 후에도 쇤베르크는 여러 테니스 친구를 사귀었는데, 이번에는 그의 음악을 좋아하는 애호가들이기도 했다(조지 거슈윈도 그들 중 하나였다). 쇤베르크는 서던 캘리포니아 대학교University of Southern California와 캘리포니아 대학교 로스앤젤레스 캠퍼스(UCLA)에서 교단에 서기도 했는데, 두 학교 모두에 그의 이름을 딴 음악학부 건물이 남아있다.

그러나 쇤베르크는 어떤 면에서는 괴팍한 외골수이기도 했다. 누군가는 그를 수학적 순열에 집착하는 사람으로 보았는데, 사실 쇤베르크는 숫자 13에 집착하는 사람이기도 했다. 그의 오페라 〈모세와 아론Moses und Aron〉에서 제목의 글자 수가 13자가 되는 것을 피하기 위해서 아론Aaron의 철자에서 일부러 'a' 하나를 빼기도 한다. 또한 13의 배수가 되는 해에 자신이 죽을까 평생 걱정을 하기도 했는데, 예를 들어 1939년 65세 생일에 그는 작곡가 겸 점성술사였던 데인 러디아르Dane Rudhyar에게 자신의 천궁도를 통해 점을 보아달라고 부탁한다. 러디아르는 그에게 '올해가 위험한 해이긴 하지만 죽음을 맞을 해는 아니다'라 말한다. 1939년 3월 4일 작성한 편지에서 쇤베르크는 '사실 내가 지금 상태가 좋지 않네. 올해로 65살인데, 알다시피 13에 5를 곱하면 65이지 않나, 그리고 13은 불행을 상징하고. 그래도 올해만 지나가면 나는 13년은 더 살 수 있을 걸

세'라고 썼다.

그러나 불행히도 이러한 예측은 어긋났다. 1951년 9월, 그의 76세 생일이 다가오자 쇤베르크의 오랜 친구 오스카 아들러[Oskar Adler]는 그에게 7 더하기 6이 13이라는 사실을 알려주며 경고한다. 쇤베르크는 이전까지 숫자 76에 대해서 크게 생각하지 않고 있었는데, 아들러의 경고에 비록 '올해는 어떻게 버틸 걸세'라고는 했지만 불안감에 떨게 되었다. 아들러의 걱정은 기우가 아니었다. 7월 13일 금요일, 하루 종일 침대에 누워있던 쇤베르크는 자정이 가까워졌을 때 임종을 맞이한다. 아내가 급하게 그의 곁으로 달려와 남편이 마지막으로 속삭이듯 남기는 한마디를 들었다. '화음이여'.

CHAPTER
10

비밥

Bibop

. . .

제발 무대 위에서 깽깽대는 음악 좀 그만해라!

_ 캡 캘러웨이^{Cab Calloway}가 디지 길레스피^{Dizzy Gillespie}에게 남긴 말

프랑스인들은 제임스 리즈 유럽의 앙상블이 풍기는 자유로움 때문에 그의 재즈를 '미국적'이라 생각했다. 초기의 재즈는 춤과 뗄 수 없는 관계를 맺고 있었다. 재즈의 특징인 리듬의 유연성과 통통 튀는 산뜻함을 기반으로, 연주자들은 억눌리지 않은 즉흥 연주를 맘껏 뽐냈다. 유럽에 따르면 그의 뮤지션들은 '댄스와 어울리지 않는 기계적인 연주'에 결코 매몰되지 않았다고 한다. '할렘 헬파이터스', 즉 할렘에서 온 지옥의 전사들은 '스윙swing'을 할 수 있었다. 그런데 이 스윙이라는 단어는 자주 사용되지만 명확하게 정의가 이뤄지지 않은 단어이다.

작곡가 군터 슐러Gunther Schuller는 기념비적인 저서 〈스윙의 시대The Swing Era〉에서 스윙의 특질을 분석하려는 시도를 한다. 그는 우선 리듬이 '음악을 이루는 모든 요소 중에 저항할 수 없는 가장 강력한 힘을 지니고 있다' 주장했다. 청중이 정신이 팔려 자기도 모르게 음악에 맞춰 발을 구르기 시작하면 이것이 스윙의 존재를 증명하는 분명한 신호[1]라고 그는 주장했다. 그 외에도 슐러는 스윙에는 음악 속 수평적(전진하는) 양상과 수직적(순간순간의) 양상 사이에 있는 미묘한 균형이 담겨 있고, 음악의 수직적 양상은 사진에서의 '스톱 액션'과 동일하다 주장했다. '얼마나 많은 음이 등장하느냐, 어떻게 끝나느냐, 그리고 이어지는 다른 음과 어떻게 연결되느냐에 달려 있다'.

뉴욕의 민턴 플레이하우스Minton Playhouse에서 찍힌 텔로니어스 몽크Thelonious Monk의 모습, 1947년경

1 우리가 이를 '스윙'이라고 부르는 이유는 아마 이렇게 발을 구르게 만드는, 음악에 있는 어떠한 밀고 당김을 우리가 진자의 움직임이라 생각해서일지도 모르겠다.

슐러는 모든 것이 적재적소에 등장하며 음이나 타이밍, 셈여림 등등 음악을 구성하는 무수한 작은 요소들이 완벽하게 제 자리에 있을 때 달성할 수 있는 상태에서 유기적인 맥락의 '스윙'에 대한 설명을 하고자 했다. 그리고 이러한 관점에서의 스윙은 왜 수많은 뮤지션들과 (재즈뿐만 아니라) 여러 스타일에서 서로 다른 의미의 '스윙'을 하며, 이들이 '스윙'이 주는 느낌을 전달하려 했는지 추론해볼 수 있다.

저명한 비평가 냇 헨토프Nat Hentoff는 다음과 같이 회상한다. '레스터 영Lester Young, 디지 길레스피Dizzy Gillespie, 찰리 파커Charlie Parker의 사이드맨이자 피아니스트였던 존 루이스John Lewis는 하버드 대학교에서 고급 재즈 즉흥 연주 강의를 하고 있었다. 그때 한 학생이 '스윙을 악보로 옮길 수 있나요?'라고 묻자, 루이스는 단호하게 대답했다. '아니요.' 이어서 '스윙은 순수한 음악성이라 할 수 있습니다. (루돌프) 제르킨2Rudolf Serkin2이 베토벤의 소나타를 연주하는 것과 마찬가지죠. 어떤 음을 연주하면 되는지는 속속들이 알고 있지만, 그게 전부가 아니라는 것도 잘 알고 있는 것처럼요'라 말했다.

스윙이 담고 있는 의미는 불분명하지만 스윙 그 자체는 재즈의 발전 과정 내내 재즈의 중요한 특징이었다. 1920년대의 '핫hot' 앙상블이 등장했을 때도, 1930년대 몽실몽실한 색소폰의 소리와 감미로운 금관악기의 소리가 이전 세대 재즈의 금속음을 대체하며 재즈에 부드러운 느낌이 더해졌을 때도 스윙은 여전히 재즈의 중심에 있었다. 토미 도시Tommy Dorsey나 베니 굿맨Benny Goodman, 글렌 밀러Glenn Miller, 듀크 엘링턴Duke Ellington, 폴 휘트먼Paul Whiteman과 같은 유명 밴드리더가 빅밴드를 이끌며 부드러우면서도 여러 악기의 공명이 서로 잘 어울러지게 혼합한 새로운 양식의 재즈가 부상하기도 했다. 이러한 '쿨cool' 재즈는 미국이 경제공황과 세계대전을 겪는 중에도 전국 방방곡곡에서 인기를 끌었다. 이런 발전 과정을 통해 재즈에서는 〈아 윌 비 시잉 유I'll Be Seeing You〉나 〈위 윌 밋 어게인We'll Meet Again〉처럼 부드러운 당김음과 달콤한 감성이 부각되는 곡들이 대중적으로 사랑을 받는다.

QR 01
빌리 홀리데이Billie Holiday의 〈아 윌 비 시잉 유〉

2 역주 보헤미아 출신 미국인 피아니스트. 20세기 명 피아니스트 중 하나로 꼽힌다.

QR 02
베라 린^{Vera Lynn}의 <위월 밋 어게인>

그때 미국음악인연맹^{American Federation of Musicians}이 음반업계에 대항해 1942년부터 1944년, 그리고 1948년 두 차례에 걸쳐 파업을 하면서 음반업계에서의 역학관계가 뒤바뀌게 된다. 두 차례 파업의 여파로 1940년대 후반 서로 비슷비슷하던 빅밴드 스타일의 재즈가 몰락하고 뚜렷한 개성으로 빛나는 소규모 밴드에게 자리를 내주게 된 것이다. 랄프 앨리슨^{Ralph Ellison}은 '음악에서의 개성을 중시하며(교향악단에서는 찾아볼 수 없는 것이었다) 동료와 함께 스윙을 하기도 했지만 때로는 동료와는 다른 방향으로 스윙을 했고, 즉흥 연주에 방점이 찍혀 있었으며, 갑작스러운 변화를 수용할 준비가 되어 있었고, 비극으로 유발된 희극이라는 역사를 지니고 있었다. 이 모두가 블루스와 재즈를 정의하는 요소들이며, 미국인으로서 우리가 누구이며 우리가 어디에 있는지 알려주는 음악적 언어이다'라 설명한다. 이러한 변화와 함께 재즈의 독립적이고 반항적인 특징이 강화되었고 문화계 전반에 지각 변동이 시작된다.

리듬과 화음은 큰 폭으로 세련되어졌다. 무명의 뮤지션들은 자신을 드러내기 위해 사용되는 음의 개수를 늘려서 재즈라는 음악을 전보다 복잡하게 작곡했고, 그 결과 한편으로는 날카로우면서도 이전보다 밝은 울림이 만들어진다. 목관악기 연주자들은 이전 시대의 특징이었던 따뜻하고 느린 비브라토 대신 색소폰 연주자 레스터 영이 주도적으로 시도한 보다 빠르고 날카로운 소리를 연주하기 시작했다. 영의 사이드맨이었던 한 뮤지션은 재즈 비평가 레너드 페더^{Leonard Feather}에게 이렇게 설명한다. '프레즈(Prez, 가수 빌리 홀리데이^{Billie Holiday}가 영에게 붙인 별명)는 (콜먼) 호킨스^{Coleman Hawkins}와 차별화되는 부드러운 소리를 원했어요. 일상에서도 부드러운 것을 좋아했거든요. 한번은 신발을 한 켤레 사다 주었는데, 다음에 가서 보니 쓰레기통에 들어가 있더라고요. 알고 보니 신발 밑창이 너무 단단했던 거죠. 프레즈는 항상 모카신[3]이나 슬리퍼밖에 안 신거든요. 부드러운 게 아니면 그는 다 싫어했어요'. 프레즈 또한 페더에게 '자신은 부드럽고 섬세한 사람이며, 영원히 외로운 사람'이라 설명하기도 했다.

3 역주 북미의 원주민이 신는 뒤축 없는 구두

이러한 변화는 특정 음악가들에 의해 촉발되었다고도 할 수 있다. 색소폰 연주자 앨 콘^Al Cohn^은 '대부분의 테너 음역대의 연주자들이 콜먼 호킨스 스타일로 연주를 했죠. 이 스타일에서는 소리가 묵직하게, 그러니까 크고 어둡게 나요. 그런데 프레즈가 내는 소리는 가벼웠죠. 타고난 것처럼 보였어요…'라 회상한다. 영의 경우에는 스스로가 오리 프랭크 트럼바워^Orie Frank Trumbauer,^ ^1901-1956^의 영향을 받았다고 설명한다. '그는 C 멜로디 색소폰[4]으로 연주를 했어요. 저는 C 멜로디에서의 소리를 테너 색소폰으로 연주하려고 했고요. 아마 그래서 제가 내는 소리가 다른 사람들과 다른 것 같아요. 트럼바워는 항상 짧은 얘기를 들려주고는 했는데, 저는 그의 목소리가 조금씩 뭉개지는 걸 참 좋아했어요'.

플레처 헨더슨^Fletcher Henderson^의 밴드에 있던 영의 동료들은 스스로의 연주를 마음에 들어 하지 않았고 무엇인가 빠져 있다는 느낌을 받았다. 그리고 이 시점에 재즈 밴드에서 악기가 맡은 역할들이 변화하고 있었다. 드럼에서는 이제 드럼헤드^drumhead5^가 아니라 심벌즈가 중요하게 되었고, 솔로 연주자가 연주하는 소리의 속도는 전에 비해 과격할 정도로 빨라지게 되었다. 그 결과 발생한 음악은 소수를 위한 음악이 되었고, 춤을 추기 위한 음악이 아니라 듣기 위한 음악이 되었다. 연주자의 솜씨를 뽐내고 지적으로 즐길 수 있는, 일종의 재즈판 실내음악이 탄생한 것이었다.

이 같은 새로운 방향의 재즈는 찰리 '버드' 파커^Charlie "Bird" Parker, 1920-1955^와 존 벅스 '디지' 길레스피^John Birks "Dizzy" Gillespie, 1917-1993^와 같은 일부 '내부자들'에 손에 발전했고 '비밥^bebop*6^'이라는 이름이 붙었다. 그러나 파커나 길레스피는 새로운 양식의 재즈를 비밥이라 부르지 않고 다만 '모던'한 재즈라고만 불렀다. 비밥이라는 명칭이 정확히 어디서 유래했는지는 확실하지 않다. 색소폰 연주자 '버드 존슨^Budd Johnson^은 '디지(길레스피)는 무언가를 설명하려 하거나 연주법을 알려주려 할 때 콧노래를 불렀죠. '아니, 그게 아니라, 움 디 비디밥 비두답 디디밥, 이렇게 해야지'. 이렇게요. 그래서 나중에 디지한테 '디지, 그 비밥 하는 노래 좀 연주해줘'라고 했죠. 그가 스캣^scat^을 그렇게 했으니까요'라고 설명한다.

4 역주 테너 색소폰보다 온음 높게 조율된 색소폰

5 역주 드럼의 북 부분

6 역주 1940년대 초중반에 미국에서 발달한 템포가 빠른 재즈 음악

1946년 〈타임Time〉지는 비밥에 대해 다음와 같은 기사를 내놓는다. '재즈 음악이 대체로 그렇듯 (비밥 역시) 맨해튼의 52번가에서 탄생했다. 밴드 리더 존 (디지) 길레스피는 '스윙'에서 아름다운 소리를 더욱 강조하기 위한 방법으로 비밥을 고안했다고 한다. 그는 '콧노래를 부를 때 자연스럽게 비밥, 비디밥 하는 소리를 내죠…'라 설명한다'. 그러나 비밥에 대한 대중의 반응이 어땠는지 다음과 같이 덧붙여 단편적으로 보여주기도 한다. '비밥은 결국 과열된 '핫' 재즈와 외설적인 가사를 과용함으로써 마약과 헛소리를 떠오르게 한다'.

페더는 비밥이라는 용어를 탄생시킨 주역으로 드러머 케니 클라크Kenny Clarke 를 꼽았는데, 클라크는 비밥 스타일의 정형화에 크게 이바지한 인물이었다. 클라크는 테디 힐Teddy Hill 밴드에서 그가 스윙 음악에서 일반적이던 4분의 4박자를 유지하는 드럼 스타일에서 벗어나기 시작했다고 회상했다. 그는 '(밴드의 일원이었던) 디지가 여기에 홀랑 빠졌었죠. 딱 그가 원하던 리듬감이라고 했고, (비밥) 박자에 맞춰 소리를 쌓기 시작했어요'라 말했다. 클라크는 베이스 드럼을 박자를 표현하는 것이 아니라 강세를 돋보이게 하는 용도로 사용했고, 대신에 심벌즈로 4/4박자를 표현했다. 힐은 클라크에게 '지금 연주하는 그 '클룩 몹klook-mop'하는 소리가 무엇'이냐 물었다. 그리고 이 '클룩 몹'이라는 명칭이 비밥이라는 이름이 등장하기 전의 명칭이었다는 것이다. 재즈에서 의성어를 본격적으로 차용하기 이전에 클라크는 '클룩'이라는 이름으로 불리었다.

비밥이라는 스타일에 담긴 특징을 직관적으로 설명하기 위한 단어를 찾으려는 시도는 실패하기도 했다. 1949년 잡지 '다운비트DownBeat'에서는 상금 천 달러를 걸고 '밥bop'이라는 용어를 뛰어넘어 딕시랜드Dixieland(뉴올리언스에서 발현한 시끌벅적하며 모든 악기가 제각기 소리를 내는 듯한 초기 스타일의 재즈)가 발표한 새 음악을 적절하게 설명할 수 있는 단어'를 만들어 낼 수 있는 사람을 모집했다. 2등과 3등 상의 부상은 찰리 바넷Charlie Barnet 오케스트라의 공연과 킹 콜 트리오King Cole Trio의 일일 자택 방문 공연이었다. '재즈 앳 더 필하모닉Jazz at the Philharmonic'이라는 제목의 투어로 큰 관객 몰이를 했던 노먼 그란츠Norman Granz는 여기에 더해 400달러 상당의 경품을 추가로 제시하기도 했다. 그러나 우승을 차지한 단어는 밋밋하기 그지없는 '크루컷crewcut7'이라는 단어였다.

7 역주 한국에서 스포츠 머리로 불리는 헤어 스타일. 그 당시 유행하던 헤어 스타일이었다.

그 외에 후보로 오른 단어에는 '프리스타일freestyle'과 '메스머리듬mesmerhythm8', '빅시밥bix-e-bop9', 블립blip', '슈무직schmoosic10'이 있었다.

분명한 것은 비밥이 모두의 취향에 맞지는 않았다는 것이다. 특히나 애초에 비전문가를 고려하지 않은 채로 시작한 것이었기 때문에 더욱 그랬다. 비밥은 많은 사람들에게 어렵고 난해한 음악이었다. 그러나 퀸시 존스Quincy Jones는 '힙하지 않은 것, 즉 유행에 맞지 않으면 받아들이지 않는 사회적 분위기가 그 당시에 있었다. 코미디언 시드 시저Sid Ceaesar는 이러한 사회적인 배경에서 비밥 밴드를 패러디하기도 했다. '우리 밴드에는 9명이 있는데, 그중 9번째 멤버는 우리가 멜로디 비슷한 걸 연주하지 않게 레이더로 지휘하는 역할을 맡았지'.

그러나 이러한 비밥 밴드의 배타성은 동시에 이들이 사용하던 테크닉이 진일보할 수 있는 기반이기도 했다. 클라크는 '비밥이라는 새로운 스타일에서 가장 중요한 특징은 바로 동지애'라고 주장한다. 밴드의 뮤지션들이 서로에 대한 애정이 있었기 때문인데, 이 밴드 멤버 사이의 끈끈한 유대감은 비밀 단체에서 비밀을 유지하기 위해 암호를 사용하던 것처럼 외부인에 대한 배타성으로 이어졌다. 한 밴드 안의 뮤지션들은 음계에 맞는 다른 화음을 미리 연습해 두었다가 다른 뮤지션이 밴드에 끼어들려고 하면 그를 따돌렸다. 베이시스트 밀트 힌턴Milt Hinton과 길레스피는 인터미션 중에 코튼 클럽Cotton Club의 옥상으로 올라가 〈아이 갓 리듬I Got Rhythm〉에서 화음 몇 개를 바꾼다. 결국 인터미션 뒤 이어진 연주에서 새로 합류한 뮤지션은 '악기를 내려놓을 수밖에 없었고, 우리는 유유히 연주를 이어 나갈 수 있었다'라고 힌턴은 회상한다.

비밥이 탄생한 순간은 7번 에비뉴7th Avenue 139번가139th Street과 140번가140th Street 사이에 위치한 댄 월Dan Wall의 칠리 하우스Chili House 무대 뒤, 파커가 연습을 하고 있던 1939년의 어느 날로 이어진다. 파커는 초창기 밴드가 단체로 즉흥 연주를 한다는 아이디어를 실제 현실로 옮겨보려 했지만 번번이 실패에 부닥쳤다. 그의 고향인 미주리주의 캔자스 시티Kansas City에서는 레노 클럽Reno Club에서 즉흥 연주를 기반으로 하는 세션에 가입하려고 하기도 했다. 당시 이 클럽은 전설적인 드러머인 조 존스Jo Jones가 이끌고 있었는데, 파커는 코러스 부분

8 역주 최면술(mesmerism)을 이용한 언어 유희

9 역주 비밥과 딕시랜드의 글자를 합쳐서 만든 언어 유희

10 역주 얼간이(schmuck)라는 속어와 음악(music)을 합쳐 만든 말

의 연주를 몇 차례 맡았다가 모두 대차게 말아먹었다. 그러자 존스는 심벌즈를 스탠드에서 떼어서 색소폰을 연주하던 파커에게 집어 던졌다고 한다.

사실 파커는 자기가 맡은 역할에 충실하게 연주를 하고 있었을 뿐이었다. 즉흥적으로 화음을 바꾸는 일은 재즈에서 보편적이었지만 사실 여러 가지 기술이 필요한 일이었다. 우선 연주자가 악곡의 기본이 되는 화음을 모두 알아야 하며, 이를 기반으로 화음을 구성하는 음을 화려하게 꾸며내 원본과 완전히 다른 선율을 만들어 내야 한다. 동시에 원본이 원래 지니고 있던 느낌과 박자감은 유지해야 한다. 이런 즉흥적인 요소는 음악 자체의 탄생과 궤를 같이 한다고도 할 수 있는데, 비밥은 바로크 시대에 나타난 일종의 즉흥 연주라 할 수 있는 '통주저음figured bass'과 비슷했다. 통주저음은 악보에서 저음부bass 파트에 숫자로 어느 부분의 반주인지를 표기하는 기법이다.

바흐가 작곡한 변주곡에서는 아르페지오(화음을 이루는 음을 개별적으로 연주하는 기법)와 반복적인 화음 진행 위에 선율을 구성하고 있는데, 비밥의 선율과 비슷한 느낌을 준다. 비밥 스타일을 창안한 재즈 아티스트들은 '플릿fleet'이라는 스타일을 탄생시키기도 한다. 플릿에서는 곡의 기반이 되는 화음 구조를 중심으로 선율이 부드럽고 발랄하게 반복되는데, 이따금 보다 명확하게 중심이 되는 화음의 어느 부분을 참고했는지 드러내기도 한다. 콜먼 호킨스와 같은 스윙 뮤지션들도 이런 즉흥 연주를 특징으로 했다. 호킨스의 즉흥 연주를 담은 앨범 〈보디 앤 소울Body and Soul〉에서 호킨스는 원본이 되는 선율을 단 한 차례도 제시하지 않는다. 그리고 이러한 접근법으로 큰 화제를 낳는다. 그러나 비밥에서 추구했던 즉흥 연주는 스윙에서 볼 수 있던 것보다 훨씬 적극적이었으며 다채로웠고 이국적이었다. 그 결과 비밥 특유의 화음이 탄생한다.

댄 월의 칠리 하우스에서 파커는 '그 당시에 일반적이던 (화음) 변화에 질려가고 있었다. 그리고 다른 방식이 많이 있을 텐데 하고 생각했다. 가끔씩 다른 방식의 화음 변화를 들을 수는 있었지만 이걸 내가 연주할 수는 없었다. 그런데 어느 날 밤에 마디마다 화음이 바뀌면서 선율의 음을 길게 유지하는 〈체로키Cherokee〉라는 작품을 연주하고 있었는데, 화음을 구성하는 음 사이의 간격을 넓게 해서 멜로디로 사용하고 여기에 맞는 반주를 곁들이면 내가 생각하던 방식의 화음 진행이 가능하겠다는 생각이 들었다. 이 생각이 들자 활력이 돌았다'라 회상한다. '간격을 넓게 한다'는 말은 결국 근음으로부터 9도나 11도,

13도까지 음정을 높게 쌓아 올리는 증화음을 말하는 것이었고, 드뷔시의 음악을 이해하기 어렵게 만들었던 바로 그 요소를 지칭하는 것이었다. 증화음과 더불어 차별화된 수준의 퍼포먼스가 비밥을 정의하는 요소가 되었다.

비브라폰[11] 연주자 리오넬 햄튼Lionel Hampton이 '제가 트럼펫으로 비밥을 연주하는 걸 처음 들은 건 디지가 〈핫 맬릿츠Hot Mallets〉를 저와 협주하고 있을 때였어요'라고 회상하면서, 그때의 놀라움을 이렇게 설명한다. '색소폰을 세상에서 제일 빠르게 부는 연주자보다도 더 빠르게 트럼펫을 불더라고요'. 그리고 길레스피의 연주는 비단 햄튼뿐 아니라 다른 재즈 뮤지션들에게도 놀라움의 대상이었다. 밴드 리더 캡 캘러웨이는 길레스피가 지닌 재능을 인정했지만 그가 보이는 화려한 퍼포먼스를 불편해하기도 했다. 캘러웨이는 그럴 때마다 길레스피에게 이렇게 말했다고 한다. '내 말 잘 듣게. 제발 무대 위에서 깽깽대는 음악 좀 그만할 수 없나?'

1944년 노먼 그랜츠는 '재즈 앳 더 필하모닉'을 결성하여 '인종차별과 인종에 대한 선입견을 타파하고, 대중에 훌륭한 재즈 연주를 선사하며, 나와 다른 뮤지션의 밥값을 벌 수 있는' 음악을 만들겠다는 목표를 세운다. 그랜츠의 이러한 목표는 당시 사회상을 밀접하게 반영하는 일종의 반란이기도 했다. 그는 '호들갑 떨려는 건 아닌데요, 저는 제 뮤지션들이 레너드 번스타인이나 하이페츠와 같은 대접을 받아야 한다고 생각해요. 사람 됨됨이나 음악성을 모두 갖춘 사람들이니까요'라 말하기도 한다. 그러나 대부분의 재즈 뮤지션들은 계속해서 타자였다.

파커는 오랜 기간 수습 생활을 했는데 이 기간 동안 숱한 어려움을 겪었다. 그는 저명한 피아니스트 아트 테이텀Art Tatum이 기거하던 할렘의 지미스 치킨 쉑Jimmy's Chicken Shack에서 설거지 담당으로 잠시 일하기도 했다. 테이텀이 할렘에 머물렀던 석 달 동안 파커도 할렘에 있었고, 이후 파커는 시카고로 거처를 옮긴다. 시카고에서는 알토 색소폰 연주자 군 가드너Goon Gardener가 그에게 옷과 클라리넷을 주기도 했는데, 클라리넷은 곧 전당포에 맡겨지는 신세가 된다.

11 역주 글로켄슈필(마림바와 비슷하게 생긴 악기)에 공명관을 붙인 일종의 철금

그리고 '버드Bird'라는 별명을 가지게 된[12] 파커는 이번엔 뉴욕행 버스에 몸을 싣는다. 1937년 파커는 마약을 하고 있었고 그가 발표한 첫 음반의 전반적인 질도 의심스러웠다. 파커의 초창기 연주 스타일에 대해 랄프 엘리슨Ralph Ellison이 내놓은 평가는 파커의 초기 연주가 어땠는지 짐작할 수 있게 해준다. '속도감도 있고, 창의적인 부분이나 상상력이 돋보이는 부분도 있다. 그러나 그의 연주 안에는 거대한 외로움과 자기비하, 자기연민이 들어있다. 이에 더하여 비브라토를 사용하지 않은 음이 나오는데 의도한 것이 아니라 애초에 비브라토를 할 수 없는 것처럼 아마추어 같은 미숙함이 드러난다'.

물론 파커가 지닌 음악성은 그 이후로 극적으로 성장했다. 그러나 파커의 음악성은 청중의 이해가 필요한 것이었다. 버드가 데뷔했을 때, 재즈 트럼펫 연주자 하워드 맥기Howard McGhee는 (엘링턴 밴드의 색소폰 연주자였던) 조니 호지스Jonny Hodges에게 '찰리 파커에 대해 어떻게 생각해?'라고 물었는데, 그는 '그것도 연주인가? 음악이냐고?'라고 비난했다. 그 이후에 엘링턴 밴드와 같이 연주할 기회가 있어서 같은 질문을 다시 하자, 그러자 '아주 환상적이지'라는 대답이 나왔다. 그래서 맥기가 '아니 조니, 저번에는 그게 음악이냐고 했잖아'라 다시 물으니 '아, 그때는 내가 잘 모르고 한 소리고'라고 대답했다고 한다.

파커의 창의성을 보여주는 증거는 차고 넘친다. 색소폰 연주자였던 파커는 기존의 곡을 비밥 스타일로 재구성했는데, 〈체로키〉를 모티프로 한 〈코코Ko-Ko〉나 〈하우 하이 더 문How High the Moon〉을 기반으로 한 〈오니톨로지Ornithology13〉가 대표적인 그의 역작들이다. 그러나 사회에서의 파커는 미숙한 모습을 보였다. 피아니스트 얼 하인스Earl Hines는 맥샨에게 '그(파커)를 사람으로 만들어 보겠다'라며 당당하게 선언한다. 그리고 불과 몇 달 만에 파커가 밴드 멤버 모두에게 돈을 빌려 놓고는 계속 공연에도 나오지 않는다며 불만을 토로하는 걸말을 맞는다. 파커는 무책임함의 대명사였다. 침대 위에서 담배를 피우다 잠이 들어 매트리스에 불을 내는가 하면 호텔 로비에서 벌거벗은 채로 활보하기도 했다. 그리고 마약 소지죄로 징역살이를 하기도 한다.

12 이 별명이 탄생한 배경으로는 여러 가지 설화가 전해진다. 그중 하나는 파커가 제이 맥샨(Jay McShann)의 빅밴드의 멤버였던 시절 닭 한 마리가 차에 치인 것을 본 파커가 이를 그가 당시 머물던 기숙사로 가져와서 요리를 해달라고 했고, 이 사건을 계기로 다른 뮤지션들이 그를 '야드버드 (Yardbird)— 닭을 이르는 흑인 사회의 속어—'라고 부르기 시작했다는 것이다.

13 역주 '조류학'이라는 뜻의 단어

QR 03
파커의 <오니톨로지>

그러나 이런 결점에도 불구하고 파커가 남긴 영향력은 막대했다. 앨링턴 밴드의 트럼펫 연주자 쿠티 윌리엄스^{Cootie Williams}는 '루이 암스트롱이 금관악기 연주의 모든 것을 바꿔 놓았다고 하면, 버드는 드럼부터 피아노, 금관악기, 트롬본, 트럼펫, 색소폰까지 모든 악기에 변화를 가져왔다' 말했다.

랄프 앨리슨은 블루스에 대해 '블루스는 삶이 안고 있는 고통과 함께 강력한 정신력만으로 이 고통을 이겨낼 수 있는 가능성을 동시에 보여준다는 점에서 매력있다'라고 표현하기도 했는데, 파커의 삶은 이러한 블루스 그 자체였다. 다만 삶이 안겨주는 고통을 이겨내려는 시도가 무색하게도 순간에 그쳤을 뿐이었다. 1995년 3월 9일, 보스턴의 스토리빌^{Storyville}에서 공연을 하기로 되어 있던 파커는 공연장 대신 로스차일드^{Rothschild} 가의 후계이자 재즈 뮤지션들의 후원자였던 파노니카 드 쾨닉스와터^{Pannonica de Koenigswarter} 남작 부인이 머물고 있는 스탠호프^{Stanhope} 호텔로 향한다. 그로부터 사흘 뒤 파커는 쾨닉스와터의 방에서 숨진 채 발견된다. TV에는 토미 도시^{Tommy Dorsey}의 저글링 쇼가 방영되고 있었다. 파커가 세상을 떠났지만 그가 세상에 남긴 영향력이 지닌 생명력은 더욱 강력해졌다. 파커의 부고가 알려지자마자 '버드는 살아있다'라는 손 글씨가 뉴욕의 그리니치 빌리지^{Greenwich Village} 벽에 등장하기 시작했다. 그리고 재즈를 사랑하는 이들에게 찰리 '버드' 파커는 여전히 살아있다.

찰리 버드 파커

파커와 디지 길레스피의 인연은 끈끈했지만, 이 둘이 살아온 삶의 모습은 확연히 달랐다. 길레스피에게 종교는 그를 떠받치는 주춧돌이었고 불운한 시기에도 그가 스스로를 해하지 않게 하는 방지턱이었다. 파커와 길레스피 모두 재즈계의 명사로 이름을 올렸지만 각자 자신만의 스타일을 발전시켰다. 사실 길레스피가 독자적인 스타일을 추구하도록 유도한 것은 그와 함께 연주를 하던 파커였다. 한때 로이 앨드리지Roy Eldridge의 스타일을 모방하던 길레스피에게 파커가 '여봐, 흉내쟁이 노릇은 그만둬야 하지 않겠어?'라 말하며 길레스피가 다른 누군가를 그대로 본뜬 복사본이 되었다고 일갈하기도 했다.

마일스 데이비스Miles Davis는 훗날 자신만이 지닌 독창성을 자랑스럽게 여겼는데, 사실 초창기의 데이비스는 그가 들었던 비밥의 선율을 그대로 따라 했었다. 심지어는 음반에 녹음된 솔로 연주를 그대로 따라 하기도 했다. 반면 길레스피의 음악은 단순한 흉내쟁이가 따라 하기 힘든 것이었는데, 그가 선보였던 엄청나게 넓은 음역tessitura 때문이었다. 실제로 길레스피가 가장 편하게 낼 수 있는 소리에는 트럼펫으로 연주할 수 있는 가장 높은 음이 있었다. 한번은 데이비스가 길레스피에게 '나는 왜 자네처럼 연주를 못 하는 걸까?'라고 묻자, 길레스피는 '할 수 있고, 이미 하고 있네. 내가 높은 음역대에서 연주하는 걸 자네는 낮은 음역대에서 할 뿐이지'라 화답한다.

길레스피의 음악만큼 그의 외양 역시 많은 관심을 끌었다. 그의 트레이드마크[14]는 비트세대[15]에서 유행하던 베레모와 염소수염이었는데, 거기에 45도 각도로 굽은 이상한 모양의 트럼펫과 트럼펫을 불 때면 헬륨 풍선처럼 부풀어 오르는 그의 두 뺨은 사람들의 이목을 끌기에 충분했다. 길레스피는 '1969년에는 나사에서 일하는 리차드 J. 컴튼Richard J. Compton 박사가 내가 트럼펫을 불 때 볼이 왜 그렇게 되는지 알아보고 싶다며 엑스레이를 찍어보자 하셨어요. 그리고 내가 보이는 증상을 '길레스피 볼주머니'라고 불렀죠. 이 사실을 (아내인) 로레인Lorrain에게 말했더니 아내가 친구인 드윌라Dewilla에게 가서는 이렇게 말했다더군요. '그거 알아? 우리 남편 이름을 딴 병이 생긴대'. 그다음에 컴튼 박사

14 텔로니어스 몽크(Thelonious Monk)도 역시 검정 선글라스와 같이 자신만의 코스튬이 있었다.

15 역주 1920~1930년대 초중반생을 이르는 단어. 2차대전의 여파로 사회에 대한 반항심이 특징이던 세대

님이 다시 검사해보자 하셨는데, 그때는 못 가서 아직도 제 볼이 이렇게 부풀어 오르는 이유는 몰라요'라 회고한다.

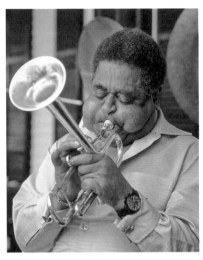

길레스피 볼주머니

길레스피의 트럼펫은 사고로 모양이 변한 것이었다. 트럼펫에 대해서 길레스피는 다음과 같이 말했다. '사실, 악기를 트럼펫 스탠드에 놓고 왔는데 누가 스탠드를 걷어차서 악기가 바닥에 떨어졌고, 떨어지면서 휘어버렸죠. 1953년 1월 6일 월요일 밤에 45번가^{45th Street}에 있는 스누키스^{Snookie's}에서 연주를 하고 있었는데…(중략)…스텀프 '앤' 스텀피^{Stump 'n' Stumpy}(제임스 크로스^{James Cross}와 해롤드 J. 크로머^{Harold J. Cromer}가 결성한 댄스/코미디 듀오)가 밴드 스탠드 근처에서 공연을 하고 있었죠. 둘 중 하나가 다른 하나를 밀쳤는데, 밀쳐진 사람이 제 트럼펫 위로 넘어졌어요…(중략)…악기를 연주해봤는데 소리가 괜찮은 거예요. 소리가 흐릿하지는 않은데 엄청 부드럽더라고요…(중략)…바로 마틴 컴퍼니^{Martin Company}에 연락을 했죠. '이런 모양의 트럼펫을 만들어주세요' 하니까 그쪽에서는 '정신 나갔느냐'고 하더라고요. 그래서 저는 '미친 소린 거 아는데, 그냥 해 주세요'라고 했죠'.

파커가 〈체로키〉에서 영감을 받았듯 길레스피와 몽크 역시 할렘에 위치한 재즈 클럽인 '민턴^{Minton's}'에서 오후 내내 시간을 함께 보내며 '화음 구성이 복잡한 변주곡을 연습했고, 밤에는 이를 연주해서 재능 없는 어중이떠중이들을 내

쫓았다'고 길레스피는 회상한다. 이들은 〈나이스 워크 이프 유 캔 겟 잇Nice Work If You Can Get It〉이나 〈보디 앤 소울Body and Soul〉, 〈멜랑콜리 베이비Melancholy Baby〉와 같은 노래를 자신들의 방식으로 변형했다. 비밥 스타일을 이끌던 이들 간의 이러한 협업은 창작이 솟아나는 화수분이었다. 조화되지 않은 불협화음과 거친 음 이동으로 남들과 차별화되었던 극단적인 몽크의 스타일도 다른 비밥 뮤지션들과의 교류를 통해 탄생한 것이다. 그의 경쾌한 대표곡 〈에피스트로피Epistrophy〉는 케니 클라크가 작곡한 것이었는데, 클라크는 기타리스트 찰리 크리스천Charlie Cristian이 친구의 우쿨렐레를 가지고 놀며 핑거링[16]을 보여준 것을 계기로 이 곡에 대한 영감을 받았다고 말했다. 몽크가 남긴 영원불멸할 발라드 〈라운드 미드나이트'Round Midnight〉는 이제는 대표적인 재즈곡으로 기억되지만 원래는 팝송 〈아이 니드 유 소I Need You So〉가 원곡이었다. 훗날 아내가 되는 넬리Nellie를 그리워하며 쓰기 시작한 곡으로 길레스피와 트럼펫 연주자 쿠티 윌리엄스의 도움으로 지금과 같은 형태를 지니게 되었다.

특이하고 진취적인 인물이 넘쳐나던 재즈계였지만 그중에서도 텔로니어스[17] 몽크는 개중에서도 단연코 특이한 인물이었다. 몽크는 뉴욕의 산 후안 힐San Juan Hill에서 나고 자랐는데, 산 후안 힐은 남부 출신 흑인과 서인도제도[18] 출신, 이탈리아인, 아일랜드인들이 서로 반목하며 살아가는 곳이었다. 몽크는 11살에 피아노를 배우기 시작했는데, 그와 함께 수업을 들었던 인물은 오스트리아계 유대인으로 클래식 피아노 학습을 받았던 사이먼 울프Simon Wolf였다. 이후에 클레프 클럽에 가입하게 되는 래그타임과 스트라이드 스타일 피아노 연주자 앨버타 시몬스Alberta Simmons와도 함께 배웠다. 피아니스트 허먼 치티슨Herman Chittison도 몽크에게 큰 영향을 준 인물이었다. 피아노를 배우기 시작하고 오래 지나지 않아 몽크의 스트라이드 피아노 실력은 일취월장하여 아폴로 극장Apollo Theater이 자랑하는 아마추어 나이트Amateur Night에서의 공연에서 수 차례 우승을 거두기도 한다. 그러나 몽크는 고등학교 과정을 마치는 대신 '텍사스의 전마the Texas Warhorse'라는 별명을 지닌 오순절 교회 출신의 치유사 그라함 목사

16 역주 손가락을 사용(오른손잡이인 경우 오른손으로)하여 기타를 연주하는 주법

17 텔로니어스라는 이름은 7세기 프랑스에서의 선교 활동으로 이름을 떨친 베네딕트회의 성자 성 틸로 (Saint Tillo)의 라틴어식 이름에서 따온 것이다.

18 역주 카리브해와 대서양 연안 지역

Rverend Graham와 함께 사우스웨스트Southwest 지역으로 유랑 공연을 떠나기로 결정한다.

몇 년이 지난 뒤 몽크는 냇 헨토프Nat Hentoff에게 '목사님께서 말씀을 전하시고 치유성사를 행하실 때 저희는 악기를 연주했습니다'라고 전했다. 피아니스트 메리 루 윌리엄스Mary Lou Williams는 1935년 캔자스 시티에서 몽크를 보고 다음과 같이 기록한다. '케이시Kacee의 밴드에 있을 때 몽크는 매일 연주를 버벅댔다. 거의 피아노를 부술 듯이 연주를 했는데, 그 당시 보였던 테크닉이 지금보다 훨씬 더 많았다…(중략)…그 당시 그는 어떤 기준으로도 분명 모더니스트라 할 수 있었고, 지금보다 훨씬 실력이 뛰어났었다'.

아마도 그 당시의 몽크는 훗날 그를 유명하게 했던 스타일을 완전히 달성하지는 못했던 것으로 보인다. 몽크는 서로 다른 화음이 독특한 방식으로 충돌하게 하고, 삐걱거리는 리듬을 연주하고, 갑작스러운 휴지(休止)를 넣어 추상화 속 '네거티브 스페이스negative space'처럼 정적이 체감될 수 있도록 하는 방식으로 청중의 기대를 엇나가게 하는 것으로 유명했다. 몽크는 처음부터 뛰어난 테크니션이었다. 그러나 자신만의 스타일을 완성한 이후로 그의 시그니처가 된 피아노 음은 투박하고 심지어는 아름답지 않다고 여겨지기도 했다. 넬리 몽크는 엇나가는 박자와 둔탁하고 강렬한 타악기 소리라는 특징을 지닌 텔로니어스의 음악을 '멜로디의 타격음Melodious Thunk'이라 불렀다. 몽크의 왼손 반주는 화음을 넣는 것이 아니라 날카로운 불협화음을 냈다. 대부분의 피아니스트들은 화음에서 충돌이 발생하면 다른 음을 추가해 불협화음으로 발생한 긴장감을 완화한다. 그러나 몽크는 이를 있는 그대로 두었다.

이러한 기존의 관념에 대한 몽크의 공격은 파블로 피카소의 '원시주의primitivism'를 떠오르게 한다. 피카소의 경우 1907년 아프리카 가면 전시회에서 원시의 상징물인 가면을 마주하고 영감을 받았다. 그는 '그림이 지니는 의미는 무엇인가? (그림은) 어떤 것을 아름답게 만드는 과정이 아니라 우리와 적대적인 세계 사이에 위치한 어떠한 마법이고, 우리의 공포와 욕망 위에서 형태를 강요함으로써 권력을 차지하는 수단이다. 이것을 깨달은 날, 나는 내가 가야할 길을 알게 되었다'고 회상한다. 몽크의 음악을 들으며 얻을 수 있는 정제되지 않은 경험에서도 피카소가 말한 '마법'과 '권력', '공포', '욕망'과 같은 단어가 떠오르는 건 이런 이유일 것이다.

몽크의 괴이한 음악과 악명 높았던 기행[19]에도 불구하고 그는 당대 최고의 뮤지션들에게 인정을 받았다. 색소폰 연주자이자 재즈의 아이콘 존 콜트레인 John Coltrane은 '감각적으로나 이론적, 기술적으로도 모두 그에게 배웠다고 생각해요. 음악적으로 안 풀리는 부분이 있어서 몽크에게 물어보면 피아노를 치며 정답을 보여주었죠. 그냥 연주를 지켜보면 제가 가진 질문에 대한 해답을 얻을 수 있었어요'라고 회상한다.

몽크는 1964년 〈타임〉지의 표지를 장식한다. 그리고 사후 퓰리처상 특별 감사 부문 Pulitzer Prize Special Citation을 수상한다. 그러나 몽크의 음악은 몽크라는 사람과 마찬가지로 기이했고, 연구의 대상이었다. 1955년 뉴포트 재즈 페스티벌 Newport Jazz Festival에서 마일스 데이비스는 몽크의 〈라운드 미드나이트〉를 연주한다. 연주가 끝난 뒤 박수가 쏟아지자 그는 '(화음이) 바뀌는 길 알아차리지 못했다'며 축하를 고사한다. 데이비스는 줄리어드 음대 Julliard School of Music를 다녔었다고 주장하기는 했지만, 그에게 가장 많은 것을 준 건 몽크였다. 데이비스가 줄리어드를 다녔든지 어쨌든지 몽크는 쉽사리 관객을 자신만의 음악 세계로 매혹할 수 있었다. 뉴욕에 위치한 빌리지 뱅가드 Village Vanguard의 소유주인 로레인 고든 Lorrain Gordon은 몽크에게 '비밥의 고위 사제'라는 별명을 지어 주기도 했다.

몽크가 지녔던 세계관과 이미지는 그가 자주 방문했던 특이한 장소들과 결부되기도 했다. 그중에도 조 터미니와 이기 터미니 형제가 보유한 뉴욕의 바워리 Bowery 지구의 쿠퍼 스퀘어 Coper Square 5번지에 위치한 파이브 스폿 카페 Five Spot Café는 몽크를 따르는 이들이 즐겨 방문하는 장소로 부상한다. 파이브 스폿 카페는 추상주의 표현주의자와 비트 세대 지식인들의 모임 장소이자 화가 빌럼 데 쿠닝 Willem de Kooning과 프란츠 클라인 Franz Kline, 래리 리버스 Larry Rivers, 작가 잭 케루악 Jack Kerouac과 그레고리 코르소 Gregory Corso, 앨런 긴즈버그 Allan Ginsberg, 프랭크 오하라 Frank O'Hara와 같은 후원가들의 아지트가 되었다. 터미니 형제는 처음에는 아방가르드 재즈 피아니스트 세실 테일러 Cecil Taylor를 고용해 연주를 맡겼는데, 테일러는 카페에 있는 낡은 피아노의 해머를 사방으로 날려보내며 피아노를 거의 산산조각 낼 뻔한다. 몽크는 테일러의 뒤를 이어 1957년 7월 4일부터 6개월간 파이브 스

19 피아노 앞에서 곯아떨어지거나 공연 도중에 빙빙 돌며 춤을 추기도 했다.

폿 카페에서 일하게 된다. 그 당시 그는 카바레 카드[20]의 효력이 정지되어 재발급을 기다리는 중이었다. 1948년 몽크는 대마 소지 혐의로 체포되어 카바레 카드의 효력을 정지당했고, 1951년 친구인 피아니스트 버드 파월[Bud Powell]에 대한 마약 단속이 있을 때 체포되어 다시금 효력을 정지당했었다.

　　몽크와 파월은 정반대의 음악을 추구하던 인물들이었다. 파월의 비밥 연주는 숨 가쁜 템포를 바탕으로 구현되는 선율을 기반으로 하는 인벤션[invention]의 대표격이었다. 그가 보인 우아하고 호른을 부는 것 같은 선율은 이러한 스타일의 핵심이었고, 드문드문 등장하는 왼손 반주는 대부분 즉흥적으로 나온 것이었다. 피아니스트 빌 에반스[Bill Evans]는 파월의 '예술적 완전성…(중략)…불가해한 독창성, 작품의 위엄'을 언급하며 파월의 예술성에 찬사를 보낸다. 에반스는 만약 앞에서 말한 특징을 지닌 뮤지션을 단 한 명만 골라야 한다면 파월을 고를 것이라 말하기도 한다. 〈템퍼스 퓨지-잇[Tempus Fugue-It]〉과 〈파리지앵 소로페어[Parisian Thoroughfare]〉, 〈운 포코 로코[Un Poco Loco]〉, 〈피프티 세컨드 스트리트 심[52nd Street Theme]〉, 〈댄스 오브 디 인피델스[Dance of the Infidels]〉와 같은 파월의 음반은 에반스가 왜 그렇게 평가했는지 알 수 있는 살아있는 증거이다. 그러나 파월의 약물 의존과 정신 건강 문제는 그를 평생 따라다니는 골칫거리였다.

QR 04
파월의 〈인류학[Anthropology]〉

　　1956년 말, 몽크가 기존에 발매했던 앨범 〈프레스티지[Prestige]〉와 〈블루 노트[Blue Note]〉가 12인치 LP판으로 재발매 되었다. 같은 시기 이미 발매 전부터 큰 관심을 받고 있었던 앨범 〈브릴리언트 코너스[Brilliant Corners]〉가 세 번의 녹음 세션을 거쳐 발매가 되었다. 그리고 이 시점에 몽크는 다시 파이브 스폿 카페로 되돌아온다. 앨범에 포함된 곡 중에는 〈발루 볼리바르 발루스아[Ba-Lue Bolivar Ba-Lues-Are]〉라는 곡이 있었는데, '블루 볼리바르 블루스[Blue Bolivar Blues]'를 몽크의 과장된 발음으로 읽은 것이었다. 그리고 여기서 블루 볼리바르는 파노니카 드 쾨닉스와터가 체류했던 센트럴 파크 웨스트[Central Park West]에 위치한 볼리바르 호텔[Bolivar Hotel]이다. 몽크는 1954년에 있던 그의 첫 유럽 투어에서 '니카[Nica]'를 처음 만나

20　　주류를 취급하는 업소에서 하는 연주 허가를 위해 주 정부가 발행하는 면허

는데, 훗날 이들의 관계는 더욱 깊어지게 된다.

같은 해 7월 16일, 몽크는 색소폰 연주자 존 콜트레인, 베이스 연주자 윌버 웨어^{Wilbur Ware}, 드러머 쉐도우 윌슨^{Shadow Wilson}이 포함된 자신의 4중주단을 이끌고 파이브 스폿 카페에서 연주를 한다. 파이브 스폿 카페에서의 경험은 콜트레인에게 큰 영향을 주었는데, 여기서 아주 긴 솔로 연주를 하며 이름을 알렸기 때문이었다. 콜트레인은 '(몽크는) 술을 한잔하러 가거나 춤을 추러 가기도 했어요. 그래서 제가 15분에서 20분 정도 그가 돌아오기 전까지 혼자서 즉흥 연주를 해야 했죠'라고 회상한다. 술을 마시거나 춤을 추는 것 외에도 몽크는 그냥 정처 없이 걸어 다니곤 했다. 하루는 조 터미니가 파이브 스폿 카페에서 몇 블록 떨어진 곳에서 몽크를 발견하고는 '길이라도 잃은 거요?'라고 묻자, 몽크는 '내가 길을 잃은 게 아니라, 파이브 스폿 카페가 나를 잃어버린 거지'라 답했다고 한다.

이렇게 유별난 행동을 했어도 몽크가 같이 일했던 뮤지션들에게 영감을 주는 인물이었다는 것은 확실하다. 콜트레인은 '몽크와 있으면서 어느 정도로 긴장을 유지해야 하는지 새로 알게 되었다. 연주하는 내내 긴장을 하고 있지 않으면 어느 순간 발을 잘못 디뎌 끝없는 구멍에 빠지는 것처럼 순식간에 길을 잃기 때문이다'라고 설명한다. 그 외에도 콜트레인은 '몽크는 나에게 처음으로 테너 색소폰에서 한 번에 음 두 개나 세 개를 어떻게 내는지 알려준 사람이다. 운지를 약하게 하고 입술의 위치를 조금 바꾸면 되는데 이게 잘 되면 3도 화음이 나게 된다'라고 설명한다.

그러나 이 별난 피아니스트가 자신의 삶을 통제하는 능력을 계속해 잃기 시작하자, 위기에 빠진 재즈 뮤지션들을 후원하며 도와주었던 파노니카 드 쾨닉스와터가 뉴저지의 위호켄^{Weehawken}에 위치한 별장에 몽크의 거처를 마련한다. 그러던 1982년 2월 5일, 피아니스트 배리 해리스^{Barry Harris}가 쾨닉스와터의 별장에서 의식을 잃은 몽크를 발견한다. 2월 17일, 잉글우드 병원^{Englewood Hospital}에서 몽크는 숨을 거둔다. 그가 창작한 독특한 음악은 재즈의 핵심인, 다듬어지지 않은 개인주의의 교본으로 여전히 남아있다.

혁명은 단순한 혁신보다 더 큰 것을 원하는 선구자에 의해 일어난다. 한편 어떤 이들은 무대 뒤에서 조용하게 예술이 다음으로 가야 할 길을 가리킨다. 트럼펫 연주자이자 '어둠의 왕자^{Prince of Darkness}'라는 별명을 가진 마일스 듀

이 데이비스 3세$^{Miles\ Dewey\ Davis\ III}$는 자신의 스타일을 여러 차례 바꾸었다. 이런 면에서 '재즈계의 카멜레온'이라는 별명이 더 잘 맞을지도 모르겠다. 데이비스가 아직 수습 뮤지션이었을 때 그는 선배 뮤지션들처럼 화려한 퍼포먼스를 보이고 싶어 했고, 디지 길레스피와 찰리 파커를 따라 화려한 비밥을 추구했다. 오래 지나지 않아 데이비스는 엄청난 업적을 달성하며 재즈라는 배의 선장이 된다. 그는 '쿨 재즈'라는 이전보다 차분하고 잠잠한 형태의 재즈를 선보였고, 앨범 〈카인드 오브 블루$^{Kind\ of\ Blue}$〉를 통해 다채로운 분위기를 음악으로 들려주었고, '퓨전 재즈[21]'를 창시하기도 했으며, 전 세계인의 귀를 사로잡는 음악을 탄생시키기도 한다. 카리스마를 갖춘 리더가 등장하면 그를 따르는 이들도 나오기 마련이다. 이러한 면에서 마일스 데이비스는 자신이 살았던 시대를 정의한 살아있는 혁명 그 자체였다.

21 냇 헨토프가 '록과 재즈, 블루스, 그리고 그 자신의 날카로운 외로움을 담은 트럼펫 연주로 빛나는 저돌적인 전자음을 살아있게 하는 악마'라고 불렀다.

CHAPTER

11

마일스 어헤드

Miles Ahead

. . .

재즈계 전체가 마일스 데이비스가 이룬 업적을 참고해
재즈 음악이 어떻게 발전해왔는지 알아야 한다고 생각한다.

_ 드러머 지미 콥[Jimmy Cobb]

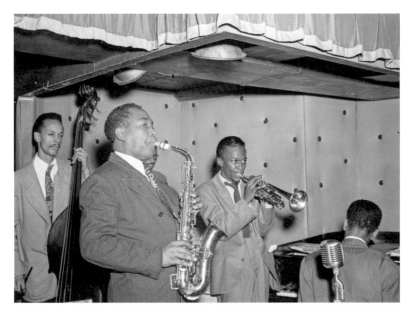

1947년 8월, 뉴욕의 '쓰리 듀시스Three Deuces'에서 촬영된
찰리 파커와 토미 포터, 마일스 데이비스, 듀크 조던, 맥스 로치의 모습

제임스 볼드윈James Baldwin에 따르면 그는 '놀랍도록 거칠면서 부드러운 사람'이었다. 잘생긴 데다 재능도 타고났고, 육감적이었다. 투박한 사교성을 지녔으나, 예술적으로는 정교했다. 거장 연주자이면서 밴드 리더이고 훌륭한 복서이기도 했다. 마약 중독자였지만 굳은 결심으로 단번에 마약을 끊을 정도의 강인함을 가진 인물이었다. 그는 트럼펫을 거칠게 휘몰아치듯 연주하여 순식간에 대지를 뒤흔들 수도, 단순하지만 구슬프게 연주하여 심금을 울릴 수도 있었다. 그는 발라드를 연주할 때 하몬Harmon 사(社)에서 생산한 약음기의 센터피스를 제거했는데, 이때 나는 소리가 부러질 듯 연약하여 비평가 배리 울라노프Barry Ulanov는 '달걀 껍질 위를 걷는 듯하다'라는 평을 내리기도 한다.

이 모든 것은 마일스 데이비스Miles Davis[1]에 대한 이야기이다. 그는 일리노이주 알턴Alton에서 1926년 5월 25일에 태어났다. 이듬해에 그의 가족은 이스트 세인트루이스East St. Louis로 이사를 하는데, 데이비스는 이곳이 사실상 그의 음악을 시작하게 해준 곳이라 회상한다. 그는 '저는 어릴 적에 뮤지션들을 동경했

1 역주 제목의 마일스 어헤드Miles Ahead는 일반적으로 '저 멀리', 또는 '훨씬'이라는 의미를 지닌 어구이나, 마일스 데이비스의 이름을 활용한 언어 유희이기도 하다.

어요. 특히 뉴올리언스에서 와서 밤새 음악을 하던 사람들이요…(중략)…어려서부터 뮤지션들이 어떤 식으로 악기를 다루고 어떤 식으로 걷는지 봤죠'라 설명한다. 근처의 마을에서 데이비스의 집 근처로 이사를 해온 뮤지션이 그의 어린 시절 우상이었고, 그가 바로 트럼펫 연주자 클라크 테리Clarke Terry이다. 테리 역시 데이비스와 마찬가지로 주변에서 들리는 음악에 매료가 되었다고 말한다. '심장이 뛰게 하는 음악을 처음 들은 건 동네에 있던 성화된 교회Sanctified Church2였어요. 다들 탬버린을 연주하고 있었고 거기서 흘러나오는 박자가 어릴 때부터 저의 내면에 자리하게 된 거죠'라 설명한다. 이러한 유년기의 경험이 테리가 프로 뮤지션이 되어서도 불꽃이 튀는 듯한 강렬한 리듬을 선보이게 해준 것이다.

데이비스가 처음으로 자기만의 트럼펫을 갖게 된 것은 6학년(만 11세) 때였다(어머니는 데이비스가 바이올린을 배우길 원했으나 치과의사였던 아버지가 아들의 편을 들어주었다). 데이비스는 크리스퍼트 어턱스 고등학교Crispus Attucks School3의 교사였던 엘우드 뷰캐넌Elwood Buchanan에게 음악을 배웠다. 그리고 뷰캐넌은 데이비스가 자신만의 소리를 낼 수 있도록 도왔다. 그는 데이비스에게 '비브라토를 넣지 않고 연주를 해보라'고 가르쳤는데, 이는 일반적인 가르침과는 반대되는 것이었다. '나이가 들면 손은 자연스럽게 떨리게 될 것'이라는 게 그 이유였다. 이러한 뷰캐넌의 가르침은 데이비스가 평생 마음에 품고 살아가는 문장이 된다.

15살에 이미 인상적인 명성을 쌓고 있던 데이비스는 애디 랜들Eddie Randle의 블루 데블스Blue Devils(럼부기 오케스트라Rhumboogie Orchestra라고도 불림)라는 프로 밴드에 합류한다. 19살에는 디지 길레스피와 찰리 파커가 멤버로 있던 가수 빌리 엑스틴Billy Eckstine의 유랑 빅밴드에 합류하는데, 이 시점을 계기로 데이비스의 운명은 바뀐다. 길레스피에 따르면 엑스틴의 밴드는 비밥을 연습하는 뮤지션에게 있어 둘도 없는 이상적인 훈련소였다고 한다. 훗날 마일스는 '제가

2 편집자 주 제오순절 교회나 사도적 교회, 그리고 성결 교회에 해당하는 흑인 교파. 성령 세례의 경험을 강조하는 교리와 더불어 노예였던 선대와 인종차별을 당하는 현 세대의 연결을 통해 아프리카의 전통을 적극적으로 이어간다. 따라서 예배를 보면서도 아프리카 음악의 리듬을 적극 사용하는 등 일반적으로 엄숙한 교회 음악과는 다른 양상을 보였다.

3 미국 독립 전쟁 당시 처음 사살된 것으로 알려진 아프리카계 미국인과 아메리카 원주민 혼혈인의 이름을 따서 지어졌다.

태어나서, 그러니까 벌거숭이 갓난아기 이후로 가장 기분 좋았던 순간은 미주리주의 세인트루이스에 디즈(길레스피)와 버드(파커)가 있다는 얘기를 들었을 때였어요'라 회상한다. 그리고 이 전도유망한 재즈 뮤지션은 샛별처럼 빛나는 재즈 음악계의 거성들 주변에서 일평생 남을 기억을 얻는다.

고등학교를 졸업한 뒤 데이비스는 줄리아드 음대에서 공부하겠다고 공언하고 뉴욕으로 향한다. 그러나 그에게는 그 외에도 다른 목표가 있었다. 한 번 재즈계의 천재들과 함께 무대에 서는 경험을 한 데이비스에게 학교는 시간 낭비와 다름없었다. 그래서 뉴욕에 도착한 뒤 한 주 내내 '버드와 디지'를 찾아다녔다. 그러나 온갖 노력을 했음에도 파커의 행적은 도저히 찾기가 힘들었다. 그러던 어느 날 데이비스는 신문에서 파커가 할렘의 145번가^{145th Street}에 있는 히트웨이브^{Heatwave}라는 클럽에서 즉흥 연주 공연을 한다는 소식을 보았다. '그래서 빈(콜먼 호킨스^{Coleman Hawkins})에게 버드가 공연장에 진짜로 올 것 같으냐고 물으니 그가 얄미운 미소를 띠면서 '버드도 자기가 공연에 갈지 어떨지 모를걸?'이라는 거예요'. 파커가 실제로 나타날지 확신은 없었지만 데이비스는 클럽 밖에서 파커를 기다렸다. 그러던 어느 순간 그는 뒤에 누군가가 있다는 것을 알아차리고 뒤를 돌았는데, 그곳에 파커가 있었다. '나를 찾아다녔다면서?'라고 파커가 말했다. 이 순간을 기점으로 역사가 새로 쓰이게 되었다.

데이비스는 한동안 파커와 같은 방을 쓰며 함께 녹음 작업을 했는데, 데이비스는 이때를 '매일 밤 그만두고 싶은 마음이었어요. 결국 버드가 저를 무대 위에 혼자 두고 훌쩍 떠나버릴 것 같았거든요'라고 회상한다. 또한 이 둘은 가능한 자주 즉흥 연주를 함께 했고, 스트라빈스키나 베르크, 아람 하차투리안^{Aram Khachaturian4}, 프로코피에프^{Prokofiev}와 같은 현대 작곡가의 악보를 공부하기도 했다. 이후에도 데이비스는 트럼펫 연주자 프레디 웹스터^{Freddie Webster}처럼 그가 존경하고 따를 수 있는 뮤지션을 계속 찾아 다녔다. 데이비스는 '그(웹스터)가 음을 다루는 방법을 참 좋아하고는 했다. 음을 여러 개 쓰지는 않는데, 하나도 허투루 쓰지 않는다. 이런 그의 방식을 따라 하려 연습하기도 했'고 회상했다. 한편 파커는 계속하여 데이비스를 가르친다. 데이비스는 이때의 일화를 호른 연주자 데이비스 앰램^{Davis Amram}에게 이렇게 전한다. '제가 어렸을 때, 그러

4 훗날 데이비스는 냇 헨토프(Nat Henoff)에게 '(하차투리안의) 곡에서 유일하게 흥미로웠던 점은 다채로운 음계들이었다'고 말한다.

니까 막 줄리아드를 관뒀을 때 버드가 제게 이거 연주가 잘못된 거 같으니 다시 해보라고 하더군요. 그러더니 같은 부분을 내리 세 번 연속으로 반복하게 하더라고요. 그리고는 활짝 웃어 보이고는 '그 정도면 이제 이게 네 스타일이라는 걸 다들 알 거야'라고 말했어요'.

데이비스가 줄리아드를 중퇴한 것은 2학년 때의 일이었다. 그가 집으로 돌아와 아버지에게 상황을 설명하자 아버지는 다시금 데이비스를 뒷받침해주기로 한다. 그의 자서전에 따르면 '그날 아버지가 내가 평생 잊을 수 없는 교훈을 주셨다'라고 한다. 아버지께서는 '마일스야,' 하고 부르시더니 '창밖에서 나는 새소리 들리니? 흉내지빠귀 소리란다. 다른 새의 소리만 따라 하고 자기만의 소리는 없지. 네가 자립을 하려거든 너만의 소리가 있어야 한다. 이게 가장 중요하단다'라고 데이비스는 적는다. 돌이켜 보면 아버지의 이 한마디가 데이비스의 삶을 이끌어 나가는 하나의 원칙이 되었던 셈이다.

뉴욕에서 데이비스에게 영향을 주었던 인물 중에는 신시내티에서 뉴욕으로 1945년 거처를 옮긴 작곡가 조지 러셀George Russell이 있었다. 러셀은 이국적인 음계(온음과 반음을 번갈아 사용하는 팔음음계octatonic)에 기반한 인상주의풍의 재즈 이론서인 〈조성의 구성에 대한 리디아 색채 개념The Lydian Chromatic Concept of Tonal Organization〉의 저자였다. 그 외에 데이비스가 만난 주요한 인물로는 클로드 손힐Claude Thornhill의 밴드에서 편곡자 역을 맡았던 길 에반스Gil Evans가 있었다. 에반스에 따르면 손힐 밴드가 연주하는 음악은 '구름처럼 매달려 있었다'고 한다. 웨스트 55번가West Fifty-Fifth Street에 위치한 에반스의 지하실 아파트는 뭇 유명 공연 예술가들이 뻔질나게 드나들던 아지트였다. 러셀은 에반스의 아파트를 '거대한 침대가 공간을 떡하니 차지하고 있었고 커다란 전등 하나에 베키Becky라는 고양이가 한 마리 있었다. 리놀륨으로 만든 바닥재는 박살이 나 있었고, 바깥으로 나가면 작은 뜰이 있었다. 방은 항상 어두워서 안에 있으면 시간이 흐르지 않는 것 같았다. 한번 들어가면 바깥이 어떻게 돌아가는지 신경을 끄게 된다. 그 안에서는 시간이나 계절 따위는 중요하지 않았다'라고 한다. 데이비스는 에반스에게 그가 손힐 밴드에서 사용하던 특이한 화음을 알려 달라고 부탁한다. 그리고 이때 배운 화음의 기초는 이후 데이비스가 음악의 방향을 잡을 수 있게 하는 표지판의 역할을 한다.

1954년, 데이비스는 4년간의 헤로인 중독을 단칼에 끊어낸다. 그리고는 색

소폰 연주자 소니 롤린스^{Sonny Rollins}와 같은 모던 재즈의 스타들과 협업을 시작
한다. 데이비스는 롤린스와의 기억을 이렇게 회상한다. '(그는) 특별한 사람이
었어요. 영특하다는 말이 어울렸죠. 아프리카에 관심이 많았는데, 〈나이지리
아^{Nigeria}〉라는 노래를 역재생하고 이걸 〈아이레진^{Airegin5}〉이라 불렀어요. 또 〈독
시^{Doxy}〉라는 노래도 작곡했는데, 사실 완성한 걸 스튜디오에서 뒤엎고 다시 쓴
거예요. 종이 한 겹을 찢더니 그 위에 음표부터 하나하나 적어가기 시작했어
요…(중략)…우리가 스튜디오로 되돌아왔을 때 소니에게 '곡 다 만들었어?'하
고 물었어요. 그러자 소니가 '아직이야'하고 답했어요'. 그리고 이날의 경험은
데이비스가 줄리아드에서 배운 것만큼이나 큰 교훈을 주었다. '그래서 그때까
지 된 걸로 일단 연주를 하고 있었는데, 대뜸 구석으로 가서 뭔가를 끄적이고
는…(중략)…잠시 후 돌아와서 '자, 완성이야'하고 말했죠. 이런 식으로 쓴 곡
이 바로 〈올레오^{Oleo}(복잡하고 화려한 퍼포먼스를 보이는 재즈 스탠다드⁶곡)〉
이었어요. 제목은 값싼 버터 대체품으로 당시에 큰 히트를 쳤던 올레오마가린
^{oleomargarine}에서 따온 것이었죠'라고 데이비스는 회상한다.

QR 01
소니 롤린스의 〈올레오〉

데이비스에 따르면 그의 마약 중독은 색소폰 연주자 진 애먼스^{Gene Ammons}가
파커, 몽크, 빌리 홀리데이^{Billie Holiday}, 스탠 게츠^{Stan Getz}, 존 콜트레인과 같이 이미
마약에 빠져 살던 이들과 함께 시험 삼아 도전한 것에서 시작했다고 한다. '처
음엔 코로 흡입했고, 다음에는 주사를 놓았어요…(중략)…그때 아버지께서 승마
기술 5가지를 할 수 있는 망아지 한 마리를 사 오셨어요. 그 당시 일리노이 밀
스테드의 세인트루이스 쪽에 부지 500에이커(약 2km²) 정도 되는 농장이 있었
거든요. 그래서 약 기운이 빠질 때까지 한 2주 반 정도 농장에 있었죠'라고 데
이비스는 기록한다. 그러나 그의 말과는 다르게 '약 기운'은 쉽사리 빠지지 않
았다. 데이비스는 한동안 금단 현상에 시달렸고 부작용도 겪었다. 그러나 헤
로인 성분이 일단 한번 몸에서 완전히 빠져나가자 그는 창의력이 샘솟는 것을
느낀다.

5 역주 Nigeria를 거꾸로 쓴 것

6 역주 편곡과 즉흥 연주에서 변주의 기초가 되는 곡

<center>✳✳✳</center>

비밥이 재즈 역사의 한 장을 장식하고 비밥의 뒤를 이어서 발매된 앨범들은 재즈를 전에 없는 방향으로, 역사에 남을 순간으로 이끈다. 이러한 앨범에는 길 에반스와 바리톤 색소폰 연주자 겸 편곡자 게리 멀리건$^{Gerry\ Mulligan}$과 피아니스트 존 루이스$^{John\ Lewis}$와 같은 '쿨 재즈'의 선구자들의 협업으로 탄생한 〈버스 오브 더 쿨$^{Birth\ of\ the\ Cool}$〉이 있었다(최초 발매는 1957년이었지만 녹음은 1949년과 1950년에 이뤄졌다). 에반스가 작업에 참여한 또 다른 작품으로는 1957년 발매된 〈마일스 어헤드$^{Miles\ Ahead}$〉가 있는데, 이 앨범의 발매로 '제3의 물결'이라 불리는, 의도적으로 재즈와 클래식 음악을 뒤섞은 음악이 부상한다. 그리고 이 제3의 물결로 분류되는 음악은 이전의 음악과는 판이한 차이를 보였다. 〈마일스 어헤드〉에 수록된 곡 '더 미닝 오브 더 블루스$^{The\ Meaning\ of\ the\ Blues}$'가 대표적인 예시이다. 금관악기와 목관악기가 따로 등장하는데, 이 소리가 천천히 움직이는 축포 속 색종이처럼 하나씩 쌓여 반짝반짝 빛나는 화음을 만들어내고, 그 위로 데이비스가 연주하는 플루겔호른flugelhorn7이 부드럽게 유영한다.

QR 02
데이비스의 <더 미닝 오브 더 블루스>

〈포기 앤 배스$^{Porgy\ and\ Bess,\ 1959}$〉와 〈스케치스 오브 스페인$^{Sketches\ of\ Spain,\ 1960}$〉 역시 데이비스와 에반스의 협업으로 탄생한 앨범이었다. 그러나 재즈계에 진정한 변혁을 가져왔던 것은 1959년 발매된 앨범 〈카인드 오브 블루$^{Kind\ of\ Blue}$〉였다. 넋을 놓게 할 정도로 아름답고 자유롭게 헤엄치는 듯한 서사시를 담은 이 앨범은 곧 사상 최대의 판매고를 올린 앨범에 등극한다. 〈카인드 오브 블루〉에서 데이비스는 100여 년 전 프랑스의 인상주의자들처럼 감각적이고 비현실적인 어떤 것을 찾고자 했다. 시인 폴 베를렌$^{Paul\ Verlain}$이 말한 '기체와 액체에서 희미한 모습을 보이고, 중량을 지니지 않고, 그 어느 것도 침전하지 않는 것'을 음악의 형태로 실체화하려 한 것이다. 〈카인드 오브 블루〉에 수록된 음악 기저에 깔려 있는 감상적인(마치 공중에 두둥실 떠있는 듯한) 소리는 피아니스트 허비 행콕$^{Herbie\ Hancock}$이 말한 '문', 즉 숨겨진 곳으로 향하는 비밀 통로를 열

7 역주 트럼펫과 비슷하게 생겼지만 원뿔 모양의 보어가 더 넓은 금관악기

어주었다. 그리고 물고기를 물에 풀어놓듯, 데이비스는 이 문을 황홀한 분위기로 연결했다.

〈카인드 오브 블루〉라는 역사적인 명반이 탄생하는 배경에는 몇 가지 요소가 존재했다. 첫 번째는 기니에서 데이비스가 관람한 '발레 아프리칸Ballet Africaine'의 공연이었다. 기니의 민속음악 속 선율은 데이비스에게 큰 영향을 주었다. 두 번째는 데이비스가 존경했던 피아니스트 아흐마드 자말Admad Jamal의 공간감에 대한 개념이었다. 〈카인드 오브 블루〉의 발매 1년 전 있던 냇 헨토프와의 '더 재즈 리뷰The Jazz Review' 인터뷰에서 데이비스는 '그(자말)는 공간을 그냥 내버려 둬요. 그래서 리듬을 느끼고, 리듬도 저를 느낄 수 있죠. 꽉 들어찬 느낌 없이요'라고 설명한다. 마지막으로 데이비스 스스로 비밥 스타일의 핵심이라고 할 수 있는 복잡한 화음 변화에서 탈피하여 보다 다채로운 음계를 사용하려 시도했는데, 이 덕에 〈카인드 오브 블루〉 속 음악에는 끝없는 잠재력과 미스터리가 느껴진다. 화음은 음을 쌓아 놓은 하나의 덩어리이다. 그리고 어딘가에 고정된 사물처럼 일종의 랜드마크가 되어 어떤 선율이 뒤따를지 예고한다. 1958년 데이비스는 '길(에반스)이 〈아이 러브 유, 포기I Love You, Porgy〉를 편곡했을 때 저한테는 화음이 아니라 음계만 알려줬죠. 그 덕에…(중략)…제가 움직일 수 있는 여지가 늘었고 듣는 것에 더 집중할 수 있는 공간이 생겼어요'라고 설명한다.

마일스 데이비스의 〈카인드 오브 블루〉 앨범

〈카인드 오브 블루〉에서 콜트레인은 테너 색소폰을 맡았고, 차고 넘치는 재능을 선보인 줄리안 '캐논볼' 애덜리Julian "Cannonball" Adderley가 알토 색소폰을, 압도적인 리듬감을 갖춘 빌 에반스가(그의 풍부한 화음 구성은 모리스 라벨의 음악에서 지대한 영향을 받았다) 피아노를, 폴 체임버스Paul Chambers가 베이스를, 지미 콥은 드럼의 연주를 맡았다. 그리고 여기에 더해서 블루스 스타일의 연주자 윈튼 켈리Wynton Kelly가 한 트랙에서 피아노를 맡기도 한다. 1962년 〈카인드 오브 블루〉의 판매고는 87,000장으로 치솟았고, 1997년에는 백만 장을 달성하여, 미국음반산업협회Recording Industry Association of America로부터 퀸터플 플래티넘Quintuple Platinum 상을 수상한다.

1960년 발매된 〈스케치스 오브 스페인〉을 통해 데이비스는 다시 한번 예술의 새 지평을 연다. 호아킨 로드리고Joaquín Rodrigo가 1939년 발표한 〈기타와 오케스트라를 위한 아랑후에스 협주곡Concierto de Aranjuez for guitar and orchestra〉을 모티프로 하여 기타 솔로 부분을 트럼펫으로 대체한 곡이 타이틀이었다. 길 에반스는 마누엘 데 파야Manuel de Falla의 발레곡 〈사랑은 마법사El amor brujo〉에 자신만의 감각을 더하여 아름답게 편곡했다. 데이비스는 '페루 원주민들의 민속 음악을 녹음해 왔는데, 거기서 핵심적인 부분을 떼어 냈죠. 그게 바로 이 앨범에 수록된 '더 팬 파이퍼The Pan Piper'에요. 그 다음으로는 스페인에서 매주 금요일마다 행진을 할 때 부르는 행진곡 〈사에타Saeta8〉에서 영감을 받았어요'라고 전한다. 데이비스의 트럼펫 연주는 행진을 이끄는 격앙된 행진단원의 울음소리처럼 듣는 이의 감정을 격렬한 감정으로 뒤흔들어 놓는다.

〈스케치스 오브 스페인〉 녹음 작업에는 어려움이 가득했다. '곡 안에 아라비아풍의 음계가 가득한 데다…(중략)…조가 바뀌기도 하고 뱀이 움직이는 것처럼 음을 구부리고 뒤틀어야 했거든요'라고 데이비스는 그 이유를 설명한다. 데이비스는 클래식 음악을 연주하던 뮤지션들이 클래식 음악의 관습을 놓을 수 있도록 최선을 다했지만, 결코 쉬운 일은 아니었다. 결과적으로 완성된 곡조차 원작자 로드리고의 마음에 들지 못했다. 데이비스는 '그(로드리고)와 그의 음악이 제가 〈스케치스 오브 스페인〉을 만들기로 한 이유였어요'라는 말로 자신이 느낀 실망감을 설명한다. 그러나 그는 로드리고가 일단 로열티를 받게

8 역주 세비야 지역의 민속 종교음악

되면 생각이 달라질 것이라고 스스로를 달랬다. 이러저러한 난관에 부딪쳤지만 녹음 자체는 13시간에 걸친 세션 끝에 완료되었다. 그리고 그 결과 탄생한 음반은 이러한 고생이 헛되지 않았음을 보여주었다.

드러머 치코 해밀턴Chico Hamilton은 마일스 데이비스가 재즈계에 남긴 영향을 한 마디로 요약해 설명한다. '마일스 데이비스는 그 자체로 음악이다…(중략)…온 세상의 음악이 그에게 담겨있다'. 실제로 이때 재즈계의 뮤지션이라면 너도나도 데이비스의 〈스케치스 오브 스페인〉 속에 나오는 화음과 조율법을 흉내 냈다. 또한 데이비스가 보인 세상에서 한 발 떨어져 있는 듯한 페르소나 역시 그의 작품 속에 담긴 진중함에 효과를 더했다. 비평가 랄프 글리슨Ralph Gleason은 1960년 다음과 같은 기사를 쓴다. '그(데이비스)는 스포트라이트를 피한다. 절대 웃지 않고, 홍보든 인터뷰든 일절 하지 않는다. 그는 솔로 연주가 끝나면 한 마디 인사도 없이 휑하니 무대를 내려오는데 많은 이들이 이런 그의 태도에 짜증을 낸다'. 그러나 그렇다고 해서 데이비스의 연주를 듣지 않는 사람은 아무도 없었다.

<p style="text-align:center">***</p>

1963년, 데이비스의 몸에 탈이 나기 시작했고, 공연에 무단으로 불참하거나 직전에 공연을 취소하여 여러 건의 소송에 시달린다. 그리고 밴드 멤버를 교체하기 시작했는데, 결국 이렇게 교체된 밴드 멤버들은 당대 최고의 재즈 뮤지션들이었다. 드러머는 갓 17살이던 토니 윌리엄스Tonny Williams였다. 그는 드럼과 심벌즈를 복잡한 박자로 정신 없이 번갈아 치는 연주 기법을 보였는데, 그 덕에 청중들은 그에게 팔이 12개 달린 것 아닌가 하는 생각을 했다. 베이시스트는 음표 하나도 놓치지 않는 완벽한 연주로 유명한 26살의 론 카터Ron Carter였고, 피아니스트는 〈워터멜론 맨Watermelon Man〉으로 깜짝 히트를 친 23살의 신예 허비 행콕이었다. 멜로디를 담당하는 색소폰은 조지 콜먼George Coleman이 맡았는데 당시 그는 28살이었다. 데이비스의 지휘 하에 만들어진 멤버들 간의 케미스트리로 이들은 삶에서 가장 눈부신 성과를 이룰 수 있었다. 또한 백업 색소폰 웨인 쇼터Wayne Shorter(행콕과 윌리엄스가 밴드에 참여하도록 설득했다)가 합류하며 이후 6년 간 이어질 밴드의 핵심 멤버가 완성되었다. 그리고 이 6년 간 재즈가 도달할 수 있는 한계를 확장했다. 쇼터는 훗날 '(드러머인) 아트 블레키Art Blakey가 밴드에 있을 때처럼 미친 듯이 연습에 연습만 하는 식이 아니었

죠. 솔로 연주는 매번 클라이맥스였어요. 마일스와 함께면 저는 첼로나 비올라, 흐린 음, 음표 하나하나…(중략)…음색 하나하나가 살아있는 것처럼 들리는 것 같았죠. 그리고 그 때부터 사람들이 '내 음반 녹음할 때 와서 연주해줄 수 있냐'고 묻기 시작하더군요. 그렇게 6년을 보냈어요'라 회상한다.

데이비스는 '제가 저희 밴드에게 영감과 지혜를 주고 이들을 연결해주는 역할을 했다면, 토니는 불꽃 같이 타오르는 창의력의 원천이었죠. 웨인은 저희 밴드가 선보인 아이디어를 떠올리고 구상하는 사람이었고, 론과 허비는 이들을 하나로 묶어주는 닻의 역할을 했어요'라 말한다. 데이비스는 스튜디오에서 녹음 작업 전체를 수행했다. 녹음을 하고 여러 테이크를 들어본 뒤 즉석에서 형식과 스타일을 정했다. 그리고 밴드 멤버 전부가 명예의 전당에 오를 정도의 명성을 얻자, 데이비스는 밴드가 연습하지 않는 대가로 돈을 주었다고 광고하기 시작했다. 사실 이 말은 당시에 밴드를 선전하는 일반적인 홍보 요소였는데, 데이비스의 경우 실제로 그러했다는 점이 차이였다. 데이비스는 즉흥성의 마법사로 불리고 있었는데, 연습을 하지 않는 대가로 돈을 주었다는 말은 그 자신의 음악적 신조를 상징적으로 드러내는 말이었다. 데이비스는 순간에서 찾을 수 있는, 기술적으로 완벽해지기 위해 반복적으로 연습을 거듭할 때 사라져버리는 신선한 창의성을 보존하고 싶어했다. 그리고 데이비스의 이러한 접근법은 실제로 효과가 있었다. 데이비스 밴드의 멤버들이 협연을 할 때 거의 초능력에 가까운 연주를 선보였던 것이다(1965년 발매된 앨범 ⟨E. S. P.[9]⟩의 제목이 여기서 유래했다). 그리고 이들이 함께 하며 보인 모습은 언제나 청중에게 놀라움의 대상이 되었다.

행콕은 실제로 자신이 겪은 비현실적인 순간에 대해 이렇게 회상한다. 1967년 스톡홀름에서 밴드 멤버 4명이 공연을 하고 있을 때였다. '그날 밤은 조금 묘했죠. ⟨소 왓So What(데이비스 밴드의 대표곡 중 하나)⟩을 연주하고 있었는데, 거의 서로 텔레파시가 통하는 듯 했어요. 웨인이 솔로 연주를 하고 있었고, 마일스는 옆에서 연주를 하면서 화음을 쌓고 있었어요. 그때 제가 화음에 들어가는 음 하나를 잘못 연주했어요. 완전히 어긋나는 음이었어요. 그 순간 시간이 멈춘 듯 했고 완전히 망했구나 싶었죠. 그런데 마일스가 숨을 한 번 들

9 역주 초능력(extrasensory power)의 줄임말

이 쉬더니 제가 잘못 연주한 음이 다시 맞아 떨어지게 악절을 바꿔서 연주했어요. 말도 안 되는 일이라는 생각이 들었고, 아직도 그걸 어떻게 했는지는 모르겠어요. 어쨌든 마일스는 제가 틀린 음을 연주한 게 아니라 그냥 즉흥적으로 다른 음을 연주한 거라고 생각한 거죠. 제 연주를 그대로 받아들인 거에요. 불교에서는 이걸 '이독제독以毒制毒'이라고 한다죠'.

그리고 이러한 멤버의 찰떡같은 호흡 덕에 데이비스의 밴드는 많은 규칙을 초월할 수 있었다. 행콕은 '〈E. S. P.〉를 작업할 즈음에 마일스가 이렇게 말하더군요. '이제 화음을 연주하는 건 그만두자'고요. 이게 마일스가 의도한 건지는 확실하지 않지만…(중략)…제가 이해하기로는 어떤 곡이 있으면 이 곡의 배경이 되는 아이디어가 있잖아요. 마일스는 곡이 아니라 이 아이디어 자체를 연주하고 싶어했어요…(중략)…그래서 저희 앨범을 들으면 멜로디가 조각조각 들리고, 어느 악기가 연주를 시작하는데 다른 악기가 갑자기 들어오기도 하는 거죠…(중략)…그런데 자세히 들어보면 딱히 화음이 있는 건 아녜요'라고 설명한다.

앨범 〈마일스 스마일스Miles Smiles〉와 〈소서러Sorcerer〉, 〈마일스 인 더 스카이Miles in the Sky〉, 〈네페르티티Nefertiti〉, 〈워터 베이비스Water Babies〉를 녹음하던 1966년부터 1968년 사이 동안 있었던 녹음 세션을 통해 데이비스 밴드 멤버들 사이의 돈독하고 끈끈한 관계를 엿볼 수 있다. 데이비스는 행콕에게 오른손으로만 연주해서 특정한 화음에 음악이 붙들리지 않도록 지시하기도 한다. 어쩔 때는 '이봐 허비, 연주할 준비가 되기 전까지는 연주하지 마'와 같이 밴드원들끼리 서로 잘 알지 않으면 알아들을 수 없는 모호한 지시를 내리기도 한다. 이 따끔씩 그들만의 줄임말을 쓰기도 했으며, 연주의 스타일과 관련된 제안을 할 때는 유명 드러머를 언급하며 설명을 부연하기도 했다. 데이비스와 드러머 윌리엄스 간의 대화는 이들이 나누던 대화가 정확함과 모호함 그 사이에 있다는 것을 상징적으로 보여준다. 윌리엄스가 연주를 하자 데이비스가 '그런 식으로 하면 안 되지. '바바다바다—바바—크르치치'하고 소리가 나야지'라고 지시한다. 이렇게 마음이 서로 연결되어 있는 듯한 멤버들 사이의 유대감은 〈네페르티〉에서 꽃피운다. 이 앨범 속에서 쇼터는 일반적으로 즉흥 솔로 연주를 하는 부분에서 멜로디를 반복하여 음악적 미니멀리즘의 정수를 선보인다. 더불어 윌리엄스가 중간중간 선보이는 세련되고 복잡한 드럼 리듬이 여기에 다양성을

더한다. 그 결과 탄생한 음악은 기존의 재즈에는 없던 매혹 그 자체였다.

<p style="text-align:center">***</p>

그러나 데이비스의 도전은 여기서 멈추지 않았다. 그는 '나는 변해야만 한다. 내게 주어진 저주 같은 것이다'라고 말했다. 그는 〈마일스 인 더 스카이〉와 〈필리스 디 킬리만자로^{Filles de Kilimanjaro}〉(두 앨범 모두 1968년 녹음했다)를 통해 재즈에 전자 악기를 도입하는 시도를 한다. 그러나 1969년 발매된 〈인 어 사일런트 웨이^{In a Silent Way}〉를 통해 데이비스는 재즈라는 음악의 새로운 지평을 열어젖힌다. 이 앨범에서 데이비스는 전자 악기를 적극 활용하며, 록의 느낌이 물씬 나는 리듬을 선보이고, 화려한 악기 연주를 다층적으로 쌓아 올리고 그 위에 솔로 기타 연주를 얹는다. 이를 통해 '퓨전 재즈'라는 새로운 형식이 탄생하는 기반이 마련된다. 그러나 데이비스가 제시한 초기 형태의 '퓨전 재즈'는 재즈의 순수성을 주장하는 이들에게 즉각적인 반발을 불러일으킨다. 그렇지만 〈롤링스톤^{Rolling Stone}〉지에 평론을 투고하던 평론가 레스터 뱅스^{Lester Bangs}는 데이비스의 음악이 '기존에 존재하는 스타일과 형식 전부를 사용하면서도 기존 음악의 카테고리 구분을 초월하는 새로운 음악이며, 그 안에 담긴 농밀한 감정과 특유의 독창성으로 정의될 수 있는 음악'이라 평한다.

〈인 어 사일런트 웨이〉의 녹음을 위해 데이비스는 그 당시 밴드를 구성하던 멤버들을 불러 모은다. 소프라노 색소폰을 담당하던 웨인 쇼터와 전자 피아노를 맡은 칙 코레아^{Chick Corea}, 베이스를 맡은 데이브 홀랜드^{Dave Holland}, 드럼을 맡은 잭 디조넷^{Jack DeJohnette}이 그들이다. 여기에 더하여 드럼에는 토니 윌리엄스와, 전자 피아노에 허비 행콕, 오르간에 조 자비눌^{Joe Zawinul}, 기타에 존 맥러플린^{John McLaughlin}을 추가한다. 데이비스는 밴드를 바라보거나 얼굴을 찌푸리는 것으로 지휘하거나, 트럼펫을 불어서 연주의 방향을 설정하는 지휘방식을 표방하고 있었는데, 밴드의 인원이 늘어나자 이렇다 할 체계가 없는 그의 지휘 방식은 녹음 작업을 더욱 어렵게 만들었다. 그래서 데이비스는 스튜디오에서 이뤄지는 편집 작업을 활용하여 결과물을 가다듬는 방식을 택했다. 그 결과 그의 역할은 밴드 리더에서 포스트프로덕션^{postproduction} 편집자로 바뀌게 된다. 이제 데이비스는 태양 빛에 반사되어 대기 중에 떠다니는 얼음 결정을 모으는 것처럼, 녹음 현장 순간순간에 나타나는 혼란에 가까운 영감의 순간을 촘촘하게 마법의 주문으로 엮어내는 역할을 맡게 될 것이다. 〈인 어 사일런트 웨이〉

의 경우 최종적으로 앨범에 담긴 결과물은 프로듀서 테오 마세로^{Teo Macero}의 작품이었는데, 그는 이곳저곳에서 조각조각 구절을 짜맞춰서 하나의 테이프로 만들어냈다.

이 시점에 이르러 데이비스의 지휘 방식은 일반적인 기준을 뛰어넘은 시적인 감상을 보이게 된다. 맥러플린에게는 악기를 처음 다루는 것처럼 연주하라는 지시를 하기도 한다. 드러머 레니 화이트^{Lenny White}가 밴드에 처음 합류했을 때 리허설에서 연주할 곡을 가져오는 대신 데이비스는 화이트에게 딱 한 마디만 한다. 바로 '밴드는 거대한 스튜고, 자네는 거기에 들어가는 소금일세'라는 것이었다.

이제 마일스 데이비스를 대표하는 특징은 화려한 테크닉이 아니라, 계속하여 변화하며 이따금 충돌하기도 하는 서로 다른 악기 사이의 우연성을 포착하는 감각이 되었다. 데이비스는 여기에 그치지 않고 와와 페달^{wah-wah pedal}부터 인도의 시타르¹⁰까지 다양한 소리를 실험하며 기존과 다른 울림을 찾아 나서기도 한다.

1970년에 발매되어 백만 장의 판매고를 기록한 앨범 〈비치스 브루^{Bitches Brew}〉에서는 〈인 어 사일런트 웨이〉에서 선보인 그의 비전이 완성형으로 제시된다. 데이비스는 '〈비치스 브루〉에서 저는 오케스트라로는 연주할 수 없는 곡을 썼어요. 제가 뭘 원하는지 몰라서가 아니라, 주어진 과정을 거치거나 미리 준비했을 때 나올 수 없는 어떤 것을 보여주고 싶어서 악보로 옮기지 않았어요'라 설명한다. 〈비치스 브루〉의 녹음 세션은 기타리스트 시미 헨드릭스^{Jimi Hendrix}가 우드스톡^{Woodstock}에서 미국의 국가 〈성조기^{The Star-Spangled Banner}〉를 사이키델릭하게 편곡하여 성황리에 공연을 마친 다음 날 시작되었다. 데이비스는 이내 헨드릭스와 친구가 되었고 함께 작업을 하길 바랐으나, 헨드릭스가 요절하여 이 꿈은 이뤄지지 못한다. 이 시점에서 데이비스는 슬라이 스톤^{Sly Stone11}이나 제임스 브라운^{James Brown12}과 같은 팝 아이돌에 푹 빠지게 된다.

데이비스의 밴드에서 사이드맨을 맡았던 이들이 독립하여 밴드를 구성하며 재즈계는 현대 음악의 수많은 지평에 새로이 불을 밝힌다. 허비 행콕은 이

10 역주 류트의 목을 길게 늘린 듯한 발현악기
11 역주 1960~70년대 인기를 끈 밴드 슬라이 앤 더 패밀리 스톤(Sly and the Family Stone)의 밴드리더
12 역주 1960~70년대 인기를 구가한 소울 뮤지션

후 헤드헌터스^{Headhunters}로 이름을 바꾸는 므완디시 섹스텟^{Mwandishi Sextet}을 구성하고 재즈와 펑크의 특징을 아프리카에서 유래한 리듬과 혼합해 틀에 갇히지 않는 독특한 감각을 선보였다. 칙 코레아의 〈리턴 투 포레버^{Return to Forever}〉는 그의 음악에서 보이는 스페인계 음악에서 영향을 받은 서정성과 유려한 화음을 한층 더 발전시켰고, 웨인 쇼터와 조 카비눌은 퓨전 재즈 밴드 웨더 리포트^{Weather Report}를 결성해 지대한 영향력을 가지게 된다.

〈비치스 브루〉가 발매와 함께 데이비스는 록과 팝 공연의 개막을 알리는 오프닝 공연을 맡기 시작한다. 데이비스가 오프닝 공연을 맡은 뮤지션에는 '블러드, 스웻&티어스^{Blood, Sweat & Tears}'와 '더 밴드^{the Band}', '로라 나이로^{Laura Nyro}'가 있었다. 1970년에 열린 '아일 오브 와이트 페스티벌^{Isle of Wight Festival}'에서는 그의 공연에 60만 명이 몰려들기도 한다. 이제 그는 이전과는 전혀 다른 뮤지션으로 변모해 있었다. 그러나 그의 선구자적 면모는 빛바래지 않았다. 그리고 미국, 유럽, 아시아 등 세계 각지에서 클래식과 팝 등 장르를 망라하며 영감을 찾아다녔다. 첼로 연주자 폴 벅마스터^{Paul Buckmaster}의 증언에 따르면 데이비스는 앨범 〈온 더 코너^{On the Corner, 1972}〉를 제작할 즈음에 아방가르드 클래식 뮤지션 카를하인츠 슈토크하우젠^{Karlheinz Stockhausen}의 음악에서 영감을 받았다. 데이비스는 '베이스가 하나, 눈에 띄는 리듬을 연주하는 드럼 한 대, 타블라[13]랑 콩가[14] 연주에 건반을 두세 대 넣고…(중략)…처음에는 적당히 악보에 맞춰서 연주하다가 슈토크하우젠 느낌으로 바뀌어서 완전히 다른 곡처럼 느껴질 때까지 진행을 바꾸는 거지'라고 말했다고 전해진다.

1974년 열린 데이비스의 공연을 리뷰하는 글에서 〈워싱턴 포스트^{The Washington Post}〉지의 비평가 진 윌리엄스^{Gene Williams}는 데이비스가 '전자음으로 빽빽한 열대우림을 헤치고 탐사대를 이끌었다. 공터가 있음을 감지한 데이비스는 손을 펼쳐 탐사대에게 멈추라는 신호를 보냈고 탐사대는 가만히 멈추어 섰다. 소프라노 색소폰과 전자 기타, 심지어는 한 발 앞서서 연주를 하던 데이비스 자신의 트럼펫도 다음 신호를 기다리며 멈추었다. 데이비스는 잠시 가만히 소리를 듣더니 이내 방향을 정한다. 그리고 몸을 구부리고는 고개를 끄덕여 원

13 역주 손으로 두드리는 형태의 작은 북 두 개로 이뤄진 악기
14 역주 손으로 연주하는 길쭉한 형태의 북

하는 박자를 표시하여 리듬 부분의 연주를 맡은 기타가 따라올 수 있도록 신호한다. 이내 밴드 전체가 데이비스의 신호를 따라 다시 연주를 시작한다. 메아리 치며 공명하는 전자음은 이내 나뭇잎 모양으로 기묘하게 아름다우며 데이비스의 음악 세계에 자리하여 맥동하는 리듬을 실재화한다'고 묘사했다. 그리고 그는 죽음을 맞이하는 1991년까지도 새로운 것에 대한 탐사를 멈추지 않는 사람이었다.

악절을 단순화하고, 화음 변화의 속도를 늦추며, 반복되는 악절에 강세를 주는 등 마일스 데이비스가 추구했던 미니멀리즘은 재즈계에서는 드문 접근법이었다. 그러나 예술계 전체에서는 보편적으로 발생하던 것이었다. 부차적인 요소를 해체하고 장식적인 요소를 제거한다는 의미에서의 미니멀리즘은 하나의 예술 사조로 부상한다. 음악에서 미니멀리즘은 고장난 턴테이블이 LP판의 어느 한 부분을 반복하여 재생하는 것처럼 특정한 악절을 계속하여 반복하는 것을 특징으로 하는데, 이를 통해 최면에 빠져드는 듯한 느낌을 유발한다. 이러한 스타일은 보다 화려한 스타일과 대비되어 안정을 주는 효과가 있었다. 뉴욕에서는 엘리엇 카터Elliott Carter나 밀턴 배빗Milton Babbitt이 선보인 복잡한 '업타운' 스타일과 대비하여 미니멀한 스타일을 '다운타운' 스타일이라 불렀다. 작곡가 마이클 니만Michael Nyman 등이 '미니멀리스트'로 불렸는데, 이 호칭이 붙은 뮤지션들은 자신이 미니멀리스트가 아니라 부인하기도 했다. 이들을 뭐라고 부르든, 이들이 추구한 미니멀리즘이 음악에 일대 혁명을 가져왔다는 것은 명백하다.

CHAPTER

12

가공 음악

Process Music

. . .

계속하여 반복해서 들어도 즐거운 노래가 있는가?
동일한 것이 반복된다면 질리지 않을까?
반복은 질리기 마련이다. 우리는 새로운 것을 더 좋아한다.

_ 니콜 오렘^{Nicole Oresme, C. 1320–1382}

1970년대 노던 캘리포니아[Northern California] 지역의 문화를 탐구하던 저명한 미국인 작곡가 스티브 라이히[Steve Reich, 1936~]와 필립 글래스[Philip Glass, 1937~]는 그 당시 막 싹을 틔우던 미니멀리즘 스타일의 작곡법에 뛰어든다. 머지않아 미니멀리즘 스타일의 작곡법은 하나의 독립된 음악 사조로 성장하여 당시 큰 인기를 누리던 작곡가 아르보 패르트[Arvo Pärt]의 고향 에스토니아를 비롯한 세계 곳곳에서 인기를 끌게 된다. 미니멀리즘의 영향을 받은 패르트는 '신비로운' 느낌을 주는 차분한 음악으로 독자적인 스타일을 개척한다. 미니멀리즘 양식의 음악은 경제적으로도 큰 성공을 거두는데, 미니멀리즘 양식의 음악이 콘서트장과 음반, 영화 삽입곡으로 사용되었기 때문이었다. 〈뉴욕타임즈〉의 비평가 코리나 다 폰세카울하임[Corinna da Fonseca-Wollheim]은 패르트를 '그의 영향력은 용암처럼 느리지만 강렬하게 흐른다. 현존하는 작곡가 중 그 누구도 그의 명성과 비교할 수 없다'고 평했다.

미니멀리스트 양식의 음악은 클래식 음악의 향방을 급격하게, 그리고 영원히 바꾸어 놓았지만 앞서 살펴보았던 것처럼 역사 속에서 그 전신을 찾아볼 수 있다. 프랑스의 작곡가 에릭 사티[Erik Satie]는 1890년 '가구 음악[furniture music]'이라는 개념을 도입했는데, 가구처럼 악곡 안의 소리가 공기 중에 고정되어 있다는 의미였다. 그가 남긴 1페이지 분량의 실험적 작품 〈벡사시옹[Vexation1]〉에는 악곡 전체를 840번 반복하라는 지시문이 등장한다. 사티는 농담삼아 이 아이디어를 제시했을 것이고 실제로 오랜 세월 동안 이 아이디어는 무시 받는다. 그러나 1963년 보드빌[vaudeville2]을 상연하던 낡은 극장인 뉴욕 포켓 시어터[New York's Pocket Theater]에서 10명의 피아니스트가 번갈아 가며 〈벡사시옹〉을 실제로 연주한다. 공연에는 총 18시간 40분이 소요되었고, 이 행사를 주최했던 작곡가 존 케이지[John Cage]는 무대 뒤에 마련한 매트리스 위에서 중간중간 휴식을 취했다. 그리고 2020년 러시아계 독일인 피아니스트 이고르 레비트[Igor Levit]가 베를린에 위치한 자택에서 홀로 15시간 동안 이 작품을 연주하는 모습을 생방송으로 스트리밍하며 인터넷 상에서 큰 화제를 불러 일으키기도 했다.

1 역주 짜증이라는 뜻을 담고 있다.

2 역주 17세기 말 프랑스에서 시작된 버라이어티 쇼 형태의 연극

QR 01
사티의 <벡사시옹>, 이고르 레비트 연주

특정한 길이의 악절을 반복하는 것을 주력으로 하는 테크닉은 1961년 9월 뉴욕에서 샌프란시스코로 이주한 라이히의 손 끝에서 확립된다. 그는 샌프란시스코에서 작가 잭 케루악^{Jack Kerouac}이 '미친 사람들'이라 언급한 시인들과 자유로운 영혼을 지닌 이들에게 푹 빠지게 된다. 케루악은 샌프란시스코인들이 '삶과 대화, 구원에 미쳐 있고, 동시에 모든 것에 대한 욕망을 안고 살아간다. 이들은 노란색 로만 캔들³처럼 화려하게 타오른다'고 묘사했다. 케루악이 집필한 〈비트 세대^{Beat Generation}〉는 1950년대의 샌프란시스코를 배경으로 하고 있지만, 이 도시가 사실상 반(反)문화의 구심점 역할을 했던 1960년대의 모습에 대한 묘사로 보아도 틀리지 않는다.

샌프란시스코가 반문화의 구심점이었다는 증거는 사방에서 찾아볼 수 있다. 샌프란시스코 마임 극단^{San Francisco Mime Troupe}의 창립자 R. G. 데이비스^{R. G. Davis}는 샌프란시스코의 모습을 이렇게 묘사한다. '날씨도 좋고, 오락용 마약도 충분하고 전반적인 분위기도 우호적인 데다가 흥미로운 청년들로 가득하다'. 이러한 분위기에서 영감을 받은 데이비스는 16세기 콤메디아 델라르테^{commedia} ^{dell'arte4}의 형식을 차용한 길거리 공연과 함께 도시 곳곳에서 펼쳐지는 즉흥적인 이벤트를 기획한다. 데이비스의 공연에는 라이히가 매력을 느꼈던 사람들이 아니라 '항상 괴롭히고 싶다'고 표현했던 사람들이 주로 관심을 갖고 참여했다. 바로 '오후 4시면 작곡가 포럼에 참여'하는 편협한 음대생들이었다.

그 당시는 극단적인 형태의 실험주의가 절정에 이르렀던 시기였다. 캘리포니아 출신 뮤지션이며 훗날 미니멀리즘의 아이콘으로 부상하는 테리 라일리^{Terry Riley}는 1960대 초반 턱시도를 입고 비니 모자를 뒤집어쓴 채 색안경을 끼고 리처드 맥스필드^{Richard Maxfield}의 〈피아노 협주곡^{Piano Concerto}〉의 공연을 맡는데, 이 곡에서는 연주자가 피아노에 자갈을 쏟아부어야 했다. 샌프란시스코 테이프 뮤직 센터^{San Francisco Tape Music Center}의 창립자 라몬 센더^{Rámon Sender}는 〈트로피컬 피시 오페라^{Tropical Fish Opera}〉라는 곡을 작곡하는데, 이 곡에는 네 면에 오선보를 그

3 역주 기다란 대롱 안에 화약이 들어 있어 순차적으로 화약이 발사되는 불꽃놀이용 폭죽

4 역주 16~18세기 이탈리아에서 유행한 즉흥극

려 넣은 어항이 등장한다. 그리고 어항 속 물고기가 오선보를 지나 헤엄치면 이 물고기를 음표로 보고 연주를 하는 방식의 곡이었다.

무용에서는 안나 핼프린^{Anna Halprin, 1920-2021}과 같은 아방가르드 아티스트들이 관객에 짜릿한 흥분을 주는 동시에 당혹감을 안기기도 했다. 같은 맥락에서 데이비스와 주디 (로젠버그) 골드하프트^{Davis and Judy (Rosenberg) Goldhaft}는 〈이벤트 세컨드^{Event II}〉와 같은 실험적인 작품을 창작한다. 이 작품에는 두 명의 무용수가 등장하는데, 둘 다 나체로 거울을 보듯이 마주보고 있다. 그리고 서로의 행동을 흉내 내는데 여기에 더하여 대소변과 관련된 지저분한 이야기를 곁들인다. 핼프린의 제자인 시몬 포티^{Simone Forti}는 〈허들^{Huddle}〉이라는 작품을 창작하는데, 이 작품에서는 무용수들이 처음에 한군데 뭉쳐 있다가 탑을 쌓듯이 서로의 위로 올라가는 무용을 선보인다. 포티가 창안한 포스트모더니즘 무용 '댄스 컨스트럭션^{dance construction}'에는 관객이 화분에서 양파가 싹을 틔우는 모습을 관람하는 작품이 포함되어 있기도 하다.

포티의 댄스 컨스트럭션은 사물을 본질로 축약하고 압축하는 것을 목표로 했는데, 바로 이것이 미니멀리스트들이 추구하던 것 중 하나였다. 그리고 이와 같이 만물의 본질을 찾고자 하는 시도는 라 몬테 영^{La Monte Young, 1935~}과 같은 작곡가의 손에서도 이어졌다. 영은 어렸을 때 들었던 바람 소리나 기차의 기적 소리, 전화기 너머로 웅웅대는 잡음을 기반으로 초창기 음악을 작곡했다. 그가 작곡한 현악기를 위한 〈세컨드 드림 오브 하이텐션 라인 스텝다운 트랜스포머^{Second Dream of the High-Tension Line Stepdown Transformer5, 1962}〉는 영이 '꿈의 화음^{dream chord}'이라 부르는 지속음^{sustained tone}을 사용해 구성되어 있다. 이 꿈의 화음은 그가 시골에 있을 때 들었던 통신선에서 발생하는 소리를 바탕으로 만들어졌다. 영은 순수한 배음(피타고라스가 발견했던 단순한 화음비에서 발생하는 것)에서 발생하며, 변화하지 않고 고요한 울림을 통해 얻을 수 있는 무아지경에 지대한 관심을 쏟았다. 마이클 해리슨^{Michael Harrison, 1958~} 역시 영과 비슷한 목표를 추구한 인물이었다. 그는 영의 가르침을 받았고, 오늘날 그와 유사하게 순수한 화음비를 통해 쌓아 올린 화음들이 서로 충돌하며 빚어내는 배음을 통해 은은하게 빛나는 소리의 세계를 창조하고 있다. 제4장 '바흐로부터'에서 언

5 역주 고압선 변전기의 두 번째 꿈이라는 뜻이다.

급했듯 도와 미를 함께 연주했을 때 장3도화음을 구성하는 수학적 비율에서의 미(주파수비가 5:4인)는 완전5도화음을 쌓아 올렸을 때, 즉 도, 솔, 레, 라, 미를 함께 연주하여 주파수비가 3:2일 때와는 느낌이 판이하게 다르다. 결국 두 개의 화음은 서로 어우러지지 않는다. 나아가 이 두 화음이 만들어내는 배음(중심음의 배수에서 찾아볼 수 있는 부드럽고 자연적으로 발생하는 울림)은 서로의 울림을 강화하거나 서로 충돌하기도 한다. 이렇게 다른 주파수비를 갖는 화음 속 같은 음과 배음 간의 차이가 빚어내는 결과물은 놀랍기 그지없다. 해리슨의 작품을 듣다 보면 한 악기의 낮은 음역대와 중간 음역대에서 빽빽하고 빠르게 음이 쏟아져 내릴 때, 천사가 합창을 하는 듯 종의 울림 같은 소리가 순간순간 유령처럼 등장했다가 이내 사라지는 것을 느낄 수 있다.

그러나 본격적으로 미니멀리스트로서 활동한 음악계의 진짜 아이콘은 모튼 펠드만^{Morton Feldman, 1926-1967}이었다. 그는 어떤 기준으로도 독창적이며 도발적이고, 때로는 매혹적이지만 어떤 때는 지루하기도 한 작곡계의 아나키스트였다. 펠드만은 존 케이지^{John Cage}와 잭슨 폴록^{Jackson Pollock}이 뉴욕에서의 전시를 통해 '어디까지 예술이라 보아야 하는가'라는 질문을 문화계 전반에 던졌을 때 이미 그 질문을 오랫동안 탐구해온 베테랑이었다. 펠드만과 아방가르드 오페라를 함께 창작한 작가 사뮈엘 베케트^{Samuel Beckett}와 비슷하게 펠드만은 모더니즘에서 유행하던 형식을 거부했다. 대신에 실질적으로 문법에 구속되지 않는 언어를 창작하려는 시도를 했다. 펠드만에게 있어서 이는 대비가 거의 없고 구분이 불가능한 형태로 긴 기간동안 서서히 펼쳐지는 작품을 쓰는 것을 의미했다. 그리고 이러한 맥락에서 탄생한 것이 6시간 분량의 〈현악 4중주 작품번호 2번^{String Quartet no. 2}〉이다.

그러나 이 작품에서 라이히가 진정으로 매력적이라 느꼈던 것은 작곡가가 의기양양하게 내세웠던 개념이 아니라 몸을 흔들게 하는 리듬이었다. 라이히는 '1960년대, 파티에서는 다들 춤을 추는데 댄스 콘서트에서는 아무도 춤을 추지 않는 현상이 아주 오랫동안 이어졌고, 이는 자연스러운 것이었다'라 회상한다. '물론 그 당시 모두가 외쳤던 구호는 '자유'였다. 화가는 그림을 잊고 로큰롤밴드에 가입하고, 조각가는 영화감독이 되는 시대였다'라며 실제로 영화감독이 된 화가 로버트 넬슨^{Robert Nelson}이 한 말이다. 덧붙여서 그는 '당시 모두가 기성세대가 선 그어 놓은 틀 '밖'으로 빠져나가고 싶어했다'라 기억한다. 그

리고 스티브 라이히도 그 '모두' 중 하나랬다.

<center>***</center>

라이히는 뉴욕의 줄리아드 음대에 재학 중이던 때, 이미 기성 음악계에 존재하는 온갖 제약에 지치기 시작한다. 그에게 학교는 그를 묶어 놓는 마구간이자 기존의 관습에 매여 스스로를 포기한 작곡가들을 위한 도피처였다. 결국 라이히는 줄리아드를 중퇴한다. 줄리아드에서는 젊은 작곡가라면 응당 아르놀트 쇤베르크가 확립한 12음계 음렬주의를 엄격하게 따르는 곡을 써야 한다는 압박감이 있었는데, 라이히는 '12음계로 음악을 쓰면서 굉장히 중요한 사실 하나를 알게 되었다. 바로 12음계로 음악을 쓰면 안 된다는 사실이다'라고 결론지었다. 그렇지만 그를 캘리포니아주 오클랜드에 위치한 밀스 칼리지^{Mills College}에서 학위를 수료하도록 설득한 것은 아이러니하게도 12음계 음악의 거장이던 이탈리아계 작곡가 루치아노 베리오^{Luciano Berio}였다.

베리오는 권위적이었지만 한편으로는 친근한 성품을 지닌 인물이었다. 밀스 칼리지에서 강의를 할 때면 그는 음악 외에 과학이나 음성학[6], 건축학과 같은 다른 학문과 관련된 이야기를 해주기도 했다. 다른 학문에 대한 개방성은 베리오 본인이 흥미를 가졌던 '변화'라는 개념의 중심이 되는 것이었다. 그는 인간의 말을 악상으로 바꾸는 것에 관심을 가졌다. '우리는…(중략)…기존의 음악보다 말소리와 소음에서 더 많은 음악적 요소를 발견한다'고 그는 주장했다. 그의 작품은 단어가 지니고 있는 개괄적인 느낌만을 유지하고 정확한 의미를 무시할 수 있다는 점과 서정성과 연극성, 유머 감각이 드러난다는 점을 특징으로 한다. 라이히는 베리오의 강의를 세 학기 동안 수강한 뒤 '악랄한 범죄자와 범죄 현장에 함께 있는 것처럼 엄청나게 가슴 뛰는 경험'이었다고 회상한다.

그러나 라이히는 무조음악의 엄격한 규칙을 받아들이는 것을 거부하고 더 많은 가능성을 자신의 음악에 담아내기로 한다. 특히 그는 재즈, 특히 라이브로 즉흥 공연을 할 때 전해지는 흥에 오랫동안 매료되어 있었다. 그는 많은 것을 담배연기 자욱한 재즈 바에서 배웠다고 회고한다. '샌프란시스코에 있던 시절 낮에는 밀스 칼리지에서, 밤에는 재즈 워크숍^{Jazz Workshop}(노던 비치^{Northern Beach}

6 역주 사람의 말소리를 탐구하는 학문으로 언어학의 한 분파이다.

의 브로드웨이 스트리트^{Broadway Street}에 위치한 유명 재즈 클럽)에서 시간을 보냈다'. 그리고 그에게 무조음악과 재즈 사이에는 넘을 수 없는 벽이 있는 것으로 여겨졌다. '아무도 연주할 수 없을 정도로 복잡한 작품을 쓰는 사람들, 아마 자신의 머릿속에서도 어떤 소리가 날지 모르는 그런 작품을 쓰는 사람들과 악기를 들고 무대로 올라가 즉석에서 연주를 시작하는 사람들은 하늘과 땅 차이다'라고 그는 설명한다.

라이히는 잔잔한 하늘에 떠 있는 구름에 매달려 있는 듯한 화음을 즉흥적으로 연주했던 색소폰 연주자 존 콜트레인의 기교를 흡수했다. 콜트레인 연주에는 화음 변화가 아예 없는 것처럼 최소한만 이뤄진다. 이전 세대의 거장 연주자들이 선보인 비밥이 복잡한 화음 변화라는 파도를 뚫고 헤엄치는 장거리 수영선수라고 한다면, 콜트레인은 물살을 가르며 질주하는 단거리 수영선수에 가까웠다. 라이히는 콜트레인이 1961년 발매한 〈아프리카/브라스^{Africa/Brass}〉에 대해 '실질적으로 30분 동안 E음만 연주하는 앨범'이라는 평을 내놓는다. 이에 덧붙여 '그러나 콜트레인이 선보이는 멜로디 변화 덕분에 이것이 지루하지 않다. 덕분에 나는 한 가지 사실을 알게 되었는데, 리듬과 음색, 멜로디를 조금씩 바꾼다면 계속해서 E음에서만 연주해도 된다는 것이다. 나는 귀와 머리로 이를 이해할 수 있었다'라 설명한다.

라이히는 자연스럽게 바이올린과 첼로, 색소폰, 피아노 연주자를 모으고 자신은 드럼을 맡아서 즉흥 연주를 주력으로 하는 앙상블을 모집하게 된다. 라이히의 앙상블은 특별한 규칙 없이 '순간순간에 대한 반응'을 기반으로 음악을 만들어 내려 했다. 그러나 6개월 동안 1주일에 한 번씩 연습을 했는데도 이들이 내놓은 결과물은 실망스럽기 그지없었다. 이에 좌절한 라이히는 '음고 표^{pitch chart}'를 만들어 한 악기가 연주할 수 있는 음의 한계를 시각적으로 설명했다. 그럼에도 라이히의 앙상블이 내놓은 연주는 여전히 테리 라일리의 말따나 '제멋대로'였다. 1964년 가을 샌프란시스코 마임 극단이 한 폐교회에서 개최한 공연에서 라이히 앙상블의 공연을 듣던 라일리는 도중에 자리를 박차고 일어난다. 레일리는 이후 '요란한 타악기 소리가 가득했죠. 남아서 이후에 어떤 연주를 할지 지켜볼 이유가 없다고 생각했어요'라고 회상한다.

다음날 라이히는 레일리의 집으로 향한다. 라일리는 '그 당시 스티브(라이히)와 같은 동네에 살았는데, 내 집 창고에는 피아노가 한 대 있었어요. 그가

창고 문을 두드리더니 '어제 왜 내 공연 중간에 나갔어?'라고 물었죠. 공연 후에 따로 보지는 않았거든요. 잠깐 소란이 있다가 이내 앉아서 같이 얘기를 했어요. 재밌는 얘기가 오고 갔죠'라 그 날의 일을 전해주었다. 라일리는 라이히와 얘기를 나누던 중에 막 작곡을 끝냈던 한 페이지 분량의 일견 단순해 보이는 곡 〈인 씨$^{In C}$〉를 보여준다. 그리고 이 곡은 현대 음악의 형태를 뒤바꾸어 놓는다.

테리 라일리의 〈인 씨〉는 딸꾹질 같은 짧은 C음으로 이뤄진 '꾸밈음grace note'이 빠르게 반복되고 E음으로 상승하는 것으로 시작한다. C음에서 시작하여 E음으로 끝나는 꾸밈음은 끝이 나지 않을 것처럼 반복된다. 그리고 2개의 음으로 이뤄진 이 단순한 악절이 작품 전체에서 심장 박동처럼 맥동한다. 그리고 이렇게 박동하는 음을 배경으로 한 무리의 악기(작곡가는 35대가 가장 이상적이라고 제시한다)가 제각기 다른 멜로디와 리듬으로 설정된 '모듈'에 따라 연주를 펼친다. 그리고 각각의 악기가 주어진 악보를 따라 연주를 하며 이들이 구성하는 (모듈에 따라 길이와 느껴지는 감정이 제각기 다른) 선율들이 배경에 자리한 박자를 기반으로 흘러간다. 그 결과 이들 모두가 하나로 연결되어 구름 속의 물방울 입자들처럼 하나는 다른 것을 좇고, 어떤 것들끼리는 서로 충돌하기도 한다.

QR 02
라일리의 <인 씨>. 악보와 함께 감상할 수 있다.

라일리와 대화하던 라이히는 그에게 도움이 될 수 있는 아이디어를 불현듯 떠올린다. 라이히는 〈인 씨〉를 연주할 때 서로 다른 선율을 연주하는 악기가 싱크를 맞출 수 있게끔 도움을 주었다. 리허설을 할 때 앙상블이 싱크를 맞추는 것을 어려워하자 한 명에게 C음을 반복하도록 해서, 메트로놈의 역할을 준 것이었다. 반복되는 C음을 배경으로 다른 선율들은 마음껏 뛰놀 수 있었다. 1964년 11월에 샌프란시스코 테이프 뮤직 센터에서 있던 초연에서는 14명이 연주를 맡았는데, 개중에는 신진 음악을 대표하는 라이히와 폴린 올리베로스$^{Pauline Oliveros}$, 모턴 수보트닉$^{Morton Subotnick}$이 포함되어 있었다.

연주에 참여한 14명의 뮤지션은 모두 자신이 담당한 모듈을 '자기가 원하는 만큼 연주하고 다음으로 넘어갈 것'이라는 지시를 받는다. 여러 악기가 만

들어내는 다채로운 음색과 쏟아져 내리는 음들 사이에 발생하는 충돌 속에서 계속하여 반복되는 꾸밈음과 통통 튀는 박자의 조합은 우주의 무한한 회전 그 중심에 있는 보이지 않는 기어가 작동하는 소리를 듣는 듯한 느낌을 자아낸다. 〈샌프란시스코 크로니클San Francisco Chronicle〉은 이 곡에서 얻을 수 있는 느낌을 다음과 같이 완벽하게 요약하여 리뷰했다. '이 원초적인 음악은 끝없이 반복된다. 이따금 누구나 살아가며 아무것도 이룬 것이 없다는 생각을 한다. 그러나 이 음악은 삶이라는 것이 원래 그런 것이며 언제나 삶은 그렇게 흘러갈 것이라는 느낌이 들게 한다'. 〈인 씨〉는 하나의 이정표로써 미니멀리즘 음악을 상징하는 작품으로 자리매김한다. 그리고 컬럼비아Columbia 사의 1968년 녹음본은 여전히 많은 음악 팬들의 애장본으로 남아있다.

라이히의 〈두 개 또는 그 이상의 피아노와 테이프를 위한 음악Music for Two or More Pianos or Piano and Tape〉은 이러한 아이디어가 발전한 논리적인 결과물이었다. 이후 라이히는 베리오가 이미 한 차례 사용해 큰 효과를 거둔 바 있는, 상대적으로 새로이 등장한 매체에 관심을 가졌다. 베리오는 자신의 아내이자 가수 캐시 베르베리안Cathy Berberian에게 제임스 조이스James Joyce가 쓴 〈율리시스Ulysses〉의 구절을 조금씩 읽어주고는 했다. 라이히는 베리오가 '써 있는 그대로는 이해하기 힘들 것'이라며 '낭독하는 소리를 녹음한 뒤 이를 조각조각으로 편집했다'고 회상한다. 이렇게 편집 끝에 여러 언어로 녹음이 되고, 〈율리시스〉에서 '사이렌Siren'에 대한 부분을 재배치하여 탄생한 것이 베리오의 〈테마(조이스 찬가)Thema(Omaggio a Joyce)〉이다. 이 작품은 인간의 목소리를 전자기기를 사용해 증폭한 최초의 작품으로 여겨진다.

라이히는 〈테마(조이스 찬가)〉를 '굉장히 흥미로운 작품이었다'고 평한다. 이 외에도 라이히는 베리오에게 영향을 많이 받았는데, 그는 '하루는 (베리오 교수님이) 슈토크하우젠Stockhausen의 작품 두 개를 연주해주겠다고 했다'고 회상한다. 전자음향으로만 만들어진 〈일렉트로닉스 스터디스Electronics Studies, 1953-1954〉와 〈소년의 노래Gesang der Jünglinge〉 이렇게 두 곡이었는데, 특히 〈소년의 노래〉를 라이히는 '즉각적으로 청각을 자극하는 곡'이라 평한다. 그리고 그는 자신의 흥미를 자극했던 것이 전자음향이 아니라 '인간의 말'에 있다는 것을 깨닫게 되었다.

라이히는 인간의 목소리가 사진처럼 무언가를 드러내는 힘을 가지고 있다

고 생각했다. 그는 이 힘을 어떻게 하면 음악으로 옮길 수 있을지 고심하기 시작했다. 그리고 이를 실현할 기회는 1963년 로버트 넬슨$^{Robert Nelson}$의 실험 영화 〈플라스틱 헤어컷$^{Plastic Haircut}$〉에 삽입될 음악의 작곡 작업을 맡게 되었을 때 주어진다. 한때 모든 작곡가가 쇤베르크의 12음계를 어떻게든 수용해야 한다고 했던 것처럼, 테이프 뮤직 센터의 라몬 센더는 '오늘날에 이르러 작곡가는 테이프로 작업하는 것을 무시할 수 없게 되었다'라고 말한다.

〈플라스틱 헤어컷〉에 삽입될 음악으로 라이히는 베이브 루스$^{Babe Ruth7}$와 잭 뎀프시$^{Jack Dempsey8}$ 등 유명 운동선수의 목소리를 담은 〈더 그레이티스트 모먼츠 인 스포츠$^{The Greatest Moments in Sports}$〉라는 낡은 LP판을 사용해 콜라주collage를 만든다. 라이히는 LP판에서 사운드 패턴을 따온 뒤 다른 패턴 위에 겹쳐 놓고 이것이 끊임없이 반복되는 루프를 만들고, 그 결과물을 테이프로 옮겼다. 이 결과물은 시작과 끝이 서로 연결되어 무한히 순환하는 원을 이루었다. 그리고 라이히는 이 끊임없이 반복되는 루프를 서로 다른 길이의 테이프에 넣어서 박자감이 생기도록 유도했다. 이에 더하여 그는 '이때 즈음에 아프리카의 음악에 대해 쓴 A. M. 존스$^{A. M. Jones}$의 책에 대해 알게 되었다'고 기록한다.

1962년 베리오는 초기 재즈에 대한 작곡가 군터 슐러의 강의를 듣는다. 그리고 라이히는 이 강의에서 슐러가 언급한 존스의 책 복사본을 한 권 구하게 되는데, 라이히는 존스의 책에 대해 '내가 전혀 모르는 것에 대한 청사진을 보는 느낌이었다. 여기에 기록된 음악은 패턴을 반복하는데(내가 막 가지고 놀기 시작하던 테이프 루프 작품과 비슷하다) 이 패턴이 서로 겹쳐져 있어서 각 패턴이 시작하는 부분이 서로 겹치지 않는다'고 기록했다. 그리고 당시의 라이히에게 이는 파고들 가치가 있는 주제였다.

그래서 그는 우허Uher 사의 휴대용 녹음기와 마이크를 가지고 자신이 몰던 옐로 캡$^{Yellow Cab}$ 택시를 자신의 다음 작품을 위한 작업실로 바꾸었다9. 그는 '말소리가 대다수를 차지하고 문이 쾅 닫히는 소리나 사이렌 소리가 섞인 100% 아날로그 사운드로 만든 퀵 커트$^{quick-cut}$ 콜라주가 작품의 주제였다. 그리고 이 작품을 〈생계Livelihood〉라 이름 붙였다' 설명한다. 이후 이 작품은 라이히 인생

7 역주 야구 선수
8 역주 복싱 선수
9 역주 당시 라이히는 생계를 유지하기 위해 파트타임으로 택시를 운전했었다.

의 역작이 된다. 계기가 된 것은 매주 일요일이면 유니언 스퀘어 파크^{Union Square}
Park에서 곧 다가올 종말에 대비하라며 설교를 하던 한 길거리 목사였다. 사
실 종말론은 길거리에서 정치나 종교, 아니면 미신과 같은 얘기를 하는 사람
들이 한 번씩은 다루는 소재였다. 그러나 그중에서도 오순절 교회 소속 설교
자 월터^{Walter} 수사는 유독 돋보였다. 그는 천천히 말을 하다가 점점 속도를 올
리는 버릇이 있었고, 항상 오른손에는 성경책을 쥐고 왼손으로는 동작을 취하
고는 했다. 그리고 앞뒤로 움직이면서 점차 목소리가 긴박해지는데, 점점 말
의 리듬과 속도가 빨라져서 절정에 이르렀을 때 빠르게 숨을 들이마시면 쇳소
리가 섞일 정도였다. 그는 노아의 방주 이야기를 예시로 세상에 만연한 무질
서에 대해 경고하고 곧 다가올 심판에 대비하라 말했다. 그리고는 성경 속의
'내가 사십 주야를 땅에 비를 내려 내가 지은 모든 생물을 지면에서 쓸어버리
리라'(개역개정판 공동번역 〈창세기 7:4〉)라는 구절을 반복하여 말하는데, 라
이히는 이것이 당시의 세계가 처한 상황과 자신의 개인사 모두를 놓고 보았을
때 적절한 비유라고 생각했다. 당시로부터 2년 전, 쿠바 미사일 사태로 인해
미국과 소련은 전쟁 직전까지 몰렸었고, 이로 인해 대중의 경각심이 한층 격
앙된 상태였다. 그 당시 라이히는 '이러다가 방사능 낙진 속에서 살아갈 수도
있겠구나'하고 생각했다고 한다. 그래서 그는 월터 수사의 목소리로 작품을 만
들 가치가 있다고 생각했다. 그의 말에 담긴 억양과 그가 단어를 내뱉을 때의
속도가 이미 하나의 음악처럼 들렸기 때문이기도 했다.

월터의 목소리는 '그(노아)는 사람들에게 경고를 하려 했습니다'로 시작한
다. '노아는 '내가 사십 주야를 땅에 비를 내려 내가 지은 모든 생물을 지면에
서 쓸어버리리라'라는 말씀을 들었다고 말을 합니다. '땅에 비를 내려'하고요.
그러나 사람들이 믿지 않고, 오히려 그를 비웃었습니다. '비가 퍽이나 내려!'라
면서요'.

라이히는 그가 녹음한 월터의 목소리에서 그가 하나의 음으로 말하는 'It's
gonna rain(땅에 비를 내려)'에 집중한다. 그리고 처음 시작하는 단어에서 마
지막 단어에 이르렀을 때 음이 3도 상승하도록(즉, 도에서 미로) 편집한다. 라
이히는 원본 녹음본을 철저하게 방음이 이뤄진 환경에서 편집했다. 그리고 핵
심이 되는 부분인 'It's gonna rain'을 사용해 두 개의 루프 테이프를 만들고 재
생 장치 두 대에서 동시에 재생한다. 처음에 두 대는 완벽히 같은 속도로 테이

프를 재생했지만, 낡은 쪽 장치의 재생 속도가 조금씩 늦어지기 시작했다. 그리고 둘이 재생하는 부분이 현격하게 차이가 나자 반복되는 부분이 점차 'gon' rain, gon' rain'하고 들리기 시작한다. 마치 피아노로 음을 하나 연주했을 때 비슷한 음고에 있는 음이 진동하고 있는 현에 반응해 같이 떨리는 것 같은 소리였다. 그렇게 두 개의 테이프가 재생하는 부분에는 점차 큰 차이가 발생하며 결국에는 완전히 싱크가 어긋나게 된다. 이내 월터 수사의 목소리가 뱉고 있는 단어는 완전히 뭉개져 단어의 흔적 같은 것으로 변해버리고 괴상한 리듬처럼 들리게 된다. 라이히는 이것이 훗날 그의 작품에서 핵심이 되는 테크닉이 될 것이라 직감하고, 여기에 '페이징phasing'이라는 이름을 붙인다.

두 개의 녹음본이 서로 멀어졌다가 다시 가까워지는 것이 낳는 효과를 이어폰을 통해 접한 라이히는 자신의 몸을 이용해 이렇게 묘사한다. '내 머릿속에서 느껴지는 감각을 말하자면, 소리가 왼쪽 귀를 통해서 몸으로 빠져나가서 왼쪽 어깨를 거쳐 왼팔, 왼다리를 타고 왼발 밑의 땅으로 내려간다. 그리고는 땅에서 진동하다가 다시 머리의 중심으로 되돌아온다'. 페이징이라는 기법을 활용하여 라이히는 월터 수사의 웅변을 음악의 형태로 바꾸어 놓았다.

라이히는 월터 수사의 웅변에서 두 파트 분량의 작품을 만들었지만 1965년 1월 27일 샌프란시스코 테이프 뮤직 센터에서 작품을 공개할 때에는 첫 파트만 공개한다. 첫 파트는 '땅에 비가 내려'라는 구문으로만 이뤄져 있었다. 데뷔 무대에는 고작 75명의 관객만 자리에 있었지만, 이 작품을 공개하며 라이히는 음악계에서 막대한 영향력을 갖게 된다. 결과적으로 그는 두 파트 모두를 묶어서 1969년 앨범 〈잇츠 고너 레인It's Gonna Rain〉을 발매하는데, 컬럼비아사가 배급을 맡았다.

<center>***</center>

뉴욕에서 라이히는 다운타운에서 미니멀리스트 아티스트 일부와 돈독한 관계를 쌓는다. 그는 솔 르윗Sol LeWitt10이나 리처드 세라Richard Serra11와 친구가 되기도 했고, 심지어 세라의 조각품(악보와 교환했다)을 한 점 소유하기도 했다. 그러나 그는 자신의 음악이 '미니멀'한 것이 아니라 '점진적인 가공process'이라고

10 　역주 미니멀리즘과 개념미술의 창시자로 알려져 있다. 〈벽화(Wall Drawing)〉 시리즈로 유명하다.

11 　역주 미국의 미니멀리스트 조각가. 〈기울어진 호 2(Tilted Arc 2)〉라는 작품으로 유명하다.

주장했다. 라이히의 설명에 따르면 그의 음악은 '파도가 들이치는 해변의 모래 사장에 발을 담그고 있을 때, 발이 파도에 밀려온 모래에 점차 묻히는 것을 보고, 느끼고, 듣는 것'에 가깝다고 한다.

　라이히의 콜라주 작품 속에 담긴 '미니멀리스트적' 관점은 시각 예술을 통해 이해할 수 있다. 척 클로즈Chuck Close, 1940-2021는 주제 그 자체를 구성하는 과정이나 재료에 연연하지 않는 회화와 소묘, 판화 작품을 창작했다. 1970년대 클로즈는 원본이 되는 사진들을 일종의 픽셀로 만들어 더 큰 화면을 구성하는 색과 빛을 이루는 요소로 바꾸었고, 이를 멀리서 바라보면 각각의 픽셀이 모여서 별개의 그림을 이루는 작품을 창작한다. 이 작품에서는 더 이상 각각의 사진 속 피사체가 작품의 초점이 되는 것이 아니라, 이들을 요소로 삼아 전반적인 화면을 구성하는 가공 체계가 작품의 주제로 부상하게 된다. 이러한 '가공' 과정이 라이히의 음악에도 도입된 것이었고, 라이히의 콜라주에서도 개별적인 소리는 전반적인 작품을 구성하는 요소로 변화하게 된다.

　1965년 샌프란시스코에서 뉴욕으로 돌아온 라이히는 이내 자신의 지지자를 만나게 된다. 바로 1971년, 당시 보스턴 교향악단Boston Symphony에서 수석부지휘자associate conductor였던 마이클 틸슨 토마스Michael Tilson Thomas였다. 당시 토마스는 청년층 관객의 이목을 당길 수 있는 새로운 작품을 찾던 중 라이히의 작품을 접하게 된 것이었다. 라이히는 그 당시에 소규모 아트 갤러리나 박물관 등 일반적이지 않은 장소에서 자신의 음악을 상연하고 있었다. 그래서 토마스가 처음 접촉해 왔을 때, 그는 화들짝 놀랄 수밖에 없었다. 교향악단이 연주할 수 있는 곡을 써본 적이 없기 때문이었다. 그러나 토마스는 라이히의 작품이 당대의 음악과는 달리 새롭고 독창적이라 생각했으며 라이히가 '예측 가능한 진흙탕 스타일'이라 언급한 불협화음과 엇박자투성이의 음악에 빠져들었다. 즐기기 위한 것이 아닌, 듣고 영감을 받기 위한 음악이었다. 토마스는 라이히의 작품이 '음악이기도 하며 도발이기도 하다'라 표현했다. 그래서 라이히의 작품을 통해 청년층 관객을 끌어들이고 동시에 다른 목표도 달성하고자 했다.

　그래서 토마스는 라이히에게 오케스트라 작품을 부탁한다. 하지만 라이히에게는 작곡해 놓은 오케스트라 작품이 없었기 때문에 그는 대신 록 밴드에서 많이 사용하는 파르피사Farfisa 사의 휴대용 전자 오르간 네 대가 동원되는 작품에 박자 표지를 위해 마라카스 연주자 하나를 추가한 구성을 제안한다. 라이

히는 이 작품을 자신이 이끄는 앙상블인 '스티브 라이히 앤 뮤지션스Steve Reich and Musicians'의 연주로 이미 구겐하임 박물관Guggenheim Museum에서 초연을 올린 바 있었고, 당시에는 아무 문제도 없었다. 그래서 토마스의 지휘 하에 〈4개의 오르간 Four Organs〉이 1971년 보스턴에서 상연된다. 토마스는 '보스턴에서는 무사히 넘어갔다'고 회상한다. 그러나 이 작품이 1973년 1월 18일 뉴욕의 카네기홀에서 재차 상연되었을 때는 격렬한 반응이 뒤따랐다.

공연은 차분한 분위기에서 시작했다. 오르간 연주자들은 둘씩 짝지어 서로를 마주한 채 배치되었고, 마라카스 연주자는 한편에 위치하고 있었다. 그리고 동시에 음을 연주하여 하나의 화음을 정확히 같은 박자에 연주하기 시작했다. 처음에는 군대의 행진과도 같이 딱딱 정박에 연주가 진행되다가, 점차 슬로 모션으로 전환되는 듯 오르간들이 제각기 음을 조금씩 길게 연주하거나 화음 사이 사이에 휴지를 주면서 화음이 미묘하게 조금씩 틀어지기 시작했다. 이렇게 조금씩 차이가 벌어지자 조그만 차이는 점차 무시할 수 없을 정도로 커졌다. 그리고 연주 20분이 지나자 이제는 화음은 완전히 자취를 감추고 제각기 따로 노는 오르간 소리만 잔뜩 들릴 뿐이었다.

〈4개의 오르간〉에 등장하는 화음은 화음을 구성하는 가장 낮은 음과 가장 높은 음이 동시에 제시된다는 점에서 일반적으로 화음이 생성하는 방향감이 없다는 것을 특징으로 한다. 그리고 이런 식으로 화음을 제시하여 라이히는 그 안에 답변이 포함된 상징적인 질문을 청중에게 던진다. 그는 '작품에서는 화음이 가고자 하는 방향과 화음이 도달해야 하는 종착지가 같이 제시된다'라고 언급했다. 덧붙여 '저음부에서는 '이쪽으로 가야 해'라고 말하지만 한 옥타브 위에 있는 고음부에서는 '이미 거기에 있어'라고 하는 느낌이 나게 된다'라 설명한다. 이렇듯 방향성을 잃은 화음 때문에 〈4개의 오르간〉은 결말이 없이 중간에 싹둑 끊기듯 곡이 끝나게 된다.

카네기홀에서 열린 공연에서는 시작 후 얼마 지나지 않아 한 노인 여성이 신발을 벗어 무대에 내리치며 연주를 멈추라고 소리 지르기도 했다. 또한 객석에서 관객 한 명이 무대로 달려오며 고문을 당하는 양 '아는 건 다 불 테니, 제발 그만해!'하고 고래고래 외치기도 했다. 뉴욕타임즈의 수석 음악 비평가였던 해럴드 숀버그Harold Schonberg는 공연을 관람한 관객들의 반응이 '뜨겁게 달군 바늘을 손톱 아래에 찔러 넣었을 때 나오는 사람들의 반응' 같았다고 묘사

했다. 공연을 멈추라는 고함소리와 연주를 어서 끝내라고 재촉하는 박수소리, 그리고 거친 야유가 함께 쏟아졌다.

토마스는 '관객들은 아마 우아하고 고급스러운 클래식 음악을 기대했을 것이다. 하지만 그 대신에 스피커에 연결된 록 오르간 연주가 준비되어 있었다'라고 회상한다. 그리고 객석에서 터진 불만은 이내 악기의 연주 소리보다 커졌다. 이 아수라장 속에서 토마스는 숫자를 크게 소리쳐서 연주자들에게 박자를 알려주어야 했다. 우여곡절 끝에 공연이 마무리된 후 라이히의 얼굴은 하얗게 질려 있었다. 토마스는 라이히에게 지금 이 순간이 〈봄의 제전〉 초연처럼 역사에 남을 순간이라 말하며 그를 위로한다. '오늘 관객 중 일부가 선생님이나 선생님의 작품을 어떻게 생각하든지, 내일이면 전국 방방곡곡에서 다들 선생님의 작품을 들어보고 싶어서 안달이 날 것이라고 제가 장담하죠'라고 말했다 전해진다.

토마스의 예상은 맞아 떨어졌다. 카네기홀에서의 공연 이후 라이히는 정치적인 주제를 담은 악곡을 창작하며, 인간이 마주하는 비극을 심도 있게 탐구하고, 작곡 과정에서 첨단 기술을 적극 활용하기도 했으며, 소름 돋도록 아름다운 곡들을 세상에 내놓는다. 그가 창조한 수많은 작품들에서 알 수 있듯 라이히의 스타일은 삶의 궤적을 따라 점진적으로 발전했다. 〈새 그로브 음악사전^{The New Grove Dictionary of Music and Musicians}〉에서는 이러한 라이히의 특징을 '수 년간 라이히의 음악은 반복적이고 맥동하는 듯한 작품을 특징으로 했지만, 살아있는 영혼이 겪는 삶의 등락이 또한 그의 작품에 담겨있기도 하다'라 묘사하기도 했다. 라이히가 보인 방대한 창의성은 1995년 철학자 루트비히 비트겐슈타인^{Ludwig Wittgenstein12}이 남긴 '삶 전체를 담기에 사고란 얼마나 작은가'라는 말을 바탕으로 중세 작곡가 페로탱^{Pérotin}의 스타일을 모방하여 〈잠언^{Proverb}〉이라는 제목을 붙인 소스라칠 정도로 서정적인 작품에서 확인할 수 있다.

여러 작품을 창작하는 과정에서 라이히는 유명한 상을 여럿 수상하기도 한다. 2006년에는 일본미술협회^{Japan Art Association}의 다카마쓰노미야 전하기념 세계문화상^{高松宮殿下記念世界文化賞}을 수상하며 부상 13만 1천 달러를 받는가 하면, 2007년에는 폴라 음악상^{Polar Music Award}을 재즈 색소폰 연주자 소니 롤린스와 공동 수

12 역주 코넬대학교에서 원래 비트겐슈타인의 철학을 전공했었다.

상했고, 2009년에는 퓰리처상 음악 부분을 받았다. 2013년에는 지식 프론티어상Frontiers of Knowledge Award을 수상하며 부상으로 40만 달러를 받았고 2014년에는 마침내 베네치아 비엔날레에서 평생 공로lifetime achievement 분야에서 황금사자상Leone d'Oro을 수상하기도 한다. 현재까지 라이히는 30장 이상의 음반을 발매했고, 그중 두 장은 그래미상Grammy Award을 받았다. 그리고 현재도 왕성하게 창작활동을 지속하고 있다. 가장 최근에는 2019년 뉴욕의 더 쉐드The Shed13의 의뢰로 유명 아티스트 게르하르트 리히터Gerhard Richter14와 공동으로 작업하는 영화에 참여하기도 했다. 브로드웨이에서 이름을 날렸던 작곡가 스티븐 손드하임Stephen Sondheim은 '그의 아이디어를 훔쳐오는 일은 내 삶에서 가장 즐거운 일 중 하나'라 언급하기도 했다.

라이히가 예술에서 추구하던 방향은 그의 종교와도 긴밀히 연결되어 있었다. 시발점은 그가 서아프리카 지역의 북 연주를 탐방하려 갔을 때였다. 라이히는 1970년 아프리카 지역의 민속 음악을 탐구하기 위해 가나Ghana를 찾았고, 원주민인 에웨Ewe족 구성원 중 한 명과 돈독한 관계를 쌓는다. 미국으로 돌아와서 그는 〈드러밍Drumming〉을 작곡했는데, 이는 그의 첫 걸작으로 여겨진다. 90분짜리 연주 〈드러밍〉은 1971년 뉴욕현대미술관Museum of Modern Art에서 초연을 올린다. 그러나 그에게 가나는 단순히 음악적 기법을 탐구하기 위한 대상 그 이상의 것이었다. 라이히는 가나에서 발견한 공동체 의식과 세대를 걸쳐 이어지는 유산에 깊은 감명을 받는다.

그는 '미국에 돌아왔을 때 가장 먼저 들었던 생각은 참 놀랍다는 것이었어요. 아버지에게서 아들로, 어머니에게서 딸로 무수한 시간을 거쳐서 계속 전통이 이어졌다는 것에 놀랐죠. 나에게도 그런 전통이 있나? 하고 물었어요. 나는 지난 3,500년 동안 정체성을 유지해온 가장 오래된 민족의 구성원 중 하나인데15, 내가 속한 민족에 대해서는 '아무것도' 아는 게 없다는 걸 알게 되었어요. 그래서 가까운 곳부터 시작해서 알아봐야겠다 생각했죠'라 말한다. 그는 어릴 때 유대교에 대해 거의 배우지 못했고, 타민족 사회에 동화된 많은 유대인들처럼 그의 부모님 역시 유대교의 종교적 양상에는 크게 관심이 없었다.

13 역주 뉴욕에 위치한 아트센터

14 역주 독일 출신의 작가이자 현대미술가

15 역주 라이히의 아버지는 독일계 유대인이다.

라이히의 유대교 성년의례^{bar mitzvah} 역시 유대경전 구절을 의미나 역사적 관점에서 이해하는 과정 없이 단순히 암송하는 것에 지나지 않았다.

라이히는 '나는 살면서 히브리어나 율법서^{Torah}, 율법서 주해본, 율법서에서 유래된 법률이라든지 율법과 관련된 설화 그 어느 것도 배우지 못했죠. 역설적이게도 서아프리카와 발리 지역의 음악을 탐구한 경험이 제 자신의 문화적 배경에 대한 호기심을 이끌어냈어요. 그래서 뉴욕에 위치한 유대교 정교회의 사원에서 히브리어 성경과 율법서를 공부하기 시작했죠. 그리고 선창자에게서 히브리어로 어떻게 영창을 하는지 가르침을 받았고요. 이 경험으로 저는 이스라엘로 떠나게 되는데, 이스라엘에서 예멘과 쿠르디스탄, 이라크, 인도의 코친^{Cochin16}에서 온 노인들이 히브리어로 창세기의 도입부를 어떻게 영창하는지 듣고 녹음할 수 있었어요'라 회상한다.

라이히는 새로이 관심을 갖게 된 유대교적 전통을 기반으로 작품을 창작하는데, 그것이 바로 히브리어 경전에서 가사를 따온 〈테힐림^{Tehillim, 1981}〉('시편'에 해당)이다. 이 작품 속 가사는 유대교인과 비유대교인 모두 공감할 수 있는 경전의 구절에서 따왔다. 동시에 유대 경전의 영창에 대한 그의 관심은 놀랍도록 다채로운 순수 악곡 〈8중주^{Octet, 1979}〉로 이어지기도 한다.

한편 라이히는 자신과 비슷한 목표를 갖고 있던 영상작가 베릴 코롯^{Beryl Korot}과 결혼하고 아내와 함께 〈더 케이브^{The Cave, 1993}〉라는 걸작을 세상에 내놓는다. 완성하기까지 5년이라는 세월이 걸린 〈더 케이브〉는 헤브론^{Hebron17}의 웨스트 뱅크^{West Bank}에 위치한 막벨라 굴^{Cave of Machpelah}을 중심으로 펼쳐지는 비디오 오페라이다. 작품의 주제가 되는 막벨라 굴은 유대교 족장들의 시신이 안치되었던 성소로, 유대인과 무슬림, 기독교인들 모두에게 신성시되는 장소이다. 라이히 부부는 왜 이들에게 막벨라 굴이 신성한지 이유를 묻는 인터뷰를 세 종교인들 모두를 대상으로 수백 시간에 걸쳐 수행했다. 그리고 인터뷰에서 들리는 말소리의 선율을 바탕으로 13대의 악기와 4명의 성악가를 동원한 작품을 만들어낸다. 라이히는 이 작품을 만드는 게 그 어느 때보다 어려웠다고 고백하기도 했다.

16 역주 인도 서남부에 위치한 항구 도시. 향료 무역의 중심지였기에 다양한 종교가 뒤섞여 있다.

17 역주 요르단강을 접하고 있는 팔레스타인의 도시

<div style="text-align:center">***</div>

라이히와 마찬가지로 필립 글래스 역시 미니멀리즘 음악의 선도자였다. 라이히와 글래스는 서로에게 라이벌이기도 했지만 이들에게는 근본적인 차이가 있었다. 둘은 모두 줄리아드에서 수학하기도 했고, 함께 '첼시 라이트 무빙Chelsea Light Moving'이라는 이삿짐 센터를 창립해 뉴욕의 다운타운 지역에서 손수레로 이삿짐을 나르기도 했다. 글래스는 라이히의 초창기 걸작 〈피아노 위상Piano Phase〉을 포함한 1967년 공연에서 큰 영향을 받기도 했다. 그러나 이 둘은 애초부터 다른 음악을 추구했다. 라이히는 이후 글래스가 자신의 아이디어를 훔쳐 쓰고 있다고 생각했고, 결국 이 둘의 사이는 멀어지게 된다. 그리고 둘이 힘을 합쳐 세웠던 회사는 이들의 우정이 급격히 멀어진 것과 동시에 얼마 가지 못하고 폐업하게 된다.

라이히가 자신의 음악을 모래사장에 발이 묻히는 것에 비교한 것과 다르게, 글래스의 스타일은 보다 정교한 데다 길이가 늘었다 줄었다 반복되는 패턴이 단순한 과정을 거쳐 한꺼번에 변화하는 갑작스러움을 특징으로 한다. 글래스는 인도계 가수 팬디트 프란 나트Pandit Pran Nath의 제자였고, 탈tal18이라 불리는 인도식 순환 리듬과 공격적으로 퍼져 나가는 아르페지오를 배웠다. 이를 바탕으로 글래스는 오페라와 영화 음악을 작곡했고 그중 세 개의 작품이 아카데미 상을 수상하는 등 큰 성공을 거두었다. 글래스는 또한 결말을 미리 정해 놓거나 특정한 감정을 드러내지 않는 음악을 선보였는데, 이러한 그의 스타일은 청중이 상상력을 발휘하여 디테일을 채워 넣고 스스로의 서사를 투시할 수 있게 유도하는 일종의 빈 도화지와 같은 역할을 했다. 그리고 이러한 서사적 모호함은 글래스가 성공할 수 있던 비밀이기도 했다. 한번은 어떤 팬이 글래스에게 작품에 대해 자신이 해석한 것이 맞느냐 물었는데, 글래스는 그에게 그 해석이 맞다고 눙치며 능숙하게 답변을 회피하기도 했다. 하지만 음악적으로 글래스는 철두철미한 사람이었다. 잡지 〈뉴욕New York〉지의 비평가 저스틴 데이비슨Justin Davidson이 '글래스는 좋은 아이디어가 떠오르면 지겹도록 탐구한다'고 농담조로 평하기는 했어도, 이러한 철두철미함이 글래스의 성공 방정식이었다.

18 역주 탈라(tala)라고도 하며, 인도 음악에서 리듬을 나타내는 기초 용어

글래스의 오페라는 오페라계를 근간부터 뒤흔들어 놓았다. 1976년에는 로버트 윌슨Robert Wilson[19]과 협업하여 〈해변의 아인슈타인Einstein on the Beach〉을 발표했다. 이를 위해 뉴욕의 메트로폴리탄 오페라 하우스Metropolitan Opera House를 대관했다가 큰 손실을 보았다[20]. 뒤이어 1980년에는 간디의 삶을 담은 〈사티아그라하Satyagraha〉를, 1984년에는 이집트 설화를 바탕으로 한 〈아크나텐Akhnaten[21]〉을 작곡하며 살아있는 오페라 작곡가 중 가장 큰 성공을 거둔 사람으로 떠오른다. 하지만 글래스는 이미 대작을 세 편이나 작곡했음에도 콜럼버스의 아메리카 대륙 발견 500주년을 기념하여 메트로폴리탄 오페라에서 그에게 〈항해The Voyage〉의 작곡을 의뢰했을 때에 이르러서야 신작 오페라로는 가장 높은 수임료를 받을 수 있게 된다. 그 이전에 〈해변의 아인슈타인〉을 메트로폴리탄 오페라 하우스에 상연할 때는 오히려 그가 돈을 내야 했었는데 말이다. 마이클 커닝햄Michael Cunningham의 소설을 바탕으로 2002년에 발표된 영화 〈디 아워스The Hours〉의 음악은 충격적이고 뇌리에 박히는 작품이었다. 오늘날까지도 글래스는 창작활동을 이어 나가고 있고 더불어 자신의 앙상블과 함께 연주도 계속하고 있다.

존 애덤스John Adams, 1947~처럼 글래스의 영향을 받은 오페라와 오케스트라 작품을 창작한 후대의 작곡가들은 한때 논란의 중심에 있던 미니멀리즘 음악을 주류 음악의 한 카테고리에 올려놓았다. 또한 존 루터 애덤스John Luther Adams, 1953~ 등의 아티스트는 미니멀리즘을 계속하여 발전시키기도 한다. 존 루터 애덤스는 환경주의자로 음악을 통해 알래스카의 툰드라나 미국의 사우스웨스트Southwest 지역 사막에서 볼 수 있는 풍경을 표현하고자 했다. 루터 애덤스는 회고록 〈깊은 침묵: 음악, 고독, 알래스카Silences So Deep: Music, Solitude, Alaska〉에서 자신이 자연에서 받은 영감을 이렇게 묘사한다. '소용돌이 치는 바람 속에서 고드름이 내는 청명한 소리, 고드름에서 물이 녹아 떨어지며 만들어내는 복잡한 아르페지오, 빙하가 꿈틀거리면서 갈리며 내는 음울한 소리. 그는 이러한 소리에서 만들어지는 진동이 공간이 가진 조건을 구성한다'.

결과적으로 루터 애덤스의 이러한 설명은 넓은 의미에서 프랑스의 비평가

19 역주 미국의 연극 심독

20 역주 공연 자체는 성황리에 마무리되었지만 대관료가 워낙 비싸서 적자를 보았다고 한다.

21 역주 파라오 아케나톤의 이야기를 담고 있다.

에밀 뷜러모즈^{Émile Vuillermoz}가 인상주의를 묘사한 '눈 깜짝할 사이 사라지는 빛의 반사와 유체의 흐름, 일렁거림, 보는 각도에 따라 바뀌는 빛의 움직임, 아른거리는 빛, 파동, 흔들림을 포착하는 것'과 유사하다고 할 수 있다. 그의 오케스트라에서는 계속하여 변화하는 세계라는 주제 아래에서 밀물과 썰물의 움직임이나 자연에서 발생하는 충돌을 묘사한다. 코리나 다 폰세카울하임은 루터 애덤스의 앨범 〈비컴 오션^{Become Ocean}〉 속 음악이 '서로 다른 악기 무리가 서로 충돌하기도 하고 서로 합을 맞추기도 하면서 꽃처럼 피고 진다. 그리고 이들의 연주가 동시에 절정을 맞이하면 감정은 거대하게 부풀어올라 한편으로는 편안하고 한편으로는 아찔한 느낌을 준다'고 묘사한다. 그에게 루터 애덤스의 음악은 몰입을 유발하는 것이기도 했다. '마지막 음이 서서히 사라지면 어머니의 뱃속에서 태아일 때 들었던 소리를 갈구하듯 더 듣고 싶다는 강렬한 욕구가 찾아온다'고 그는 적었다.

QR 03
애덤스의 <비컴 오션>, 시애틀 교향악단

음악의 역사에서 개별적인 스타일이 꽃을 피우고 지면서 음악에는 풍부한 유산이 남았다. 그러나 이러한 끝없는 변화 속에서도 음악계에서 수백 년간 낙인처럼 사라지지 않는 것이 한 가지 있었다. 19세기 멘델스존의 누나인 파니 멘델스존(그의 초창기 작품은 그보다 유명했던 남동생의 이름으로 발표되기도 했다)부터 20세기 재즈 피아니스트 헤이즐 스콧^{Hazel Scott}에 이르기까지 여성은 음악계에서 계속하여 소외되어 왔다는 사실이 바로 그것이다. 그리고 근래 들어 발생한 조용한 혁명으로 성에 구애받지 않는 비교적 평등한 대우가 가능하게 되었다.

성(性)에 대한 질문

A Question of Sex

· · ·

만약 여성이 어린 시절부터 같은 학문만을 깊이 탐구했다면
남성이 그러하듯 거기에 따르는 결실을 거두어야 하는 것이 아닌가?

바흐의 리브레토 작가

_ 크리스티안 마리안 폰 지글러 Christiane Mariane von Ziegler

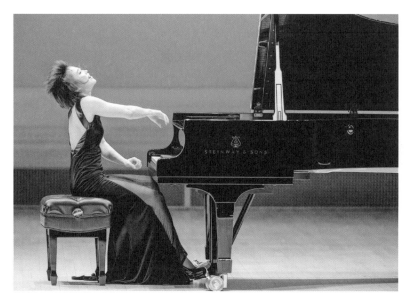
연주 중인 유자 왕Yuja Wang의 모습

필리파 셔일러Philippa Schuyler, 1931-1967는 뉴욕에 위치한 슈가 힐Sugar Hill 섹션의 할렘에서 흑인이자 지식인이던 아버지 조지George와 금발의 백인이자 한때 맥 세네트Mack Sennett1의 베이딩 뷰티스Bathing Beauties2 출신 어머니 조세핀Josephine 사이에서 태어났다. 그는 불과 4살일 때 첫 리사이틀을 열었다. 2년 뒤 저명한 비평가 딤스 테일러Deems Taylor는 한 라디오 프로그램에서 필리파를 인터뷰해달라는 부탁을 받았는데, 처음에 그는 필리파에 대한 이야기를 믿지 않았다. 그는 '여섯 살짜리 아이가 성인 아티스트 수준으로 깊이 있는 감정을 이해하고 묘사하려면 기적이라도 일어나야 할 것'이라 말한다. 그러나 필리파의 연주는 이러한 그의 불신을 깨트리기에 충분했다. 심지어는 까탈스러운 것으로 악명 높은 비평가 버질 톰슨Virgil Thomson마저도 13살 필리파의 연주를 듣고는 어린 날의 모차르트에 비견하며 호평을 하기도 한다. 그러나 필리파가 지닌 재능은 만개하지 못한다.

필리파의 부모는 서로 다른 인종이 결혼하면 비범한 아이가 태어날 것이라

1 역주 무성영화 제작자

2 역주 수영복을 입고 영화나 상품 광고에 등장하던 여성 그룹

믿었고, 이런 그들의 믿음은 현실화되는 듯했다. 다만 필리파가 음악가로서의 재능만 가진 것이 아니라 기자와 소설가로서의 재능도 함께 타고난 데다, 미모마저도 숨이 멎을 정도로 아름다울 것이라는 사실까지는 예상하지 못했다. 필리파의 어머니 조세핀은 존스 홉킨스 대학교^{Johns Hopkins University}의 교수이자 러시아 출신 생리학자 이반 파블로프^{Ivan Pavlov}의 제자 존 브로더스 왓슨^{John Broadus Watson}에게 자문을 구하며 필리파를 양육했다. 왓슨은 스승의 뒤를 이은 행동심리학자였고, 아이를 양육할 때도 차갑고 기계적인 방식으로 아이를 대해야 한다고 믿었다. 그리고 이러한 양육법은 실제로 곧바로 결실을 맺는 것처럼 보이기도 했다. 필리파가 네 살에 '화산성 규성 진폐증^{pneumonoultramicroscopicsilicovolcanoconiosis}'이라는 단어의 철자를 맞추며 철자 맞추기 대회에서 우승을 했기 때문이다. 그러나 왓슨의 양육법에는 아이를 훈육하기 위해 반복적으로 매를 들어야 한다는 내용이 포함되어 있었고, 이 때문에 필리파의 마음 속에는 상처가 남는다. 또한 성장 과정에서 그의 성과 인종 모두에 대한 굳건한 사회적인 장벽에 계속해서 부딪혀야 했다.

뮤지션으로서 필리파가 초년기에 거둔 성과 중 하나는 자신이 작곡한 〈맨하탄 녹턴^{Manhattan Nocturne}〉을 루돌프 간츠^{Rudolph Ganz}의 지휘하에 1945년 뉴욕 필하모니^{New York Philharmonic-Symphony}의 어린이 공연^{Young People's Concert}에 올린 것이다. 뉴욕 타임즈에서는 이 곡을 '진실로 시적이며, 진심에서 우러나오는 감정과 다정하고 부드러운 아름다움, 상상력을 표현한 곡'이라 호평하기도 했다. 그러나 유명한 작곡가가 되겠다는 그의 꿈은 결국 이뤄지지 못한다. 필리파는 사방이 모두 벽으로 막혀 있다는 느낌을 받았고, 이에 좌절했다. 그는 고작 10살의 나이에 자살을 생각하기도 한다.

여성에게 재능이 있어도 기회가 거의 주어지지 않는다는 사실은 모차르트가 살았던 시대에 비해서 크게 변한 것이 없었다. 모차르트는 자신의 누나 난네를^{Nannerl3}에게 남들이 알아주지 않는 큰 재능이 있다는 사실을 알고 있었다. 또한 모차르트는 빈에서 시각장애가 있는 유리 하모니카(유리병의 주둥이 부분을 마찰하여 소리를 내는 악기) 연주자 마리안느 키르히스너^{Marianne Kirchgessner}의 연주를 듣고 감탄하기도 한다. 그러나 난네를과 키르히스너 모두 남성들에

3 　역주 본명은 마리아 안나 모차르트이며, 난네를은 애칭이다.

게는 당연히 주어지던 기회를 얻지 못했다. 그 외에 다른 사례도 있다. 모차르트의 피아노를 제작하던 요한 안드레아스 슈타인$^{Johann\ Andreas\ Stein}$은 모차르트에게 자신의 여덟 살 난 딸 나네트$^{Nannette,\ 1769-1833}$에게 피아노 레슨을 부탁한다. 모차르트는 나네트가 몸을 흔들고, 눈동자를 굴리는 모습에 웃음을 터뜨렸지만, 이내 그의 연주를 듣고는 그에게 '진짜 재능'이 있다는 것을 알아차린다. 그러나 나네트가 뮤지션이 되는 일은 없었다. 그는 아버지의 뒤를 이어 피아노를 만드는 일을 계속했지만[4], 무대의 중심에 서는 일은 결코 없었다.

이렇듯 성별에 따른 제한이 엄격하게 존재하던 시기에 실제로 재능을 꽃피울 수 있었던 여성 뮤지션은 아주 드물었다. 모차르트에게는 로제 카나비히$^{Rose\ Cannabich,\ 1764-1839}$라는 제자가 있었는데, 그의 실력에 감명받은 모차르트가 그를 위해 〈피아노 소나타 작품번호 7번(K. 309) $^{Piano\ Sonata\ no.7\ (K.\ 309)}$〉을 써줄 정도였다. 같은 시대를 살았던 바이올린 영재 출신 게르트루트 마라$^{Gertrud\ Mara,}$ $^{1749-1833}$는 이후 영국 여왕의 후원을 받는 성공적인 바이올리니스트로 성장한다. 그러나 후원자인 영국 여왕도 마라에게 바이올린이 '여성스럽지 못하니' 가수로 전향하는 것이 어떻냐고 설득하기도 한다. 한편 카테리나 칼카뇨Caterina Calcagno는 거장 파가니니에게 바이올린 교습을 받았는데, 고작 15살에 거침없는 스타일의 바이올린 연주로 이탈리아 전역을 들썩이게 하기도 했다. 그러나 이렇게 성공을 거둔 여성 뮤지션은 소수였고, 대부분의 여성 아티스트들에게는 통과할 수 없는 유리 천장이 길을 가로막고 있었다.

필리파 셔일러는 스무 살에 이르러서야 어느 정도 사람들의 인정을 받게 된다. 그는 중남미와 아프리카를 여행하며 여행기 형식의 소설 〈흑과 백의 모험$^{Adventures\ in\ Black\ and\ White}$〉을 남겼다. 작품 속 주인공(흑발에 호박색 눈동자를 지닌 콘서트 피아니스트)은 외관만 약간 바뀐 필리파의 페르소나였다. 소설 속 주인공은 운명적인 사랑을 꿈꾸다가 신비한 분위기의 남성과 사랑에 빠진다. 소설 속에서 주인공은 '차가운 태도, 지적인 모습과 그의 자신감에서 강력한 울림이 퍼져 나왔다. 그리고 나는 이런 모습에 자석처럼 끌렸다'라 상대방을 묘사한다. 그러나 현실에서 셔일러의 사랑은 불운한 결말을 맞았고, 음악적 재능 역시 받아야 마땅할 대우를 받지 못했다.

4 결혼 후 이룩한 피아노 장인으로의 명성은 베토벤마저 그가 누구인지 궁금하게 할 정도였다.

이렇듯 사회적인 장애물이 계속해서 그의 앞길을 막았음에도 셔일러는 호평을 이끌어내는 데 성공한다. 1962년 〈더 휴스턴 포스트The Houston Post〉의 비평가 허버트 루셀Herbert Roussell은 필리파의 연주를 듣고 '지난 40년 간 공연장에서 들었던 것 중에 가장 소름 돋도록 아름다운 연주였다. 이런 연주를 들을 수 있어서 기쁘다'고 평하기도 한다. 그러나 셔일러의 앞에 놓인 장애물은 없어지지 않았다. 특히나 그는 끊임없는 인종 차별을 당해야 했다. 1959년, 상황을 바꾸어 보고자 그는 출입국 신고서에 자신의 인종을 '백인'으로 기재한다. 그리고 개명한 이름 펠리파 몬테로 이 셔일러Felipa Monterro y Schuyler로 여권을 신청하기도 한다. 이 이름을 통해 펠리파가 스스로의 정체성을 흑인이 아니라 스페인의 이베리아 반도 출신 미국인으로 규정했음을 알 수 있다. 그러나 이러한 시도도 큰 도움이 되지는 못했다.

1966년 봄, 당시 남 베트남으로 파견되어 있던 미국대사 헨리 캐봇 로지Henry Cabot Lodge는 펠리파에게 부상병을 위한 공연을 부탁한다. 동시에 일간지 〈맨체스터 유니언 리더Manchester Union Leader〉(현재는 뉴 햄프셔New Hampshire 유니언 리더로 이름을 바꾸었다)의 소유주 윌리엄 로브William Loeb가 펠리파에게 남 베트남의 상황을 전해줄 해외 특파원직을 맡아줄 것을 부탁한다. 펠리파는 기쁜 마음으로 두 가지 요청에 모두 응한다. 그러나 실제로 베트남에 도착하고 나서야 그는 상황이 생각했던 것보다 끔찍하다는 것을 알게 되었다. 사이공에서 필리파는 '베트남에 있는 모두는 전생에 무언가 잘못한 것이 분명하다. 그래서 여기서 벌을 받고 있는 것이다…(중략)…베트콩은 '끔찍한 데다 잔인하고', 미국인들은 '끔찍한 데다 무례하며', 남 베트남인들은 '끔찍한 데다 부패했다. 어느 쪽을 선택해야 하는가?'라 기록했다.

1967년 4월 15일, 펠리파의 피아노 공연이 남 베트남의 TV로 방영된다. 공연의 프로그램에는 펠리파의 자작곡 〈노르망디Normandie〉도 포함되어 있었다. 〈노르망디〉는 거슈윈의 〈랩소디 인 블루Rhapsody in Blue〉와 〈파리의 미국인An American in Paris〉, 애런 코플랜드Aron Copland의 초기 피아노곡 〈더 캣 앤드 더 마우스The Cat and the Mouse〉를 모티프로 작곡한 15세기풍의 곡이다. 작품에는 전쟁으로 상처를 입은 나라에 대한 펠리파의 인상이 담겨 있는데, 그는 '후에Hue는 낭만적이었고, 사이공은 시끌벅적했으며, 다낭은 영원한 슬픔에 잠겨 있었다'라 기록했다.

그리고 슬픔은 거기서 끝나지 않았다. 펠리파는 고아원의 아이들을 전장 밖으로 탈출할 수 있게 돕고 있었다. 그리고 동시에 미국으로 귀환을 준비하던 중이었는데, 한 점쟁이가 내린 '5월 9일 용의 아가리에서 나오리라'라는 아리송한 점괘를 듣고 귀환 일정을 미루게 된다. 그리고 5월 9일, 펠리파는 다낭으로 아이들을 옮기기 위해 헬리콥터에 몸을 싣고 있었는데, 그의 헬리콥터가 추락한다. 대부분의 탑승객은 생존했으나, 펠리파는 그러지 못했다.

흑인 여성으로서, 펠리파 셔일러는 두 개의 짐을 짊어진 셈이었다. 그리고 인종과 무관하게 많은 여성 뮤지션들이, 특히 작곡가들이 펠리파와 비슷한 경험을 해야 했다. 뉴욕 필하모닉New York Philharmonic의 전신 뉴욕 심포니New York Symphony가 공연했던 프로그램에는 여성 작곡가의 작품이 단 하나만 포함되어 있었다. 바로 세실 샤미나드Cécile Chaminade가 작곡한 〈샹송 슬레이브Chanson slave〉였고, 그나마도 공연이 이뤄진 날은 1891년 2월 20일 단 하루였다. 2020년에 이르러서야 뉴욕 필하모닉에서는 '프로젝트 19Project 19'를 통해 여성 작곡가들에게 더 많은 기회를 주기로 결정한다. 프로젝트 19는 미국 수정헌법 제19조의 제정 100주년을 기념하는 프로젝트였고, 수정헌법 제19조는 다름 아닌 여성의 참정권을 보장한다[5]는 내용이었다. 그리고 100주년을 기념하여 뉴욕 필하모닉에서는 19명의 여성 작곡가에게 프로그램에 포함할 새 작품을 의뢰하기도 한다.

여성이 악기 연주자나 가수로 성공하는 일은 작곡가에 비하면 비교적 쉬운 편이었다. 특히 19세기 말에는 몇몇 여성 가수들이 당시에 큰 인기를 누리기도 했다. 아델리나 파티Adelina Patti는 7살에서 9살 사이 미국과 쿠바 멕시코를 돌며 수백 회의 공연을 했다(주변인들의 증언에서는 모두 파티가 철없고 이기적이며 자기 중심적이었다고 한다). 오페라 디바이자 쇼팽의 친구였던 폴린 비아르도Pauline Viardot, 1821-1910는 각계각층의 인사와 친분을 유지하고 매주 파리의 자택에서 사교 모임을 열며 사실상 19세기 최고의 마당발로 자리매김한다. 비아르도의 사교모임에는 작곡가 로시니Rossini, 리스트, 슈만, 소설가 빅토르 휴고Victor Hugo와 이반 투르게네프Ivan Turgenev가 참여하기도 했다.

그 외에도 남성 뮤지션에 비해 상대적으로 덜 알려져 있지만 이름을 떨친

5 편집자 주 다시 말하면 민주주의의 나라 미국 여성의 참정권은 1920년에서야 보장되었다는 뜻이다.

여성 뮤지션들도 있었다. 우선 아라벨라 고다드^Arabella Goddard, 1863-1922^의 경우 성인이 되기 전에 이미 쇼팽과 그의 연인(유부녀였으나) 조르주 상드^George Sand^ 앞에서 공연을 하기도 했고, 어렵기로 정평이 난 베토벤의 〈함머클라비어 소나타^Hammerklavier Sonata^〉의 영국 초연을 맡기도 한다. 고다드는 또한 런던 왕립음악대학^Royal College of Music in London^의 초대 교수 중 하나로 이름을 올리기도 한다. 그 외에도 베네수엘라 출신 피아니스트 테레사 카레뇨^Teresa Carreño^ 역시 유명세를 떨친 여성 뮤지션 중 하나이다. 조지 버나드 쇼^George Bernard Shaw^는 그를 '제2의 아라벨라 고다드'라고 부르기도 했다. 카레뇨는 커리어 내내 '피아노의 발키리'라는 별명으로 불렸다. 또한 열 살의 나이에 에이브러햄 링컨^Abraham Lincoln^ 앞에서 백악관 초청 연주를 맡기도 했고, 당시에 유명했던 거장 음악가 루이스 모로 고트샤크^Louis Moreau Gottschalk^의 호평을 받기도 한다. 또한 카레뇨는 한스 본 빌로^Hans von Bülow^나 구스타프 말러^Gustav Mahler^와 같이 명망 높은 지휘자의 지휘를 받으며 연주를 했다.

프란츠 리스트는 많은 제자를 두었는데, 제자들 모두가 스승이 발하는 빛을 조금이나마 자신의 것으로 만들고 싶어했다. 그리고 그들 중에는 독일 출신 작곡가 겸 피아니스트 아델 아우스 데르 오에^Adele aus der Ohe, 1861-1937^도 있었다. 오에는 열 살의 나이에 베토벤의 〈피아노 협주곡 2번^Piano Concerto no. 2^〉 연주로 데뷔했다. 또한 러시아와 미국 투어를 다니기도 했으며 카네기 홀이 개관하던 주에 차이콥스키의 지휘하에 본인의 〈피아노 협주곡 1번^First Piano Concerto^〉을 연주하기도 한다. 오에는 리스트의 〈(피아노) 협주곡 1번^First Concerto, S. 124^〉과 브람스의 〈(피아노) 협주곡 2번 작품번호 83 ^Second Concerto, op. 83^〉, 차이콥스키의 곡을 연주해야 할 때 시카고 교향악단과 보스턴 교향악단에서 가장 먼저 순위에 올리는 솔로 연주자였다. 오에 말고도 리스트의 총애를 받은 제자 중에는 러시아 출신 베라 티마노바^Vera Timanova, 1855-1942^도 있다. 그는 82세의 고령까지 공연을 계속했는데, 레닌그라드 포위전 당시 기아로 사망하여 그때의 공연이 마지막 연주가 되었다. 독일 출신 명연주자 소피 멘터^Sophie Menter, 1846-1918^ 또한 리스트가 아끼는 제자였는데, 리스트는 그를 '피아노로 낳은 외동딸'이라 표현하기도 했다. 몇몇 여성 뮤지션은 나아가 전설적인 슈퍼스타로 이름을 올리기도 한다.

로베르트 슈만^Robert Shumann^과 우여곡절 끝에 결혼한 클라라 비크^Clara Wieck,^

[1819-1896][6]는 어린 시절부터 유럽을 투어하며 이름을 떨친 유명한 피아노 신동이었다. 빈의 레스토랑에서는 클라라만을 위한 토르테[torte à la Wieck]를 특별 메뉴로 제공하기까지 했는데, 여러 겹으로 쌓아 올린 뒤에 휘핑크림으로 물결무늬와 장미무늬 장식을 한 케이크였다. 비록 이제는 잊혔지만 클라라에게도 제자가 있었는데 드뷔시와 스크랴빈의 작품을 초창기에 받아들인 아델리나 드 라라[Adelina de Lara, 1872-1961]와 파니 데이비스[Fanny Davies, 1861-1934]다.

남편인 로베르트 슈만과 마찬가지로 클라라 역시 높은 수준의 작곡가였다. 그러나 남편과는 달리 클라라는 자신이 지닌 재능을 숨겨야 한다고 생각했다. 그는 '나는 한 때 내게 창의성이라는 재능이 있다고 생각했다. 그러나 이제는 그 생각을 버렸다. 여성은 작곡을 해서는 안 된다. 여성이 작곡하는 일은 지금껏 없었는데, 나라고 할 수 있는 일인 걸까?'라고 기록한다. 클라라에게는 분명 자존감이 부족했던 것 같다. 그러나 그가 남긴 기록 중 여성이 곡을 쓴 적이 없다는 얘기는 그가 잘못 알고 있는 사실이었다. 이미 중세에 작곡가로 성공을 거둔 여성이 있었기 때문이다. 바로 힐데가르트 폰 빙엔[Hildegard von Bingen]이다. 12세기 힐데가르트는 단성음악 성가 작곡가 중 가장 유명했으며, 다른 작곡가들의 작품보다 힐데가르트의 성가를 사람들은 더 많이 불렀다. 또한 클라라가 살던 시기에도 프랑스 출신 루이즈 파랭[Louise Farrenc, 1804-1875]과 같은 여성 작곡가가 제대로 된 인정을 받지는 못했을지언정 음악 역사에 지대한 공헌[7]을 남기기도 했다. 그러니 클라라가 갖고 있던, 여성은 작곡을 하면 안 된다는 생각은 서구 사회에서 오랜 기간 공고하게 사람들 마음 속 깊숙한 곳에 자리를 잡은 믿음에서 유래했을 것이다.

어떤 사람들은 작곡에서 남성이 두드러지는 것을 신의 섭리라고 설명하기도 했다. 18세기의 신학자 게오르크 안드레아스 조르게[Georg Andreas Sorge]는 음악 이론에 빗대어 성별 간의 차이를 설명한다. 그는 '신께서 창조하신 우주 만물이 모두 그러하듯 어떤 피조물은 다른 것보다 더 놀랍고 완벽하다. 바로 음악의 화음이다. 장3화음과 단3화음이 있다고 했을 때, 단3화음도 듣기 좋고 아

6 역주 슈만은 스승이자 클라라의 아버지였던 프리드리히 비크와 소송을 벌인 끝에야 결혼을 할 수 있었다.

7 편집자 주 실내악 작곡에 두각을 보였던 파랭은 음악원 교수로 임명되고 여러 걸출한 제자를 배출하였으나, 같은 일을 하는 남성 교수들보다 훨씬 적은 임금을 받았다. 십 년 간의 투쟁 끝에야 그는 남성과 동일한 수준의 임금을 받는 첫 번째 사례가 될 수 있었다.

름답지만 장3화음처럼 완벽하지는 않다. 장3화음은 남성에, 단3화음은 여성에 비유할 수 있다'고 주장했다.

이러한 믿음이 어디서 유래했는지 찾기는 쉽지 않다. 선도적인 사고를 했던 심리학자 카렌 호나이$^{Karen Horney}$는 '자궁 선망$^{womb envy}$'이라는 개념을 통해 이런 현상을 설명하고자 했는데, 여성이 갖는 출산 능력에 경외감과 자격지심을 느낀 남성이 예술 작품을 생산하는 것으로 결핍을 메운다는 것이 요지이다. 여성이 출산과 육아를 온전히 책임지고, 남성이 예술 작품 생산의 주역이던 당시 사회상을 고려하면 그럴 듯하게 들리는 설명이다.

더불어 수 세대에 걸쳐 성경과 그리스 로마 신화, 중세 문학을 통해 전승된 배우자의 외도에 대한 불안감은 여성이 다른 남성과 '결탁'하는 것은 아닐까 하는 불신을 부추겼고, 나아가 여성을 집에만 두고 싶어 하는 욕망에 불을 붙인다. 그리고 훈육이라는 명분 아래에서 이러한 욕망을 실현하는 수단으로 음악 교습이 사용되었다. 일례로 디드로Diderot가 저술한 〈백과전서Encyclopédie, $_{1751-1772}$〉의 '연주 능력' 항목은 다음과 같은 문장으로 시작한다. '여성을 교육하는 데 쓰는 주요한 수단 중 하나'. 나아가 19세기 H. R. 하위스$^{H. R. Haweis}$ 목사는 피아노가 '여자 아이가 바른 자세로 앉을 수 있게 하고, 세세한 것에 집중할 수 있게 만든다'라고 적기도 했다. 또한 '피아노를 잘 치게 하려면 매를 아끼면 안 된다'라고도 주장했다. 〈뉴욕 월드$^{New York World}$〉지의 비평가 A. C. 휠러$^{A. C. Wheeler}$는 1875년, 피아노가 여자 아이들의 '동료이자 친구, 애인이 될 수 있다. 아무도 감히 말해주지 않는 것들도 피아노는 말해준다. 아이의 감정과 장난기, 변덕을 그 누구보다 잘 받아준다'라 표현했다.

여성에게 피아노가 권장되었던 것에는 다른 이유도 있었다. 작가 존 에섹스$^{John Essex}$가 집필한 〈젊은 여성의 행동: 또는 몇 가지 원칙 하에서 혼인 전후 교육을 위한 규칙; 의복에 대한 수칙, 그리고 젊은 아내를 위한 조언$^{The Young}$ $_{Ladies Conduct: or, Rules for Education, under Several Heads; with Instructions upon Dress, Both Before and After Marriage.}$ $_{And Advice to Young Wives, 1722}$〉에서는 어떤 악기는 '성별의 구분이 있어야 한다. 플루트나 바이올린, 오보에가 그러하다. 오보에의 경우 너무 남성적인 악기이며, 여성의 입에 물린 모습이 불경하게 보일 것이다. 플루트 역시 매우 적절하지 않은데, 입맛을 돋우거나 소화를 돕는 데 쓰여야 할 타액이 너무 많이 나오기 때문이다'라 기록하고 있다.

여성과 남성 사이의 권력 불균형이 여성 뮤지션을 남성에 비해 덜 중요한 역할로 격하했다는 증거는 다른 예술에서도 찾아볼 수 있다. 2009년 설립된 단체 '어드밴싱 위민 아티스츠Advancing Women Artists'는 16세기에서 18세기 사이에 이탈리아인 여성 예술가들의 손에서 탄생한 회화 작품 수백 점을 찾아내고 복원했다. 그중에는 플라우틸라 넬리Plautilla Nelli, 1524-1588의 〈최후의 만찬The Last Supper〉도 있는데, 넬리는 조르조 바사리Georgio Vasari의 저서 〈뛰어난 화가, 조각가, 건축가의 생애Lives of the Most Eminent Painters, Sculptors and Architects〉에 언급되는 몇 안 되는 여성 예술가 중 하나이다. 넬리는 1538년 14세의 나이에 시에나Siena의 산타 카테리나Santa Caterina 도미니코회 수도원에서 수녀가 된다. 그리고 수도원 한편에 작품을 만들기 위한 작업실을 마련한다. 그는 신화 속 등장하는 강력한 여성 주인공들을 기리는 스타일을 발전시켰다. 그러나 메디치 가의 인정을 받아 피렌체에 위치한 아카데미아 델레 아르티 델 디세뇨Accademia delle Arti del Disegno8의 첫 여성 회원이 되었던 아르테미시아 젠틸레스키Artemisia Gentileschi, 1593-1653와 마찬가지

로, 넬리의 작품은 사람들의 뇌리에서 거의 잊혔다. 피렌체 출신의 화가 겸 시인인 이레네 파렌티 두클로스Irene Parenti Duclos, 1754-1795의 경우 자화상을 비롯한 그의 작품이 우피치 미술관의 수장고에 '감추어져' 있기도 했다. 두클로스는 훗날 다른 여성 작가들의 교사로 활동했다는 것도 알려진다.

비단 예술계뿐만 아니라 다른 영역에서도 여성이 성공하기란 쉽지 않았다. 1678년 이탈리아의 파도바에서는 엘레나 코르나로 피스코피아Elena Lucrezia Cornaro Piscopia가 여성으로는 처음으로 철학 박사 학위를 받는다. 그리고 라우라 마리아 카테리나 바시Laura Maria Caterina Bassi가 볼로냐 대학교University of Bologna에서 철학 박사 학위를 따며 두 번째 여성 철학 박사가 되기까지는 50년의 시간이 필요했다. 비교적 최근에 이르기까지 여성에게는 남성에 비해 기회가 박했기 때문이다.

하지만 문화적인 분위기가 점차 근대의 감수성을 수용하며 음악계에서는 점점 많은 수의 여성들이 스타로 발돋움할 기회를 얻었다. 올가 사마로프Olga Samaroff, 1880-1948가 그중 하나인데, 그의 본명은 루시 히켄루퍼Lucy Hickenlooper였다(이름이 이상하다는 이유로, 그리고 러시아 느낌이 나도록 예명을 썼다). 올가는 대중 앞에서 베토벤의 피아노 소나타 32곡을 모두 공연한 두 번째 피아니스

넬리의 〈최후의 만찬〉

트였다. 또한 카네기 홀에서 단독 공연을 한 첫 여성 음악가이기도 했다. 훗날 그는 뛰어난 교사로 명성을 쌓게 되는데, 당시 가장 널리 인정을 받은 교사 중 하나였다.

남성이 지배하고 있는 분야에서도 마찬가지겠지만, 대중의 관심을 불러일으키기 위해 여성이 사용할 수 있는 가장 확실한 수단은 라이벌 관계를 의도적으로 부각시키는 것이었다. 그중에서도 가장 유명한 여성 뮤지션 간의 라이벌 관계는 반다 란도프스카^{Wanda Landowska, 1879-1959}와 로잘린 투렉^{Rosalyn Tureck, 1913-2003}일 것이다. 둘 모두 자신이 바흐의 곡을 가장 제대로 연주할 수 있다고 주장[9]했다. 란도프스카는 스타 하프시코드 연주자이자 피아니스트로 2차대전 이전에 자신의 고향 프랑스 생뢰라포헤^{Saint-Leu-la-Forêt}에서 바로크 음악의 전문가로 이름을 떨치며, 1933년 최초로 바흐의 〈골드베르크 변주곡〉을 하프시코드로 연주해 녹음하기도 한다. 란도프스카의 연주를 담은 녹음본에는 바흐의 작품에 대한 그의 깊은 이해과 음악에 대한 열정이 담겨있다.

투렉은 훗날 '바흐의 고위사제'라는 별칭을 얻게 되지만, 사실 그는 바흐만 전공한 전문가는 아니었고 찰스 아이브스^{Charles Ives}나 윌리엄 슈먼^{William Schuman}, 데이비드 다이아몬드^{David Diamond} 등 현대 작곡가의 작품 또한 두루 통달한 사람이었다. 17살에 투렉은 테레민 연주로 카네기 홀에 데뷔한다. 1952년 미국에서 첫 번째로 테이프와 전자 음악을 활용한 공연을 선보였고, 1964년에는 발명가 로버트 모그^{Roberg Moog}와 협업하여 모그 신시사이저를 실험하는 최초의 인물 중 하나이기도 했다. 투렉은 줄리아드와 메네스 음대^{Mannes School}, 컬럼비아 대학교 등 여러 학교에서 강의를 했으며, 옥스포드 대학 세인트힐다 컬리지^{St. Hilda's College}에서는 평생 펠로우^{life fellow}, 옥스포드 울프슨 컬리지^{Wolfson College}에서는 방문 펠로우로 초빙되기도 한다. 한편 그 자신의 이름을 딴 투렉 바흐 연구소^{Tureck Bach Research Institution}에서는 매년 심포지움을 열고 과학과 조형 미술 등 다양한 분야의 전문가들과 내외장과 구조, 스타일 등 다양한 주제에 대한 이야기를 나눈다.

투렉은 신시사이저를 활용할 수 있는 방안을 계속 연주했고, 이는 트렌스

9 란도프스카는 파블로 카살스(Pablo Casals)에게 당신은 자신의 방식으로 바흐의 곡을 연주할 수 있겠지만, 자신은 바흐의 방식으로 칠 수 있다고 한 방 먹인 적이 있다. 이 일화는 란도프스카가 투렉에게 한 말이라고 종종 와전되기도 한다.

젠더 아티스트 웬디 카를로스(1939~, 당시 이름은 월터)와의 협업으로 이어졌다. 바흐의 작품에 대한 카를로스의 해석은 청년 관객들을 중심으로 신시사이저에 대한 관심을 증폭시켰고, 그 덕에 카를로스는 3개의 그래미 상을 받을 수 있었다. 카를로스는 영화 음악도 작곡했는데, 두 개의 작품은 감독 스탠리 큐브릭^{Stanley Kubrick}의 작품(〈시계태엽 오렌지^{A Clockwork Orange, 1971}〉와 〈더 샤이닝^{The Shining, 1980}〉)에 삽입되었다. 또한 월트 디즈니^{Walt Disney} 사의 공상과학 영화 〈트론^{Tron, 1982}〉에서도 그의 음악을 들을 수 있다.

카를로스는 보다 급진적인 변화의 최전선에 있던 인물이었다. 시스젠더 여성 뮤지션들조차 만연하던 성차별로 인해 남성과 동등한 대우를 받을 수 없어 힘들어하는 상황에서 그는 생물학적으로 주어진 성 대신 자신의 삶과 성 정체성에 부합하는 젠더를 선택했다. 이러한 선택은 논란을 불러일으킬 수밖에 없었다. 카를로스는 예술 외적인 방법으로 이러한 변화를 표현했는데, 옷차림이나 행동을 바꾸는 식이었다(쇼팽의 연인이자 시가를 태우고 바지를 입던 조르주 상드¹⁰도 마찬가지였다). 그러나 이따금 외양을 바꾸었던 본래 목적은 내면에 자리한 진실을 숨기기 위한 것이기도 했다. 재즈 피아니스트이자 밴드리더인 빌리 팁턴^{Billy Tipton, 1914-1989}의 본명은 도로시 루실 팁턴^{Dorothy Lucille Tiption}으로, 그는 여성으로 태어났으나 자신의 정체성을 남성으로 인식했다. 그리고 그의 연인은 그런 그를 이해하고 그가 스스로 규정한 정체성에 따라 행동해주었다. 결국 팁턴의 사후 진실이 공개되었을 때 그의 친구들은 모두 경악할 수밖에 없었다.

줄리아드 졸업생이자 주요 콩쿠르에서 수상하기도 한 피아니스트 데이비드 부에히너^{David Buechner, 1964~}는 '성별 불쾌감^{gender dysphoria}'이라 불리는, 자신의 생물학적 성과 성 정체성이 일치하지 않는 증상을 겪으며 큰 고통에 시달린다. 이에 30대 중반에 '성전환 수술^{gender reassignment surgery11}'을 받기로 결심하고 사라 데이비스 부에히너^{Sara Davis Buechner}로 개명한다. 그러나 이 결정은 피아니스트로서의 커리어에는 치명타가 되었다. 부에히너는 '함께 공연을 했던 지휘자들은 더 이상 제 연락을 받지 않았고, 피아노 과외를 해달라는 요청도 뚝 끊겼고,

10 역주 남장을 하는 등 남성으로 보이려고 했다고 한다.
11 역주 최근에는 gender-affirming surgery라 불린다.

콘서트 기회도 사라졌어요. 매니저를 바꾸는 것도 별 효과는 없었죠. 제가 특히 좌절했던 경험이 있는데, 플로리다에서 리사이틀을 하기로 하고 돈도 이미 받은 상황이었죠. 그런데 그들이 계약한 건 사라가 아닌 데이비드의 공연이라고 저를 무대에 서지 못하게 했어요'라 회상한다.

부에히너는 캐나다로 적을 옮긴다. 밴쿠버에서 학생들을 가르치는 교사직을 수락하여, 2003년부터 2016년까지 교사로 활동한다. 그리고 이를 기반으로 다시 공연을 할 수 있는 기회가 서서히 마련되기 시작한다. 그러나 캐나다에서의 삶은 부에히너에게 있어 망명이나 마찬가지였다. 이후 수년간 커리어를 회복한 그는 다시금 무대에 서고, 앨범을 녹음할 기회를 얻었고, 미국에서도 작품 활동을 이어 나가게 된다. 오늘날 부에히너는 비범한 재능을 갖춘 피아니스트로 인정 받고 있고, 더불어 필라델피아에 위치한 템플 대학Temple University의 보이어 음대Boyer College of Music and Dance에서 건반악기를 담당하는 교수이자, 트랜스젠더 사회를 대변하는 강력한(그러면서도 유쾌한) 목소리를 맡고있다.

<p style="text-align:center">***</p>

20세기는 역사가 급변하는 시점이었다. 20세기 초반까지 비평가들은 여성과 남성에게 다른 기준을 적용했다. 20세기로 진입하기 직전, 바이올린 연주자 카밀라 우르소Camilla Urso, 1840-1902는 일곱 살에 여성 최초로 파리 음악원에 입학하지만, 3년 뒤에 동창생 중 가장 먼저 중퇴한다. 우르소의 연주를 지켜본 어떤 사람은 그녀의 표정이 가장 놀라웠다는 평가를 남겼다. '미소라는 것을 지어본 적이 없는 듯 엄숙하고 일말의 변화도 없는 표정이었다'라고도 했다. 비슷하게 〈뉴욕타임즈〉지가 이탈리아 출신 바이올린 연주자이자 파리 음악원에서 최우수상을 수상한 테레시나 투아Teresina Tua, 1866-1956의 공연 리뷰 글에서도 외적인 부분에 대한 평가 일색이었다. 1887년 발간된 기사에서는 '그녀의 표정은 음악을 음악처럼 들리지 않게 한다. 맨 앞줄에 앉은 젊은 남자들이 연주회장에 들어왔을 때 분위기를 풀어주려는 듯 활짝 웃었던 것을 보면 밝은 미소가 얼마나 중요한지 알고 있을 텐데 말이다'라고 기록하고 있다. 언론에서조차 이런 평가가 부지기수였다.

여성 오르간 연주자들은 여성을 오르간 연주석에 올리기 꺼려하는 교회의 관습 때문에 차별을 받아야 했다. 잔 드메시외Jean Demessieux, 1921-1968는 하이힐을 신었다고 비난을 받았고, 〈보스턴 글로브Boston Globe〉지에서는 1953년 그에 대

해 '수석 오르간 연주자가 되기에는 너무 어리고 예쁘다'는 기사를 내기도 했다. 앙리에트 퓌그로제Henriette Puig-Roget, 1910-1992는 샤를 투르느미르Charles Tournemire를 대신해 생 클로틸드Ste.-Clotilde에서 연주를 하기 위해 무슈 로제라는 가칭을 쓰고 남성복을 입어야 했다. 이러한 차별에도 불구하고 마리클레르 알랭Marie-Claire Alain, 1926-2013은 바흐의 오르간 작품 전체를 서로 다른 시대에 만들어진 오르간 3대에서 연주하여 300곡의 작품을 녹음하기도 한다. 또한 3살부터 시각을 잃었던 조세핀 불레Joséphine Boulay 1869-1925는 1888년 파리 음악원에서 오르간 분야 최우수상을 수상하는 등, 탁월한 실력을 갖춘 여성 오르가니스트는 어렵지 않게 찾아볼 수 있다.

일부 여성 뮤지션들은 자신을 지지해줄 남성 뮤지션을 찾기도 했다. 예를 들어 마리 솔닷Marie Soldat, 1863-1955은 15살에 브람스를 만난 이래 그가 가장 총애하는 바이올린 연주자가 되었는데, 이에 힘입어 솔닷은 여성으로만 이뤄진 현악4중주단을 구성하고 무대에 올려 큰 성공을 거둔다. 20세기 중반에도 여성과 남성은 여전히 평등하지 않았지만, 여성 뮤지션들은 이전에 없던 수준으로 존중받기 시작한다. 이러한 변화의 수혜자 중 하나는 바로 스페인 출신의 전설적인 피아니스트 알리시아 데 라로차Alicia de Larrocha, 1923-2009이다. 폴란드의 영재 출신인 바이올린 연주자 이다 헨델Ida Hendel, 1928-2020 역시 음악계에서 이름을 떨친 여성 뮤지션 중 하나이다. 헨델은 2차세계대전 중 영국의 피아니스트 마이라 헤스Myra Hess, 1890-1965와 함께 런던에서 사기를 진작하기 위한 공연을 하기도 했다. 오늘날 여성과 남성 간의 불평등이라는 상황은 크게 개선되었고, 안네조피 무터Anne-Sophie Mutter, 1963-나 레일라 요세포비치Leila Josefowicz, 1977-와 같은 여성 뮤지션들은 음악계에서 막대한 명성을 누리고 있다. 특히 요세포비치는 현대음악의 거장으로, (천재상Genius Grant이라고도 불리는) 맥아더 펠로우 프로그램MacArthur Fellowship을 수상하기도 했다. 그러나 여성 아티스트들에게 돌아가는 기회의 절대적인 총량 측면에서 여성과 남성 사이에는 오늘날에도 여전히 충격적인 격차가 존재한다. 이는 특히 작곡 영역에서 도드라지는데, 2014~2015년 기간 교향악단을 대상으로 실시한 설문에서는 미국 내 21개 대형 교향악단의 프로그램에서 여성 작곡가의 음악이 한 시즌 동안 차지하는 비중이 1.8%에 불과한 것으로 드러나기도 했다.

재능을 타고난 여성 작곡가들은 다른 방식으로도 역사에 자신의 이름을 올

렸다. 프랑스의 나디아 불랑제^{Nadia Boulanger, 1887-1979}는 자신만큼 재능이 있던 여동생 릴리^{Lili Boulanger, 1893-1913}처럼 작곡가의 길을 걸을 수도 있었지만, 음악 역사상 최고의 음악 교사가 되는 길을 택한다. 그의 밑에서 수학한 뮤지션만 하더라도 애론 코플랜드와 버질 톰슨, 엘리엇 카터, 필립 글래스, 아스토르 피아졸라^{Astor Piazzolla}가 있다. 이들 모두는 다른 지역 출신이었지만 나디아의 교습을 받기 위해 파리로 유학을 왔다. 하루는 톰슨이 '한 여성이 학교를 졸업하고 그 명성이 멀리 퍼지게 되었는데, 이제는 지나가는 얘기에 따르면 미국 방방곡곡에서 가장 흔한 것이 구멍가게와 불랑제의 제자라고 합니다'라는 농담을 하기도 한다.

하지만 20세기에 많은 여성 작곡가와 뮤지션들은 기꺼이 어려운 길을 택했고 음악계에 큰 영향을 끼친다.

1923년 파리에서, 나디아 불랑제와 제자들.
왼쪽부터: 에위빈드 헤셀버그^{Eyvind Hesselberg}, 신원 불명, 로버트 딜레이니^{Robert Delaney}, 신원 불명, 나디아 불랑제, 아론 코플랜드, 마리오 브라기오티^{Mario Braggiotti}, 멜빌 스미스^{Melville Smith}, 신원 불명, 아르망 마르킨^{Armand Marquint}

여기에는 초현대주의자 줄리아 울프^{Julia Wolfe, 1958~}와 민속음악 전문가 루스 크로포드 시거^{Ruth Crawford Seeger, 1901-1963}, 테리 라일리와 자유로운 즉흥 연주 세계를 탐구했던 아코디언 연주자 겸 작곡가 폴린 올리베로스^{Pauline Oliveros, 1932-2016}가

있다. 특히 올리베로스는 1960년대 샌프란시스코 테이프 뮤직 센터의 핵심 인물이었고, 밀스 칼리지에 테이프 뮤직 센터가 흡수되어 현대음악센터Center for Contemporary Music로 변모했을 때는 센터장으로 부임하기도 한다. 그 외에 많은 여성들 역시 전자 음악 작곡의 세계에 뛰어들었는데, 다프네 오람Daphne Oram, 1925-2003도 그 중 하나였다. 오람은 BBC가 자랑하는 라디오포닉 워크샵Radiophonic Workshop의 공동창립자로 이름을 올렸다. 오람은 수잔 치아니Suzanne Ciani와 로리 스피겔Laurie Spiegel, 엘리안느 라디그Éliane Radigue와 친구이기도 했는데, 이들 모두 는 리사 로브너Lisa Rovner가 2021년 제작한 다큐멘터리 〈트랜지스터를 든 시스 터: 전자음악의 이름 없는 영웅Sisters with Transistors: Electronic Music's Unsung Heroines〉에 등장 한다.

21세기에 등장한 위대한 뮤지션으로 클레어 체이스Claire Chase, 1978~를 빼놓 을 수 없다. 그는 맥아더 펠로우십 프로그램을 수상했으며, 현대 음악에 대 한 식견을 가졌고 그 유명한 '인터내셔널 컨템포러리 앙상블International Contemporary Ensemble'을 2001년 설립하는 등 지워지지 않을 업적을 음악사에 아로새겼다. 지 금 이 책을 쓰고 있는 시점에 체이스는 하버드 대학교에서 강사직을 맡고 있 다. 뉴욕에서는 피아니스트 우한Wu Han이 남편이자 인상적인 연주를 선보이 는 첼로 연주자 데이비드 핀켈David Finckel과 함께 링컨센터 챔버뮤직 소사이어티 Chamber Music Society of Lincoln Center를 공동으로 감독하고 있다.

재즈계에서는 역사의 그림자에 가려진 스타들이 등장했다. '세계에서 가장 빠른 드러머'라는 별명을 가진 비올라 스미스Viola Smith, 1912-2020는 2차대전 기간에 에세이를 썼는데, 이것이 큰 파장을 불러 일으켰다. 그는 남성 연주자들이 징 집되며 비어 버린 빅밴드의 공석을 여성 연주자들이 채워야 한다고 주장했다. 스미스는 에세이에서 '긴 투어 기간과 밤새 펼쳐지는 공연을 버틸 수 있는 여 성 트럼펫, 색소폰, 드럼 연주자는 아주 많다'라 적었다. 스미스가 언급한 여성 연주자 중에는 마 레이니Ma Rainey와 에델 워터스Ethel Waters 등 음반 등장 초기 활 약한 가수들과 함께 공연을 하고 이들을 위한 곡을 써주었던 로비 오스틴Lovie Austin, 1887-1972이 있다. 오스틴은 다른 여성 뮤지션들에게도 지대한 영향을 남겼 다. 그중 하나가 피아니스트 겸 작곡가 메리 루 윌리엄스Mary Lou Williams, 1910-1981인 데, 윌리엄스는 훗날 자신의 작품 '전체'의 모티프를 오스틴과의 몇 차례 조우

에서 따왔다고 고백하기도 했다. 릴 하딘 암스트롱^{Lil Hardin Armstrong, 1898-1981}은 훗날 남편이 될 루이 암스트롱을 킹 올리버^{King Oliver}의 크레올 재즈 밴드^{Creole Jazz Band}에서 피아니스트를 맡았던 시절에 만났다. 그 외에도 발라이다 스노우^{Valaida Snow, 1904-1956}는 십수 개의 악기를 다룰 줄 알던 거장 트럼펫 연주자였으며, 페기 길버트^{Peggy Gilbert, 1905-2007}는 수많은 소규모 앙상블을 이끌었고, 도로시 도네건^{Dorothy Donegan, 1922-1998}은 짜릿하고 두 주먹을 불끈 쥐게 하는 테크닉과 독특한 목소리를 보유했던 뮤지션으로 흑인 최초로 시카고의 오케스트라 홀^{Orchestra Hall}에서 공연을 했다.

여성 기타리스트들도 록 음악에 선명한 발자취를 남겼다. 조앤 제트^{Joan Jett}와 리타 포드^{Lita Ford}, 낸시 윌슨^{Nancy Wilson}, 캐리 브라운스타인^{Carrie Brownstein}, 더 그레이트 캣^{the Great Kat} 모두가 손가락에 불이 나는 듯한 연주와 감정을 북받치게 하는 솔로 연주로 관객을 홀렸던 거장들이었다(더 그레이트 캣은 줄리아드에서 바이올린을 전공했다). 슈퍼스타였던 카를로스 산타나^{Carlos Santana}는 호주 출신의 신예 오리안시^{Orianthi}를 응원하며 '제가 누군가에게 자리를 내주어야 한다면, 저는 바로 오리안시를 고를 겁니다'라 말하기도 했다.

QR 01
니콜라이 림스키코르사코프의 <왕벌의 비행>, 더 그레이트 캣 연주

여성 지휘자들은 음악계의 다른 영역보다 더 큰 벽을 마주해야 했는데, 지휘자는 단원들을 휘어잡을 수 있는 카리스마와 단원들이 지휘를 따르려는 의지가 모두 필요한 자리이기 때문이었다. 실제로 미국의 교향악단 중 10% 미만만이 여성 지휘자가 감독을 맡고 있다. 그러나 아예 진보가 전무한 것은 아니었다. 2007년 마린 올솝^{Marin Alsop, 1956~}이 볼티모어 심포니^{Baltimore Symphony}의 지휘자를 맡으며 미국 교향악단 내 최초의 여성 음악 감독으로 이름을 올린다. 최근에 올솝은 보스턴 교향악단의 지휘자 자리를 내려놓고 ORF 빈 방송교향악단^{ORF Vienna Radio Symphony}의 수석지휘자와 시카고 라비니아 음악축제^{Ravinia Festival}의 수석작곡가 겸 큐레이터 등 다양한 역할을 역임하고 있다.

올솝은 '처음 (지휘를) 시작했을 때, 저는 곧 여성 지휘자가 많아질 거라고 생각했어요. 그런데 5년, 10년이 지나도 바뀐 게 거의 없었죠. 깊숙하게 자리잡은 사회적 관습을 타파하는 것이 참 어렵네요'라고 심정을 전했다. 한편

2013년, 당시 오슬로 필하모닉Oslo Philharmonic과 왕립 리버풀 필하모닉Royal Liverpool Philharmonic의 수석지휘자였던 바실리 페트렌코Vasily Petrenko는 전통적으로 교향악단이 '남성의 지휘에 더 잘 따르고, 예쁜 여자가 지휘대에 서 있으면 다른 생각을 하기 마련이다'라고 말해 물의를 일으켰다. 결국 이 발언으로 그는 수석지휘자 직을 내려놓아야 했다.

2021년, 나탈리 스투츠먼Nathalie Stutzmann, 1965~이 애틀란타 교향악단Atlanta Symphony의 음악 감독으로 부임하며 미국 내 주요 교향악단을 이끄는 두 명의 여성 중 하나가 된다. 스투츠먼은 자신의 힘으로 차근차근 그 자리에 올랐다. 그는 이미 필라델피아 교향악단Philadelphia Orchestra의 수석객원지휘자 겸 노르웨이의 크리스티안산 교향악단Kristiansand Symphony Orchestra의 수석지휘자였다. 또한 존경받는 콘트랄토contralto로서 80장 이상의 음반을 발매했고, 프랑스의 최고 훈장인 레지옹 도뇌르 슈발리에 훈장Chevalier de la Légion d'Honneur을 받은 바 있었다. 사이먼 래틀Simon Rattle 경은 스투츠먼을 가리켜 '나탈리가 지닌 재능은 진짜다. 그의 작품 안에는 사랑과 강렬함, 순수한 테크닉이 모두 담겨있다. 우리에게는 그와 같은 지휘자가 더 필요하다'라 평하기도 했다.

또한 2021년, 한국 출신의 김은선1980~이 미국에서 가장 큰 오페라 극단인 샌프란시스코 오페라San Francisco Opera의 역사상 최초로 여성 음악 감독으로 부임했다. 그 외에도 많은 여성들이 위대한 마에스트로로 이름을 빛냈다. 〈뉴욕타임즈〉가 '같은 세대 중 가장 섬세한 지휘자'라 평한 조안 팔레타JoAnn Falletta, 1954~와 헬싱키 필하모닉Helsinki Philharmonic의 수석지휘자 수자나 말키Susanna Mälkki, 거장 소프라노이자 카리스마 넘치는 음악 감독인 캐나다 출신 바바라 해니건Barbara Hannigan, 1971~이 바로 그들이다. 우크라이나 출신 옥사나 리니우Oksana Lyniv, 1978~은 2021년 바이로이트 축제Bayreuth Festival[12]에서 지휘를 맡은 첫 여성에 등극했으며, 리투아니아 출신 미르가 그라지니테틸라Mirga Gražinytė-Tyla, 1986~는 영국의 버밍엄시교향악단City of Birmingham Symphony Orchestra의 음악 감독직을 맡고 있다.

그러나 평등을 향한 여정은 아직 끝난 것이 아니다. 팔레타는 남성 지휘자가 화를 내면 단원들은 연습을 더 하라는 뜻으로 받아들이지만, 여성 지휘자가 화를 내면 그저 '지휘자가 히스테리를 부린다고 생각한다. 여성이 화를 내

12 역주 독일의 바이로이트에서 열리는 음악축제로 바그너의 음악을 기념한다.

는 것을 그런 관점에서만 보기 때문'이라고 비판했다. 1970년대 줄리아드에서 팔레타는 호르헤 메스테르Jorge Mester와 함께 지휘법을 배웠다. 그리고 수업 중에 지휘자의 성별에 따라 다른 반응이 나오는 것을 두고 토론을 하기도 했다. 지휘법 수업을 듣는 학생 중 유일한 여성으로서 팔레타는 교향악단을 다루는 방법에 대해 고민한다. 그리고 이내 자신이 오보에 연주자들에게 부드럽게 연주해달라고 부탁하고, 사과를 하고 있다는 것을 알게 되었다. 그때부터 그는 무언가를 지적해야 할 때 연주자의 눈을 바라보는 대신 악보를 쳐다보는 습관이 생기게 되었다.

팔레타는 '호르헤 덕에 저는 무언가를 부탁하는 건 지휘자로서 제게 주어진 권리가 아니라 책임이라는 걸 깨닫게 되었죠. 돈을 받고 하는 일이니, 더 나은 공연을 해야 하고, 더 나은 공연을 하기 위해서는 어디가 개선이 필요한지 알아야 할 필요가 있죠. 그렇게 하지 못한다면 저는 지휘자 자리에 있을 수 없는 거고요'라 말한다. 물론 팔레타가 마주했던 이슈들은 아직까지도 성공적인 커리어를 꿈꾸는 여성 뮤지션들을 괴롭히고 있는 것들이다.

그러나 어떤 전통은 꾸준히 이어지기도 했다. 특히나 여성 피아니스트가 꼬리에 꼬리를 물고 등장하는 전통이 그러했다. 프랑스의 마르그리트 롱Marguerite Long, 1874~1966부터 루마니아의 클라라 하스킬Clara Haskil, 1895~1960, 리투아니아계 미국인 나디아 라이젠버그Nadia Reisenberg, 1904~1983, 그리스의 지나 바카우어Gina Bachauer, 1913~1976, 그리고 아르헨티나의 마르타 아르헤리치Martha Argerich, 1941~와 미국의 루스 라레도Ruth Laredo, 1937~2005와 같은 후세대 아티스트에 이르기까지 여성 피아니스트는 꾸준히 등장했다. 그중에서 라레도는 스크랴빈의 소나타 10곡과 스크랴빈의 라이벌이던 라흐마니노프의 솔로 작품을 녹음하기도 했다(이로 인한 비판이 여전히 존재한다). 나아가 알베르토 히나스테라Alberto Ginastera와 세르게이 프로코피예프Sergei Prokofiev의 작품을 연주하여 명성을 얻은 바바라 니스먼Barbara Nissman, 1944~, 엘리엇 카터와 같은 모더니스트의 복잡한 악곡을 완벽하게 연주한 미국인 어슐라 오펜스Ursula Oppens, 1944~, 모차르트와 쇤베르크의 작품을 탁월하게 해석한 일본의 우치다 미츠코内田光子, 1948~, 프랑스 출신으로 듀오 피아노 팀을 꾸린 카티아 라베크Katia Labèque, 1950~와 마리엘 라베크Marielle Labèque, 1952~ 자매, 영화 음악 작곡가에게 세상의 이목을 집중시킨 현대 음악 전문가인 미국인 글로리아 쳉Gloria Cheng, 타의 추종을 불허하는 고전적인 감각과 더불어 즉흥

연주에도 소질을 보인 베네수엘라계 미국인 가브리엘라 몬테로^{Gabriela Montero, 1970-} 역시 마땅히 언급이 되어야 할 인물들이다. 무엇보다 짧고 딱 붙는 드레스와 눈부신 테크닉, 심도 있는 음악성으로 큰 영향력을 발휘한 중국 베이징 출신의 거장 유자 왕^{Yuja Wang} 역시 빠뜨릴 수 없다.

패션 디자이너 조르조 아르마니^{Giorgio Armani}의 홍보 영상에서 유자 왕은 리스트가 편곡한 버전의 슈베르트의 〈물레 감는 그레첸^{Gretchen at the Spinning Wheel}〉을 연주하고 있다. 작품 속의 담겨 있는 감정으로 엮어낸 미스터리가 피아노 주변으로 떨어지는 침침한 조명을 배경으로 어두우면서 감미로운 소리를 타고 휘몰아친다. 이 영상 속 그의 연주는 기술적으로 완벽하며 겉으로 드러나지 않는 감정으로 가득한데, 유자 왕이 지닌 여러 매력 중 몇 가지를 잘 보여주는 예시라고 할 수 있다.

QR 02
아르마니가 헌사한 유자 왕 홍보영상

〈뉴욕타임즈〉의 예술 및 취미^{Arts and Leisure}란에는 아담한 체구의 유자 왕이 피아노 앞에 앉아서 5인치(약 13센치)짜리 굽이 달린 하이힐을 신고, 금방이라도 날아오를 듯 팔을 날개처럼 펼친 채 머리는 위로 치켜들고, 오른발로는 우아하게 페달을 누르고 있는 사진이 한 장 실렸다. 이 사진은 콘스탄틴 브랑쿠시^{Constantin Brancusi13}의 조각이라고 보아도 될만큼 아름다운 모습이었다. 그리고 사진 밑에는 '압도적임과 유려함의 공존'이라는 설명이 달렸다. 아르마니의 홍보 영상부터 〈뉴욕타임즈〉의 사진까지, 그의 모든 행보가 사람들을 기겁하게 했을 시절도 있었다. 누군가는 상업주의로 물든 세상 속에서 클래식은 고결해야 한다고 주장했을 것이다. 그러나 21세기에 이르러 여성과 남성이 이제는 구분 없이 피아노를 연주할 수 있고, 또한 육체미를 마음껏 드러낼 수 있는 시대가 되었다.

유자 왕은 어려서부터 두각을 드러낸 천재였다. 그는 7살에 베이징의 중앙음악학원^{中央音乐学院}에 입학했고, 12살에 미국으로 이민하여 캐나다의 뮤직 브릿지 인터내셔널 뮤직 페스티벌^{Music Bridge International Music Festival}에서 처음 모습을 드러

13 역주 루마니아 출신의 조각가로 유려한 추상 조각 작품으로 유명하다.

낸다. 그리고 15살에는 필라델피아의 커티스 음악원^{Curtis Institute of Music}에서 저명한 피아니스트 개리 그래프먼^{Gary Graffman}과 레온 플레이셔^{Leon Fleisher}의 가르침을 받는다. 유자 왕은 아마도 새로이 등장한 클래식 음악계의 신성 중 가장 인지도가 높은 인물일 것이다.

<center>＊＊＊</center>

팝 음악계에서는 여성 작곡가들이 오랫동안 굵직굵직한 작품을 만들어오고 있었다. 캐리 제이콥스본드^{Carrie Jacobs-Bond, 1862-1946}는 사상 최초로 백만 부의 판매고를 기록한 〈아이 러브 유 트룰리^{I Love You Truly14}〉의 작곡가였다. 제이콥스본드의 동료 중에는 다나 수스^{Dana Suesse, 1911-1987}도 있었는데 그는 '여자 거슈윈'이라는 별명을 갖고 있었다. 이렇듯 팝 음악계에서는 여성 작곡가와 연예인 모두 남성에 비해 뒤지지 않는 인기를 얻었다. 그러나 오늘날에 이르러서 클래식 음악 작곡이라는 새로운 분야에서 에이미 비치^{Amy Beach, 1867-1944}와 플로렌스 프라이스^{Florence Price, 1887-1953}, 소피아 구바이둘리나^{Sofia Gubaidulina, 1931-}, 카이야 사리아호^{Kaija Saariaho, 1952-} 등을 필두로 마침내 여성 작곡가들의 작품이 대거 공연의 프로그램에 포함되기 시작했다. 21세기에 이르러서야 클래식 음악계가 마침내 그간의 성차별적 관행을 벗어 던지기 시작한 것이다. 멀리서 클래식을 지켜본 이들에게 여성 작곡가 대거 등장하는 현상은 갑작스러운 변화처럼 느껴질 수도 있다. 그러나 너무나 오랜 기간 자신의 재능을 썩혀야만 했던 수많은 이들에게 이는 여전히 너무 느린 변화이며, 그 변화의 길마저 험난하다.

느리지만 갑작스러운 변화는 중국에서 클래식 음악의 인기에서도 찾아볼 수 있는 현상이다. 그러나 사실 현상의 기원을 추적해보면 중국에서 클래식이 인기를 끌기까지 길고 험난한 역사가 있었다는 사실을 알 수 있다.

14 역주 1912년 엘시 베이커(Elsie Baker)의 노래로 처음 발매되었고, 이후 꾸준히 많은 가수들이 커버곡을 내고 있다.

CHAPTER

14

연꽃을 든 모차르트

Mozart Among the Lotus Bloossoms

. . .

소리와 음의 이치는 정치와 통하는 것이다.

— 공자孔子, 〈예기禮記〉 중 〈악기편樂記篇〉

2021년 4월 16일, 전국 투어 중 중국 광동성의 선전 콘서트홀^{Shenzhen Concert Hall}에서 공연 중인 중국 국립 공연 예술 센터 오케스트라^{The China National Center for the Performing Arts Orchestra}의 모습, 루 지아^{Lü Jia} 지휘.

코페르니쿠스가 말했듯, 공전이라는 개념에는 시작점으로 회귀한다는 의미가 담겨있다. 중국에서는 서구음악과 관련된 음악의 역사가 이러한 의미의 공전에 해당한다. 한때 인기를 끌다가 이내 배척당하고, 다시금 발견되는 과정을 겪었다. 특히나 배척은 철저하고 고통스럽게 이뤄졌는데, 이 때의 혼란은 작가 리모잉^{李沐頴}이 남긴 글에서 잘 찾아볼 수 있다. 난데없이 불어 닥친 돌풍이 배를 뒤집어 놓듯, 1966년의 혼란은 갑작스럽고도 파괴적으로 찾아왔다. 그날 이전까지, 리모잉의 삶은 단조로웠다. 베이징 외곽의 마을에 살면서 학교를 다니던 소녀였고, 남는 시간에는 흰 영춘화와 국화가 피어 꽃향기와 흙냄새가 어우러지던 텃밭에서 부모님을 돕거나 삼촌이 준 비파^{琵琶}를 뜯고는 했다. 그러나 괴한들이 등장하며 모든 것이 뒤바뀐다.

괴한들은 다름아닌 학생들이었다. 서구 문화라는 독을 척결하자는 주석 마오쩌둥^{毛澤東}의 주장에 경도된 고등학생이 그들의 정체였다. 이들은 녹색의 상의를 입고 소매에는 '홍위군^{紅衛軍}'이라는 완장을 차고 '죄를 고백하라'는 문구가 담긴 플래카드를 치켜 들고 마을을 행진했다. 그러나 선전만으로는 부족하다고 느꼈던 것인지 이내 '잠재적인 적성세력'을 수색하기에 이른다.

며칠이 지나지 않아 리모잉이 다니는 학교의 교장실 앞에 군중이 모여들기 시작했다. 존경받는 학자이기도 했던 교장을 홍위병들이 둘러싸는 모습을 리모잉은 두려움이 섞인 눈으로 지켜보았다. 이내 교장의 안경은 박살이 나서 땅바닥에 뒹굴었고, 그의 옷은 갈기갈기 찢겼으며, 그의 코에서는 피가 흐르기 시작했다. 이 사건이 있고 얼마 지나지 않아서 리모잉은 한 가지 소식을 듣게 된다. 그가 나무에 목을 매 자살했고, 주머니에는 자신이 무고함을 호소하는 유서가 남겨져 있었다는 것이었다.

문화혁명 포스터

문화대혁명 당시 이와 같은 모습이 중국 전역에서 속출했다. 하루 아침에 예술가와 지식인들은 감옥 신세를 지거나, 강제 노동 수용소에서 '교화'를 받거나, 사형당했다. 특히 음악가들이 이러한 조치의 주요 대상이 되었다. 이 폭력적인 파도에 두려워진 식자층에서는 악기를 땅에 묻고, 음악 서적과 LP판을 불에 태웠다. 작곡가들은 전통 민속음악을 흉내 내거나 1939년 중일전쟁 당시 작곡된 〈황하협주곡Yellow River Cantata〉을 기반으로 공산당의 체제를 선전하는 음악만을 작곡할 수 있었다. 피아노와 바이올린은 각각 전통악기인 얼후(현이 두 개 달린 발현악기)와 비파에 자리를 내주었다. 그렇게 복잡한 서구 양식의 음악을 이해하고 공연하기 위한 능력은 점차 시들어갔다.

오늘날, 클래식계에서 가장 빛나는 슈퍼스타 중에서는 중국 출신을 심심치 않게 찾아볼 수 있다. 피아노는 더 이상 배우지 말아야 할 서구의 악기가 아니며, 중국에서만 3,800만 명의 학생들이 현재 피아노 레슨을 받고 있다. 중국은 전에 없는 규모로 서구 문명을 받아들이고 있고, 서방세계 역시 중국의 이러한 노력에 기꺼이 동조하고 있다. 이러한 중국의 변화는 급작스러운 것처럼 보이기도 하지만, 그 뒤에는 아주 오래도록 꾸준히 중국 문화와 서구 문화가 얽혀온 역사가 자리하고 있다.

서구 문명이 중국에 처음 발을 내디딘 것은 1601년 1월 24일, 이탈리아의 선교사 마테오 리치^{Matteo Ricci}가 베이징에 당도했을 때였다. 그는 수년간 모아온 보물을 선물로 진상하면 그간 얼굴조차 볼 수 없던 명나라의 만력제^{萬曆帝}를 알현할 수 있을 것이라 생각했다. 이전에 두 차례 알현을 거절당했지만 리치는 중국의 이도교들을 '진실로 이르는 길'로 인도할 수 있을 것이라 생각했고, 이를 이루기 위해서는 황제를 알현하는 것이 첫 단추였다. 리치는 1599년, 친구에게 '지금 중국에서 우리는 때를 기다려야 하네. 아직 결실을 거둘 때가 아닌 것이지. 사실 씨도 뿌리지 않았고, 이제 막 숲을 벌목하고 그 안의 짐승과 독사를 잡고 있는 단계라고 봐야 한다네'라 말한다.

명나라의 14대 황제인 만력제 주익균^{朱翊鈞}은 딱히 마테오를 환영할 만한 상황이 아니었다. 당시 황실은 무질서 상태였다. 황제는 10살에 즉위했고, 19년이나 용상을 지켰지만 이제는 자신의 처소에서 두문불출하지 않고 있었다. 자신의 측근이 사망한 뒤, 황제는 모든 업무를 내팽개쳤으며 어전회의 역시 참가하지 않았다. 이 시기 조정 관료들은 아무도 없는 황궁에 들어와 황제의 빈자리에 예를 갖추어야 했다. 그리고 이때를 기점으로 만력제 본인의 운과 명나라의 국운이 함께 기울기 시작한다.

그러나 리치는 '문명화된' 기독교 세계를 대표하여 도저히 뚫을 수 없는 것처럼 보이던 벽을 넘어서 황제를 알현해야 했다. 마침내 3번째 시도 끝에 리치는 진귀한 유럽산 물품을 황제에게 진상하는 데 성공했다. 그의 진상품에는 회화작품과 지도, 기계식 시계, 종교 용품, 클라비코드가 포함되어 있었다. 특히 클라비코드는 예로부터 따스한 음색을 내는 악기였고, 바흐부터 모차르트까지 클라비코드를 사용해 미묘한 감정을 표현하고는 했다. 예를 들어 클라비코드의 건반을 하나 치면 건반에 연결된 금속제 탄젠트(피아노의 해머와 같은

역할을 한다)가 줄을 때리면서 작지만 풍부한 비브라토가 발생한다. 유럽에서는 클라비코드를 활용해 풍부하게 감정을 묘사하는 것이 널리 퍼져 있었지만, 중국인 입장에서는 이는 완전한 신문물이었다.

루치는 '(중국에는) 악기가 흔하고 그 종류도 다양하다. 그러나 오르간이나 클라비코드를 사용하는 것은 본 적이 없다. 중국에는 건반악기가 존재하지 않는 것 같다'라 기록했다. 실제로 17세기 당시 중국의 음악은 자체적으로 생산한 악기와 수입한 악기를 모두 사용해 무척 다채로웠지만, 클라비코드처럼 현을 타격하여 소리를 내는 악기는 없었다. 그래서 리치는 클라비코드가 만력제의 호기심을 자극할 것이라 생각해 진상한 것이었다. 리치는 이를 통해 황제의 관심을 끌어내고 궁극적으로 중국 전체를 기독교로 개종하겠다는 계획을 갖고 있었다. 물론 이 계획은 전반적으로는 무모한 것이었다. 다만 만력제는 어쨌든 리치가 진상한 요상한 악기에 흥미를 보였고, 악학樂學 소속 환관 넷을 보내 연주법을 배워오도록 한다. 그러나 리치가 원래 목표로 했던 것에 비해 그가 얻어낸 것은 거의 없었다.

은은하게 퍼지는 소리와 다채로운 음색이라는 측면에서 클라비코드와 비슷한 악기가 중국에도 몇몇 있었다. 그중에서도 중국인들이 가장 사랑하던 악기는 고금古琴이었다. 고금은 7개의 현으로 이뤄진, 가야금과 비슷한 악기로, 첼로를 손으로 뜯어서 연주한 것과 비슷한 소리가 난다. 고금은 또한 '군자의 악기'라 불리기도 했다. 항간에서는 공자와 전설 속 고대 왕국의 제왕 황제黃帝 헌원씨軒轅氏. BCE 2698~2598가 연주하던 악기로 알려져 있고, 고금이 내는 소리는 철학적 가르침과 결부되었다.

QR 01
고금으로 연주한 <와룡음臥龙吟>. <삼국지 로맨스>(1994)에 수록된 제갈량의 테마곡이다.

고금을 연주하는 기술은 악기의 다채로운 음색을 활용하는 것들이었다. 우선 음吟; yin이라 불리는 일종의 비브라토는 '가을이 오는 것을 슬퍼하는 매미가 추위에 떠는 소리'를 흉내 낸 것이라고 한다. 장음長吟; changyin, 즉 길게 끄는 음이 있는데, '비가 올 것을 알리는 비둘기의 울음소리'에 비교된다. 또한 유음流吟; yuyin이라는 기법은 '떨어진 꽃잎이 강물에 떠내려가는 소리'와 비슷하다고 한다. 마지막으로 아주 미약한 비브라토를 주는 기법도 있는데, 이 기법으로

연주를 하기 위해서는 손가락 끝에 뛰는 맥박이 악기에 전달되어 소리가 날 수 있게 손을 가만히 들고 있어야 한다. 13세기 초반, 중국의 작곡가들은 현을 문지르거나 두드리고 악기의 몸통에 손을 비비는 등의 기교를 곡에 포함하기도 했다.

그러나 동양과 서양이 지닌 음악에 대한 감수성은 완전히 달랐다. 리치는 중국의 음악을 도저히 듣기 힘들다고 평한다. 어느 공연에서 그는 악단이 청동 방울을 사용하고 '일부는 돌로 만들고 북처럼 위에 가죽을 뒤집어 씌워 놓은, 움푹 파인 모양의 그릇과 류트Lute처럼 생긴 현악기, 뿔피리, 주둥이Bellow를 사용하지 않고 입으로 바로 부는 형태의 오르간이 있는 것을 보았다. 어떤 악기는 동물처럼 생겼는데 악사는 리드Reed를 이 사이에 물고 있었다'고 기록했다. 그리고 악기들이 한 번에 소리를 내기 시작하자 '예상했듯이 불협화음 그 자체이자 불협화음이 불협화음을 내는 소리'였다고 리치는 기록했다. 중국 음악에 대한 서구의 반응은 이후에도 크게 달라지지 않았는데, 1852년 엑토르 베를리오즈는 중국 음악이 '비음에 후두음, 신음소리와 온갖 끔찍한 소리로 이루어져서, 과장을 약간 곁들이면 개가 한참 자고 난 뒤에 기지개를 켜며 하품을 하는 소리 같다'고 평하기도 했다.

리치의 바람과는 달리 중국 역시 서구의 음악에 미적지근하게 반응한다. 유럽과 중국이 음악을 풀어내는 방식이 완전히 달랐던 탓이었다. 하지만 거의 1년 간의 기다림 끝에 결국 리치는 황제가 보낸 네 명의 환관들을 만나서 자명종을 보여주고 클라비코드의 연주를 시연할 수 있게 된다. 다만 리치 본인이 연주를 맡은 것은 아니었는데, 그의 동행에 포함된 예수회 신부 디에고 판토하Diego Pantoja가 리치가 기독교적 신앙을 바탕으로 쓴 가사를 바탕으로 총 네 곡을 환관들에게 가르쳤다. 판토하의 교습은 한 달 간 이어졌고, 이후 환관들은 연주회를 열었던 것으로 보인다. 다만 리치는 연주회에 초대받지 못했고 본래 목표했던 황제의 개종은커녕 알현조차 실패한다. 비록 리치의 진상품이 중국을 기독교 국가로 바꾸는 데에는 실패했지만, 그의 클라비코드가 피아니스트와 피아노 제작자, 피아노를 배우는 학생, 피아노 애호가들의 나라로서 오늘날의 중국을 있게 한 출발점이라는 점은 분명하다.

처음에는 클라비코드 연주를 위해 쓰인 클래식 작품까지 중국에 넘어가는 못했다. 대신 중국에서는 리치가 쓴 곡을 바탕으로 덕(德)과 의(義)를 주제

로 한 곡들이 궁중에서 널리 연주되었는데, 그중 하나의 가사는 다음과 같다. '오 목동아, 목동아, 사는 곳을 바꾸어 어찌 네 자신을 바꾸려 하느냐? 거처를 바꾼다 한들 네 자신을 두고 가겠느냐? 슬픔과 기쁨은 마음에서 자라니, 마음이 평화로우면 어디서든 행복하리라'.

결과적으로 클라비코드의 신선함은 오래 가지 못했다. 그러나 리치는 임종을 맞이하는 순간까지도 희망을 잃지 않았다. 그는 '나는 너에게 큰 영광이 따르는 문을 남길 것이다. 다만 노력을 거듭하고 위험을 무릅써야 그 문이 열릴 것이다'라는 말을 남겼다. 다만 리치는 그의 말이 실현되기까지 얼마나 많은 세월이 필요할지 상상도 하지 못했을 것이다.

<p style="text-align:center">***</p>

예수회 선교사들은 계속하여 중국의 황제에게 건반 악기를 선보였다. 청나라의 강희제康熙帝, 1654-1722는 손수 하프시코드로 음 몇 개를 연주해보기도 했고, 아들들에게 연주를 해보라고 지시하기도 했다. 이렇게 이어진 중국과 서구 건반악기 사이의 인연은 결국 1700년경 이탈리아에서 발명된 피아노를 중국에서 도입하기에 이른다. 청나라 외교관의 딸이자 서구식 교육을 받고, '덕령공주德齡公主'라는 별명을 지녔던 유덕령裕德齡(황후 겸 섭정 황태비였던 서태후西太后의 여관이었을 때 군주郡主로 책봉되었다)은 광서제光緒帝, 1871-1908에 대해 이렇게 기록한다. '황제는 타고난 음악가이며 어떤 악기든 배우지 않고 연주할 수 있다. 특히 피아노를 좋아했고, 내게 피아노를 가르쳐 달라고 조르기도 했다. 황실의 알현실에는 아름다운 그랜드 피아노가 몇 대 있다'.

1903년 청나라의 황궁에서 몇 개월을 보냈던 미국인 예술가 캐서린 칼Katharine Carl은 유덕령이 말한 이 악기를 아래와 같이 묘사했다.

> 알현실의 뒤쪽에는 피아노가 세 대 있었다. 두 대는 업라이트 피아노이고, 한 대는 막 황궁에 들어온 신품 그랜드 피아노였다. 태후 전하께서 그랜드 피아노를 쳐보라 권하셨다…(중략)…전하께서는 피아노가 재미난 악기라 생각하셨지만, 악기의 크기 치고는 음량이 부족하다 하셨다. 황궁 밖에서도 건반 악기는 확산되고 있었다. 초기에 중국에 들어온 선교사들이 교회를 세울 때 오르간을 들여와서 교회를 중심으로 보급되다가 아편전쟁1839-1842 이후 교회 이외의 장소에서도 찾아볼 수 있게 되었다. 최근에는 개신교 선교사들도 무리를 지어서 중국으로 들어오고 있는데, 이

들이 세운 학교에서는 피아노가(먼 지역에서는 풀무를 밟아 연주를 하는 소형 오르간 풍금^{harmonium}이) 일반적인 교보재로 자리 잡았다.

1850년대에 이르면 중국 전역에서 건반 악기를 찾아볼 수 있게 되었다. 1870년대에는 영국 런던 출신의 시드넘 모트리^{Sydenham Moutrie}라는 인물이 건반악기의 수입과 판매, 수리를 전담하는 업장을 상하이에 개설한다. 중국 최초의 자체적인 피아노 공장도 곧 등장했다. 해상 실크로드의 기점인 항구 도시 닝보^{宁波}에서 중국으로 들어와 모트리의 가게에서 일을 하던 이들이 공장에 머물며 일을 하기도 했다. 한편 닝보는 뛰어난 목공예로 유명한 도시였다.

모트리는 유럽과 미국에서 피아노를 제작하는 방식을 모방했다. 모트리는 난징루^{南京路}에 위치한 2층짜리 공장을 사용했는데, 1층에서는 목재와 철재를 적재하고 악기를 최종적으로 완성했다. 모트리가 사용한 목재에는 일본산 너도밤나무와 태국의 방콕에서 조달한 티크^{teak}목, 캐나다의 밴쿠버에서 조달한 전나무와 가문비나무가 있었다. 공장의 2층에는 광활한 작업장이 마련되어 있었는데, 이곳에서 목재를 2년간 숙성한 뒤 잘라서 3개월 동안 열처리를 하고, 최종적으로는 옥상에서 건조했다. 피아노 줄에는 강철 합금이, 베이스 줄에는 구리로 표면을 처리한 강철 합금이 사용되었다. 이러한 과정을 통해 탄생한 피아노의 품질은 서구에서 생산된 모델에 비해 뒤지지 않았다.

1800년대 후반에는 피아노가 신분고하를 가리지 않고 완전히 중국 문화 전반에 스며들게 된다. 1898년 10월, 〈뉴욕타임즈〉에서는 모트리가 황실로부터 황제 소유의 피아노를 수리해달라는 요청을 받았다는 기사를 전한다. 모트리는 '건반은 지저분했다. 또한 건반 위에는 중국식 상형문자(한자)가 여럿 그려져 있었다. 한편 몇 년간 조율이 되지 않은 것으로 보였다'고 전한다. 모트리는 피아노를 다시 조율하면서 건반 위에 새겨진 글자를 지워냈는데, 황제가 글자는 다시 그리도록 명령했다고 한다(피아노 연주법을 알려주기 위해 적혀 있던 것으로 추정된다).

한편 서양인의 입장에서, 음악이 중국 사회에서 이토록 중요하다는 사실은 약간 놀랍기도 하다. 〈논어^{論語}〉에서 공자는 '(수신^{修身}은) 시^詩로 시작하고, 예^禮로 (바로) 서고, 악^樂으로 완성한다'고 말하여 음악의 중요성을 설파했다. 그러나 피아노라는 악기에는 그 안에 내재된 갈등의 요소가 있었다. 바로 피

아노의 확산이 외세의 침략을 상징한다는 점이었다. 피아노가 지닌 이국적인 느낌은 흥미로웠지만 동시에 위험하며, 이해하기 어렵고 어떤 면에서는 반체제적이기도 했다. 그렇지만 오늘날의 중국에서는 피아노를 배우는 일은 제대로 된 교육, 특히 여자 아이의 교육에 있어 필수적인 요소로 자리 잡았다. 이러한 현상은 영국과 유럽 전역에서도 있었다. 1847년, 프랑스의 비평가 앙리 루이 블랑샤르Henri-Louis Blanchard는 '피아노를 배우는 일과 감자를 키우는 일은 각각 사회적 화합 달성과 국민의 생존 보장에 있어 핵심적이고 필수적인 일이다'라 말했다.

중국에서 막 피아노가 확산될 무렵 피아노 교사는 당연히 서양인이었다. 중국에서 피아노를 가르친 서양인 교사 중 하나가 바로 이탈리아 출신 지휘자 겸 피아니스트 마리오 파치Mario Paci, 1878-1946이다. 그는 1918년 겨울 스타인웨이 피아노 한 대와 함께 상하이로 입항한다. 그의 악기는 P&O 사의 증기선 선체 안에서 물에 젖어 손상되었고, 파치 자신도 병에 걸린다. 파치는 상해종합병원에 입원했고, 파치의 피아노는 수리를 위해 모트리의 작업장으로 보내진다. 다행히 건강을 되찾은 파치는 상하이의 유명 인물이자 '인플루언서'로 자리매김한다.

1919년 파치는 이전까지 상해공공악대Shanghai Public Band라 불리다가 이름을 바꾼 상하이 교향악단Shanghai Symphony Orchestra의 감독직을 맡게 되었고, 악단에서 연주할 이탈리아인 뮤지션을 적극적으로 모집한다. 이후 23년 간 파치는 상하이 교향악단을 이끌었고, 그 과정에서 교향악단의 목적을 단순히 중국 내의 외국인을 위한 유흥거리(파치 이전까지 악단은 주로 필리핀인들로 구성되어 있었다)에서 중국 사회를 이루는 구성요소 중 하나로 바꾸어 놓는다. 1923년에는 중국인 뮤지션이 교향악단에 가입할 수 있게 되었다. 그리고 그로부터 5년 뒤에 열린 하계 야외 공연은 중국인 관객의 관람을 허락하기도 했다.

당시 상하이 교향악단은 주로 베버Weber나 슈베르트, 리스트, 베토벤의 작품을 연주했다. 특히 중국인들은 베토벤을 특별하게 생각했다. 유럽에서와 마찬가지로 중국에서도 베토벤의 작품이 지니는 영향력은 점차 커졌는데, 다만 베토벤이라는 인물이 모범적인 위인일지에 대해서는 의구심이 남아있는 상황이었다. 그의 작품을 당시 싹 틔우던 퇴폐주의 양식으로 보아야 할지, 아니면 혁명의 씨앗으로 보아야 할지에 대한 의구심이기도 했다. 1907년 중국의 승

려 리슈퉁^{李叔同}은 〈음악의 군자〉라는 제목으로 베토벤에 대한 짧은 에세이 한 편을 저술한다. 저서를 통해 리슈퉁은 베토벤의 생애와 점차 청력을 잃어가는 중에도 보인 끈기를 조명하며 베토벤이 '조국을 사랑하며 불굴의 의지로 운명을 제압해 사회적 평등을 이룩한 명예로운 중국을 건설할 청년들을 이끌 모범적인 정신'이라 표현했다. 베토벤의 음악은 중국인들에게 적개심이 아니라 존경심이 들게 했던 것이었다. 다만 이러한 상황도 오래 가지는 못했다. 1925년, 중화민국의 초대 대총통인 쑨원^{孫文}의 장례식에는 베토벤의 〈영웅 교향곡^{Eroica Symphony}〉이 울려 퍼졌다.

중국은 서구 클래식 음악의 전통도 계속하여 받아들인다. 샤오유메이^{蕭友梅}가 1927년 현재의 상해음악학원^{上海音乐学院}을 개설하면서 여러 외국인 피아노 강사를 교직원으로 채용하는데, 그중 가장 유명했던 인물로는 보리스 카하로프^{Boris Zakharoff}와 알렉산드르 체레프닌^{Alexander Tcherepnin}이 있다. 자하로프는 상트페테르부르크 음악원^{St. Petersburg Conservatory}의 졸업생이자 레이폴드 고도프스키^{Leopold Godowsky}의 제자로, 상해음악학원의 피아노 학부를 전담했으며 그가 길러낸 제자 중에는 딩산더^{丁善德}(작곡도 겸했으며 이후 상해음악학원의 원장이 된다)도 있었다. 체레프닌은 이미 어느 정도 명망이 있던 작곡가였는데 최초로 오음계(피아노의 흑건을 연주할 때 발생하는 음계로, 중국의 전통 음악 작곡에서 널리 사용된다)를 활용한 피아노 교본을 저술했다. 또한 그는 중국인 작곡가들에게 러시아나 유럽식 음악이 아니라 중국식의 음악을 창작할 것을 장려했다. 허뤼팅^{賀綠汀}이 작곡하여 대중에 널리 알려진 〈목적^{牧笛: Buffalo Boy's Flute}〉도 체레핀이 주관한 경연대회의 출품작이었다.

QR 02
허뤼팅의 〈목적〉, 티파니 푼^{Tiffany Poon} 연주

그러나 이 당시 중국의 문화에 포용되었던 것은 클래식 음악만이 아니었다. 당시 '동방의 파리'라는 별명을 지니고 있던 상하이는 1935년 벅 클레이턴^{Buck Clayton}이 도착했을 때 재즈의 메카로 부상하고 있었다. 제임스 리즈 유럽과 그의 앙상블이 프랑스라는 이국적인 환경에서 그들이 그토록 바라 마지 않았던 존중을 얻을 수 있었던 것처럼, 클레이튼과 그의 뮤지션 역시 (비록 로스엔젤레스에서는 환영을 받았었지만) 미국과는 달리 중국에서는 '할렘의 신사'

라는 별명을 얻었고, 클레이튼은 상하이에서의 삶을 '백만장자라도 된 듯 살
수 있었다'고 언급했다. 중화민국의 대총통 장제스^{蔣介石}의 부인은 동생들과 함
께 상하이 문화광장 지구^{Canidrome}에서 열린 클레이튼 앙상블의 첫 연주에 참여
했고 트롬본 연주자인 듀크 업쇼^{Duke Upshaw}에게 탭댄스 교습을 받기도 했다. 그
러나 제임스 유럽에게 그랬던 것처럼, 상하이에 살면서 인종차별 관습을 버리
지 못했던 다른 미국인들이 이들을 가만히 내버려두지 않았다.

서구의 음악은 클래식과 팝을 가리지 않고 중국에서 라이브 공연과 음반
판매 양쪽에서 인기를 끌었다. 1949년이 되면 피아노가 중국 전역으로 완벽하
게 보급이 된다. 중화인민공화국의 주석 마오쩌둥^{毛澤東}의 아내 장칭^{江青}은 어려
서부터 피아노를 배웠으며, 마오쩌둥 본인도 한 연설에서 피아노를 잘 작동하
는 사회의 표상이라 이야기했고 이것이 후에 〈마오쩌둥 어록^{小紅書}〉에 실리기도
한다. 마오쩌둥은 '피아노 연주를 배우라. 피아노를 연주할 때는 열 손가락 모
두를 움직여야 한다. 몇 개만 움직이는 것으로는 충분하지 않다. 그러나 열 손
가락을 모두 동시에 누른다면 선율은 생겨나지 않는다. 좋은 음악을 연주하기
위해서는 열 손가락이 모두 조화되어, 박자감 있게 움직여야 한다'고 말했다.

<p style="text-align:center">✱✱✱</p>

피아노와 피아니스트가 주로 소비에트 연방에서 중국으로 들어왔기에 두
공산권 대국 사이의 관계는 점차 긴밀해지게 된다. 그러나 1960년대에 이르러
소련과 중국 사이에 공산주의 이론의 해석을 둘러싼 사상적 갈등이 발생한다.
중국의 입장에서 스탈린^{Stalin}의 사후 소련이 보인 행태, 특히 미국에 대해 보인
열린 자세는 '반혁명적'인 것이었다. 이렇듯 양국 사이에 정치적 분위기가 고
조되던 1963년 6월, 중국에서는 공문을 통해 공산주의 이념의 진정한 신봉자
에게는 서방세계와의 '평화적 공존'이 단연코 불가능하다고 선포한다. 당시 소
련은 공산권을 벗어나 1세계나 3세계 국가와도 외교를 하며 영향력을 행사하
고 싶어한 반면, 중국은 고립주의 노선을 걷고자 했다. 그 결과 양국 사이의
간극은 점차 깊어지게 된다.

한편 1950년대까지도 완전한 고립주의 노선을 걷고 있지는 않았던 중국
은 뛰어난 재능을 가진 청년 피아니스트들을 해외에서 열리는 경연대회에 내
보낸다. 그중에서도 마리오 파치의 제자였던 푸총^{傅聰}은 1955년 폴란드에서 열
린 쇼팽 국제 피아노 콩쿠르^{Chopin Competition}에서 (블라디미르 아시케나지^{Vladimir}

^{Ashkenazy}의 뒤를 이어) 3위를 차지한다. 푸총은 로맹 롤랑^{Romain Rolland}이 저술한 10권 분량의 소설 〈장 크리스토프^{Jean Christophe}〉를 중국어로 번역한 유명한 학자의 아들이었는데, 그는 중국이 여전히 세계의 지식을 자유로이 받아들이고 있던 시절 클래식 음악을 배울 수 있었다. 푸총의 기억에 따르면 그의 아버지는 아리스토텔레스와 플라톤, 볼테르의 철학과 함께 노자와 공자의 철학을 함께 가르쳤다고 한다. 〈장 크리스토프〉 역시 동서양의 문화를 거시적으로 보는 관점에서 번역이 이뤄졌고, 푸총의 말따나 '중국에 어마어마한 영향'을 남겼다. 훗날 푸총은 영국인 기자 제시카 듀첸^{Jessica Duchen}에게 '그러한 영향의 원인은 아무래도 제가 접한 작품들이 개인의 자유를 상징하기 때문이라고 생각해요'라고 말했다. 물론 이러한 생각은 당시의 중국에서는 절대 용납이 되지 않는 것이다.

쇼팽 콩쿠르에서의 성공을 바탕으로 폴란드에 거주하고 있던 푸총의 교사와 그의 지지자들은 푸총을 런던으로 초대하는 데 성공한다. 그리고 피아니스트 줄리어스 캐천^{Julius Katchen}이 항공 비용을 지원해줬다. 푸총은 당국의 감시를 따돌리기 위해 가짜로 '송별 연주회'를 기획했고, 무사히 중국을 탈출할 수 있었다. 서방세계에 도착한 푸총은 피아니스트이자 교사로 성공적인 삶을 살게 된다. 그러나 그의 부모님은 문화대혁명 당시 공안에 붙잡혔고, 모두 스스로 생을 마감한다.

이런 억압에도 중국인 피아노 거장의 명맥은 끊이지 않고 이어졌다. 1958년 모스크바에서 개최된 차이콥스키 국제 콩쿠르^{Tchaikovsky Piano Competition}에서 공동 준우승을 한 류시쿤^{刘诗昆}이 푸총의 뒤를 이었다. 푸총과 마찬가지로 류시쿤의 삶 역시도 중국이 민족주의 광풍과 예술을 놓고 줄타기를 하면서 점차 암흑기로 빠져들어가던 때의 역사를 담고 있다. 차이콥스키 콩쿠르는 세계 무대에 러시아 예술의 위대함을 선전하는 자리였다. 그에 반해 중국은 점차 러시아와의 관계가 멀어지고 있었다. 따라서 모스크바에서 열린 콩쿠르에서 류시쿤이 거둔 준우승과 부다페스트에서 열린 국제 프란츠 리스트 피아노 콩쿠르^{Liszt Competition}에서의 3등상은 모두 환영받지 못했다. 류시쿤은 '헝가리에서 내가 공연을 할 때마다 심사석에 있던 에밀 길렐스^{Emil Gilels}나 알렉산더 콜든바이저^{Alexander Goldenweiser}, 애니 피셔^{Annie Fischer}와 같은 위대한 피아니스트들이 자리에서 일어나' 존경을 표했다고 회상한다. 그는 리스트 콩쿠르에서 레브 블라센코

Lev Vlassenko가 우승한 것은 순전히 정치적인 이유 때문이라고 주장하기도 했다. 차이콥스키 콩쿠르에서는 류시쿤과 블라센코가 공동으로 준우승을 차지했고, 우승은 미국인 반 클라이번Van Cliburn이 차지했다.

'그러나 차이콥스키 콩쿠르를 마치고 중국으로 돌아와보니 사회 분위기가 완전히 바뀌어 있었다. 단순 노동이 예술보다 더 가치 있는 것으로 여겨졌고, 나는 두 달 간 육체 노동에 투입되는 것으로 본보기가 되었다. 한편 마오쩌둥은 음악과 예술은 반드시 전통 문화에 기반해야 한다는 생각을 밀어붙였다. 그래서 만약 작곡을 계속하고 싶다면 마오쩌둥의 사상에 따라야만 했다'라고 류시쿤은 회상한다.

'동의할 수 없었다. 1959년에 〈어린이 교향곡青年钢琴协奏曲, Youth Concerto〉를 작곡했는데, 당시 내가 10대였기 때문이다. 그리고 이 곡이 중국 최초로 서양과 중국의 전통 악기를 모두 사용하는 곡이었다'라고 류시쿤은 말한다. 그는 베이징 중앙음악학원北京中央音乐学院의 교수로 부임한다. 또한 마오쩌둥과 저우언라이周恩*의 앞에서 공연을 하기도 하는데, 저우언라이는 류시쿤의 음악이 중국 인민들에게 적합하지 않다고 비판했다. 그 이후 상황은 악화일로를 걷는다. 1966년 문화대혁명이 닥치자 결국 류시쿤은 홍위병에 체포되어 감옥을 전전하게 된다.

류시쿤에 따르면 그가 '체포된 데에는 두 가지 이유가 있었다'고 한다. '공식적으로는 내가 클래식 음악을 하는 음악가인 데다가 소련에서 공부한 적이 있었기 때문이다. 당시 중국과 소련은 더 이상 우호국이 아니었기 때문에 소련의 스파이라는 의심을 샀다고 했다. 그런데 진짜 이유는 따로 있었다. 마오쩌둥의 아내인 장칭과 정치적으로 대척하던 내 장인에게 불리한 가짜 증언을 하기 바랐기 때문이었던 것이었다'.

감옥에 갇힌 류시쿤은 변소를 청소해야 했다. 교도관들은 반복적으로 그의 오른팔을 군용 허리띠로 때렸고, 결국 뼈를 부러뜨렸다. 악명 높은 베이징의 친청 교도소秦城帅坤家에서 그는 고문을 당했다. 류시쿤은 이때의 기억을 이렇게 회상한다. '여름이든 겨울이든 셔츠 한 벌만 주었다. 몸을 씻을 수도 없었다. 음식이라고는 곰팡이가 핀 빵에다 벌레 붙은 썩은 이파리에 소금을 잔뜩 부어 주는 것이 전부였다. 그리고 마오쩌둥의 초상화 앞에서 몇 시간이고 절을 해야 했다'.

마침내 그가 석방된 것은 1973년이었다. 석방된 후로도 그는 다시 피아노를 치기까지 몇 달 간 병원 신세를 져야 했다. 그리고 당국의 승인을 받은 〈황하 협주곡〉과 같은 작품을 연주해야 했다(류시쿤은 이 노래를 감옥에서 스피커로 들으며 배웠다). 그러나 마오쩌둥의 죽음 이후 그에게도 기회가 찾아왔다. 1990년 류시쿤은 홍콩으로 이주한다. 그리고 하루에 10시간씩 피아노 레슨을 하며 돈을 모았다. 2년 뒤 이렇게 모은 돈으로 류시쿤은 음악 학교를 개설한다. 그리고 이제는 30개가 넘는 도시에 100여 개가 넘는 음악학교를 두고 6~7만 명가량의 학생에게 피아노를 가르치고 있다. 류시쿤은 역경을 이겨내고 오늘날 전성기를 구가하고 있다.

<p style="text-align:center">***</p>

류시쿤이 석방되던 1973년은 미중관계에서도 막대한 변화가 일어나던 해였다. 이러한 정치적 변화는 리처드 닉슨 대통령의 관계 정상화를 위한 노력에서 촉발된 것이었지만, 음악 역시도 중요한 역할을 수행했다. 미국의 국무부 장관 헨리 키신저Henry Kissinger는 1971년 10월, 닉슨의 방문 이전에 중국을 사전 방문한다. 그리고 당시 중국의 총리였던 저우언라이는 키신저의 방문을 환영하기 위해 '키신저가 독일계니' 중앙교향악단이 베토벤의 음악을 연주하면 어떻겠냐는 제안을 한다. 이 자체는 나쁘지 않은 생각이었다. 다만 키신저가 실제 방문했을 때 그는 경극京劇 공연도 함께 관람했는데, 이에 대해 그는 '악당은 악의 화신이며 검은색 옷을 입고, 주인공은 빨간색 옷을 입고 트랙터만 몰아도 여자를 꾀어낼 수 있는 지루하기 짝이 없는 예술'이라 평한다.

그 이듬해에 닉슨 대통령의 방중이 이뤄진다. 그리고 그 역시도 키신저와 비슷한 환대를 받는다. 미국 대사인 니콜라스 플랫Nicholas Platt은 '대통령과 사절단 다수가 〈붉은 여군紅色娘子軍, The Red Detachment of Women〉이라는 혁명 발레 공연을 감상했다. 퍼티puttee를 입은 군복 차림의 발레리나들이 피루엣pirouette을 하고, 용맹하게 마우저Mauser 자동 권총을 겨누며 일본인 침략자들을 규탄하고 공산주의의 영웅을 기리는 노래를 불렀다. 그리고 이와 함께 징과 북, 심벌즈 소리가 울려 퍼졌다'고 기록했다. 미중관계 정상화라는 외교적 목표를 달성하려는 자리에서 이런 주제의 공연이 무슨 의미인가 하는 의문이 들기는 하지만 이날의 공연은 진보의 신호탄이었다. 1973년, 지휘자 유진 오르만디Eugene Ormandy와 필라델피아 오케스트라가 베이징에 초청을 받은 것이다. 오르만디는 새 시대를

맞아 중국에 서방의 클래식 음악을 도입하는 첫 번째 인물이 되겠다는 목표를 갖고 있었다.

오르만디와 필라델피아 오케스트라의 방중은 쉽지 않았다. 미국 대사였던 플랫이 중국 당국과 오르만디 사이에서 중재를 맡았다. 오르만디는 베토벤의 〈5번 교향곡〉을 연주하고 싶어한 반면, 마오쩌둥의 아내인 장칭은 여기에 반대했다. 그는 〈5번 교향곡〉은 운명에 대한 내용을 담고 있는데, 공산당에서는 운명을 믿지 않는다고 주장했다. 대신에 베토벤의 〈6번 교향곡, 전원〉을 연주할 것을 요구했다.

오르만디는 경악했다. 그는 '6번이라면 치가 떨립니다'라고 말했다. 플랫은 어떻게든 수를 써야 했다. 그래서 그는 오르만디에게 베토벤의 〈전원 교향곡〉의 주제가 중국이 지난 네 차례에 겪은 혁명으로 인한 풍파를 상징하고 결말이 마오쩌둥 치세 하의 중국을 떠오르게 한다고 설득했다. 여기에 더해 이 요청이 장칭 여사가 개인적으로 부탁한 것이라 말한다. 물론 훗날 플랫은 '물론 전부 제가 지어낸 얘기죠'라며 사실을 실토했다. 여하튼 오르만디는 플랫의 설득에 넘어갔다.

오르만디와 필라델피아 오케스트라의 연주는 아주 강력한 영향을 낳았다. 이제는 오스카 상을 수상한 영화 〈와호장룡臥虎藏龙, 2000〉의 음악으로 명성을 얻게 된 작곡가 탄둔譚盾은 어렸을 때 살던 동네의 스피커를 통해 퍼지는 오케스트라의 연주를 들으며 놀랐다고 한다. 특히 필라델피아 오케스트라의 악기와 뮤지션들의 음악성에 충격을 받았다고 한다. 이 연주로 중국에서 다시금 서구 음악이 부흥할 수 있는 길이 열게 된다.

1976년, 마오쩌둥이 죽음을 맞자 피아노 열풍이 중국을 휩쓴다. 당시 중국에서 피아노는 구하기 어려운 상품이었고, 1980년 기준 중국 내에서 생산되는 피아노는 1만 대에 그쳤다. 그러나 1990년에 이르러서 중국은 전세계 피아노 생산의 10%를 담당하는 생산기지로 성장하며, 생산량도 이전 대비 80%, 대수로만 376,000대(주로 업라이트 피아노였다)가 늘었다. 그리고 2013년에 이르자 이마저도 모자라 전 세계에서 10만 대의 피아노를 추가로 수입하는 나라로 변모했다. 이에 더해 중국은 세계 무대에 스타 피아니스트를 내놓는 국가로 바뀐다. 중국이 낳은 피아니스트에는 현대 클래식 음악에 대해 조금이라도 지식이 있는 사람이라면 모를 수 없는 랑랑郎朗과 2000년 바르샤바에서 열린 쇼

팽 국제 피아노 콩쿠르에서 18살의 나이로 우승을 거머쥐었으며 시적인 연주를 펼치는 리윈디^{李云迪}가 있다.

비평가 노먼 레브레히트^{Norman Lebrecht}는 '출처에 따라서 중국 내에서 피아노를 배우는 학생의 숫자는 4천만에서 6천만 정도로 큰 차이를 보인다. 그러나 오후 5시에 상하이 주거 지구의 빽빽한 빌딩숲에 들어가보면 곳곳에서 피아노 소리가 들리는 것을 알 수 있다'고 기록했다. 다만 그에 따르면 랑랑과 리윈디 모두 '중국에서의 피아노 광풍을 일으킨 장본인은 아니'라고 한다. '중국에서 실제로 피아노의 인기를 불러 일으킨 주역은 프랑스 출신의 엔터네이너 라샤르 클레데르망^{Richard Clayderman}이다. 클레데르망은 리버라치^{Liberace} 스타일로 감성적인 연주를 펼치던 피아니스트였는데, 그는 1980년대 중반 자신의 대표곡 〈아드린느를 위한 발라드^{Ballade pour Adeline}〉와 〈고엽^{Les Feulles mortes}〉으로 중국에서 피아노 열풍을 불러 일으켰다. 1987년 중국에서 그의 연주가 TV로 방영되었을 때 시청자 수만 8억 명에 달했다'고 기록했다.

QR 03
클레데르망의 <아드린느를 위한 발라드>

서구 음악에 대한 중국의 관심이 대폭 증가한 것에는 그 이전부터 각고의 노력을 한 선구자들의 헌신도 있었다. 이들은 신념으로 험난한 시기를 견뎌냈던 이들이기도 하다. 이러한 선구자들 중 대표적인 인물이 바로 지휘자 유롱^{余隆}이다. 뉴욕타임즈에서는 그를 '중국의 헤르베르트 폰 카라얀^{Herbert von Karajan}이자 중국 내 클래식 음악계에서 가장 큰 영향력을 발하는 거물'이라 묘사하기도 했다. 한편 유롱은 현재까지 상하이 교향악단과 중국 필하모닉 오케스트라^{China Philharmonic}, 광저우 교향악단^{Guangzhou Symphony}에서 음악 감독을, 홍콩 필하모닉 오케스트라^{Hong Kong Philharmonic}에서 수석객원지휘자를, 베이징 음악페스티벌 조직위원회^{Beijing International Music Festival Art Council}에서 조직위원장을 역임하고 있다.

유롱은 중국 최고의 피아니스트 겸 작곡가로 여겨지는 딩산더의 손자로 문화대혁명이 발발하기 2년 전인 1964년 태어났다. 문화대혁명이라는 풍파 앞에서 피아니스트였던 어머니와 무용가였던 아버지는 모두 집단농장으로 보내져 노동교화형을 선고 받았다. 그는 '홍위병이 쳐들어와서 마당에서 악보를 불태우는 것을 겁먹은 채 지켜보고 있었다'고 회상한다. 하지만 그는 음악을 멈

추지 않았다. 유롱은 '피아노 레슨을 받았다. 혁명가를 연주하며 손가락을 움직이는 방법을 연습했다'고 회상한다. 그 결과 그는 유럽에서 유학을 할 수 있었고, 중국에 돌아와 오케스트라의 지휘를 맡게 되었다. 여전히 그는 중국 클래식계에서 중요한 인물로 남아있다.

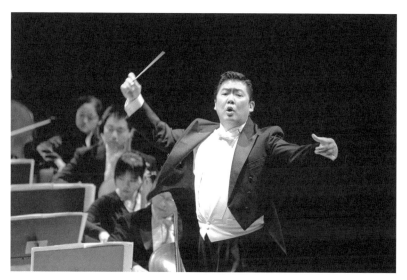

광저우 교향악단을 지휘하는 유롱의 모습

　중국에서 음악의 발전은 아주 오랜 기간에 걸쳐 이뤄진다. 이 과정에서 마주했던 난관이 1979년작 영화 〈마오쩌둥에서 모차르트까지From Mao to Mozart〉에 잘 묘사되어 있다. 영화에서는 바이올린 연주자 아이작 스턴Isaac Stern이 중국에서 학생들을 가르치는 일화를 비춘다. 스턴은 아이들이 서구와 같은 방식으로 감정을 표현하는 방법에 서투르고 어색해한다는 것을 알게 된다. 당시 막 문을 열었던 상해음악학원의 교사로서 스턴은 막 문화대혁명을 겪은 아이들 다수가 '기계적으로 음을 치는 것밖에 하지 못했다. 모든 것이 빠르고 크고 시끄러워야 했다'고 설명한다. 그래서 스턴은 아이들에게 기교 말고도 다른 중요한 것들이 있다고 설명한다. '삶의 모든 것에는 사연이 있단다. 우연히 그 자리에 있는 음표는 없단다. 모든 일에는 이유가 있어'.

　많은 이들에게 과거의 쓰라린 기억은 잊히지 않은 채 남아 있었다. 한 음악 교사는 '저는 사람들에게 바이올린을 켜는 법을 가르쳤죠. (문화혁명 때) 저

는 도서관 지하에 있는 보관함 안에 갇혔어요. 그리고 정화조로 향하는 파이프도 지하에 있었죠. 거기서 14개월을 갇혀 있었어요. 공기가 모자라서 다리는 부어올랐죠. 그들(홍위병)은 교사 모두를 이렇게 대했는데, 저희를 내쫓고 음악을 통제하기 위해서였어요. 저는 죄인처럼 다뤄졌죠. 제 동료 중 십수 명은 이런 치욕을 버티지 못하고 자살했고요'라 회상한다.

그러나 최근 들어 서구 음악에 대한 중국 당국의 반응은 완전히 달라졌다. 2010년, 중국 국립 공연 예술센터 오케스트라China NCPA Orchestra에서는 중국 국가대극원National Centre for the Performing Arts in Beijing이라는 상주 오케스트라를 창설한다. 그 당시에 오케스트라의 지휘는 로린 마젤Lorin Maazel이나 주빈 메타Zubin Metha, 발레리 게르기예프Valery Gergiev, 크리스토프 에셴바흐Christoph Eschenbach 등 서구 뮤지션들이 객원지휘자로 맡아서 수행했기 때문이었다. 에셴바흐는 국가대극원을 두고 '아시아에서 가장 훌륭한 오케스트라 중 하나'라 공언하기도 했다.

중국 국가대극원

중국에서 클래식 음악이 성장하고 있다는 사실은 다른 곳에서도 확인할 수 있다. 최근 베이징에서 기차로 5분 떨어진 거리에 위치한 톈진天津에 줄리아드 음대의 분교가 들어선 것이다. 이는 미국에서도 인정되는 음악 석사 학위를

제공하는 중국 내의 첫 공연 예술 학교이다. 줄리아드의 본교에서는 상주 예술가와 객원 교원을 분교로 파견하고 앙상블 연주, 목관악기, 금관악기, 타악기, 피아노, 현악기 수업을 제공하고 있다.

이 외에도 다른 증거도 있다. 중국 교향악 개발재단^{China Symphony Development} ^{Foundation}의 천광시안^{陳光憲} 회장은 차이나 데일리^{China Daily}를 통해 4년 전과 비교해 2017년, 중국 전역의 전문 교향악단의 수가 30개에서 82개로 증가했다고 발표했다. 중국이 다시금 세계 음악 무대로 복귀하고 있음은 분명해 보인다.

앞서 언급한 줄리아드의 사례 외에도 중국의 부상은 미국과 긴밀한 관련이 있다. 문화혁명을 겪은 중국인 작곡가들은 서방세계에서 영감을 얻고, 서방세계로 피신을 했다. 그중에 가장 두각을 드러냈던 것이 앞에서 언급한 탄둔이었다. 오스카 상과 그래미 상을 수상한 작품에 삽입된 그의 작품은 대중의 관심을 불러 일으켰다. 브라이트 셩^{Bright Sheng, 1955~}은 10대 소년이던 시절 티베트 인근의 도시로 추방되었는데, 이때 티베트의 민속 음악을 배운다. 이후 상해 음악학원이 재개장했을 때 가장 먼저 등록했고, 이후에는 미국에서 레너드 번스타인과 함께 수학하며 나중에는 결국 맥아더 펠로우십 프로그램을 수상한다. 천이^{Chen Yi, 1953~}는 광저우 출신으로 가족 모두가 음악가였다. 그는 중국 최초로 작곡 분야에서 석사 학위를 수상한 여성이 된다. 천이는 저우 롱^{Zhou Long,} ^{1953~}과 결혼하는데, 둘 모두 베이징 중앙음악학원과 컬럼비아 대학교를 졸업한 뒤 퓰리처 음악상을 수상하는 최초의 중국계 미국인으로 이름을 올린다.

비록 역사적으로 걸림돌은 많았지만, 이제 동양과 서양의 조화는 피할 수 없는 운명처럼 보인다.

---❦⟁❧ **마치는 말** ❦⟁❧---

혁명의 정신
The Revolutionary Spirit

1989년 크리스마스, 동독과 서독을 갈라 놓았던 냉전의 산물인 베를린 장벽이 무너지고 얼마 안 된 독일은 축하 분위기에 흠뻑 젖어 있었다. 수십 명에 달하는 뮤지션들이 전(前) 동독의 연극극장Schauspielhaus에서 베토벤의 대작 〈9번 교향곡Ninth Symphony〉의 마지막 악장을 레너드 번스타인의 지휘 하에 연주하기 위해 모여들었다. 공연을 맡은 오케스트라는 동, 서독을 가르던 철의 장막 양쪽 모두에서 선택되었다. 서독에서는 바이에른 방송 교향악단Bavarian Radio Symphony Orchestra이, 동독에서는 드레스덴 국립 관현악단Dresden Staatskapelle과 1945년 베를린을 분할 통치했던 4개국(미국과 영국, 프랑스, 소련)의 오케스트라인 뉴욕 필하모닉과 런던 필하모닉 오케스트라, 파리 관현악단Orchestre de Paris, 키로프 오케스트라Orchestra of the Kirov Theater(현재는 마린스키Mariinsky 오케스트라로 불린다) 소속 뮤지션들이 공연을 위해 모였다. 또한 보컬 솔로와 더불어 바이에른 방송 합창단Bavarian Radio Chorus, 구(舊) 동 베를린의 방송 합창단, 드레스덴 필하모니 관현악단Dresden Philharmonie 소속 어린이 합창단 등 합창단 3개도 여기에 참여했다.

일반적으로 교향곡은 성악이 아닌 기악 연주용으로 작곡된다. 그러나 베토벤은 프리드리히 실러Friederich Schiller의 시 〈환희의 송가〉를 〈9번 교향곡〉에 삽입하여 범세계적 동지애를 표현하고자 했다.

> 환희여, 아름다운 신의 불꽃이여.
> 이상향의 딸들이여…(중략)…
> 모든 사람들이 형제되네,
> 그대의 부드러운 날개 펼쳐진 곳에서.

이날의 공연은 베를린 도심 한가운데 설치된 가로세로 5x10m 너비의 화면

을 통해 중계되었고, 이를 2만 명이 지켜보았다. 베토벤의 작품 속에 담긴 극적이며 감정적이고 개인적 서사가 담겨있기도 한 악곡이 최고의 연주와 곁들여져 엄청난 감동을 선사했다. 이에 한 관객은 〈로스 앤젤레스 타임즈Los Angeles Times〉와의 인터뷰에서 이날의 공연이 '전 세계의 자유와 평화, 정의에 대한 공연'이라 언급하기도 한다.

실러의 시와 베토벤의 교향곡은 이때를 기점으로 하나의 아이콘으로 자리 잡는다. 1936년 베를린 올림픽의 개회식에서 연주가 된 이래 문명을 가리지 않고 자유에 대한 보편적인 열망을 상징하며 현대 올림픽의 개회식에서 단골로 등장하는 작품이 되었다. 1972년에는 〈유럽가Europe歌1〉로 채택되기도 하지만, 이 작품의 영향력은 유럽에 한정되지 않았다. 베를린 장벽 앞에서의 공연이 있기 6개월 전, 중국의 천안문天安門 광장으로 학생들이 시위를 하기 위해 쏟아졌고 이들의 머리 위로 스피커에서는 〈환희의 송가〉가 울려 퍼지기도 했다.

〈환희의 송가〉가 이토록 전 세계적인 관심을 받은 것은 단순히 실러의 시에 담긴 감정적인 측면만이 이유는 아니었다. 비슷한 주제를 담은 작품이 수백 개는 존재했지만 실러의 작품과 비교해 미미한 영향만을 남겼을 뿐이다. 이토록 〈환희의 송가〉가 전 세계적으로 사랑을 받은 데에는 베토벤의 교향곡이 지닌 강력한, 특히 유려한 작품 구성 속에 담긴 혁명의 정신을 그 누구라도 느낄 수 있기 때문이다. 번스타인은 실러의 시에서 단어 하나, 자유Freiheit를 환희Freude로 바꾸었다. 그러나 이를 통해 작품은 정치적으로 예민할 수도 있는 사안을 뛰어넘어 감동을 전달할 수 있었다.

그러나 〈9번 교향곡〉은 음악에서 혁명을 꿈꾸는 이들에게 반면교사가 되는 사례이기도 하다. 1825년 런던에서 초연이 오른 후(런던 필하모니 오케스트라Philharmonic Society in London에서 의뢰를 맡겼다), 〈9번 교향곡〉은 당국에서 쓰레기 취급을 받았다(그나마 베토벤의 고향이었던 빈에서는 그 전 해에 좀 나은 평가를 받았었다). 후대에서는 〈9번 교향곡〉이 나중에 빛을 발했으니 되는 것 아니냐 말하지만, 베토벤의 사례는 기존의 것을 크게 뛰어넘어 혁명을 꿈꾸는 것이 얼마나 위험할 수 있는지 알려준다.

런던에서의 초연을 관람한 한 비평가는 '길이 기억될 작품'이라 평한다. 그

1 역주 유럽연합의 국가

러면서 '위대한 작곡가가 불치의 병(청각장애)에 걸렸음에도 완벽한 작품을 만들려고 시도했다. 이토록 천재적인 재능을 지닌 사람이 장애를 겪지 않았다면 어땠겠는가'라며 혹평을 받은 작품을 두둔한다. 한편 독일의 〈일반음악신문 Allegemeine musikalische Zeitung〉에서는 베토벤의 〈9번 교향곡〉을 '기이한' 작품이라 평가한다. 그 이유로 우선 작품의 길이가 너무 길어 비평을 맡은 평론가조차 지루함에 몸을 비비 꼴 수밖에 없었다는 점을 이유로 든다. 신문에 실린 평론에서는 '일반적인 길이의 교향곡이었다면 독창성이나 예술성, 기교의 완성성 측면에서 훌륭한 작품이었을 것이다…(중략)…하지만 작곡가는 이 작품을 너무 길게 늘렸고 '진정 하고자 하는 말보다 더 장황하게' 늘어놓았다. 일반적인 길이로 쓰였다면 아름답다고 느껴졌을 작품이 늘어짐으로써 지루해졌고, 주제는 희석되어 밍밍하게 변해버렸다. 이 작품을 모두 연주하는 데에는 최소 1시간 20분은 걸리는데, 아마 본지의 독자 여러분들께서는 아직 감상을 하지 않으셨겠지만, 이 작품을 감상하는 동안 집중을 유지하는 것이 쉽지 않고, 베토벤의 팬조차 기대에 미치지 못한다는 생각을 할 것이다'라 기록했다.

여기에 더하여 마지막 악장에 등장하는 성악도 괴이하기 짝이 없는 것이었다. 당시 교향곡을 작곡하는 전통과는 동떨어진 것이었고, 베토벤의 작품은 난데없이 이 전통을 깨고 나타난 이단이었다. 19세기 관객의 입장에서는 이는 도저히 이해할 수 없는 것이었다. 한 평론가는 '작품 속 성악 자체가 아름답기는 하지만, 이전에 등장한 악장들과 어울리지도 않고 어떤 수를 써서도 어울리게 할 수 없다. 합창은 레치타티보로 시작하여 성악 솔로로 이어지며 환희에 대해 노래한다. 그런데 대체 이것이 교향곡과 어떤 관련이 있다는 것인가? 악곡의 다른 부분에서와 마찬가지로 이 부분에서 작곡가가 자신의 지적 허영을 과시하려는 것이 너무 뻔하게 드러난다'라 평가한다.

그러나 시간은 베토벤의 생각이 옳았음을 증명했다. 그러나 언제나 그렇듯이 혁명적인 아이디어는 언제나 리스크를 수반한다. 그러나 이 책을 통해 보였듯, 베토벤과 같은 예술적 도전은 종종 위대한 업적으로 이어지기도 했다. 결국 인간의 영혼은 영원히 줄에 묶어 놓을 수는 없는 것이고, 따라서 혁명은 계속 이어진다.

---⟨～◉⟩⟩⟩ 감사의 말씀 ⟨⟨◉～⟩---

크노프^{Knopf}에서 제 책의 편집을 맡아 주신 조나단 시걸^{Jonathan Segal} 씨에게 지난 20년간 저의 작품을 열정적으로 지원해준 점에 대한 감사의 말씀을 전합니다. 제가 말로 다 할 수 없을 정도로 시걸 씨가 보여주신 지식과 능력, 우애에 큰 도움을 받았습니다. 또한 시걸 씨를 보조해주신 친절한 사라 페린^{Sarah Perrin} 씨에게도 감사합니다.

어떤 말로도 제가 이 책을 마무리 짓는 과정에서 앓아 누웠을 때 제 아내 아드리앤^{Adrienne}과 제 딸 노라^{Nora}와 레이첼^{Rachel}이 보여준 격려와 보살핌을 다 표현할 수 없을 것입니다.

이 책을 쓰는 과정에서 여러 친구들과 뮤지션, 음악업계 전문가들의 도움을 두루두루 받았습니다. 피아니스트 스티븐 루빈^{Steven Lubin}과 고(故) 노아 쉐브스키^{Noah Creshevsky;} (제2장의 내용이 들어가야 한다고 저를 설득하셨죠)와 그의 파트너, 데이비드 삭스^{David Sachs}, 스티브 시도르스키^{Steve Sidorsky} 니콜라스 플랫^{Nicholas Platt} 마이클 해리슨^{Michael Harrison}, 스티브 라이히^{Steve Reich}, 사라 데이비스 부에히너^{Sara Davis Buechner}, 빌 찰랩^{Bill Charlap}, 유롱^{余隆}, 로베르토 프로세다^{Roberto Prosseda}, 부시 앤 혹스^{Boosey & Hawkes} 사의 캐롤 앤 청^{Carol Ann Cheung}, 웨이버 컨설팅^{Weiber Consulting}의 웨이 저우^{Wei Zhou}, 8VA 뮤직 컨설팅^{8VA Music Consultancy}의 패트리샤 프라이스^{Patricia Price}와 줄리앤 잘^{Julianne Zahl}, 그래픽 디자이너 메이슨 필립스^{Mason Phillips}, 클로스터 공공도서관^{Closter Public Library}의 루스 랜도^{Ruth Rando}, 존 케이지 신탁^{John Cage Trust}의 로라 쿤^{Laura Kuhn} 모두에게 감사의 인사를 전합니다.

참고자료

원서 및 번역, 편집하며 참고한 자료들이다. *표시가 되어 있는 것들이 한국판의 참고 자료.

기사
ARTICLES

*김은수, 〈무용 즉흥연주를 위한 선법 분석 및 활용법〉, 2021

*남경태, 〈순수한 예술은 애초에 없었다〉, 매거진 한경, 2020

*노영상, 〈샌더즈(Cheryl J. Sanders)의 임파워먼트 윤리(The Empowerment Ethics)에 대한 고찰〉, 2007

*송주호, 〈클라우디오 몬테베르디, 음표 위로 따뜻한 마음을 불어넣은 마법사: COMPOSER OF THE MONH〉, 객석, 2017

*이채훈, 〈프란츠 리스트와 최초의 리사이틀〉, 서울문화투데이, 2021

*조해훈, 〈조해훈의 고전 속 이 문장 〈96〉 음악과 정치는 통한다는 '예기' 악기편〉, 국제신문, 2021

[n.a.] 〈History of the Public Lighting of Paris〉, Nature, 132 (1933)

Beardsley, Eleanor, 〈Women Conductors Are the Rule, Not the Exception, at a New Classical Event〉, Billboard, October 2, 2020

Chandler, Arthur, 〈Revolution: The Paris Exposition Universelle, 1889〉, revised and expanded from World's Fair magazine 7, no. 1 (1986).

Cole, Ross, 〈Fun, Yes, but Music? Steve Reich and the San Francisco Bay Area's Cultural Nexus, 1962–65〉, Journal of the Society for American Music 6, no. 3 (2012)

Duchen, Jessica, 〈Fou Ts'ong〉, jessicamusic.blogspot.com

Dupree, Mary Herron, 〈Jazz, the Critics, and American Art Music in the 1920s〉, American Music 4, no. 3 (Autumn 1986)

Eliot, T. S., 〈London Letter〉, The Dial 71, October 1921

Fawcett-Lothson, Amanda, 〈The Florentine Camerata and Their Influence on the Beginnings of Opera〉, IU South Bend Undergraduate Research Journal 9 (2009)

Fonseca—Wollheim, Corinna da, 〈Making Music Visible: Singing in Sign〉, The Wall Street Journal, April 9, 2021

Gillett, Rachel, 〈Jazz and the Evolution of Black American Cosmopolitanism in Interwar Paris〉, Journal of World History 21, no. 3 (September 2010)

Gopinath, Sumanth, 〈Reich in Blackface: Oh Dem Watermelons and Radical Minstrelsy in the 1960s〉, Journal of the Society for American Music 5, no. 2 (May 2011)

Hentoff, Nat, 〈An Afternoon with Miles Davis〉, The Jazz Review 1, no. 2 (December 1958)

Isacoff, Stuart, review of Miles Davis Quintet, Freedom Jazz Dance, The Bootleg Series, vol. 5, The Wall Street Journal, November 7, 2016

Jackson, Timothy L, 〈The Schenker Controversy〉, Quillette, December 20, 2021

Johnson, James H. III, 〈The Myth of Venice in Nineteenth—Century Opera〉, Journal of Interdisciplinary History 36, no. 3 (Winter 2006)

Kenney, William H. III, 〈The Assimilation of American Jazz in France, 1917—1940〉, American Studies 25, no. 1 (Spring 1984)

Kotnik, Vlado, 〈The Adaptability of Opera: When Different Social Agents Come to Common Ground〉, International Review of the Aesthetics and Sociology of Music 44, no. 2 (December 2013)

LaGrave, Katherine, 〈Talk About the Slow Road to Equality〉, Billboard, December 9, 2019

Lebrecht, Norman, 〈The Chinese Are Coming〉, The Spectator, November 25, 2017

MacFarquhar, Roderick, 〈How Mao Molded Communism to Create a New China〉, The New York Times, October 23, 2017

Muir, Edward, 〈Why Venice? Venetian Society and the Success of Early Opera〉, Journal of Interdisciplinary History 36, no. 3 (Winter 2006)

Orledge, Robert, 〈Satie and America〉, American Music 18, no. 1 (Spring 2000) Parker, James, 〈The Electric Surge of Miles Davis〉, The Atlantic, July/August 2016

*R. L. Montgomery, 〈The Idea(l) of the 'group' in Radical Theatre: a Dramaturgical Analysis of Three American Theatre Groups of the 1960s〉, 2002

Smith, Christopher, 〈A Sense of the Possible: Miles Davis and the Semiotics of Improvised Performance〉, The Drama Review 39, no. 3 (Autumn 1995)

Sternfeld, Frederick W., 〈Orpheus, Ovid and Opera〉, Journal of the Royal Musical Association 113, no. 2 (1988)

Zoladz, Lindsay, 〈Amplifying the Women Who Pushed Synthesizers into the Future〉, The New York Times, April 21, 2021

웹페이지 등 미디어
MEDIA

〈From Mao to Mozart: Isaac Stern in China〉, dir. Murray Lerner, Hopewell Foundation, 1979

*〈Olga Samaroff〉, Mahler Foundation

도서
BOOKS

*〈독일시와 가곡〉, 피종호 편저, 유로서적, 2007

Albert, Richard M., ed., 〈From Blues to Bop: A Collection of Jazz Fiction〉, New York: Anchor Books, 1992

Antheil, George, 〈Bad Boy of Music〉, New York: Doubleday, 1945

Archer—Straw, Petrine, 〈Negrophilia: Avant—Garde Paris and Black Culture in the 1920s〉, New York: Thames & Hudson, 2000

Auner, Joseph, ed., 〈A Schoenberg Reader〉, New Haven: Yale University Press, 2003

Badger, Reid, 〈A Life in Ragtime: A Biography of James Reese Europe〉, New York: Oxford University Press, 1995

Baker, Jean—Claude, and Chris Chase, 〈Josephine: The Hungry Heart〉, New York: Random House, 1993

Bernstein, David W., ed., 〈The San Francisco Tape Music Center: 1960s Counter—culture and the Avant—Garde〉, Berkeley: University of California Press, 2008

Busoni, Ferruccio, 〈Sketch of a New Esthetic of Music〉, trans. Theodore Baker, New York: G. Schirmer, 1911

Cage, John, 〈Empty Words: Writings '73–'78〉, Middletown, CT: Wesleyan University Press, 1981

Cai, Jindong, and Sheila Melvin, 〈Beethoven in China〉, Melbourne: Penguin Random House Australia, 2015

———, 〈Rhapsody in Red: How Western Classical Music Became Chinese〉, New York: Algora Publishing, 2004

Carr, Ian, 〈Miles Davis: A Biography〉, New York: Quill, 1984

Carter, Marva Griffin, 〈Swing Along: The Musical Life of Will Marion Cook〉, New York: Oxford University Press, 2008

Cohen, J. Bernard, 〈Revolution in Science〉, Cambridge, MA: Harvard University Press, 1985

Cowell, Henry, 〈Essential Cowell〉, ed. Dick Higgins, Kingston, NY: McPherson & Co., 2002

David, Hans T., and Arthur Mendel, eds., 〈The New Bach Reader: A Life of Johann Sebastian Bach in Letters and Documents〉, revised and expanded by Christoph Wolff, New York: W. W. Norton & Company, 1998

Davis, Miles, with Quincy Troupe, 〈Miles: The Autobiography〉, New York: Simon & Schuster, 1989

Davis, Ronald G., 〈The San Francisco Mime Troupe: The First Ten Years〉, Palo Alto, CA: Ramparts Press, 1975

Dreyfus, Laurence, 〈Bach and the Patterns of Invention〉, Cambridge, MA.: Harvard University Press, 2004

Duffy, Eamon, 〈Saints & Sinners: A History of the Popes〉, New Haven: Yale University Press, 1997

Durant, Will and Ariel, 〈The Age of Reason Begins〉, New York: Simon & Schuster, 1961

Eidam, Klaus, 〈The True Life of J. S. Bach〉 trans. Hoyt Rogers, New York: Basic Books, 2001

Ellison, Ralph, 〈Living with Music〉, New York: Modern Library, 2002

Erickson, Raymond, ed., 〈The Worlds of Johann Sebastian Bach〉, New York: Amadeus Press, 2009

Fauser, Annegret, 〈Musical Encounters at the 1889 Paris World's Fair〉, Rochester, NY: University of Rochester Press, 2009

Feather, Leonard, 〈From Satchmo to Miles〉, New York: Stein and Day, 1972

Fétis, François-Joseph, 〈Nicolo Paganini, with an Analysis of His Compositions and a Sketch of the History of the Violin〉, introduction by Stewart Pollens, Mineola, NY: Dover Publications, 2013

Flanner, Janet (Genêt), 〈Paris Was Yesterday, 1925-1939〉, New York: Viking Press, 1972

Fried, Johannes, 〈Charlemagne〉, Cambridge, MA: Harvard University Press, 2016

Gammond, Peter, ⟨Scott Joplin and the Ragtime Era⟩, New York: St. Martin's Press, 1975

Ganz, David, trans. and ed., ⟨Two Lives of Charlemagne: Erhard and Notker the Stammerer, New York⟩: Penguin Classics, 2008

Gardiner, John Eliot, ⟨Bach: Music in the Castle of Heaven⟩, New York: Alfred A. Knopf, 2013

Gaunt, Simon, and Karen Pratt, trans., ⟨The Song of Roland⟩, New York: Oxford University Press, 2016

Gelly, Dave, ⟨Being Prez: The Life and Music of Lester Young⟩, New York: Oxford University Press, 2007

Giddens, Gary, ⟨Celebrating Bird: The Triumph of Charlie Parker⟩, New York: William Morrow, 1987

Gillespie, Dizzy, with Al Fraser, ⟨To Be or Not to Bop⟩, New York: Doubleday, 1979

Giroud, Vincent, ⟨French Opera: A Short History⟩, New Haven: Yale University Press, 2010

Glover, Jane, ⟨Mozart's Women: His Family, His Friends, His Music⟩, New York: HarperCollins, 2005

Golden, Eve, ⟨Vernon and Irene Castle's Ragtime Revolution, Lexington⟩: University Press of Kentucky, 2007

Guido, Micrologus (Little Treatise), 1028

⟨Guido d'Arezzo's "Regule rithmice", "Prologus in antiphonarium", and "Epistola ad Michahelem", a Critical Text and Translation⟩, with an introduction, annota-tions, indices, and new manuscript inventories by Dolores Pesce, ≪Musicological Studies≫, vol. 73, Ottawa: Institute of Mediaeval Music, 1999

Hartenberger, Russell, ⟨Performance Practice in the Music of Steve Reich⟩, Cambridge, UK: Cambridge University Press, 2016

Haster, Cate, ⟨Passionate Spirit: The Life of Alma Mahler⟩, New York: Basic Books, 2019

Hemingway, Ernest, ⟨A Moveable Feast⟩, New York: Scribner, 1964

Hentoff, Nat, ⟨Jazz Is⟩, New York: Random House, 1976

Isacoff, Stuart, ⟨A Natural History of the Piano⟩, New York: Vintage, 2012

———, ⟨When the World Stopped to Listen⟩, New York: Alfred A. Knopf, 2017

———, ⟨Temperament: How Music Became a Battleground for the Great Minds of

Western Civilization⟩, New York: Vintage, 2003

Johnson, James Weldon, ⟨Black Manhattan⟩, New York: Alfred A. Knopf, 1930

Jones, Andrew F., ⟨Yellow Music: Media Culture and Colonial Modernity in the Chinese Jazz Age⟩, Durham, NC: Duke University Press, 2001

Kahn, Ashley, ⟨Kind of Blue: The Making of the Miles Davis Masterpiece⟩, New York: Da Capo Press, 2000

Keith, Phil, and Tom Clavin, ⟨All Blood Runs Red: The Legendary Life of Eugene Bullard—Boxer, Pilot, Soldier, Spy⟩, Toronto: Hanover Square Press, 2019

Kelley, Robin D. G., ⟨Thelonious Monk: The Life and Times of an American Original⟩, New York: Free Press, 2009

Kenney, William Howland, ⟨Chicago Jazz: A Cultural History, 1904—1930⟩, New York: Oxford University Press, 1993

Kerr, Ruth Slenczynska, ⟨Forbidden Childhood⟩, Garden City, NY: Doubleday, 1957

Kostelanetz, Richard, ed., ⟨Writings on Glass⟩, New York: Schirmer Books, 1997

Lang Lang, with David Ritz, ⟨Journey of a Thousand Miles: My Story⟩, New York: Spiegel & Grau, 2008

Leibowitz, René, ⟨Schoenberg and His School⟩, trans. Dika Newlin, New York: Philosophical Library, 1949

Lesh, Phil, ⟨Searching for the Sound: My Life with the Grateful Dead⟩, New York: Back Bay Books, 2006

Levy, David Benjamin, ⟨Beethoven: The Ninth Symphony⟩, New Haven: Yale University Press, 2003

Lewis, David Levering, ⟨When Harlem Was in Vogue⟩, New York: Penguin Books, 1997

Li, Moying, ⟨Snow Falling in Spring: Coming of Age in China During the Cultural Revolution⟩, New York: Farrar, Straus and Giroux, 2008

Lockspeiser, Edward, ⟨Music and Painting⟩, New York: Harper and Row, 1973

Maher, Paul, and Michael K. Don, eds., ⟨Miles on Miles⟩, Chicago: Lawrence Hill Books, 2009

Mason, Susan V., ed., ⟨The San Francisco Mime Troupe Reader⟩, Ann Arbor: University of Michigan Press, 2005

McAuliffe, Mary, ⟨When Paris Sizzled⟩, London: Rowman & Littlefield, 2016

Messiaen, Olivier, ⟨The Technique of My Musical Language⟩, trans. John Satterfield, Paris: Alphonse Leduc, 1956

Milhaud, Darius, 〈Notes Without Music: An Autobiography〉, New York: Alfred A. Knopf, 1953

Myers, Walter Dean, and Bill Miles, 〈The Harlem Hellfighters: When Pride Met Courage〉, New York: HarperCollins, 2006

Nagler, A. M., 〈Theatre Festivals of the Medici〉, 1539—1637, New Haven: Yale University Press, 1964

Neighbour, Oliver, Paul Griffiths, and George Perle, 〈Second Viennese School: Schoenberg, Webern, Berg, New York〉: W. W. Norton, 1983

Owens, Thomas, 〈Bebop: The Music and the Players〉, New York: Oxford University Press, 1995

Palisca, Claude, ed., 〈Hucbald, Guido, and John on Music: Three Medieval Treatises〉, trans. Warren Babb, New Haven: Yale University Press, 1978

Pesic, Peter, 〈Polyphonic Minds: Music of the Hemispheres〉, Cambridge, MA: MIT Press, 2017

Platt, Nicholas, 〈China Boys: How U.S. Relations with the PRC Began and Grew〉, Washington, DC: New Academia Publishing/VELLUM Books, 2010

Potter, Keith, 〈Four Musical Minimalists〉, Cambridge, UK: Cambridge University Press, 2000

Reich, Steve, 〈Writings on Music, 1965—2000〉, New York: Oxford University Press, 2002

Ringer, Alexander L., 〈Arnold Schoenberg: The Composer as Jew〉, New York: Oxford University Press, 1993

Rosand, Ellen, 〈Opera in Seventeenth—Century Venice: The Creation of a Genre〉, Berkeley: University of California Press, 1990

Rose, Michael, 〈The Birth of an Opera〉, New York: W. W. Norton, 2013

Rosen, Charles, 〈Arnold Schoenberg〉, New York: Viking Press, 1975

Sachs, Joel, 〈Henry Cowell: A Man Made of Music〉, New York, Oxford University Press, 2012

Schoenberg, Arnold, 〈Style and Idea〉, New York: Philosophical Library, 1950

Schonberg, Harold C., 〈The Virtuosi〉, New York: Times Books, 1985

Schuller, Gunther, 〈The Swing Era〉, New York: Oxford University Press, 1989

Schwarz, K. Robert, 〈Minimalists〉, London: Phaidon Press, 1996

Shack, William A., 〈Harlem in Montmartre: A Paris Jazz Story Between the Great Wars〉,

Berkeley: University of California Press, 2001

Shaw, Arnold, 〈The Jazz Age: Popular Music in the 1920s〉, New York: Oxford University Press, 1987

Shawn, Allen, 〈Arnold Schoenberg's Journey〉, New York: Farrar, Straus and Giroux, 2002

Silverman, Kenneth, 〈Begin Again: A Biography of John Cage〉, New York: Alfred A. Knopf, 2010

Slonimsky, Nicolas, 〈Lexicon of Musical Invective〉, Seattle: University of Washington Press, 1978

Spotts, Frederic, 〈Bayreuth: A History of the Wagner Festival〉, New Haven: Yale University Press, 1994

Strickland, Edward, 〈Minimalism Origins〉, Bloomington: Indiana University Press, 1993

Stubbs, David, 〈Mars by 1980: The Story of Electronic Music〉, London: Faber & Faber, 2018

Stuckenschmidt, H. H., 〈Twentieth Century Music〉, trans. Richard Deveson, New York: McGraw-Hill, 1970

Talalay, Kathryn, 〈Composition in Black and White: The Tragic Saga of Harlem's Biracial Prodigy〉, New York: Oxford University Press, 1995

Taruskin, Richard, 〈Oxford History of Western Music, vol. 1〉, New York: Oxford University Press, 2005

Taruskin, Richard, and Christopher H. Gibbs, 〈The Oxford History of Western Music〉, College Edition, New York: Oxford University Press, 2013

Walker, Alan, 〈Reflections on Liszt〉, Ithaca, NY: Cornell University Press, 2011

Walsh, Stephen, 〈Debussy: A Painter in Sound〉, New York: Alfred A. Knopf, 2018

Wolfe, Tom, 〈The Electric Kool-Aid Acid Test〉, New York: Farrar, Straus and Giroux, 1968

음악 혁명 MUSICAL REVOLUTION

1판 1쇄 발행 2023년 4월 27일

저 자 | 스튜어트 아이자코프
번 역 | 이수영
발 행 인 | 김길수
발 행 처 | (주)영진닷컴
주 소 | (우)08507 서울특별시 금천구 가산디지털1로 128
 STX-V 타워 4층 401호
등 록 | 2007. 4. 27. 제16-4189호

©2023. (주)영진닷컴

ISBN | 978-89-314-6802-1

이 책에 실린 내용의 무단 전재 및 무단 복제를 금합니다.
파본이나 잘못된 도서는 구입하신 곳에서 교환해 드립니다.